中華藝術論叢

第23辑

"第八届王国维戏曲论文奖参评作品选"
及"戏曲舞台美术研究"专辑

朱恒夫　聂圣哲　主编

上海大学出版社

图书在版编目(CIP)数据

中华艺术论丛. 第23辑,"第八届王国维戏曲论文奖参评作品选"及"戏曲舞台美术研究"专辑/朱恒夫,聂圣哲主编. —上海:上海大学出版社,2020.5
ISBN 978-7-5671-3860-5

Ⅰ. ①中… Ⅱ. ①朱… ②聂… Ⅲ. ①艺术-中国-文集②戏曲-中国-文集 Ⅳ. ①J12-53

中国版本图书馆CIP数据核字(2020)第075037号

责任编辑　傅玉芳
封面设计　柯国富
技术编辑　金　鑫　钱宇坤

中华艺术论丛　第23辑

"第八届王国维戏曲论文奖参评作品选"及"戏曲舞台美术研究"专辑

朱恒夫　聂圣哲　主编
上海大学出版社出版发行
(上海市上大路99号　邮政编码200444)
(http://www.shupress.cn 发行热线 021-66135112)
出版人　戴骏豪

*

南京展望文化发展有限公司排版
上海华教印务有限公司印刷　各地新华书店经销
开本 787mm×1092mm 1/16 印张 17.25 字数 378千
2020年5月第1版 2020年5月第1次印刷
ISBN 978-7-5671-3860-5/J·534 定价 60.00元

版权所有　侵权必究
如发现本书有印装质量问题请与印刷厂质量科联系
联系电话: 021-36393676

编辑委员会

主　任　聂圣哲
委　员（按姓氏笔画为序）：
　　　　　　王汉民　王廷信　方锡球　叶长海
　　　　　　［日］田仲一成　　［韩］田耕旭
　　　　　　冯健民　曲六乙　朱恒夫　刘　祯
　　　　　　刘蕴漪　杜建华　吴新雷　陆　军
　　　　　　周华斌　周　星　郑传寅　赵山林
　　　　　　赵炳翔　俞为民　聂圣哲
　　　　　　［美］Stephen H. West（奚如谷）
　　　　　　黄仕忠　曾永义　楚小庆　廖　奔
主　编　朱恒夫　聂圣哲
编　辑　王　伟

主编导语

朱恒夫　聂圣哲

本辑收录的论文主要有两个方面：一是应征"第八届王国维戏曲论文奖"的入围然未获奖的论文。这些论文虽因获奖名额的限制而落榜（从270多篇论文中评出20篇），但它们都得到了评委会的高度评价，认为多属于前沿性的学术成果。为了让它们早日面世，以推进戏曲研究，本论丛和"第八届王国维戏曲论文奖"评委会及《戏曲研究》编辑部协商，以"第八届王国维戏曲论文奖参评作品选"专栏形式予以发表。另一是戏曲舞美，这方面的研究相对薄弱，开设专栏的目的是为引起更多的人关注舞美问题。

王国维先生在历史、哲学、美学、古文字以及考古领域都做出了显著的成绩，但是贡献最大和对后世影响最大的还是戏曲。他的《宋元戏曲史》自1915年由商务印书馆将原陆续刊于《东方杂志》的章节结集出版之后，仅民国年间，就翻印了十多次。20世纪50年代尤其是80年代之后，大陆数十家出版机构出版了该书，台湾、香港地区也多次出版。日本、韩国、美国、俄罗斯等国的学术界亦对其书钦佩不已，译成本国的语言而出版。

那么，王国维先生的戏曲史研究的成就与贡献有哪些呢？

一是第一次厘清了中国戏曲从无到有的发展线索。之前，有戏曲研究，但是没有戏曲学与戏曲史学，仅是对声腔、表演、剧本创作等进行经验性的评述，而没有从史的角度进行探索。即使作一些"曲为词之余"的判断，也是感性之语，而不是学术研究后的结论。"世之为此学自余始，其所贡于此学者亦以此书为多。"（《宋元戏曲史·序》）他考镜源流、辨章学术，从浩如烟海的古籍文献中爬梳出戏曲发展史的资料。这个工作是十分艰巨费时的，没有数年冷板凳的工夫就无法获得那么丰富的资料。这些材料不仅使《宋元戏曲史》成为信史，为戏曲学与戏曲史学奠定了不可动摇的基石，还成为后代治戏曲者的导航仪。对这一点，王氏本人也很自得："凡诸材料，皆余所搜集。"

二是确立了戏曲学独立的学科品格，提升了从事戏曲研究者的地位。自明以后，虽然全社会的人都喜爱戏曲，士大夫亦不以创作戏曲为耻，然社会上并不认可戏曲研究是一门学问，对研究戏曲者更无敬仰之意，认为将精力花在戏曲上，不是一个正经学人应该做的事情。当王国维这一位举世公认的大学问家用科学的方法、严谨的态度研究戏曲并发表了研究成果之后，社会对戏曲的态度改变了，也将戏曲当作国学的一个门类来看待，戏曲研究者的地位亦随之提升。于是，戏曲专家被大学聘为教授，戏曲列入大学的课程，一批批学人从事戏曲的研究，渐渐地，戏曲成了一门有独立品性的学科。

正是因为有着这样的成就与贡献，人们一直没有忘记他，用他的名字设立戏曲论文

奖,以激励后学沿着他开辟的道路前进。

戏曲的舞台美术,在传统剧目中是比较简单的,主要是行头与脸谱,但戏曲自从20世纪初接受了欧洲戏剧的影响,在新式的舞台上搬演之后,便有了话剧式的机关布景和灯光等,它们对戏曲艺术的发展起到了积极的作用。

新时期以来,随着新媒体技术的运用,戏曲的舞美又发生了巨大的变化。故事发生的场景不但不断地变换,还能像电影一样流动着,而且只要用一台投影仪和一个小小的U盘即可做到;因扩大了灯光的功能,能将舞台切成两个或三个表演区,让不同空间的人物活动在同一时间呈现在观众面前。灯光还取消了幕布的开启和闭合,大大节省了演出的时间。如果说,近几十年的戏曲比起之前,有什么成绩的话,舞美的进步应该是排在前列的。然而,创制舞美的艺术家们很少对其实践从感性认识提升为理性认识,总结其经验,而大多数学人因对其专业的陌生,更少从学术的角度进行探讨。为了弥补该领域研究的不足,本刊特约请了几位专家撰稿,让大家一起分享他们的研究成果。

由于赐掷本刊的文稿较多,为了感谢作者对我们的支持,我们也选取了一部分论文,以"戏曲新视界"栏目予以收录。

目 录

第八届王国维戏曲论文奖参评作品选

南戏"昆腔化"五题 ………………………………………………… 黄金龙（3）
南戏中的"犯调"及其与"集曲"的差异 …………………………… 刘 芳（20）
瘟疫与民间祭祀演剧 ……………………………………………… 段金龙（33）
清代内廷大戏中的华夷秩序 ……………………………………… 冯文龙（42）
演出脚本对折子戏舞台形态的塑造
　——以《长生殿》中的《定情》《絮阁》为例 …………………… 田 语（52）
清末上海灯彩戏的发展及其特征、意义 ………………………… 吕 茹（62）
旧貌变新颜
　——民国京剧票友、票房考查(1912—1937) ………………… 王兴昀（74）
民国中期地方政府的戏曲审查制研究 …………………………… 胡非玄（84）
戏剧《南天门》与山西大同曹福庙因缘考论 …………………… 阎 慧（95）
从乡土到都市：近代戏曲生态的嬗变
　——以晚清民国报刊中"应节戏""义务戏"史料为中心 …… 吴 民（106）
乡村京剧调查与思考
　——河北廊坊市永清县三圣口乡黄家堡村百年京剧活动考察
　………………………………………………………………… 钟 鸣 张 宇（115）
1949年以来戏曲表演记录的形式与原则 ……………………… 刘 洋（130）

戏曲舞台美术研究

舞台美术是戏曲不可或缺的艺术要素
　——新中国成立70年来戏曲舞美研究述要 ………………… 王 伟（147）
绘景、空间、无声的戏剧语言
　——梁三根粤剧舞美设计创作谈 ……………………………… 王 琴（163）
"深山不见寺庙"
　——新编大型现代滇剧《回家》舞美阐述 …………………… 孔一帆（171）
皮影戏舞台美术的美学特征 ……………………………………… 王晶晶（178）
把握舞台美术艺术再现中的感知觉系统 ………………………… 董妍均（190）
从戏曲生态角度看清代剧场建筑的变革 ………………………… 徐建国（195）

论中国戏剧对日本歌舞伎旋转舞台的借鉴与创新 ………… 冯丽雅　李莉薇（201）

戏曲新视界

李斐叔生平考论 …………………………………………………… 李小红（217）
魏明伦早期剧作研究 ……………………………………… 杜建华　王屹飞（230）
《汾河湾》的流变与比较研究
　　——以中国京剧选本为考查中心 ……………………………… 李东东（243）
戏曲现代戏创作中存在的问题与思考 ……………………………… 宋希芝（252）
劬心蒐佚求稀见　鼎力繁华显曲山
　　——评廖可斌主编《稀见明代戏曲丛刊》 ………………………… 李　爽（260）

第八届王国维戏曲论文奖参评作品选

南戏"昆腔化"五题

黄金龙[*]

摘　要：在中国古代声腔的演变过程中，南戏为曲牌体戏曲声腔的发展奠定了基础，并于地方声腔的交流互渗和发展中得到强化和繁荣。至昆山腔，产生完整细密的曲牌"腔格理论"和"曲牌声情论"。随着《九官谱定》"曲牌合情论"的重新审视和吴梅对其的阐释，以腔词关系和表演实践入手探讨声腔演变的理论和实践过程，是对曲牌体音乐演变和发展历史的追寻，也是力图揭示声腔戏曲音乐发展演变的实质以及中国戏曲声腔音乐和表演艺术的独特性。

关键词：声腔；曲牌体；腔格理论；曲牌声情论

"海盐腔""余姚腔""昆山腔""弋阳腔"等南戏"四大声腔"的兴起，为明清以来戏曲的发展和繁荣奠定了坚实的基础，但南戏对曲牌声腔音乐的奠基作用长期以来却被忽视和遮蔽。本文将从比较戏剧的视角入手，探索从南戏到昆曲的声腔理论和表演理论的发展历程，以图最大限度地还原历史真实。

一、"声腔"与"唱腔"

任何一种戏曲，其最初必然局限于一定地域，如南戏起源于温州永嘉地区，而后盛行于浙闽一带，最早用温州当地的方言土语演唱，从语言到音乐、舞蹈，其均是地域文化塑造的结果。因此，探讨"腔"的这问题，必然要先从"声腔""方言"以及"唱腔"的关系谈起。"声腔"起源于一个方言区，一种地方戏也可以包容多种声腔，如魏良辅《南词引正》云："腔有数样，纷纭不类。各方风气所限，有昆山、海盐、余姚、杭州、弋阳。"[①]而方言却不会随声腔而变，所以地方戏的最显著特征应该是在方言，而不是声腔。各种声腔在流传的过程中，往往会随着传入地的方言、音乐发生演变，从而形成新的声腔剧种。因此，"声腔"可以跨越方言区的限制，流行于不同地域。"声腔"亦不等同于"唱腔"，"唱腔"为该剧种演员表达人物感情和情绪的曲调，与其音色、口法运转有很大关系，是富于个性化的表达方式，而一种"声腔"所包含的"唱腔"则不止一种。

[*] 黄金龙（1987—　），苏州大学文学院博士生，专业方向：戏曲史与戏曲文学研究、曲学研究。
【基金项目】本文为国家社科基金艺术学重大招标项目"新中国成立70周年中国戏曲史（江苏卷）"（19ZD05）中期成果，国家社科基金重大项目"《南戏文献全编》整理与研究"（13&14ZD114）、江苏社科基金重大项目"江苏戏曲文化史研究"（13JD008）、江苏省研究生科研创新计划项目"昆曲曲牌演变研究"（KYCX19_1964）阶段性成果。
① 钱南扬校注：《魏良辅南词引正校注》，见钱南扬《汉上宧文存》，中华书局2009年版，第86页。

声腔的演变主要有以下几种方式：

第一，语言和音乐的掺杂。一种地方戏在发展壮大后，必然寻求地域上的突破，扩大其影响范围，而此时必然要根据当地方言进行自我适应和转化，于是就会出现地方声腔之间的交流和融合，进而发生声腔的新变，甚至形成一种完全有别于原声腔的新声腔。当然，以一些影响力较强的方言为基础的声腔剧种，如沪剧、粤剧等，在流传过程中并未发生改变。

第二，原生剧种的保守性。作为原生剧种，其地域语言或文化是保留其地域特色和艺术特质的重要载体。毛先舒于《南曲入声客问》中云："往古之天下，偏于西北，故其为音，有平、上、去而无入。后世之天下，既有东南，以补宇宙之全，则亦必多入声之一部以补之，而后天地之元音，始无缺而不全之憾。"①因此，当南曲和北曲发生碰撞的时候，它们的语言特质便凸显出来。南曲用"南音唱，中州韵"，演化为昆曲用"姑苏音，中州韵"，京剧同样遵守中州韵，而其道白则采用源于地方方言的湖广音。掺杂乃语言自然演变的结果，而保守性则是对地域文化特质的保持和遵守。

第三，地方方言向官话和书面语的靠拢和转化。官话在交流中具有方言无法比拟的优势，因而成为戏曲扩散的重要借鉴对象。其明显的例子就是南戏向昆曲的转化。文人介入南戏和传奇创作，"自是北乐府出，一洗东南习俗之陋"②，文人化、雅化成为传奇文本的标志性特征。另外，所谓地方戏的语言，不过是用书面语唱出来或写出来的而已，任何地方戏的语言均不是纯粹的方言。比如成化本《白兔记》，其中温州方言就十分有限，而《琵琶记》已几乎找不出温州方言的痕迹。

第四，演员对戏曲语言、声腔的影响。戏曲演员可以是当地人，也可以是外地人，而外地人则需要学习当地方言。其在学习和使用新的方言时又难免受到原有方言的影响，在口法和吐字方式上发生改变。演员即使处于同一方言区，发音也不尽相同，如《南词引正》言："苏人多唇音，如冰、明、娉、清、亭之类。松人病齿音，如知、之、至、使之类；又多撮口字，如朱、如、书、厨、徐、胥。"③所以，演员的流动也会促使当地戏曲发音产生新变，进而影响戏曲声腔的发展，甚至会因此衍生出新的剧种声腔体系。

二、"海盐腔"与"昆山腔"之演变

由于地方俗唱的不同，南戏逐渐形成了不同的声腔，主要有"余姚腔""海盐腔""弋阳腔""昆山腔"等。

先论海盐腔。海盐腔是南戏流传到浙江海盐一代以后，与当地的方言土语、民间歌谣

① （清）毛先舒：《南曲入声客问》，见中国戏曲研究院编《中国古典戏曲论著集成（七）》，中国戏剧出版社1959年版，第127页。

② （元）虞集：《中原音韵序》，见中国戏曲研究院编《中国古典戏曲论著集成（一）》，中国戏剧出版社1959年版，第240页。

③ 钱南扬校注：《魏良辅南词引正校注》，见钱南扬《汉上宧文存》，中华书局2009年版，第96页。

相融合而产生的一种新的声腔剧种,元姚桐寿《乐郊私语》云:

> 州(海盐)少年多善乐府,其传出于澉川杨氏。当康惠公梓存时,节侠风流,善音律,与武林阿里海涯之子云石交。云石翩翩公子,无论所制乐府、散套,骏逸为当行之冠;即歌声高引,可彻云汉。而康惠独得其传。今杂剧中有《豫让吞炭》《霍光鬼谏》《敬德不伏老》,皆康惠自制,以寓祖父之意,第去其著作姓名耳。其后长公国材、次公少中,复与鲜于去矜交好,去矜亦乐府擅场。以故杨氏家僮千指,无有不善南北歌调者。由是州人往往得其家法,以能歌名于浙右。①

这段文字提及了参与海盐腔改革的几个关键性人物。一个是杨梓(?—1327),元代海盐澉州北杂剧及乐府作家。杨梓精于音律,其家僮也擅长乐府。吴梅曾说:"澉川杨康惠公(梓)在元时,得贯云石之传,尝作《豫让》《霍光》《尉迟敬德》诸剧流传宇内,与中原弦索抗行。"②这三部剧作都是不上弦索的,也就是说其采用的是南戏的演唱方式。另外还有贯云石(1286—1324),元代散曲作家、诗人;鲜于去矜,即鲜于必仁,字去矜,号苦斋,渔阳郡(治所在今天津蓟县)人,生卒年不详,吴梅称其"工诗好客,所作乐府,亦多行家语"③。杨梓、贯云石等人皆精通南北曲,其将海盐腔改用中州韵演唱,顾起元《客座赘语》卷九"戏剧"条记载:"海盐多官语,两京人用之。"④甚至在魏良辅改革昆山腔之前,由于方言的限制,苏州籍艺人在外地演出时,也只能用"官语"演唱海盐腔。

万历中叶以后,昆山腔逐渐取代海盐腔,但也不可避免地吸收了海盐腔的一些特点。杨梓等人所演唱的乐府北曲,是规范的律曲,字声、句式均合律,句式相对稳定,无衬字,而演唱方式表现为依字声行腔,属于合律的清唱。徐渭《南词叙录》云:"夫古之乐府,皆叶宫调,唐之律诗、绝句,悉可弦咏。如'渭城朝雨'演为三叠是也。至唐末,患其间有虚声难寻,遂实之以字,号长短句,如李太白【忆秦娥】【清平乐】,白乐天【长相思】,已开其端矣;五代转繁,考之《尊前》《花间》诸集可见;逮宋,则又引而伸之,至一腔数十百字,而古意颇微。"⑤从中可以看出,谱曲的宋词影响了金元散曲的演唱方式,也影响了南戏的演唱方式。明人姚旅《露书》卷八《风篇上》对海盐腔的演唱风格亦有所描述:"歌永言。永言者,长言也,引其声使长也。所谓逸清响于浮云,游余音于中路也。……按今惟唱海盐曲者似

① 洪治纲主编:《王国维经典文存》,上海大学出版社2003年版,第280页。另外,徐渭亦云:"今唱家称弋阳腔,则出于江西,两京、湖南、闽、广用之;称'余姚腔'者,出于会稽,常、润、池、太、扬、徐用之;称'海盐腔'者,嘉、湖、温、台用之。惟'昆山腔'止行于吴中,流丽悠远,出乎三腔之上。"(《南词叙录》,见中国戏曲研究院编《中国古典戏曲论著集成(三)》,中国戏剧出版社1959年版,第242页。)
② 吴梅:《中国戏曲概论》,《吴梅全集(理论卷上)》,河北教育出版社2002年版,第267页。
③ 吴梅:《曲话》,《吴梅全集(理论卷下)》,河北教育出版社2002年版,第1253页。
④ (明)顾起元:《客座赘语》,上海古籍出版社2012年版,第204页。
⑤ (明)徐渭:《南词叙录》,见中国戏曲研究院编《中国古典戏曲论著集成(三)》,中国戏剧出版社1959年版,第240页。明人李日华《紫桃轩杂缀》卷三亦载:"张镃,字功甫,循王(张俊)之孙。豪侈而有清尚。尝来吾郡海盐,作园亭自恣。令歌儿衍曲务为新声,所谓海盐腔也。"(叶德均:《明代南戏五大腔调及其支流》,《戏曲小说丛考》,中华书局1979年版,第16页)

之？音如细发，响彻云际，每度一字，几尽一刻，不背于永言之义。"①这种轻柔宛转的度曲吟唱方式也恰是士大夫文人的审美趣味，其能为昆山腔所转化吸收正基于此。

文人律化南曲是从词与乐两个方面进行的，从汉语的声、调、韵出发，将每一个汉字从头、腹、尾切成一字，构成一个乐音，以单音节乐音构成乐句，乐句构成腔句。在演唱的方式上，要讲究出声、音渡和归韵。洛地先生曾指出："'依字声行腔'的'曲唱'，承自'词唱'，由三方面组成：'字腔'、'板眼'、'过腔'——'字腔'为其构成的基本特征和核心，'板眼'节奏句步，'过腔'连接字腔（从而构成'腔句'），即所谓'字清、板正、腔纯'。"②由于文人的参与，南戏的演唱方式有了很大的改善，一个明显的例子就是南戏曲牌数量增多和雅化，如【红衲袄】之名雅化为【红锦袍】。王骥德亦云：

> 有取古人诗词句中语而名者，如【满庭芳】则取吴融"满庭芳草易黄昏"，【点绛唇】则取江淹"明珠点绛唇"，【鹧鸪天】则取郑嵎"家在鹧鸪天"，【西江月】则取卫万"只今惟有西江月，曾照吴王宫里人"，【浣溪沙】则取少陵诗意，【青玉案】则取《四愁》诗语，【粉蝶儿】则取毛泽民"粉蝶儿共花同活"，【人月圆】则用王晋卿"年年此夜，华灯盛照，人月圆时"之类。有以地而名者，如【梁州序】【八声甘州】【伊州令】之类。有以音节而名者，如【步步娇】【急板令】【节节高】【滴溜子】【双声子】之类。其他无所取义，或以时序，或以人物，或以花鸟，或以寄托，或偶触所见而名者，纷错不可胜纪。③

限于地域的影响，昆山腔"止行于吴中"，而海盐腔较则早由文人整饬和律化，这种律化外化成固定的"词谱格式"和"曲牌腔调"，曲家依据定谱定格填词，即所谓"倚声填词度曲"。王骥德指出："乐之筐格在曲，而色泽在唱。"④这也说明自文人染指海盐腔以后，对腔的要求逐渐加强了，到昆曲时期，"腔格"成为重要的术语。海盐腔的演唱体制，从南戏"以腔传字"的"里巷歌谣""村坊小曲"，逐步过渡到北曲乐府清唱的"依字声行腔"，实现了南戏到传奇的中间过渡，也为魏良辅改革昆山腔提供了基础⑤。

① （明）姚旅：《露书》，《续修四库全书》（第1132册），上海古籍出版社2002年版，第651页。
② 洛地：《魏良辅·汤显祖·姜白石——"曲唱"与"曲牌"的关系》，《浙江职业技术学院学报》2003年第1期。
③ （明）王骥德：《曲律》，见中国戏曲研究院编《中国古典戏曲论著集成（四）》，中国戏剧出版社1959年版，第58页。
④ （明）王骥德：《曲律》，见中国戏曲研究院编《中国古典戏曲论著集成（四）》，中国戏剧出版社1959年版，第114页。
⑤ 这种海盐腔到昆山腔的转化仅是就正昆本身而言，事实上除了正昆之外，昆曲在流传演变过程中，也同样曾融合当地地方特色，形成富有乡土草根气息的"草昆"（如温州"温昆"、宁波"甬昆"、台州"黄岩昆"、义乌"草昆"等）。20世纪70年代末，唐湜、海岚提出："在永嘉昆剧现存的部分曲牌中，有一种老艺人称为'九搭头'的曲子，相传是九套曲谱。其声腔与苏州正统的昆曲显著不同，而是海盐腔一类早期南曲。"（《从宋元南戏到温州昆剧》，《南京大学学报（社会科学版）》1979年第2期）沈沉在《永嘉昆剧综述》中说："80年代初，有人在刊物上发表文章，认为以'九搭头'为代表的永嘉昆剧音乐结构，乃是海盐腔的遗响。所谓'九搭头'，是指永嘉昆剧音乐中一些只有基本腔格而没有固定旋律的常用曲牌。'九'的意思是言其多，并不是只有九支。'搭'含有'搭拢'、'搭配'和'活用'等义。""永嘉昆剧在曲牌的使用上比较灵活，极少限制，有时就依靠'九搭头'来起到桥梁和过渡的作用……'九搭头'通常在艺人的自编剧目和路头戏中使用较多，在传统老戏中却很少出现。"（沈沉：《永嘉昆剧综述》，见沈沉辑、永嘉县政协文史委员会编《永嘉昆剧》，1998年，第19—20页）常见的"九搭头"曲牌，大约有【桂枝香】【园林好】【驻云飞】【驻马听】【玉胞肚】【清江引】【江儿水】【皂罗袍】【山坡羊】【小桃红】【玉芙蓉】【懒画眉】【苦相思】【下山虎】【集贤宾】【出对子】【风入松】【泣颜回】（转下页）

三、"诸腔"与"昆山腔"的交流与融合

祝允明《猥谈》载:"数十年来,所谓南戏盛行,更为无端,于是声乐大乱。……今遂遍满四方,辗转改益,又不如旧,而歌唱愈谬,极厌观听。盖略无音、律、腔、调(音者,七音;律者,十二律吕;腔者,章句字数、长短高下、疾徐抑扬之节各有部位;调者,旧八十四调,后十七宫调,今十一调,正宫不可入中吕之类……)。愚人蠢工,狗意更变,妄名余姚腔、海盐腔、弋阳腔、昆山腔之类。变易喉舌,趁逐抑扬,杜撰百端,真胡说耳。若以被之管弦,必至失笑。"①"诸腔"是在北曲和南戏的对立概念中产生的,昆山腔确立"官腔"的地位是在明嘉靖年间。随着魏良辅创立新声昆山腔、梁辰鱼作《浣纱记》传奇并用昆山腔演唱,昆山腔逐渐成为"正声"②。

"诸腔"与昆山腔交流演变体现为雅俗之争与雅俗互补。明清时期曲论家多对民间戏曲有着天然的抵触和排斥心理,王骥德《曲律》"论腔调"有言:"数十年来,又有弋阳、义乌、青阳、徽州、乐平诸腔之出。今则石台、太平梨园几遍天下,苏州不能与角什之二三。其声淫哇妖靡,不分调名,亦无板眼;又有错出其间,流而为'两头蛮'者,皆郑声之最。"③周贻白解释:"'两头蛮'者,为两腔杂出之谓,则昆腔本身似已不纯,特别是昆腔杂以诸腔,故王氏慨然以为郑声之最。"④

在明清传奇400余年的发展历史中,文人士大夫始终对"乐府雅唱"的清唱传统情有独钟,而对戏曲"剧唱"的"抢字""换韵""添声""犯调""减字""帮腔"则呈现出矛盾的心态。然而"诸腔"与昆腔的交流却是一个不容否认的事实,比如弋阳腔、余姚腔、青阳腔、海盐腔和昆山腔在许多戏曲文本都存在着互相改编的情况,尽管在演唱方式上有所差异,但艺人往往掌握着各种声腔的演唱方式。《快雪堂集》万历三十三年二月三十日记载:"三十,早,……下午赴元孚之席,……优人改弋阳为海盐,大可厌。"⑤顾大典《青衫记》第十七出

(接上页)【锁南枝】【宜春令】【解三酲】【红衲袄】【红芍药】【一封书】【一江风】【梁州序】【玉交枝】【尾犯序】【降黄龙】【新水令】【沽美酒】【五供养】【画眉序】【赏宫花】【啄木儿】【黄龙滚】【二郎神】等四十余种。关于其演唱特点,叶长海先生总结说:"属于海盐腔一类的早期南曲音乐大多都质朴无华,而昆山腔则'软绵幽细',它把字音和音乐旋律固定化,平上去入四声各分清浊阴阳,每个字的旋律必须根据四声阴阳而唱出变化来。温州昆班于平仄上去虽亦颇留意,但总不如苏州正统昆曲那样严格。昆山腔的唱法有豁、迭、擞等,而温州昆班只有叠腔一种,在口法上较为简单容易。昆山腔讲究字头、字腹、字尾之分,对出字、过腔、收音斤斤计较,而温州昆班所唱的曲调旋律质朴,行腔节奏一般比苏州的正统昆曲快速明朗。'苏昆'水磨调一腔之长延至数息,与'永昆'一般曲牌的'短腔促拍'比较,正是有曾经水磨和未曾水磨的区别。"(《永嘉昆剧与海盐腔》,《浙江师范大学学报(社会科学版)》2009年第3期)郑孟津说:"这些流传甚久的戏文旧腔用作基调的曲牌,其曲词格律,曲调腔格,经按拍勘校,可知上溯温州南戏声腔,下与吴音昆腔,上下一脉相沿的。"(《中国长短句体戏曲声腔音乐》,上海社会科学院出版社2007年版,第283页)

① (明)祝允明:《猥谈·歌曲》,《续说郛》卷四十六,《续修四库全书》本,上海古籍出版社2002年版。
② 魏良辅《南词引正》云:"腔有数样,纷纭不类。各方风气所限,有昆山、海盐、余姚、杭州、弋阳。徽州、江西、福建俱作弋阳腔,永乐间,云贵二省皆行之。会唱者入耳,惟昆山腔为正声。"引自钱南扬校注:《魏良辅南词引正校注》,见钱南扬《汉上宦文存》,中华书局2009年版,第86页。
③ (明)王骥德:《曲律》,见中国戏曲研究院编《中国古典戏曲论著集成(四)》,中国戏剧出版社1959年版,第117页。
④ 周贻白:《中国戏剧史长编》,人民出版社1990年版,第385页。
⑤ (明)冯梦祯:《快雪堂集》卷六二,《四库全书存目丛书·集部》(第165册),齐鲁书社1997年版,第91页。

"茶客访兴"中也有一段是在"昆山腔"中穿插"弋阳腔"的：

> 净：妈妈，我吃不得这哑酒，各饮一杯，说一个无滴，就要唱一曲。
> 丑：既是这等，员外先请。
> 净：在下僭了。（唱弋阳腔介）无滴。如今该妈妈了。
> 　　（丑唱【打枣竿】介）
> 净：如今该是大姐了。
> 旦：我不会唱。
> 净：请饮一杯。
> 旦：也不会饮。
> 净：这等弹一曲琵琶也罢。
> 旦：久日不弹，也都忘了。①

南戏兴起后，始终影响着文人律曲。刘壎《水云村稿》"词人吴用章传"载：

> 吴用章，名康，南丰人。生宋绍兴间。敏博逸群，课举子业擅能名而试不利，乃留情乐府，以舒愤郁。当是时，去南渡未远，汴都正音、教坊遗曲犹流播江南。……用章殁，词盛行于时，不惟伶工歌妓以为首唱，士大夫风流文雅者酒酣兴发辄歌之。由是与姜尧章之暗香、疏影、李汉老之汉宫春、刘行简之夜行船并喧竞丽者殆百十年。至咸淳，永嘉戏曲出，泼少年化之，而后淫哇盛，正音歇，然州里遗老犹歌用章词不置也。②

从中可以看到，大约在宋度宗咸淳年间（1265—1271），南戏已经从其产生地浙江永嘉流传到了江西永丰，其时永丰一带流行的还是"汴都正音、教坊遗曲"以及姜夔等文人的律词，因为南戏的盛行而"淫哇盛，正音歇"。

四、南戏对"腔"概念的凸显和昆曲"腔格"理论的深入

从昆山腔的曲牌特征来看，曲体的完整性极其重要，字声、韵位、句式都有定式。这种特有的演唱方式正是来源于中国源远流长的词乐传统。词乐的特点是按照"句"对音乐进行断分，这里"句"并非"乐句"，而是"依韵段住、依律分句"的文体之句，而划分乐句依靠的是韵位，在乐句中体现为"落音"或"结音"。由乐句构成的乐章，在传统的曲唱以及昆曲之中是不能轻易中断的。而"余姚腔""弋阳腔""青阳腔"的"滚唱"和"帮腔""对白""旁白"的插入，实际上仍是"剧唱"的需要，是从剧情需要和舞台效果出发的，对曲牌和唱腔任意断分，这是深受民间歌谣和说唱艺术影响的折射。但从另一种角度看，这无疑也是给曲牌体音乐的一种"解放"。"诸腔"虽然对昆曲曲牌和唱腔不任意断分的原则有所突破，但是从

① （明）顾大典：《青衫记》，见毛晋编《六十种曲》（七），中华书局2007年版，第31—32页。
② 俞为民、孙蓉蓉编：《历代曲话汇编：新编中国古典戏曲论著集成（唐宋元编）》，黄山书社2006年版，第185—186页。

整个南戏地方声腔的演唱形式和曲牌演变来看,仍未脱离曲牌的体式和联套体的整体布局,因此曲牌在南戏声腔的演变流传过程中保持稳定而有所发展变化,体现了曲牌的容纳力和变异性。

自南戏形成以来,"腔"的概念成为戏曲音乐的重要组成部分。而在昆山腔中,这一概念被以"词乐关系"的方式加强,并形成特有的"腔格理论"。

从音乐学的角度来看,音腔是一种客观存在,在几乎所有的传统的旋律性乐器中,借助于不同的手法,均可以实现音腔的变化。筝、琵等弹拨乐器主要是借助音高的微妙变化来实现的,而弓弦乐器和吹管乐器,除了借助音高还配合以力度来完成音色的瞬息变化。腔格在南戏中地位的凸显,很大程度上来自南戏伴奏乐器的日渐丰富。以弹拨乐器为伴奏场面的北曲和以吹管乐器为伴奏场面的南曲在相互交流中,使得弦索南下成为趋势和事实,这无疑会促进南戏音腔的丰富和变化。

再从发声学的角度来看,调式音级感的产生,即音乐在音高方面的音感,与语音学上的音位系统十分相似。也就是说,发声方式的层级,例如在羽—宫、角—徵等相邻的两个音级过程中,往往有特别大的偏离阈,这种"跳进"产生的音响"裂缝"需要心理上的弥补,形成一种"平滑"的过渡,此即魏良辅所说的"过腔接字,乃关锁之地"的核心要义所在。因此,沈洽《音腔论》将"音腔"定义为:"音腔,简单地说,就是带'腔'的音。所谓'腔',指的是:音过程中有意运用的,与特定的音乐表现意图相关联的音成分(音高、力度、音色)的某种变化。所以,是一种包含有某种音高、力度、音色变化成分的音过程的特定样式。"[1]

沈洽的这个定义深刻揭示了中国传统音乐和西方古典音乐的最根本差异不在于音列、音阶、调式、结构或织体等,而在于单个乐音的构造。西方古典音乐是"被拴住了的音",在于音高、力度和音色的规定性,所以其单个乐音是没有意义的,而中国音乐大量存在着无论音高、力度和音色都可以大量变化的"单个的乐音",是与汉语语言的特质相联系的,是具有特定民族美学风格的音乐样式。

武俊达指出,中国戏曲音乐是以曲调(即旋律)的线性运动为主要表现方式。所谓"线性",指通过自由加花造成带腔音来装饰音乐旋律的一种线性运动,即"以某一基础旋律为'母曲',为适应戏剧情节和人物情感抒发的需要,常作单旋律线的发展,紧缩或增减某些局部音乐材料"[2]。

因此,戏曲音乐尤其曲牌体音乐便和"声曲折"的古老音乐观念有了关联,即"腔格"表示一种声音的趋势和走向以及腔词运用组合的规律。从美学上讲,这种客观和主观构成的"平滑"的过渡与生理或心理引起的共鸣,会带来丰富的听觉体验。

按照这样的理论,昆曲的腔格形式可以分为三种:

一是上趋腔格:即旋律线由下方向上方作不同运动状,如上升腔格形如"/",降升腔格形如"∨";

[1] 沈洽:《音腔论》,上海音乐出版社2019年版,第141页。
[2] 武俊达:《戏曲音乐概论》,文化艺术出版社1999年版,第163页。

二是下趋腔格:即旋律线由上方向下方作不同运动状,如下降腔格形如"＼",升降腔格形如"∧";

三是平直腔格:即旋律线不上不下作平直进行状,形如"—"。

再从曲调字声来看,依照四声不同,分为"平、上、去、入",而四声之中又分阴阳,共有八声。王骥德《曲律》云:

> 古之论曲者曰:声分平、仄,字别阴、阳。阴、阳之说,北曲《中原音韵》论之甚详;南曲则久废不讲,其法亦淹没不传矣。近孙比部始发其义,盖得之其诸父大司马月峰先生者。夫自五声之有清、浊也,清则轻扬,浊则沉郁。周氏以清者为阴,浊者为阳,故于北曲中,凡揭起字皆曰阳,抑下字皆曰阴;而南曲正尔相反。南曲凡清声字皆揭而起,凡浊声字皆抑而下。今借其所谓阴、阳二字而言,则曲之篇章句字,既播之声音,必高下抑扬,参差相错,引始贯珠,而后可入律吕,可和管弦。倘宜揭也而或用阴字,则声必欺字;宜抑也而或用阳字,则字必欺声。阴阳一欺,则调必不和。欲讹调以就字,则声非其声;欲易字以就调,则字非其字矣!毋论听者迕耳,抑亦歌者棘喉。《中原音韵》载歌北曲【四块玉】者,原是"彩扇歌青楼饮",而歌者歌"青"为"晴",谓此一字欲扬其音,而"青"乃抑之,于是改作"买笑金缠头锦"而始叶,正声非其声之谓也。(此上阴、阳,皆就北曲以揭为阳,以抑为阴论。下文南曲阴阳反此,以揭者为阴,以抑者为阳论。)南调反此,如《琵琶记》【尾犯序】首调末"公婆没主一旦冷清清"句,"冷"字是掣板,唱须抑下,宜上声,"清"字须揭起,宜用阴字声,今并下第二、第三调末句,一曰"眼睁睁",一曰"语惺惺","冷""眼""语"三字皆上字去声,"清清""睁睁""惺惺"皆阴字,叶矣;末调末句,却曰"相思两处一样泪盈盈","泪"字去声,既启口便气尽,不可宛转,下"盈盈"又属阳字,不便于揭,须唱作"英"字音乃叶;【玉芙蓉】末三字,正与此"冷清清"三字相同。①

四声唱法与腔格形式,前贤论说颇多,可谓详备②。

综合音乐旋律线和字声走向,从"词乐关系"角度出发,便会形成两种关系:一种是"腔词相顺",是指在词乐相统一的情况下,腔与字声在趋势和走向上形成统一运动的规律,既能保持各自独立的美感,又能相互协调,完成艺术美感的传达。另一种是"腔词相背",是指在词乐相统一的情况下,腔与字声在趋势和走向上相互妨害,即腔有害于词或词有害于腔,具体又有不同情况:第一,词的自行规律被腔破坏,形成"倒字""轻重颠倒"或"破句";第二,唱词牺牲自身的规律去屈就于腔或腔牺牲自身的规律而屈就于词。在实际的情况中,这种"腔词"相背均会使得词乐关系被削弱和递减,受众则会感觉不好听或是听不懂,从而不能达到动人心、美教化的目的。

与腔格相关的还有"结音"。曲牌为了保持调式完整与风格统一,特别讲究乐句终止

① (明)王骥德:《曲律》,见中国戏曲研究院编《中国古典戏曲论著集成(四)》,中国戏剧出版社1959年版,第107—108页。

② 如:吴梅《顾曲麈谈》,见王卫民编校《吴梅全集(理论卷上)》,河北教育出版社2002年版,第110—112页;俞为民:《中国古代曲体文学格律研究》,中华书局2012年版,第73—126页。

结构的安排。吴梅《词学通论》"论音律"云:

> 各宫调各有管色,各宫调各有杀声。何谓管色?即西乐中 CDEFGAB 七调,所以限定乐器用调之高下。何为杀声?每牌必隶属一宫或一调,而此宫调之起声与结声,又各有一定,此一定之声,即所谓杀声也。即以黄钟宫论,黄钟管色用六字,黄钟宫之各牌起结声,为合字或六字。故黄钟宫下各牌如【侍香金童】【传言玉女】【绛都春】诸词,皆用六字管色,而以合字或六字为诸牌之起结音。八十四宫调,各有管色及杀声。①

例如南吕【节节高】结音乐段及结音方式如图1、图2与表1所示(据《昆曲曲牌及套数范例集》)。

图1 【节节高】曲牌例曲全谱

① 吴梅:《词学通论》,见王卫民编校《吴梅全集(理论卷上)》,河北教育出版社2002年版,第417—418页。

图 2 《牡丹亭·寻梦》【懒画眉】①

表 1 【节节高】结音与乐曲分析

词 段	句	句 读	结 音	乐 段
一	1	逗	2	一
	2	逗	3	
	3	句	1、3	
二	4	逗	3	二
	5	逗	5	
	6	句	6、1	
三	7	逗	3、1	三
	8	句	1	
四	9	逗	6	四
	10	句	1	

① 周雪华译谱:《牡丹亭 纳书楹曲谱版》,上海教育出版社 2008 年版,第 55—56 页。

五、"曲牌声情论"的产生与发展

　　词乐关系所要达到的目的乃是"声情"的传达,"唱腔"如何布局以及谱曲如何配乐,均关系到"声情"的传递效果。韵文学的形式美,在于其体制规律与旋律之间具有衬托、渲染、强化乃至描述的多重功能。旋律之美寓于声情,又与词情相得益彰。因此,"声情"与"词情"的融合无间是韵文学的主要基础,也是产生艺术美感的基本条件。

　　从历史的角度来看,腔与词的协调在中国韵文学中始终存在,也是影响声腔形式变化的重要原因之一。汉语是一种单音节为主的语言,在组词造句上有着很大的灵活性,句型和文体形式的变化对音乐结构的变化产生着影响。因此,唱词之间的节奏与音乐节奏之间的关系极为密切。中国音乐文学讲究词与腔的配搭,而配搭之法自古有之,首先起源于音步节奏的安排。以杜牧《清明》为例:

　　　　清明时节雨纷纷。路上行人欲断魂。借问酒家何处有,牧童遥指杏花村。

　　此七言诗音节形式为二二一二,二二二一两种,四个音步。实际上此诗句中藏韵,因此又可以作如此断句:

　　　　清明时节雨,纷纷路上行人,欲断魂。借问酒家何处? 有牧童,遥指杏花村。

　　如此一来,诗就变成了长短句的"词"。音节音步的改变,从齐言到杂言,其不仅引起形式的改变,也引起乐句分布的变化。诗与词在意境和声情的变化上,是存在着很大差异的。如其中两个六字句"纷纷路上行人"与"借问酒家何处",由原来的单式音节变成二二二的双式音节,声情上改变了原来那种"绵远悠长的情味";加上"欲断魂"这样的三字句,由于音节的缩短和双式音节的使用,则显得劲切而急迫,与原诗意境差别甚大。

　　所以,联系上文声腔的概念和运行方式,很容易看到曲牌于明清获得极大发展以来,词乐之间的可调整性与灵活性为声情的表达提供了诸多可能。

　　元曲联套方式为"依宫定套",王季烈言:"元人填北词殆无不守其规律,悲剧则用南吕商调,喜剧则用黄钟、仙吕,英雄豪杰则歌正宫,滑稽嘲笑则歌越调。"①正如元燕南芝庵《唱论》所论:"仙吕宫唱,清新绵邈。南吕宫唱,感伤叹悲。中吕宫唱,高下闪赚。黄钟宫唱,富贵缠绵。正宫唱,惆怅雄壮。道宫唱,飘逸清幽。大石唱,风流蕴藉。小石唱,旖旎妩媚。高平唱,条物滉漾。般涉唱,拾掇坑堑。歇指唱,急并虚歇。商角唱,悲伤宛转。双调唱,健捷激袅。商调唱,凄怆怨慕。角调唱,呜咽悠扬。宫调唱,典雅沉重。越调唱,陶写冷笑。"②实际上,这种所谓的宫调声情论在元杂剧中也仅是一种笼统的模糊的提示,并不能确指某一宫调具体要用哪些曲牌。

　　① 周期政疏证:《〈螾庐曲谈〉疏证》,江西教育出版社2015年版,第110页。
　　② (元) 燕南芝庵:《唱论》,见中国戏曲研究院编《中国古典戏曲论著集成(一)》,中国戏剧出版社1959年版,第160—161页。

南戏"声腔"概念的强化，也自然引起了曲牌声情的强化。武俊达指出："戏曲唱腔是曲词和曲调的直接结合，曲词是唱腔音乐形象的基础，曲调是唱腔音乐形象的体现与充实，通过演员的演唱同时表达了词义和曲情，使两者融为一体，互衬互补，集中充分地发挥了两者之所长。"①

所以，从元以前"宫调声情说"脱离出来，曲牌在南戏中的作用得到了很好的凸显，同时又将腔与词的关系予以强化，使"曲牌声情说"的建立取得了基础。其包含以下几个基本方面：一是曲牌所蕴含的声情观念，如魏良辅《南词引正》言："唱曲俱要唱出各样曲名理趣，宋元人自有体式。如：【玉芙蓉】【玉交枝】【玉山颓】【不是路】，俱要驰骋；如：【针线箱】【黄莺儿】【江头金桂】，要规矩；如：【二郎神】【集贤宾】【月云高】【本序】【刷子序】【狮子序】，要悠扬；如：【扑灯蛾】【红绣鞋】【麻婆子】，虽疾而无腔有板，板要下得匀净，方好。"②因此，曲牌的声情可以描述为类似人的性格或个性特征，悲哀时、欢乐时选用怎样的曲牌，均有一定的规定性。《九宫谱定总论》"用曲合情论"将曲牌"声情""排场"理论集中表述云："凡声情既以宫分，而一宫又有悲欢文武缓急等，各异其致。如燕饮陈诉，道路车马，酸凄调笑，往往有专曲。约略分记第一过曲之下。然通彻曲义，勿以为拘也。"③《九宫谱定》在曲牌之下略注各曲牌之性质，如中吕【泣颜回】、南吕过曲【青衲袄】【红衲袄】作"悲感用"，中吕【山花子】、南吕【梁州序】、双调【画锦堂】【锦堂月】作"欢燕通用"，双调【朝元令】作"行路军旅通用"等。曲牌的使用在格律上也同样呈现出不同的声情，如【祝英台近】适用重头迭用成套而不宜与其他曲牌联套，【锁南枝】不宜迭用而与其他曲牌搭配成套，【红衫儿】可与其他曲牌搭配成套而又可迭用。《九宫谱定》举例有【光光乍】【铁骑儿】【碧牡丹】【大斋郎】【胜葫芦】【青歌儿】【胡女怨】【望梅花】【上马踢】作"小曲亦可冲场"，仙吕入双调【哭岐婆】【双劝酒】【字字双】【三棒鼓】【柳絮飞】【普贤歌】【雁儿舞】【倒拖船】【窣地锦裆】作"小曲冲场用"，【赚】作"接换用"，仙吕过曲【月儿高】【感亭秋】【长拍】【皂罗袍】【醉扶归】【桂枝香】【解三酲】【掉角儿序】【天下乐】"亦可接调"等。

其次，循着曲牌所传递出来的"唱腔"，在一定情况之下与歌者自身的口法、音色也有很大的关系。"唱腔"带有演员对唱词声情的独特理解和个性化传递方式，在行腔方式以及咬字吐音上的不同造成了曲牌不同的声情表达。

最后，曲牌之牌名与宫调指义的模糊，也使得曲牌逐渐脱离了内容而向形式本质转移。曲牌所承载的意义在于其其备了一个声情的基本准则和一个可供变化的原则，在此基础上其可以依据排场或剧情的需要相对自由地表达声情，同时又可以在声腔系统的演唱方式的转变中自由地重新组合和变化演唱内容。

南曲根据节奏之缓急搭建了"词、乐、演"三位一体的度曲与排场准则，从而使南曲曲牌更具有综合性和指向性，这在南戏时期就已发生。昆曲传奇则继承了其基本原理，又加

① 武俊达：《戏曲音乐概论》，文化艺术出版社1999年版，第115页。
② 钱南扬校注：《魏良辅南词引正校注》，见钱南扬《汉上宦文存》，中华书局2009年版，第92页。
③ 《九宫谱定》十二卷，总论一卷，清东山钓史、鸳湖逸者同辑，浙江省图书馆孤山馆社藏有完整版本。其他有关《九宫谱定》的详细情况，参见拙文《浙图藏〈九宫谱〉版本与查继佐曲学思想考》（《文化艺术研究》2019年第3期）。

以一定的转化。如【江儿水】,从南戏【江儿水】到昆曲【江儿水】在整体格律上变化不大,仅有少数字音的差别,然于《张协状元》和《错立身》中被专用成套,在传奇中【江儿水】却与他曲相连成套。本调入南【仙吕入双调·步步娇】套,也可连用若干支自成套数,单用时多居折子末尾,适用家门有小生(《荆钗记·见娘》)、正旦(《琵琶记·嘱别》)、副(《琵琶记·嘱别》)、五旦(《占花魁·受吐》)、老旦(《荆钗记·男祭》)、净(《永团圆·堂配》)、末(《醉菩提·醒妓》)、丑(《一捧雪·边信》)等。随着《九宫谱定》的重新发现,再结合以查继佐的生平背景和家乐情况,昆曲的声情排场理论应在清初就已形成。《九宫谱定》为昆曲从文本到舞台实践提供了理论支持和经验积累,对后世曲牌理论产生了深远的影响,如《昆曲曲牌及套数范例集·南套》一书所说:"曲牌个性是指由曲牌曲词和乐谱所体现出来的剧中人的身份、性格以及当时剧中人的思想、情绪、语气、动态和周围环境等方面的特点。并不是每个曲牌的个性都是很鲜明的,但一个模式中总包括几个个性较鲜明的曲牌,尤其是首牌和次牌。有许多孤牌个性非常鲜明。对这些个性鲜明的曲牌的选用,应当非常慎重。曲牌个性也不是一成不变的,但改变曲牌个性,要有高度的谱曲技巧。"①

六、余论:现代戏曲如何继承和发扬"曲牌声情说"

《九宫谱定》的"曲牌声情说"并非全能,该谱一直并未能作为主流的曲谱而得到重视,这有两个原因:一是《九宫谱定》是舞台实践中产生的一种特殊的指板谱,带有明显的舞台表演实践意义;二是其对"曲牌声情说"的阐发并未结合具体实践,而仅仅表现为笼统的几个大类(见附表),这样无法真正在具体表演中加以区分。较早认识到《九宫谱定》"曲牌声情说"价值的是吴梅先生,其《南北词简谱》对曲牌声情的阐发更兼顾到演员的演唱、角色以及曲牌的特性,如南仙吕宫【望梅花】注:

> 右九曲十体,皆快板曲,不拘净丑外末,皆可用之,惟生旦究不相宜。中如【光光乍】【大斋郎】【大河蟹】【青歌儿】等,为代引子之小曲。盖净丑用冠带时,例可用引,若在寻常平民,大半以小曲代引也。中惟【胡女怨】【望梅花】,亦有协笛者,然亦快唱。且【光光乍】末句,必须用"光光乍"三字,故用之僧尼居多,与【雁儿舞】同。诸曲但论平仄,不论四声,如《玉玦》【五方鬼】,仍用词藻,大不合也。余尝谓编辑传奇,惟净丑最难,而摹写龌龊社会,尤为棘手。盖文人作词,止求妍雅,彼净丑辈不读书,文人结习,一些用不着矣。明清传奇,汗牛充栋,净丑佳剧,殊不多见。剧场恶诨,日盛一日,皆谓体贴下流人心意也。②

除此之外,其在多个曲牌的校正问题也有类似的意见,不再枚举。

综上所述,曲牌"曲""腔"两个概念可以作如此理解:"乐之筐格在曲,而色泽在唱。""曲"是"曲牌"的框架,是不变的因素,代表着声腔的归属;"腔"具有可变性和灵活性,即如

① 王守泰主编:《昆曲曲牌及套数范例集·南套(上)》,上海文艺出版社1994年版,第49页。
② 吴梅著,王卫民编校《吴梅全集(南北词简谱卷下)》,河北教育出版社2002年版,第365页。

昆曲曲牌的四声阴阳、乐句的"起调毕曲"、乐句的布局等曲腔规范,既是地方"声腔"的核心,是维持曲牌本质特征的基础,又可赋予演员"唱腔"的个人色彩,"腔"与"词"之间的搭配增添了曲牌之"色泽"。由"腔句"组成的昆曲曲牌体现为一种连续上下波动的线性结构,同时又具有"乐音"的独立性和色泽,腔词搭配与过搭成为曲牌演唱的关键,同时又体现了曲牌在词乐搭配上的可变性和灵活性。

因此,从"南戏昆腔"的历史进程来看,南戏确立了"声腔"在词乐关系中的重要地位,这一转变使得"宫调声情说"逐渐走向"曲牌声情说"。具体来说,南戏奠定了腔词关系的基本原则和方式,自文人染指海盐腔与昆山腔以来,曲牌格律规范的加强进一步将词乐关系的具体所指运用到演唱实践当中,充分发挥了曲牌的程序性和变异性,促进了曲牌在戏曲音乐中的发展,使得曲牌逐渐成为独立的腔词关系的载体。随着地方声腔的不断发展,昆山腔也进一步地与"诸腔"交流和变异,在客观上促进了曲牌的解放和新变。中国古典戏曲的发展历程是一个将诗、乐、演进行更深入的综合发展的历程,这构造了其演唱和表演的特质。这启发我们在现代戏曲创作中,一方面要注重挖掘中国古典戏曲丰厚的理论和表演实践,另一方面在具体的编演和创作过程中,要注意到曲牌的特殊性,注重保持传统和创新。

附表:《九宫谱定》曲牌声情排场综录

卷次	宫调	作用	曲牌	曲式
卷一	黄钟过曲	情景通用	【绛都春序】 【画眉序】 【啄木儿】 【降黄龙】 【狮子序】 【玉漏迟序】	有换头 又一体系接调 亦可接调 有换头 亦可接调 亦可接调
		小曲亦可冲场	【出队子】	
		接换用	【赚】	
卷二	正宫过曲	情景通用	【刷子序】 【玉芙蓉】 【朱奴儿】 【雁过声】 【倾杯序】 【白练序】 【醉太平】 【山渔灯】	亦可接调 亦可接调 亦可接调 有换头 有换头 有换头 亦可接调
		气概用	【锦缠道】 【普天乐】 【双鸂鶒】	又一体 亦可接调
		小曲亦可冲场	【四边静】	
		接换用	【赚】	

续表

卷次	宫调	作用	曲牌	曲式
卷三	仙吕过曲	情景通用	【月儿高】	亦可接调
			【感亭秋】	亦可接调
			【望吾乡】	
			【长拍】	亦可接调
			【皂罗袍】	亦可接调
			【醉扶归】	亦可接调
			【傍妆台】	有换头
			【十五郎】	又一体
			【桂枝香】	亦可接调
			【解三酲】	接调又一体
			【掉角儿序】	亦可接调
			【天下乐】	亦可接调
		道路通用	【八声甘州】	有换头又一体
		启书用	【一封书】	亦可接调
		气概通用	【甘州八犯】	
		接换用	【赚】	
		小曲亦可冲场	【光光乍】【铁骑儿】【碧牡丹】【大斋郎】【胜葫芦】【青歌儿】【胡女怨】【望梅花】【上马踢】	
卷四	中吕过曲	情景通用	【粉孩儿】	
			【红芍药】	亦可接调
			【渔家傲】	又一体
			【尾犯序】	
			【永团圆】	亦可接调
			【瓦盆儿】	
			【喜渔灯】	亦可接调
			【雁过灯】	
		悲感用	【泣颜回】	有换头亦可接调
		气概通用	【右轮台】	
		欢燕通用	【山花子】	亦可接调
		军旅通用	【驮环着】	
		小曲亦可冲场	【驻马听】【驻云飞】	

续表

卷次	宫调	作用	曲牌	曲式
卷五	南吕过曲	情景通用	【贺新郎】	亦可接调
			【大胜乐】	亦可接调又一体
			【梅花塘】	亦可接调
			【香柳娘】	冲场接调皆可
			【绣带儿】	有换头
			【宜春令】	亦可接调
			【太师引】	亦可接调
			【琐窗寒】	亦可接调又一体
			【绣衣郎】	亦可接调
			【三学士】	亦可接调
			【金莲子】	亦可接调
			【香罗带】	亦可接调又一体
			【香徧满】	
			【浣溪沙】	亦可接调
			【五更转】	亦可接调
			【红衫儿】	又一体
			【红芍药】	亦可接调
			【针线箱】	亦可接调
			【捣白练】	亦可接调又一体
		欢燕用	【梁州序】	有换头
		悲感用	【青衲袄】【红衲袄】	
		情景冲场用	【一江风】【懒画眉】【大迓鼓】【引驾行】【薄媚衮】【竹马儿】【番竹马】	以下又一曲皆可冲场又一体
		小曲亦可冲场	【刘衮】	
卷六	越调过曲	情景变用	【棉搭絮】	亦可接调
		数说用	【入破】【出破】(必接入破下)	
		接换用	【赚】	又一体
卷七	商调过曲	情景通用	【高阳台】	
			【水红花】	亦可接调
			【梧叶儿】	亦可接调
			【字字锦】	
			【满园春】	亦可接调
			【渔父第一】	
			【莺啼序】	亦可接调
		哀苦用	【山坡羊】	接调又一体

续 表

卷次	宫调	作用	曲牌	曲式
卷七		凄感用	【二郎神】 【集贤宾】 【黄莺儿】 【啭林莺】	亦可接调 亦可接调 亦可接调
		小曲冲场用	【吴小四】	
卷八	双调过曲	欢宴通用	【画锦堂】【锦堂月】	
		情景通用	【锁南枝】	接调冲场皆可
卷九	仙吕入双调过曲	情景通用	【桂花徧南枝】 【柳摇金】 【五马江儿水】 【月上海棠】 【古江儿水】 【夜行船序】 【晓行序】 【黑蟆序】 【惜奴娇】 【风入松】 【步步娇】 【忒忒令】 【武陵春】 【朝天歌】	亦可接调 亦可接调 亦可接调 亦可接调 亦可接调又一体 内犯【急三枪】 四支作一套 用接调冲场皆可 亦可接调 用二支作一套
		行路军旅通用	【朝元令】	亦可接调
		凄感用	【夜雨打梧桐】	亦可接调
		小曲冲场用	【窣地锦铛】 【哭岐婆】【双劝酒】 【字字双】【三棒鼓】 【柳絮飞】【普贤歌】 【雁儿舞】【倒拖船】	
卷十	羽调过曲	情景通用	【金凤钗】 【四时花】 【排歌】	亦可接调 亦可接调
		凄恻用	【胜如花】	
	大石调过曲	情景通用	【念奴娇序】	
	小石调过曲	情景通用	【骤雨打新荷】	
卷十一	凡未详宫调与所犯或失节无板附录	情景通用	【三仙桥】 【四换头】 【七过贤关】 【一秤金】 【小措大】	

南戏中的"犯调"及其与"集曲"的差异

刘 芳*

摘　要："犯调"从音乐旋律出发,进行调高上的变化,牌名中标出"犯"字;"集曲"从曲文出发,进行句格上的串联,牌名用所涉及的诸牌名串合而成。"犯调"中包含了一支曲调的音高变化与多支曲调连缀造成音高变化两种情况,而"集曲"中也包含了"同宫集曲"和"异宫集曲"两种情况。由于在某些情况下"犯调"与"集曲"的表现形式几乎一致,所以明清时期的词学家、曲学家逐渐混淆了两者的内涵与区别。研究词曲音律之学,还是要回到实际的作品、曲调,考查真实情状,如此才能有效避免类似明清词曲家之误。

关键词：犯调；集曲；曲调

关于"犯调",古今词曲家都认为其同时存在两种含义：一是"宫调相犯",一是"词句相犯"。第一个明确提出"犯有二义"的是清代万树,其在《词律》【江月晃重山】调下云："词中题名'犯'字者有二义：一则犯调,如以宫犯商、角之类,梦窗云'十二宫住字不同,惟道调与双调,俱上字住,可犯'是也。一则犯他词句法,若【玲珑四犯】【八犯玉交枝】等,所犯竟不止一调。但未将所犯何调,著于题名,故无可考。"①后世很多学者也沿袭了这一观点。任讷谈到"集曲""联章"二体与词体的关系时说："集曲犹词中之犯调与摊破。"②他认为曲体中的"集曲"与词体中的"犯调"性质相同。周贻白曾举周邦彦【六丑】【玲珑四犯】、刘过【四犯剪梅花】、侯彦周【四犯令】、仇远【八犯玉交枝】等例说："此项体制,对于后世的南北曲,颇多便利之处。"③吴熊和认为："南宋时流行以集曲的方式合成新调,也称为犯调。这不是宫调相犯,而是词调相犯。宫调相犯是运用变调变奏的方法创制新调,词调相犯则不过利用原有旧调,将其美听的乐段、字句组合成曲。"④夏承焘说："词中犯调有二义,一为宫调相犯,二为句法相犯。"⑤事实上,"犯调"从唐代开始,一直到宋元时期的南戏,都有相对明确和固定的音乐含义与范畴,并不能完全等同于或者涵盖曲体文学中的"集曲"概念。

* 刘芳(1986—),博士,南京师范大学国际文化教育学院讲师,专业方向：宋元戏曲、词曲格律。
① （清）万树：《词律》,中华书局1957年版,第372页。
② 任讷：《散曲丛刊·散曲概论》,中华书局1931年版,第18页。
③ 周贻白：《中国戏剧史长编》,上海书店出版社2004年版,第65页。
④ 吴熊和：《唐宋词通论》,商务印书馆2003年版,第112页。
⑤ 夏承焘：《犯调三说》,见《夏承焘集(第二册)》,浙江古籍出版社、浙江教育出版社1997年版,第431页。

一、"犯调"溯源

"犯调"初始于唐代,当时又叫"犯声","是指在一首乐曲中或几首乐曲连续奏唱时发生调高或调式的转变,或者调高和调式同时都有改变的情形。大体相当于现在所说的'转调'"①。元稹诗《元和五年予官不了,罚俸西归,三月六日至陕》写道:"那知我年少,深解酒中事。能唱犯声歌,偏精变筹义。"②其中的"犯声歌"就是说一支在曲调内部使用两个或两个以上宫调的歌曲。

至宋代,犯调理论发展得更加完善,宋陈旸《乐书·犯调》载:"乐府诸曲,自古不用犯声,以为不顺也。唐自天后末年,【剑气】入【浑脱】,始为犯声之始。【剑气】,宫调;【浑脱】,角调。以臣犯君,故有犯声。明皇时,乐人孙处秀善吹笛,好作犯声。时人以为新意而效之,因有犯调。"③其后数句,经杨荫浏校勘为:"五行之声,所司为正,所欹为旁,所斜为偏。所下为侧,故正宫之调,正犯黄钟宫,旁犯越调,偏犯中吕宫,侧犯越角之类。"④再如王灼《碧鸡漫志》卷五载:"今越调【兰陵王】,凡三段,二十四拍,或曰遗声也。此曲声犯正宫,管色用大凡字,大一字,勾字,故亦名大犯。"⑤沈括《梦溪笔谈》亦言:"虽如此,然诸调杀声,亦不能尽归本律。故有祖调、正犯、偏犯、傍犯,又有寄杀、侧杀、递杀、顺杀。凡此之类,皆后世声律渎乱,各务新奇,律法流散。然就其间亦自有伦理,善工皆能言之,此不备纪。"⑥

由上述材料可知,从唐代至北宋,"犯调"明确指音乐方面的曲内宫调更换,并且由于宫调变化程度不同而有"正犯""旁犯""偏犯""侧犯"之分。

二、词体之"犯"

北宋时词体日渐繁盛,一些精通音律的词人开始使用"犯调"来丰富词调的创作。此时的"犯"也明确是音乐上的宫调变换,而非词调字句的连缀使用,如柳永作【小镇西犯】【尾犯】、周邦彦作【侧犯】【花犯】【倒犯】【玲珑四犯】等。宋人张端义《贵耳集》卷上载:"自宣政间,周美成、柳耆卿辈出,自制乐章,有曰【侧犯】【尾犯】【花犯】【玲珑四犯】。"⑦

关于北宋文人词的犯调作品,张炎《词源》卷下评论道:"古之乐章、乐府、乐歌、乐曲,皆出于雅正。粤自隋、唐以来,声诗间为长短句。至唐人则有尊前、花间集。迄于崇宁,立大晟府,命周美成诸人,讨论古音,审定古调,沦落之后,少得存者。由此八十四调之声稍传。而美成诸人,又复增演慢曲、引、近,或移宫换羽,为三犯、四犯之曲,按月律为之,其曲

① 夏野:《古代犯调理论及其实践》,《音乐艺术》1982年第3期。
② 谢永芳编著:《元稹诗全集汇校汇注汇评》,崇文书局2016年版,第98页。
③ (宋)陈旸:《乐书》,《中华再造善本丛书(第三十二册)》,北京图书馆出版社2004年版。
④ 杨荫浏:《中国古代音乐史稿》,人民音乐出版社1981年版,第265页。
⑤ (宋)王灼著,岳珍校正:《碧鸡漫志校正》,人民文学出版社2015年版,第7页。
⑥ (宋)沈括:《梦溪笔谈》,岳麓书社1998年版,第246页。
⑦ (宋)张端义:《贵耳集》,中华书局1985年版,第10页。

遂繁。美成负一代词名，所作之词，浑厚和雅，善于融化诗句，而于音谱且间有未谐，可见其难矣。"①而考查《词律》《钦定词谱》，凡北宋词作，牌名中有"犯"字的词调都是柳永、周邦彦两人所创。因此，北宋时期词体的犯调具有如下特征：第一，凡是调名中有"犯"字的，"犯"都是音乐指义而非词句指义；第二，"犯调"的创作必须由精通音乐律吕的词作家完成；第三，"犯调"的创作在数量众多的北宋词创作中并不常见，属于少数现象。

到南宋时期，"犯调"之词的创作仍旧数目有限，基本限于姜夔、吴文英、张炎等通晓乐理的文人。例如，姜夔【凄凉犯】自注云："合肥巷陌皆种柳，秋风夕起骚骚然。予客居阖户，时闻马嘶。出城四顾，则荒烟野草，不胜凄黯，乃著此解。琴有凄凉调，假以为名。凡曲言犯者，谓以宫犯商、商犯宫之类，如道调宫上字住，双调亦上字住，所住字同，故道调曲中犯双调，或于双调曲中犯道调，其他准此。唐人《乐书》云：'犯有正、旁、偏、侧；宫犯宫为正，宫犯商为旁，宫犯角为偏，宫犯羽为侧。'此说非也。十二宫所住字各不同，不容相犯。十二宫特可犯商、角、羽耳。"②据杨荫浏、夏承焘等学者的考证，【凄凉犯】应当属于"仙吕调犯双调"。夏承焘云："陆本及《花庵词选》调下有'仙吕调犯商调'六字小注，他本皆无，当是陆据花庵补入。'商'应作'双'。"③杨荫浏云："或疑此曲为道调犯双调，其实并无根据。本曲名【凄凉犯】，序中复著'琴有凄凉调，假以为名'云云，是'凄凉'二字，系假自琴之宫调名称。案琴上之凄凉调为羽调；今此曲以'么'为结音；而羽调之以'么'字为结音者，只有夷则羽，即仙吕调；则作为仙吕犯双调，佐证似较坚强。"④

按照姜夔的说法，词的"犯调"在南宋有了更加明确具体的规定，即所犯的两调必须保持"结音"相同。姜夔的犯调理论其实是将中国古代音乐理论中的犯调与作词的实践相结合，其适合于词体创作的词体犯调理论。姜夔只承认同主音（主音一般就是结音）的宫调可以相犯，反对不同主音的宫调相犯。如前文陈旸、沈括所言，"旁犯""偏犯""侧犯"都是"杀声不能尽归本律"的，也就是曲调结尾的音会发生变化。这种结音发生变化的宫调变换形式，在唐宋乐曲中也属于"犯调"的类别。但是在姜夔看来，这些结音变化的变换宫调的方式，在词体创作中是不可取的。姜夔对犯调理论的改进，源于词体的创作要求——词不但要受音乐旋律的约束，也要满足韵文创作的规则。具体到"结声"层面，因为词有押韵的要求，每一韵段的韵脚相同，"结声"必须要保持一致，才能够使创作出的词调在每一韵段结束的时候，"音乐""字声"能够重复并统一地重复。所以，在姜夔的理论中，"犯调"是一种词体拓展的方式，并具备了比音乐理论中的"犯声"更加严格的要求，即在变化调高的同时，保持主音、结音的相同。

有学者认为，张炎的犯调理论和姜夔并不一致，如《词源》云："以宫犯宫为正犯，以宫犯商为侧犯，以宫犯羽为偏犯，以宫犯角为旁犯。"⑤其"结声正讹"一节有又云：

① （宋）张炎著，蔡桢疏证：《词源疏证》，中国书店1985年版，卷下第1页。
② （宋）姜夔著，夏承焘校，吴无闻注释：《姜白石词校注》，广东人民出版社1983年版，第78页。
③ 夏承焘：《姜白石词编年笺校》，中华书局1958年版，第42页。
④ 杨荫浏、阴法鲁：《宋姜白石创作歌曲研究》，人民音乐出版社1957年版，第32页。
⑤ （宋）张炎著，蔡桢疏证：《词源疏证（上卷）》，中国书店1985年版，第54页。

商调是刂字结声,用折而下。若声直而高,不折或成么字,即犯越调。

仙吕宫是フ字结声,用平直而微高。若微折而下,则成刂字,即犯黄钟宫。

正平调是マ字结声,用平直而去。若微折而下,则成ㄅ字,即犯仙吕调。

道宫是㇉字结声,要平下。若太下而折,则带𠆢一双声,即犯中吕宫。

高宫是可字结声,要清高。若平下,则成マ字,犯大石。微高则成么字,犯正宫。

南吕宫是𠆢字结声,用平而去。若折而下,则成一字,即犯高平调。

右数宫调,腔韵相近,若结声转入别宫调,谓之走腔。若高下不拘,乃是诸宫别调矣。①

表面上看,张炎似乎否定了姜夔的看法,认为结声如果不同则犯别调,这也是一种"犯调"。其实,张炎此处所论同样是在强调:词体的创作中一定要注意"结声"保持一致,结声如果发生讹误,就是音乐理论中的"旁犯""偏犯""侧犯"。这些"犯"是音乐层面上可以进行的,但是在词体的创作中是不提倡的,所以张炎把这种"腔韵相近、结声转入别宫调"的做法称之为"走腔"。

根据夏野先生的研究,符合姜夔词体犯调理论的犯调形式有如下几种②:

(1) 正宫、越调、中吕调、高大石角,两两可以互犯;

(2) 中吕宫、高大石调可以互犯;

(3) 道宫、双调、仙吕调,两两可以互犯;

(4) 南吕宫、小石调、黄钟宫、林钟角,两两可以互犯;

(5) 黄钟宫、商调、高般涉调,两两可以互犯;

(6) 大石调、正平调、双角调,两两可以互犯;

(7) 歇指调、般涉调、越角调,两两可以互犯;

(8) 高平调、小石角可以互犯。

其中应用最广泛的当属姜夔【凄凉犯】所用的"仙吕调犯双调",仙吕调与双调是上下四度的转调关系,相互转化比较自然,而且能保证结声相同,所以在宋元时甚至出现了"仙吕入双调"一大类的曲调。周维培指出:"仙吕入双调的产生,与犯调有关。该宫调所辖曲多为双调与仙吕所犯后出现的新调,在长期使用中逐渐与双调或仙吕分离,成为一个约定俗成的新类别。"③然而到了清代,很多曲家已经不明犯调的真实含义,《九宫大成南北词宫谱》干脆去掉了"仙吕入双调"一类,云:"南谱旧有仙吕入双调,夫仙吕、双调,声音迥别,何由可合?"④但是在南曲中,"仙吕入双调"是长期存在的犯调用法,《九宫大成南北词宫谱》也说:"仙吕入双调之名,南北诸谱皆载,此名不知何昉? 在于宫调并无是名。假仙吕宫有双调曲,是名仙吕入双调;若商调有仙吕宫调曲,即为商调入仙吕调。此讹传也。"⑤

① (宋)张炎著,蔡桢疏证:《词源疏证(上卷)》,中国书店1985年版,第56—59页。
② 夏野:《古代犯调理论及其实践》,《音乐艺术》1982第3期。
③ 周维培:《曲谱研究》,江苏古籍出版社1999年版,第271页。
④ 周祥钰、邹金生:《九宫大成南北词宫谱》,见王秋桂主编《善本戏曲丛刊》,台湾学生书局1981年版,第37页。
⑤ 傅雪漪:《九宫大成南北词宫谱选译》,人民音乐出版社1991年版,第285页。

由此可知,在明代的南曲创作中,"仙吕入双调"的犯调之曲十分常见,应当要追溯到南宋词的"仙吕调犯双调",只是清人不明其意,反以为这是前人的错讹。

通过查考南宋词人的犯调作品发现,宫调相犯的情形几乎都符合姜夔的说法。如吴文英《梦窗集》,【瑞龙吟】是大石调犯正平调,【玉京谣】【古香慢】是商调犯黄钟宫,【琐窗寒】为越调犯中吕又正宫。这说明姜夔、张炎所总结的词体犯调"结声一致"理论是符合当时创作实际的。

因此,南宋时期词体中的犯调形式基本仍由通晓音律的文人创作,而且在姜夔的推动下发展出了更加严格的规则,即在调高转变的同时保持结声的一致。

南宋时期词名带"犯"的调牌还有侯寘【四犯令】、刘过【四犯剪梅花】。有人认为这样的词调并非宫调相犯,而是词句相犯。如刘过【四犯剪梅花】,又名【锦园春三犯】,卢祖皋《蒲江词稿》有【锦园春三犯】,自注由【解连环】【醉蓬莱】【雪狮儿】三曲合成,刘过【四犯剪梅花】当同此。于是万树说:"此调为改之所创,采各曲句合成,前后各四段,故曰'四犯',柳词【醉蓬莱】属林钟商调,或【解连环】【雪狮儿】亦是同调也。'剪梅花'三字,想亦以剪取之义而名之,但前段起句与【解连环】本调全不相似,殊不可解。"①

【四犯剪梅花】词如下:

 水殿风凉,赐环归、正是梦熊华旦。(【解连环】)
 叠雪罗轻,称云章题扇。(【醉蓬莱】)
 西清侍宴,望黄伞、日华宠辇。(【雪狮儿】)
 金券三王,玉堂四世,帝恩偏眷。(【解连环】)
 临安记、龙飞凤舞,信神明有后,竹梧阴满。(【解连环】)
 笑折花看,橐荷香红润。(【醉蓬莱】)
 功名岁晚,带河与、砺山长远。(【雪狮儿】)
 麟脯杯行,狨荐坐稳,内家宣劝。(【醉蓬莱】)

万树认为,所谓"四犯"是集了三首词调的四个部分,这三个词调应该属于同一宫调,但事实并非如此。"四犯"用于词牌名,就是指宫调变化了四次。除了【四犯剪梅花】,以"四犯"为名者还有周邦彦所创【玲珑四犯】与首调见于侯寘的【四犯令】。【玲珑四犯】如前文所说,是周邦彦移宫换羽的犯调之作。【四犯令】原词如下:

 月破轻云天淡注,夜悄花无语。莫听阳关牵离绪。拚酩酊花深处。
 明日江郊芳草路,春逐行人去。不似荼蘼开独步,能着意留春住。

其句式十分整齐,总共四个韵段,一、三韵段句格一致,二、四韵段句格一致,显然并非从四支词调中截取四段形成的,而是先后四次更换宫调,所以称为"四犯"。清代词学家中只有万树明确主张"四犯"是集四词调。清人杜文澜《词律校勘记》有按语云:"秦氏玉竹云,此调两用【醉蓬莱】,合【解连环】【雪狮儿】,故曰'四犯',所谓剪梅花者,梅花五瓣,四则

① (清)万树:《词律》,中华书局1957年版,第692页。

剪去其一,犯者谓犯宫商,不必字句悉同也。"①与杜文澜相同,现代也有学者认为"四犯"就是"转调四次",如潘天宁释"四犯"云:

 【四犯翠连环】四犯:四次犯调,即指一曲中移调变奏四次,亦即转调四次,故称四犯。

 【四犯剪梅花】四犯:调名本意即以四次转调的形式歌咏折梅花。

 【四犯令】四犯:指一曲中转调四次,故称四犯。②

 通过对周邦彦、侯寘"四犯"词的观照与清人对【四犯剪梅花】牌名的解读,可知"四犯"之"犯"为宫调之犯。在【四犯剪梅花】中,词调句式不必完全遵从【解连环】等原词句式。因此,南宋词家创作的【凄凉犯】【四犯令】【四犯剪梅花】,其"犯"仍然指音乐层面的宫调变化。两宋时期词体的发展中,"犯调"都是由通晓音乐的文人完成的,都表示音乐调高上的变化,南宋时期的犯调理论有了进一步的发展:首先,犯调之法出现对"结音"一致的要求;其次,在进行音乐调式转变的同时也可以采用不同词调的句式,也就是说"犯调"可以仅仅变化音乐(如【凄凉犯】),也可以将"犯调"和"集词"同时进行(如【四犯剪梅花】)。

 需要注意的是,不追求音乐调高变化,仅仅是集合不同词调的句式的"集词"形式,在南宋时期也出现了。典型者如【江月晃重山】【南乡一剪梅】【八音谐】。万树将这类词也看作犯调,并认为这类"集词"是犯调的初始起源,如《词律》【江月晃重山】下注:"此后世曲中用'犯'之嚆矢也。词中题名'犯'字者,有二义:一则犯调,如以宫犯商、角之类;梦窗云十二住字不同,惟道调与双调,俱上字住,可犯是也。一则犯他词句法,若【玲珑四犯】【八犯玉交枝】等,所犯竟不止一调。但未将所犯何调,著于题名,故无可考。如【四犯剪梅花】下注小字则易明,此题明用两调名串合,更为易晓耳。此调因【西江月】在前,【小重山】在后,故收于【西江月】后,犹【江城梅花引】收于【梅花引】后也。"③然而万树的观点是错误的,他混淆了"犯"与"集"这两种词体变化衍生的方式。【玲珑四犯】【八犯玉交枝】是通过变化音乐调高创制的词调,【江月晃重山】则是连缀两支词调的句子创制的新词调。王奕清的认识更加准确,其《钦定词谱》于【南乡一剪梅】下注云:"旧谱以此与【江月晃重山】词皆为犯调,不知宋词名'犯'者,取宫调相犯之意,如仙吕调犯商调,为羽犯商类,从来未有以两调相犯为犯者。南北曲如此者更多,其误至今犹相沿也。"④如此,则【南乡一剪梅】【江城梅花引】【江月晃重山】一类将两支词调的句子集合在一起形成一支新的词调,才类似于后世的"集曲"。这种方式与"犯调"有本质区别,前者是文字角度的变化,后者则是音律层面的变化。最明显而明确的区分是,如果词牌名中有"犯"字,那么这首词就会在调高上发生变化;如果词牌名没有"犯"字,而是用数首调名串联在一起,或者仅仅标明所集词调的数目,则该词调内部就不存在音乐调高的变更。清人也注意到了这一点,方成培说:"又有所谓

① 潘慎、秋枫总编撰:《中华词律词典》,吉林人民出版社2005年版,第1077页。
② 潘天宁:《词调名称集释》,中州古籍出版社2016年版,第236页。
③ (清)万树:《词律》,中华书局1957年版,第372页。
④ (清)王奕清:《钦定词谱》,中国书店1983年版,第702页。

犯调者,或采本宫诸曲,合成新调,而声不相犯,则不名曰犯,如曹勋【八音谐】之类是也。或采各宫之曲合成一调,而宫商相犯,则名之曰犯,如姜夔【凄凉犯】、仇远【八犯玉交枝】之类是也。"①虽然方成培仍然将"声相犯"与"采本宫诸曲"都视为"犯调",但是他意识到了两者名称上的差异。

总之,宋代出现"犯调"与"集词"两种词调变化、增衍的形式,"犯调"是在音乐的角度进行调高的变化,丰富词乐的旋律创作,进而形成新的词调,而"集词"则是从文学的角度对既有的词调进行拆解和重新组合。"犯调"的创作也可以集其他宫调词调的句式,"集词"的创作也可能集宫调不同之词。也就是说,实践中很可能出现既是"集词"又是"犯调"新词调。不过,"集词"和"犯调"这两种新调创制形式的出发点并不相同,其本质也不同。两者最明显的差异就是牌名,前者以"犯"为名,后者以原词名串联或提示所集词调的数目。

三、南戏中的"犯调"

南戏所用曲调为"宋人词益以里巷歌谣"②,这些构成南戏曲调系统的词乐与民间音乐自然也有宫调属性,也能够使用不同的宫调进行"犯调"创作。同时,南戏亦出现了大量"集曲"作品,"犯调"与"集曲"在南戏中仍然是并行的两种新调创制方式。可以说,宋词的"犯调"是南曲"犯调"的源头,而宋词的"集词"是南曲"集曲"的源头。

在南戏中,有很多"犯调"存在,同样以"犯"为名,举例如下③:

(1)《琵琶记》【七犯玲珑】〔香罗带〕-〔梧叶儿〕-〔水红花〕-〔皂罗袍〕〔桂枝香〕-〔排歌〕-〔黄莺儿〕:南吕-商调-仙吕-商调

(2)《琵琶记》【渔家傲犯】〔渔家傲〕-〔雁过声〕:中吕-正宫(符合"结声相同"规则)

(3)《杀狗记》【节节高犯】〔节节高〕-〔鲍老催〕-〔黄龙衮〕:南吕-黄钟(符合"结声相同"规则)

(4)《拜月亭》【忆多娇犯】(【忆多娇】为越调,不知所犯何调)

(5)《拜月亭》【二犯幺令】仙吕入双调(《南词新谱》云"后四句不知犯何调,故缺之"④,从所属宫调可知当为仙吕调犯双调,与【凄凉犯】相同)

(6)《拜月亭》【二犯江儿水】〔五马江儿水〕-〔金字令〕-〔朝天歌〕:仙吕入双调

(7)《拜月亭》【四犯黄莺儿】(《南词新谱》云"前六句皆【黄莺儿】,后止三句,却云四犯,殊不可解"。却不知"四犯"与词调"四犯"同为转调四次之意)

(8)《拜月亭》【二犯孝顺歌】〔孝顺歌〕-〔五马江儿水〕-〔锁南枝〕:双调-仙吕入双调-

① (清)方成培:《香研居词尘(卷五)》,见《啸园丛书》,光绪二年刊本。
② (明)徐渭著,李复波、熊澄宇注释:《南词叙录注释》,中国戏剧出版社1989年版,第15页。
③ 所引曲调来自《永乐大典戏文三种》(钱南扬著,中华书局2009年版)、《宋元戏文辑佚》(钱南扬辑,上海古典文学出版社1956年版)、《六十种曲》。
④ (明)沈自晋:《南词新谱》,见王秋桂主编《善本戏曲丛刊》,台湾学生书局1984年版,第798页。

双调

(9)《小孙屠》【犯衮】〔黄龙衮〕-〔风入松〕：仙吕入双调

(10)《小孙屠》【四犯腊梅花】(【腊梅花】为仙吕过曲,【四犯腊梅花】不知所犯何调)

(11)《张协状元》【犯思园】(【思园春】为中吕引子,【犯思园】不知所犯何调)

(12)《张协状元》【犯樱桃花】(【樱桃花】不见于曲谱,亦不知【犯樱桃花】犯何调)

(13)《子母冤家》【太平赚犯】(【太平赚】为大石调,【太平赚犯】为般涉调,可能为大石调般涉调相犯)

(14)《王祥卧冰》【风入松犯】：仙吕入双调

(15)《王魁负桂英》【二犯狮子序】〔宜春令〕-〔狮子序〕-〔奈子花〕：南吕-黄钟-南吕(符合"结声相同"规则)

(16)《林招得》【犯欢】〔归朝欢〕-〔风入松〕：黄钟-仙吕入双调

(17)《罗惜惜》【四犯江儿水】〔五马江儿水〕-〔朝元歌〕-〔本宫水红花〕-〔淘金令〕-〔商调水红花〕：仙吕入双调-商调

(18)《苏小卿月夜贩茶船》【犯声】〔双声子〕-〔风入松〕：黄钟-仙吕入双调

(19)《苏小卿月夜贩茶船》【花犯扑灯蛾】〔扑灯蛾〕-〔花犯〕-〔扑灯蛾〕：中吕-双调-中吕

以上是《永乐大典戏文三种》《宋元戏文辑佚》以及五大南戏涉及的几乎全部名称带"犯"的曲调,它们无一例外都有着宫调上的变化。有的集合两支或两支以上的曲调,如【二犯狮子序】【四犯江儿水】；有的很可能并没有集其他曲调,只是纯粹的音乐变化,如【忆多娇犯】【二犯么令】等。由此可知,在南戏发展初期,"犯调"仍然和词体的"犯"一样,是从音乐出发的。有部分犯调保持了宋词犯调结音相同的特征,但也有一些犯调宫调变化、结音不同。可见姜夔提出的犯调规则,在南戏的创作中并没有得到完全的承袭。

犯调和集曲在名称上的界限还是非常清晰的,调名带"犯"的曲中宫调都有变化,而曲牌是牌名串合的则只是异调词句的串联,有可能属于同一个宫调。除了早期南戏,明代中晚期制定的一些曲谱,如《旧编南九宫谱》《增定南九宫曲谱》《南词新谱》中,基本上所有牌名带"犯"的曲调都是宫调有转换的,如：【二犯月儿高】【二犯桂枝香】【安乐神犯】【普天乐犯】【花犯红娘子】【马鞍儿犯】【普天乐犯】【尾犯】(即柳永词)【四犯泣颜回】【渔家傲犯】【二犯香罗带】【五更转犯】【二犯五更转】【六犯新音】【二犯排歌】【二犯山坡羊】【水红花犯】【梧桐树犯】【三犯集贤宾】【四犯黄莺儿】【二犯孝顺歌】【柳摇金犯】【二犯江儿水】【二犯六么令】【五供养犯】【二犯五供养】【二犯朝天子】【清商七犯】【七犯玲珑】【六犯清音】等。这些犯调,有的也采用了"集曲"的方式,但是宫调发生了变化,如【四犯泣颜回】〔泣颜回〕-〔刷子序〕-〔泣颜回〕-〔剔银灯〕-〔石榴花〕-〔锦缠道〕,宫调为：中吕-正宫-中吕,同时还符合姜夔所说的"结声相同"要求。而有的南曲犯调只是在一支曲调的基础上变化宫调,如《南词新谱》注【普天乐犯】云"新查注犯中吕",注【渔家傲犯】云"新改订犯正宫",注【六犯新音】云："南吕过曲,首犯商调"。

因此，在明代中期以前，南曲创作中"犯"的概念相对比较清晰，主要是指一曲之内宫调发生变化，并且对结音没有太大要求。

南戏中的集曲不以"犯"为名，牌名通常以数曲牌名串联而成，或者标明集曲的数目。这类集曲中，既有宫调变换者，也有同宫集曲者。举例如下：

异宫集曲：

（1）《琵琶记》【风云会四朝元】〔五马江儿水〕-〔桂枝香〕-〔柳摇金〕-〔驻云飞中吕过曲〕-〔一江风〕-〔朝元令〕：仙吕入双调-仙吕-中吕-南吕-仙吕入双调

（2）《琵琶记》【金索挂梧桐】〔金梧桐〕-〔东瓯令〕-〔针线箱〕-〔懒画眉〕-〔寄生子〕：商调-南吕

（3）《琵琶记》【啄木公子】〔啄木儿〕-〔醉公子〕：黄钟-双调

（4）《拜月亭》【莺集御林春】〔莺啼序〕-〔集贤宾〕-〔簇御林〕-〔三春柳〕：商调-黄钟

（5）《王祥卧冰》【五团花】〔海榴花〕-〔梧桐花〕-〔望梅花〕-〔一盆花〕-〔水红花〕：中吕-商调-仙吕-商调

（6）《吴舜英》【二红郎上小楼】〔福马郎〕-〔水红花〕-〔红衫儿〕-〔北上小楼〕：正宫-商调-南吕-北中吕

（7）《孟月梅写恨锦香亭》【三十腔】〔绣带儿〕-〔大胜乐〕-〔梁州序〕-〔三学士〕-〔女冠子〕-〔懒画眉〕-〔五更转〕-〔琐窗寒〕-〔十五郎〕-〔贺新郎〕-〔狮子序〕-〔香遍满〕-〔香罗带〕-〔红衫儿〕-〔绣衣郎〕-〔针线箱〕-〔浣溪沙〕-〔东瓯令〕-〔大迓鼓〕-〔阮郎归〕-〔一江风〕-〔梧桐树〕-〔孤雁飞〕-〔金莲子〕-〔太师引〕-〔刘泼帽〕-〔奈子花〕-〔刮鼓令〕-〔生姜芽〕-〔节节高〕：南吕-道宫-南吕-黄钟-仙吕-南吕-黄钟-南吕

（8）《孟姜女送寒衣》【琐窗乐】〔大圣乐〕-〔琐窗寒〕：道宫-南吕

（9）《崔君瑞江天暮雪》【红狮儿换头】〔红衫儿换头〕-〔狮子序〕：南吕-黄钟

（10）《崔君瑞江天暮雪》【金梧歌】〔梧叶儿〕-〔淘金令〕：商调-仙吕入双调

（11）《崔护觅水记》【惜英台】〔祝英台〕-〔惜奴娇〕：越调-双调

（12）《崔护觅水记》【沉醉海棠】〔沉醉东风〕-〔月上海棠〕：仙吕入双调

（13）《张浩》【番马舞秋风】〔驻马听〕-〔一江风〕：中吕-南吕

（14）《陈巡检梅岭失妻》【六幺儿】〔六幺令〕-〔梧叶儿〕：仙吕入双调

（15）《陈巡检梅岭失妻》【锦庭芳】〔锦缠道〕-〔满庭芳〕：正宫-中吕

（16）《董秀才遇仙记》【薄媚衮罗袍】〔衮衮令〕-〔薄媚衮〕-〔皂罗袍〕：南吕-仙吕

（17）《刘孝女金钗记》【五团花】〔赏宫花〕-〔腊梅花〕-〔一盆花〕-〔石榴花〕-〔芙蓉花〕：黄钟-仙吕-中吕-正宫

（18）《刘盼盼》【金凤曲】〔四块金〕-〔一江风〕：仙吕入双调-南吕

（19）《蝴蝶梦》【梁州锦序】〔梁州序〕-〔刷子序〕-〔锦缠道〕：南吕-正宫

（20）《郑孔目风雪酷寒亭》【集莺花】〔集贤宾〕-〔黄莺儿〕-〔赏宫花〕：商调-黄钟

（21）《韩彩云》【驻马击梧桐】〔击梧桐〕-〔上马踢〕-〔驻云飞〕：商调-仙吕-中吕-商调

（22）《宝妆亭》【沙雁拣南枝】〔雁过沙〕-〔锁南枝〕：正宫-双调

(23)《莺燕争春诈妮子调风月》【金络索】〔金梧桐〕-〔东瓯令〕-〔针线箱〕-〔解三酲〕-〔懒画眉〕：商调-南吕

同宫集曲：

(1)《琵琶记》【琐窗郎】〔琐窗寒〕-〔贺新郎〕：南吕

(2)《王祥卧冰》【渔灯花】〔渔家傲〕-〔剔银灯〕-〔石榴花〕：中吕

(3)《孟月梅写恨锦香亭》【孝南枝】〔孝顺歌〕-〔锁南枝〕：双调

(4)《林招得》【香罗怨】〔香罗带〕-〔一江风〕：南吕

(5)《崔君瑞江天暮雪》【渔灯花】〔渔家傲〕-〔剔银灯〕-〔石榴花〕：中吕

(6)《许盼盼燕子楼》【渔家灯】〔渔家傲〕-〔剔银灯〕：中吕

(7)《陶学士》【解酲歌】〔解三酲〕-〔排歌〕：仙吕

(8)《董秀才遇仙记》【雁过锦】〔雁过声〕-〔锦缠道〕-〔雁过声〕：正宫

(9)《董秀才遇仙记》【摊破锦缠雁】〔摊破第一〕-〔锦缠道〕-〔雁过声〕：正宫

(10)《贾似道木棉庵记》【香五娘】〔香遍满〕-〔五更转〕-〔香柳娘〕：南吕

(11)《赵普进梅谏》【三花儿】〔石榴花〕-〔杏坛三操〕-〔和佛儿〕：中吕

(12)《刘盼盼》【忆花儿】〔忆多娇〕-〔梨花儿〕：越调

(13)《刘盼盼》【蛮牌嵌宝蟾】〔蛮牌令〕-〔斗宝蟾〕：越调

(14)《蝴蝶梦》【破莺阵】〔喜迁莺〕-〔破阵子〕-〔喜迁莺〕：正宫

(15)《郑孔目风雪酷寒亭》【花堤马】〔石榴花〕-〔驻马听〕：中吕

(16)《锦机亭》【双蕉叶】〔霜天晓角〕-〔金蕉叶〕：越调

(17)《薛云卿鬼做媒》【山虎蛮牌】〔下山虎〕-〔蛮牌令〕：越调

(18)《韩玉筝》【绣太平】〔绣带儿〕-〔醉太平〕：南吕

(19)《韩寿窃香记》【渔灯雁】〔渔家傲〕-〔剔银灯〕-〔雁过声〕：中吕

(20)《莺燕争春诈妮子调风月》【临江梅】〔一剪梅〕-〔临江仙〕：南吕

(21)《莺燕争春诈妮子调风月》【香归罗袖】〔桂枝香〕-〔皂罗袍〕-〔袖天香〕：仙吕

(22)《莺燕争春诈妮子调风月》【醉罗袍】〔醉扶归〕-〔皂罗袍〕：仙吕

由此可知，在南曲中"犯调"和"集曲"是两种出发点不同但实际操作中有类似形式的新增曲调方式，可以用下表归纳：

犯调，名称带"犯"	以一支曲调为基础犯调	外在形式类似，实质不同
	利用多支曲调犯调	
集曲，名称串合数支曲名	集异宫曲调	
	集同宫曲调	

表中"以一支曲调为基础犯调""利用多支曲调犯调""集异宫曲调""集同宫曲调"四种情形在南曲中同时存在，但是在南戏中，"犯调"和"集曲"的界限还是相对清晰的，至少从牌名上可以分别。由于一些"集曲"和"犯调"在形式上都表现为多支曲调的串联结合，因

而明代后期的曲家便逐渐混淆了"犯调"和"集曲"的概念。

四、明清曲家对"犯调"与"集曲"的混淆

在宋词与南戏的创作中,"犯调"与"集曲"的分别是相对清晰的。明代早期的曲家也明确知晓"犯"的含义,如蒋孝《旧编南九宫谱》在"商黄调"下注释云:"此系合犯,乃商调、黄钟宫各半只或各一只合成者皆是也。"①

蒋孝之后,王骥德对其中的区别尚能明晰,只是已经开始使用"犯"字指代曲调之间的拆解连缀之法,如论述"犯声""犯调"云:

> 而又有杂犯诸调而名者,如两调合成而为【锦堂月】,三调合成而为【醉罗歌】,四五调合成而为【金络索】,四五调全调连用而为【雁鱼锦】;或明曰【二犯江儿水】【四犯黄莺儿】【六犯清音】【七犯玉玲珑】……沈括又言:"曲有犯声、侧声、正杀、寄杀、偏字、傍字、双字、半字之法。"《乐典》言:"相应谓之'犯',归宿谓之'煞'。"今十三调谱中,每调有赚犯、摊犯、二犯、三犯、四犯、五犯、六犯、七犯、赚、道和、傍拍,凡十一则,系六摄,每调皆有因,其法今尽不传,无可考索,盖正括所谓"犯声"以下诸法。然此所谓"犯",皆以声言,非如今以此调犯他调之谓也。②

王骥德认为,宋代的"犯"指的是音乐音调相犯,其法不同于明代的曲调相犯,且已经不传。这两种曲调变化方式,由于存在一些模糊的交集,即犯调中的"利用两只异宫曲调的连缀实现调高变化"与集曲中的"不同宫调的曲调相连缀"在形式上完全一致,所以从王骥德开始,曲家们已经混淆了两者,开始用"犯"字意指"曲调连缀"了,如李渔说:

> 曲谱无新,曲牌名有新。盖词人好奇嗜巧,而又不得展其伎俩,无可奈何,故以二曲三曲合为一曲,熔铸成名,如【金索挂梧桐】【倾杯赏芙蓉】【倚马待风云】之类是也。……凡此皆系有伦有脊之言,虽巧而不厌其巧。竟有只顾串合,不询文义之通塞,事理之有无,生扭数字作曲名者,殊失顾名思义之体,反不若前人不列名目,只以"犯"字加之。如本曲【江儿水】而串入二别曲,则曰【二犯江儿水】;本曲【集贤宾】而串入三别曲,则曰【三犯集贤宾】。③

这说明李渔错误地认为【二犯江儿水】和【三犯集贤宾】是因为串入了别曲而被称为"犯",事实上【二犯江儿水】之"犯"是仙吕、双调之间的"犯",【三犯集贤宾】是商调、黄钟、羽调之间的"犯",如果不涉及调高的变化,曲名不应当使用"犯"字。

对集曲是否能够使用异宫曲调,清人也十分困惑。吕士雄《南词定律·凡例》云:"凡诸谱所犯之曲,或各宫互犯,或本宫合犯。细查诸谱,不无异同。且其定句间或参差,或犯

① (明)蒋孝:《旧编南九宫谱》,见王秋桂主编《善本戏曲丛刊》,台湾学生书局1984年版,第42页。
② (明)王骥德:《曲律》,见中国戏曲研究院编《中国古典戏剧论著集成(四)》,中国戏剧出版社1959年版,第58页。
③ (清)李渔:《李渔全集(第3卷)·闲情偶寄》,浙江古籍出版社1991年版,第33页。

同而名不同者,诸论不齐,各相矛盾,难于定准。"①而清代一些曲家更认为"犯调"只适宜用同宫曲调连缀,不适合用不同宫调之曲进行音乐声调上的变化,如查继佐云:"犯者,割此曲而合于彼曲之谓。别命以名,此知音者之能事。然未免有安有不安,不若只犯本宫为便,一犯别宫调,必稍有异。或亦有即犯本宫而不甚安者,宜审慎之。"②甚至有曲家认为,只有曲调有"犯",词调无"犯",而且曲调的"犯"不能够"犯别宫",如黄图珌说:

> 曲调可犯,而词调不可犯。词就本旨,而曲可旁求。然曲可犯,而不能创;词可创,而不可犯。则知词律不若曲律之严。……割此曲而合彼曲,采集一名命之,为犯调。知音者往往为之。然只宜犯本宫。若犯别宫,音调未免稍异。即犯本宫亦不甚安者,均宜斟酌。③

因为对"犯"字内涵的不解,《九宫大成南北词宫谱》索性取消了"犯调"一词,将曲体中"曲调相集"的现象统一命名为"集曲":"词家标新立异,以各宫牌名汇而成曲,俗称'犯调',其来旧矣。然于'犯'字之义实属何居?因更之曰'集曲',譬如集腋以成裘,集花而酿蜜,庶几于'五色成文、八风从律'之旨,良有合也。"同时认为,集曲是曲体文学的新做法,词体中并无此法:"唐宋诗余,无相集者。后人创立新声,乃有集调,嫉青妒白,去真素远矣。顾有其举之,亦所不废。"④

尽管也有少数清代曲家明白"犯调"在音乐层面的意义⑤,但"犯调"与"集曲"在清代曲学理论中总体上却处于模糊、讹误的状态。有人认为"犯调"就是"曲调相犯",宫调则可以同、可以异;有人认为"犯调"所用的曲调最好是同一种宫调。原本在南曲创作中界限清晰的"犯调"和"集曲",由于曲学家的错误认知而被混淆,以致后人几乎都误以为"集曲"是"犯调"两种形式中的一种。

五、结　　语

"犯调"和"集曲"两种调牌的增衍、变换形式都起源于宋词,并于南曲中得到了继承、应用与发展。无论是在宋词中或是在南曲中,两者都是界限分明。"犯调"从音乐旋律出发,进行调高上的变化,牌名中标出"犯"字;"集曲"从曲文出发,进行句格上的串联,牌名用所涉及的诸牌名串合而成。"犯调"中包含了一支曲调的音高变化与多支曲调连缀造成音高变化两种情况,而"集曲"中也包含了"同宫集曲"和"异宫集曲"两种情况。由于在某

① 吕士雄:《南词定律》,见《续修四库全书(第1751册)》,上海古籍出版社2002年版,第47页。
② (清)查继佐:《九宫谱定总论》,见任讷编著《新曲苑》,上海中华书局1930年版,第176页。
③ (清)黄图珌:《看山阁闲笔》,上海古籍出版社2013年版,第41页。
④ 周祥钰、邹金生:《九宫大成南北词宫谱》,见王秋桂主编《善本戏曲丛刊》,台湾学生书局1981年版,第46页。
⑤ 如清无名氏《曲谱大成》云:"犯者,音之变也,亦调之厄也,作者勿论本宫他调,须先审其腔之粗细,调之高下,板之疾徐,务使首尾相顾,机轴自然,补接无痕,抑扬合度,则音不觉自变,调不觉暗移,人工极而天工错,始为无弊。……此所谓犯,皆以声律言,非此曲犯彼曲之谓也。"(见李晓芹《〈曲谱大成〉稿本三种研究》,南开大学出版社2015版,第130页)

些情况下"犯调"与"集曲"的表现形式几乎一致,所以明清时期的词学家、曲学家逐渐混淆了两者的内涵与区别。一些词曲家错误地认为"犯调"包含"音乐相犯""词句相犯",一些曲家甚至认为"犯调"只是不同曲调的词句连缀,还应当保持宫调的统一,这已经完全改变了"犯"的本义。可见,研究词曲音律之学,还是要回到实际的作品、曲调,考查真实情状,如此才能有效避免类似明清词曲家之误。

瘟疫与民间祭祀演剧

段金龙*

摘　要：瘟疫从来就是人类身体健康和生命安全的极大威胁，尤其是在医疗技术相对落后的古代，人们更是谈瘟色变。瘟疫的爆发具有突然性，传播具有快速性、持久性，加之政府救灾体系不够完备，民众自身抗灾能力又严重不足，使得巫术禳瘟介入了人们的日常生活，成为应对瘟疫灾害的重要手段，而巫术禳瘟中的戏剧展演则是民众进行模拟表演和精神献祭的主要方式。无论出于对神灵的崇祀还是对鬼魅的驱赶，都反映了灾疫侵袭之时人们的无奈，民间巫术禳瘟演剧与相关祭祀是他们寻求心理慰藉的途径。

关键词：瘟疫；民间祭祀；演剧形态；民众心理

瘟疫，又称温疫、疠疫、伤寒、时行等。中医认为瘟疫是具有流行性、传染性的一类疾病，《说文》载："疫，民皆疾也。"[①]从今天来看，所谓"瘟疫"即各种致病性微生物或病原体引发的传染性疾病的总称，包括天花、鼠疫、霍乱、疟疾等病症。瘟疫发作快，传染快，后果严重，古人对之恐惧至极，又无法抗拒，故认为瘟疫的流行是由瘟神、疫鬼作祟所致，是其用以惩罚人类的手段。汉代孔安国即认为上古之时的傩仪与驱逐瘟疫有关："傩，驱逐疫鬼也。"[②]杜馥在《说文解字义证》中亦云："疫，役也，言有鬼行役也。"[③]因此，民间便流行以巫术禳瘟作为应对手段，而演剧献祭即属于巫术禳灾的主要方式之一。

一、禳瘟逐疫与民间演剧

古人认为，瘟疫流行是鬼怪作祟造成，一旦厉鬼出行，必须行傩驱鬼逐疫。早在周代就已开始，主要由方相氏率行傩者挥戈扬盾逐室搜索，将鬼疫赶出城门。后代一直沿袭此俗，该仪式也从宫廷、官方下移至民间，如《论语·乡党》载："乡人傩，朝服而立于阼阶。"[④]然而随着戏曲艺术的诞生与成熟，民众也逐渐将其作为禳瘟驱疫和祭献鬼神的手段。明

* 段金龙（1987— ），博士，信阳师范学院传媒学院讲师，专业方向：戏剧民俗与民间戏剧。
【基金项目】本文为2019年度河南省哲学社会科学规划项目"民间演剧视野下河南方志戏剧史料著录研究"（2019CYS035）阶段性成果。

① （汉）许慎著，徐铉校定：《说文解字》，中华书局1963年版，第156页。
② （宋）朱熹：《论语集注》，上海古籍出版社2007年版，第96页。
③ （清）杜馥：《说文解字义证》，齐鲁书社1987年版，第656页。
④ 杨伯峻译注：《论语译注》，中华书局1980年版，第104页。

崇祯时民间演剧禳瘟的盛行就是典型的例子：

崇祯十四至十七年（1641—1644）发生了明末最大的一次瘟疫，史料记载："死亡昼夜相继，阖城惊悼。"[1]特别是崇祯十六年，自二月至七月间，"死亡日以万计"[2]，一年内京师死亡人数达20余万人，不论男女老幼染病即死。据明人文秉《烈皇小识》记载："崇祯十六年，北兵退后，京城瘟疫盛行，朝病夕逝，有全家数十口一夕并命。人咸惴惴虑其不免。上时令张真人建醮祈安而终无验。日中鬼出为市，店家至有收纸钱者，乃各置水一盂于门，市者令投银钱于水，以验真伪。民间终夜击铜铁器声，以驱疠祟，声达九重，上不能禁。景色萧条，早知有黍离之叹矣。"[3]

明人花村看行侍者在《花村谈往》一书亦有"崇祯十六年八月至十月，京城内外，病称疙瘩，贵贱长幼，呼病即亡，不留片刻"[4]之语。这场大疫，不仅给北方造成了巨大的灾难，在南方同样十分猖獗。崇祯十四年，杭州、镇江、苏州、常州等地都出现了疫情，到崇祯十五年则发展成为特大瘟疫，并且席卷了整个江南地区。武斌《人类瘟疫的历史与文化》一书根据当时史料作出描述：嘉兴府嘉善地区出现春荒，米贵民饥，到夏季即出现大疫，"人多暴死"；桐乡县地区由于疫情严重，"十室九死"；常州府地区也因大旱而出现大疫，江阴县地区因年成歉收，出现大饥荒，百姓"多疫死"；无锡也是大疫，"死者相藉"；苏州府的吴江县，在春季出现大饥，疫情严重，"民多自投于河，哭声震道"；崇明、嘉定等地区，也在该年春季出现大饥大疫，"死者枕藉"。可以说，"积尸横道""路殍相望"的情况在江南各地都可以看到。崇祯十七年春，又发生了一次规模极大、危害极深的大灾疫，致使湖州、苏州等地方百姓多"呕血缕"，并很快死亡。死者都是无病而口中喷血即死，或全家，或一村，大片死亡。在众多生命遭受威胁且可能转瞬陨灭的情况下，政府无力回天，民众更是处于"我为鱼肉"的绝望境地。因此，尚且得以生存的民众便"相率祈哀鬼神"，尽自己最大之诚心，大肆铺张，设香案，燃天灯，演剧赛会，几达一月，"举国若狂，费以万万计"[5]。

灾民们将希望寄托于神灵，为之"大肆铺张"日夜演剧，以期达到消灾免祸的目的。这让当地的戏班应接不暇，直接导致吴中一带戏价飞涨。据徐树丕《识小录》记载，崇祯十七年吴中流行"西瓜瘟"："初，京师有疙瘩瘟，因人身必有血块，故名。甲申春，吴中盛行。又曰西瓜瘟，其人吐血一口，如西瓜状，立刻死。"故"一时巫风遍郡，日夜歌舞祀神。优人做一台戏一本，费钱四十千，两年钱贱，亦抵中金十四金矣"[6]。因此，瘟疫的流行抬高了戏价，"十四两一本戏，天灾反而给艺人们带来赚钱的好机会"[7]。

[1] "中央研究院"历史语言研究所校印本《明实录·附录之二·崇祯实录》（卷十四），据嘉业堂旧藏钞本印刷，第407页。
[2] "中央研究院"历史语言研究所校印本《明实录·附录之二·崇祯实录》（卷十六），据嘉业堂旧藏钞本印刷，第485页。
[3] （明）文秉：《烈皇小识》，上海书店1982年版，第217页。
[4] （明）花村看行侍者：《花村谈往》，见《丛书集成续编》第278册《史地类·明稗史》，新文丰出版公司1989年版，第705—706页。
[5] 武斌：《人类瘟疫的历史与文化》，吉林人民出版社2003年版，第202页。
[6] （明）徐树丕：《识小录·甲申奇疫》，上海商务印书馆1916年影印本，第87页。
[7] 黄天骥、康保成主编：《中国古代戏剧形态研究》，河南人民出版社2009年版，第273页。

正是这种无可替代的民间信仰,使得酬神献祭、演剧禳灾之举沿袭不断。清人陈当务《证治要义》在"四论瘟疫"时,鉴于瘟疫对人们生命的威胁以及民众的无助,强调:"若病家欲作禳灾建醮、唱戏杂剧之事,听其自便,亦勿阻遏。盖此事虽属荒唐,然能令人惟喜,病者不至孤寂,而后可以看症捡方。"[①]对病家而言,此等巫术祈禳与演剧献祭行为乃是作为医术治疗的补充手段,以期达到驱瘟除病之目的。陈当务"听其自便,亦勿阻遏"的态度,一方面是报以同情之理解,另一方面也是看到了此等活动有"能令人惟喜,病者不至孤寂"的作用,客观上有利于病患的心理疏通与宣泄。由此可见,病家"禳灾建醮、唱戏杂剧之事"本是十分常见,并且能得到人们的普遍理解。

因为瘟疫的频繁发生,民众对所祭祀的"瘟神"也因"入乡随俗"而泛化。清代浙江山阴人俞蛟《梦厂杂著》卷三《灵杖夫人传》一文,记述了其家乡民众禳灾祭祀从疫鬼"王大哥"到灵杖夫人的转变:

> 吾乡呼疫鬼为"王大哥"。疫为天地不正之气,中而成疾,乌有鬼神?又乌有所谓王姓者?乾隆二十五年间,无知村氓,立庙于鉴湖之畔,献牲演剧,酬愿者趾相错也。
> ……
> 璜山陈某,举家染疫,祷于王大哥。愈后,架台于村,演戏酬神。而窃虑王举觞顾曲之孤寂也,立土地神位于旁,以作陪宾。剧未登场,忽阴云四合,天大雷电,以风,台圮于水,优人几淹毙。于是村人咸咎陈之立愿不诚,牲醴之不洁也。干王之怒,以致风雷,疫且复作。陈亦惴惴,拟次日瓣香谢罪。是夕,梦一老妇,拄杖而前曰:"余为璜山保障久矣。御大灾,捍大患,余有力焉,所宜祀也。疫鬼何神,敢分庭抗礼乎?故以风雷逐之。传语村人,其安堵无恐。"
> 盖土神为璜山王氏,号灵杖夫人,朱储村朱氏之始祖母也。夫与子早卒,孙名居仁,至正间封沛郡侯。曾孙五人,俱登甲科。享年百有十岁,临卒时,遗命投杖于河,视所止处为窀穸。如命投之,逆浮至母家而止。村人因其灵异,遂塑像祀之,而称之为灵杖夫人云。[②]

但无论是疫鬼"王大哥"还是灵杖夫人,民众祭祀的形式都是演剧,他们都是将自认为最好的、最能表达虔诚之心的"牺牲"——戏曲演出来酬献神灵,只要效果良好就不会吝惜。

直至清末,禳瘟演剧之俗仍然风行。据光绪二十一年闰五月二十五日(1895年7月17日)《申报》记载:

> 京口访事人云,本月望后天气骤凉,北风愁号,江中巨浪拍岸滔天,居人早起可穿单袷,夜间可拥薄衾,至十九日烈日腾空,炎热异常,以致寒暑不调,疫疠较前尤甚。近日城厢设坛建醮者,几于无处无之,惟闻街头巷尾,铙钹叮当之声不绝于耳。……

① (清) 陈当务,陈永灿、白钰、王恒苍校注:《证治要义》,中国中医药出版社2015年版,第54页。
② (清) 俞蛟:《梦厂杂著·卷三·乡曲枝辞卷上》,文化艺术出版社1988年版,第96—97页。

十九日,宝塔巷居民及各店铺复延请僧道,醵金建醮,以冀禳灾驱疫,并在巷之东畔高搭戏台,摆悬各色灯彩,辉煌夺目,择于二十日召梨园子弟演戏三日,笙簧咽雨,锣鼓喧天,一时远近红男绿女,结队来观,颇有溢巷填衢之势。①

因寒暑不调,疫疠肆虐,人们面对灾疫十分恐慌,接连两次设坛建醮,并搭台演戏以期禳疫。

光绪二十六年(1900)八月至十月,云南保山一带流行鼠疫,地方缙绅也是请来外地戏班演出"目连戏"四十余天以禳灾除疫。

民国时期,这种针对灾疫(瘟疫)的献祭演剧就更普遍了。如民国三十二年(1943)十一月,云南彝良县遭受瘟疫,县长何志坚亦邀请全县端公、道士在角奎镇江西庙戏台演出端公戏七天,并委何大方为全县道官②。在山西,地方文人刘大鹏在其日记③中更是多次记载了民国以后出现的大量为消除瘟疫而献祭演剧的现象,列表列举如下:

时　　间	内　　容
光绪二十八年六月三十日(1902年8月3日)	小店镇瘟疫盛行,日毙十数人,已毙垂百人矣。演祭瘟剧,拉瘟船,以禳之。
光绪二十九年二月二十一日(1903年3月9日)	北关镇今日弄傀儡祭瘟,观者妇女十余人,儿童十数人而已,山中气象与平川迥然不同,人稀地僻,有如此者。
民国六年正月二十九日(1917年2月20日)	瘟疫流行,邻村亦盛,因疫而死者不少,前二日晋祠延僧诵经拉船以逐瘟,夜点路灯又放河灯,费钱四五十缗,纸房村亦唱秧歌以祭之。
民国十一年十一月十八日(1923年1月4日)	此村议祭瘟,无僧可延。言各村皆祭瘟神、驱疫气者甚多,僧皆忙急无暇。(笔者按:祭祀瘟神本多用僧人)
民国十六年二月初五日(1927年3月8日)	晋祠前演唱傀儡小戏,系以村中瘟疫又行,伤亡小孩,唱以祭瘟神。
民国二十九年五月二十日(1940年6月25日)	赤桥村瘟疫盛行,病人极多,槐树社人死亡相继,村人畏惧,乃倡祭瘟之举动,拟于本月二十二日延僧诵经,敬谨祭祀祷祝瘟神大发慈悲,收敛瘟疫,不再病人。
民国二十九年五月二十三日(1940年6月28日)	村人因昨日祭瘟,天已黄昏,僧侣乐工前导游村,放路灯。

由上述刘大鹏所记日记来看,清末民国时期的山西,对瘟疫进行演剧禳灾极为流行,但凡有瘟疫发生,民众即会组织戏曲演出。而这样的行为也是由人们对瘟疫的认知所决定的。刘大鹏在民国五年十二月十二日(1917年1月5日)的日记中写道:"瘟疫之行,业经两月,不但卧病者到处皆有,即因此而死亡者亦复不少,天灾流行,人之不善所致也。"在民国五年十二月二十二日(1917年1月15日)又写道:"瘟疫盛行,到处皆有染者,而因疫死亡

① 傅谨主编:《京剧历史文献汇编·清代卷·(肆·申报)》,凤凰出版社2011年版,第433—434页。
② 中国戏曲志编辑委员会编:《中国戏曲志·云南卷》,中国ISBN中心2000年版,第26页。
③ (清)刘大鹏遗著,乔志强标注:《退想斋日记》,山西人民出版社1990年版。

者所在皆有,此固人情风俗之不善有以致之也,人须为善,以驱逐瘟气耳。"①刘大鹏属于地方文人,但仍将瘟疫的发生归结为"人之不善",其他的普通民众就更不用说了。其认知是非科学的,所以在面对瘟疫的威胁时,也只能通过唱戏的形式来驱逐或祈求瘟神。

各地驱瘟演剧的习俗至今仍在延续。例如,流行于闽台地区的王爷信仰中依然存在出于"禳瘟疫,送瘟神"之目的而进行的送王船民俗。当地"每逢神诞祭祀,殿内举办祭典,殿外搭台演戏。或抬出神像巡游四方,浩浩荡荡,娱神自娱",而"斋醮演戏,送船下海"作为古代傩文化的遗存之一,也便成为当地民众禳灾祈福的重要方式②。据王永年讲述:山西因瘟疫多流行,故每年旧历四月二十三这天,"老百姓组成庞大的送瘟神队伍,请来道人作道场,吹着箫、笙、管、笛;艺人们鼓钹、唢呐随后,细吹细打,鼓乐齐鸣,拉着自做的'拉瘟船',上面载着纸扎的水怪、判官、小鬼及鸡头等瘟神的镇物,绕全城或全村转一周后,然后连船带物一股脑儿扔进河里随波漂去。这就把瘟神送走了,回来就要唱'祭瘟戏',以保证万无一失,彻底埋葬瘟神。"③而湖南祁阳、贵州石阡则以"唱木偶戏,求神灵,驱瘟疫"④。

当然,延续至今的禳瘟演剧已然演变成一种民俗样态,主要在于对美好生活的祈愿,并不前置或预期非现实的效果。

二、禳瘟祭祀的演剧形态与剧目选择

禳瘟祭祀演剧多是傩戏、愿戏等仪式剧,且多为具有傩仪效果和逐疫内容为主的傩祭剧目、禳灾剧目,如流行于湘、黔、贵、川、闽、苏、皖等地的傩祭剧目《放五猖》《捉寒林》、流传于云南的关索戏以及绍兴、宁波地区的禳灾戏《月明度柳翠》。

在近代成都地区,每当街上出现了瘟疫或遭暴猝死的事件,当地居民一定要演《捉寒林》⑤。寒林,原系印度王舍城边埋葬死人的地方。该地林木参天,坟茔累累,一片荒凉阴森,让人不寒而栗。自佛教传入中国后,随着敷演自《盂兰盆经》的目连戏的传播,人们将葬尸之所寒林逐渐衍化为降灾降病、扰乱民众的孤魂野鬼之首。据载:"寒林不知何许人,相貌凶恶,意如旱魃魍魉之类。凡各街遇有瘟疫,及凶死者,必醵金演戏。令一乞丐,装作寒林,伏于城外丛冢间。会首及兵差等,刀枪出队,捕捉回台,囚之笼中,谓如此乃得驱厉也。"⑥

《放五猖》《捉寒林》在巴蜀之地属于端公戏,是搬演目连戏的开台剧目,有的叫《大发猖》,或《放猖捉寒》,其中《放五猖》是《捉寒林》戏中的表演内容。寒林为丐鬼之王,大小丐鬼们在他的率领下到处作祟,闹得地方不宁。五猖据说系黄帝手下一元帅的五个儿子,生

① (清)刘大鹏:《退想斋日记》,乔志强标注,山西人民出版社1990年版,第238—239页。
② 《中国海洋文化》编委会编:《中国海洋文化·福建卷》,海洋出版社1985年版,第271页。
③ 王永年讲述,刘巨才、段树人编写:《晋剧百年史话》,山西人民出版社2010年版,第307—308页。
④ 欧阳友徽:《祁阳木偶戏》,见政协湖南省祁阳县委员会文史资料研究委员会编《祁阳文史资料(第10辑)》,1997年,第128页;刘芳、欧阳平方:《基于"非遗"视角的石阡木偶戏现状分析》,《怀化学院学报》2014年第8期。
⑤ 侯杰、范丽珠:《世俗与神圣——中国民众宗教意识》,天津人民出版社1994年版,第214页。
⑥ 傅崇矩编著:《成都通览》,天地出版社2004年版,第234—235页。

下地就能说话、跑跳,长大后征战蚩尤立了大功,因相貌丑陋而封为五猖。他们本事很大,善捉妖魔鬼怪,大凡某地发生瘟疫,当地人就演《放五猖》《捉寒林》。其一般的演出流程为:戏班在街上找一乞丐或烟鬼伏于城外某寺庙一角,将其捉拿归案,或事先将一扮演寒林的人捉上台去;掌教师用鸡血淋在他的头上,说他是孤魂野鬼附体的寒林,在此兴妖作怪,危害四邻,并将他锁在台上;寒林乘人不备,挣断铁链,下台逃跑;掌教师马上放出五猖、功曹等人,前去捉拿;寒林跑出剧场,到一个人们不认得他的街上,抓拿骗吃;当五猖、功曹发现他后,他便不顾一切,乱窜乱跑,五猖与功曹则穷追不舍,逃者过街跳楼,追者紧跟其后;街上的人也来协助捉拿,寒林被人追得穷途末路,只能束手就擒;五猖、功曹将其绳捆索绑,抓到台上向掌教师交令,并强令寒林朝戏台跪下;城隍升堂,斥述寒林搅扰乡境的罪过,喝令重责四十大板;掌教师念动咒语将他(已代纸人)锁于台下,于最后一场戏演完后将其焚毁,意即导致灾疫的妖魔已除,地方已太平无事①。《捉寒林》后又被改编成戏剧,如川剧《寒林赶考》说他是汉代一位书生,因科举不第愤而自尽,成为冤死的厉鬼;另一出川剧《困荥阳》则说他是一名车夫,楚汉之际刘邦被困荥阳,纪信假扮汉王诈降项羽,而刘邦乃由车夫推车逃出重围,但车夫却被烧死,死后升天,受封寒林②。这两出戏虽不似《捉寒林》仪式性强,但在祛疫禳灾的过程中亦可作为整个演出过程中的部分内容进行呈现。

《放五猖》所涉范围比较广,除了巴蜀外,其他地区亦曾频繁上演。鲁迅就对其家乡浙江演出该剧有过描述:"要到东关看五猖会去了。这是儿时所罕逢的一件盛事。……五猖庙,名目就奇特,据有考据癖的人说:这就是五通神。然而也并无确据,神像是五个男人,也不是有什么猖獗之状。"③其在《女吊》一文中又讲,浙江绍兴乡间每演目连戏,开场必须"起殇",也就是邀请或驱逐强鬼。赵景深先生介绍"(浙江)遂安常演《目莲戏》以防止瘟疫,驱除鬼魔",并引用《民众教育》上文章云:"只是一个剧本,表演十夜,每夜在表演前,必有'弃五常'之举,由五个演员装扮着五个恶鬼,后面一个红面孔的菩萨驱逐这五个鬼,逐到一个有树林的郊外,作一次法术,再偷偷地回来。这个弃五常的行为,大概是'驱瘟鬼'的意思。"④

在安徽石台县,演出目连戏时要在戏台对面设"祭猖台",以迎猖神。五人扮演五猖神,村长或族长打着灯笼在前面引路,演出首领手持金、木、水、火、土等桃木做的牌子,演员们手持钢叉,村民簇拥"五猖"从祠堂出发前往村风水口,嘴里还不断地念咒。任何人都不可跟演员讲话,否则会"中猖"。然后返回戏台,村长或族长跪在地下迎接,口念吉祥文,伴以锣鼓点和鞭炮声,以示驱逐鬼魑灾祸,祈保全村平安。接下去,演出开始。目连戏结束后,演出首领悄悄地到"祭猖台"烧香念咒,起出五根木牌烧掉,以示"送猖"⑤。在南京

① 严福昌主编:《四川傩戏志》,四川文艺出版社 2004 年版,第 211 页。
② 胡天成主编:《民间祭礼与仪式戏剧》,贵州民族出版社 1999 年版,第 854 页。
③ 鲁迅:《鲁迅散文》,人民文学出版社 2014 年版,第 33 页。
④ 赵景深:《读曲小记·目连救母的演变》,中华书局 1959 年版,第 83 页。
⑤ 茆耕茹:《安徽目连戏资料集》,见王秋桂主编《民俗曲艺丛书》,财团法人施和郑民俗文化基金会 1997 年版,第 67—68 页。

的胥河两岸,尤其是高淳地区,亦保留着"跳五猖"的习俗。这里历史上屡遭水患,又多兵燹战祸,可谓多灾多难。五猖神作为"晚明以后各地傩祭中,最为普遍供奉的神",自然也被其重点祭祀,以期护佑,"跳五猖"的祭祀活动沿袭至今①。

在云南澄江县,关索戏是禳瘟祛疫演剧的首选。据关索戏老艺人龚向庚(1909年生)回忆,起初小屯村在节日期间也是玩花灯,不演关索戏;清顺治年间,旧宗瘟疫流行,玩灯驱疫无效果;村中李成龙、龚兆龙两人受村民委托,到路南县请来张、李两位师傅到小屯教唱关索戏,谁知瘟疫真的被"压住",于是改演关索戏,从此关索戏在当地便流传了下来②。王兆乾先生对此说持怀疑态度:"这当然是无稽之谈,也不足以说明关索戏的历史渊源。但有一点是可信的:关索戏是用来逐疫的,与巫觋有密切联系,是太平愿戏,是傩戏。"③无论该地关索戏的由来如何,其用于禳瘟献祭的仪式功能却是人们的共识,诚如彭恒礼所说:"装扮成《封神》《三国》中的人物就可以驱鬼行傩,这是当时人们的普遍看法。演出相关的戏剧,自然也能够达到目的。"④在民国时期就有过一次有效的验证,据王胜华采访当地老艺人龚相全得知:"民国三十年,整个地区闹瘟疫,而小屯村因保存关索戏并以其举行'踩街'而安然无恙。"⑤

关索戏现在可演的有十二出,即《点将》《长坂坡》《古城会》《关羽收周仓》《过五关斩六将》《关羽取长沙》《夜战马超》《花关索战山岳》《百花公主三娘战》《山岳认兄》《三请孔明》《夜过巴州》。其中《点将》是祭祀仪式戏,各村寨演关索戏必先演此剧目,且二十个演员都要出场。其他剧目以两人对战戏为主,唱段与做打相结合。这仅有的十二出关索戏,成为当地民众在灾疫侵害之时的精神寄托。

而在浙江的绍兴、宁波地区,旧时每逢春季,经常流疫盛行,人们便积极上演禳灾戏《月明度柳翠》以示禳解。清人鲁忠《鉴湖竹枝词》云:"鼍鼓金铙却凤笙,首春逐疫半严城。踏歌角抵余风在,夜夜高棚演月明。元夜村巷演《月明度柳翠》之剧,云以逐疫也。"⑥可见,当地在有清一代演此剧以祛疫禳灾的现象极为普遍。

三、禳瘟演剧的民众心理机制

在医学不够发达的古代,人类面临各种瘟疫灾难的时候,在探究病理的同时,也会于精神世界中去试图了解和操控这些冥冥之中的"鬼神"。

① 茆耕茹:《胥河两岸的跳五猖》,见王秋桂主编《民俗曲艺丛书》,财团法人施和郑民俗文化基金会1995年版,第6、第71—73页。
② 洪加智主编:《关索戏志》,文化艺术出版社1992年版,第81页。
③ 王兆乾:《关索和关索戏》,见刘体操、郭思九主编《云南傩戏傩文化论集》,云南人民出版社1994年版,第192页。
④ 彭恒礼:《元宵演剧习俗研究》,广东高等教育出版社2011年版,第148页。
⑤ 王胜华:《中国戏剧的早期形态》,云南大学出版社2006年版,第186页。
⑥ (清)鲁忠:《鉴湖竹枝词》,见潘超、丘良任、孙忠铨等编《中华竹枝词全编(四)》,北京出版社2007年版,第846页。

瘟疫因其暴发的突然性、时间的持久性、扩散的快速性和致人死亡的高概率,给人们的心理造成了巨大的恐惧与不安。囿于对瘟疫的认识水平和应对能力的不足,祈福于神灵便成了古代民众的重要选择,巫术禳瘟也就成了人们禳解并驱散瘟疫的主要手段之一。这正如邱鸿钟所说:"人类自身的疾病、死亡、梦等生理现象是医学和宗教共同的研究对象,由此产生的原始观念既是医学,也是宗教诞生的基础,从这种意义上来说,原始宗教与早期医学对人类自然的认识开始就是一回事。"①马林诺夫斯基亦说:"人类一旦为知识所摒弃,经验所不能援助,一切有效的专门技巧都不能应付之时,便会体认自己的无能,但是,这时他的欲望只是更紧迫着他,他的恐怖、希望、焦虑,在他的躯体中产生了一种不稳定的平衡,而使他不得不追求一种替代的行为。"②这种替代,就是当理想没有获得满足时,把希望寄托于一个虚拟的超自然力量,在自己的假想世界里通过祭拜与祈祷让自己的愿望得以实现。而在寻求替代和实施巫术的过程中,无论是祭祀瘟神还是驱赶厉鬼,民间演剧都是其主要方式。

虽说这是一种非理性行为,但人们却对此深信不疑,即使大多时候并无效果。恰如英国人类学家罗宾·布里吉斯所说:"由于在许多情况下,心理因素明显是占主导地位的,因此各种各样的仪式和治疗方法很可能都颇有效。"③马林诺夫斯基亦说:"巫术的经验上真实性可以由它的心理上效力来担保。"④这也道出了民众面对瘟疫肆虐时的心理依赖与无奈的痴迷。

以禳瘟演剧为代表的驱疫方式,对瘟疫阴影笼罩下的民众心理,亦具有极大的抚慰作用。例如,在"人们相信疫灾是神灵所降"的明代,"每有大的疫情发生,明朝皇帝便派中央官员到疫区祭祀神灵"⑤。民间祈禳与献祭演剧行为更是不绝如缕。这诚如田澍先生所说:"以今视之,明代的祈禳无疑是自欺欺人之举,但不可否认的是,在医疗水平落后和人们普遍相信天人感应的时代,祭祀使惊恐万状的瘟疫患者能够安然地面对死亡的威胁和失去亲人的痛楚,对安慰人心具有一定的效果。"⑥王馗先生亦认为:"基于瘟疫的突发性和流行性特征,瘟疫即与缥缈无迹的'鬼'联系起来,一起传达着民众对疫病极度恐慌的心态。""无形的病变遂而转作有形的实体,成为基层民众心灵世界中挥之不去的阴霾。""神鬼作祟成为相沿既久的一种对自然灾害的解答。在无力进行积极的医疗治愈之时,驱赶、斩杀疫鬼达到对瘟疫的防御、抵制,即成为具有象征性的行动,傩的礼仪化与民俗化正是这种反映。'鬼有所归,乃不为厉',使鬼有所归一直成为人们改变自然和生活的良好意

① 邱鸿钟:《医学与人类文化 医学文化社会学引论》,湖南科学技术出版社1993年版,第57页。
② (英)马林诺夫斯基著,费孝通等译:《文化论》,中国民间文艺出版社1987年版,第66页。
③ (英)罗宾·布里吉斯著,雷鹏、高永宏译:《与巫为邻——欧洲巫术的社会和文化语境》,北京大学出版社2005年版,第87页。
④ (英)马林诺夫斯基,费孝通等译:《文化论》,中国民间文艺出版社1987年版,第68页。
⑤ 田澍:《瘟疫肆虐与明朝政府的应对措施》,《光明日报》2010年2月9日。
⑥ 田澍:《瘟疫肆虐与明朝政府的应对措施》,《光明日报》2010年2月9日。

愿，从这个角度说，傩仪在协调人们的心理时产生着积极的作用。"①此种演剧禳瘟的傩仪活动，反映在民间文化习俗上，就是对相应神灵的信仰与祭祀。而仪式性的祭祀与演剧，客观上将"祭祀和献艺活动融为一体，艺术与民俗、生活混杂，使戏剧表演看起来更像是一场文化表演，占有着宏大的演出空间，甚至包括观众心理空间的占有。"②也正是遭遇瘟疫时人们难以把握自身命运，才会对民间神灵信仰产生精神依附，演剧也在此心理的驱动下成为应对灾疫的主要手段之一。这为禳瘟演剧的存续奠定了坚实的群众基础，也累聚了深厚的民俗力量。

综上所述，出于对瘟疫的畏惧，民众希望通过巫术祈禳和演剧献祭等多种祭瘟仪式和活动来驱逐瘟疫，而凡此种种驱鬼巫术，实际上是象征性的活动。但是，当时的人们通过这种活动所获得的心理体验则是真实的。人们在这种巫术活动中，把鬼与自己的关系视为现实社会中人与人的关系来对待，从而在信仰者与被信仰者之间产生情感上的交流，这样，诸多的问题就可以解决③。因此，"人们固有的生活系统会对其危害与不安进行自我调整，创建平衡"，但是这一过程则建立在民众的民间神灵信仰的基础之上，最终使得"民间防疫还是以解决心理恐惧的敬拜鬼神为主要方式。僧、道、戏曲表演和中医反倒成了灾时的主要社会活动"④。尤其是巫术祈禳和演剧献祭，更是普通民众在应对瘟疫灾害有效手段缺如的情况下最直接的选择，而这种选择亦在客观上为这禳灾演剧传统的延续提供了进一步的需求。

① 王馗：《目连戏与傩戏——传统礼乐格局中的宗教祭祀演剧》，《中华艺术论丛（第 7 辑）》，同济大学出版社 2007 年版，第 275 页。
② 王志峰：《民间祭祀戏剧表演空间探论》，《戏曲艺术》2016 年第 3 期。
③ 刘黎明：《灰暗的想象——中国古代民间社会巫术信仰研究》，巴蜀书社 2014 年版，第 561 页。
④ 郝平：《近代太原县的灾害与基层社会——以〈退想斋日记〉为中心》，见李文海、夏明方主编《天有凶年：清代灾荒与中国社会》，生活·读书·新知三联书店 2007 年版，第 77—78 页。

清代内廷大戏中的华夷秩序

冯文龙[*]

摘　要：清代内廷大戏的创作、演出是宫廷礼乐制度的重要内容，尤其在清代前中期，观演大戏往往是藩王、使臣觐见礼仪的重要组成部分。内廷剧本并不回避少数民族形象，并多有威服藩部、四夷纳贡的情节，表现了宫廷礼乐背景下皇权至上、四夷平等、等级鲜明的华夷秩序。这一方面来自建构大一统皇权的现实需要，另一方面也是清代华夷观念演变在宫廷文艺作品中的生动呈现。这种等级秩序对皇权的建构，成为确立王朝统治合法性与稳定秩序的文化手段，反映了政治与文艺之间的复杂关系。

关键词：内廷大戏；华夷秩序；宫廷礼乐；大一统

有清一代，内廷戏曲活动极为繁盛，乾隆朝更是出现了宫廷演剧的第一次高潮，剧团规模庞大，演戏活动频繁，还在紫禁城、行宫建立了专供大戏演出的三层戏台。"戏曲在乾隆时代的宫廷生活中，参与和担当了祭祀、庆祝、娱乐活动的重要角色。"[①]内廷戏曲尤其是宫廷大戏的创作与演出，适应了宫廷礼乐的要求，打上了鲜明的礼乐印记。

"华夷秩序"与"华夷之辨"一直是儒家及历代统治者所关注的重要话题，是处理民族、国家间关系的重要原则。"儒家的华夷之辨，提倡夷狄亦可进为华夏这一个概念，使华夏文明对周围少数民族产生了强烈吸引力、征服力和同化力，促进了这些民族对华夏文明的向往和仿效，从而增进了国内各民族的交往和融合。"[②]清王朝定鼎中原后，面对汉文化的包围以及边地蒙、藏、回等民族的存在，为安定统治，建构文化霸权，化解汉族在文化上对新朝的抵触情绪，稳定对边地少数民族的统治，有意识地消解华夷之别，进而强调大一统背景下的华夷平等。如乾隆帝即说："大一统而斥偏安，内中华而外夷狄，此天地之常经，古今之通义。是故夷狄而中华，则中华之；中华而夷狄，则夷狄之。"[③]这种观念也渗透在宫廷文艺当中，如内廷大戏在创作、演出上对此都有所体现。清廷在严苛的文字狱中，并没有刻意回避剧本中的"少数民族"形象及相关情节，反而经常表现"征讨藩部"或"四夷进贡"的内容，建构了以"中原王朝"为中心、"四夷归服"的华夷秩序。现有研究成果，如戴云《劝善金科研究》（北京师范大学出版社 2006 年版）、李小红《〈鼎峙春秋〉研究》（北京师范

[*] 冯文龙（1989— ），南京大学文学院博士生，济南出版社编辑，专业方向：中国古代戏曲。
① 么书仪：《晚清戏曲的变革》，人民文学出版社 2006 年版，第 8 页。
② 韩星：《"华夷之辨"及其近代转型》，《东方论坛》2014 年第 5 期。
③ （清）庆桂等：《国朝宫史续编》，北京古籍出版社 1994 年版，第 869 页。

大学 2008 年博士学位论文)、张净秋《〈升平宝筏〉研究》(北京师范大学 2009 年博士学位论文)、郝成文《〈昭代箫韶研究〉》(山西师范大学 2012 年博士学位论文)等都曾对宫廷大戏作出了深入的探讨,但对其中所蕴含的"华夷秩序"亦均缺少必要的观照。本文以《古本戏曲丛刊九集》所收《昭代箫韶》《封神天榜》《升平宝筏》《楚汉春秋》等内廷大戏为切入点,探讨其中华夷秩序的呈现特色,并结合相关史料探究内廷大戏与华夷观念、内廷礼乐之间的密切联系以及宫廷视角下政治与文艺的互动。

一、内廷大戏演出的礼乐背景

清内廷戏曲有着鲜明的礼乐色彩。"在清代,包括民间戏曲在内的清宫演剧主要是一种用之于朝廷仪典的宴飨音乐,或者说是一种从属于五礼的宫廷宴乐……有着严格的礼仪要求。"①清廷入关后,即将戏曲引入宫廷,并对戏曲的礼乐功用表现出了浓厚的兴趣。这一方面是为获取声色之娱,另一方面也是注意到了戏曲的教化功能。顺治帝曾为《鸣凤记》中杨继盛之忠烈所感动,因杨不是主角,遂令丁耀亢、吴绮编写传奇《蚺蛇胆》《忠愍记》以表彰之。尤侗所作《读离骚》,"曾进御览,命教坊内人装演供奉。此自先帝表忠微意,非洞箫玉笛之比也"②。康熙帝亦曾于平定三藩之乱后搬演《目连》传奇,与民同乐,"选择宣扬因果报应、劝善惩恶的佛教故事,即是以传统道德教化臣民"③。到乾隆朝,因为国力愈加强盛以及皇帝的个人嗜好,内廷演剧迎来清代第一个高峰。乾隆帝在宫中修建了三层大戏台,确立内廷承应制度,并开始有意识地命人创作新的规模宏大的戏剧作品。对此,昭梿《啸亭续录》这样描写道:

> 乾隆初,纯皇帝以海内升平,命张文敏制诸院本进呈,以备乐部演习,凡各节令皆奏演。其时典故如屈子竞渡,子安题阁诸事,无不谱入,谓之月令承应。其于内庭诸喜庆事,奏演祥征瑞应者,谓之《法宫雅奏》。其于万寿令节前后,奏演群仙神道添寿锡禧,以及黄童白叟含哺鼓腹者,谓之《九九大庆》。又演目犍连尊者救母事,析为十本,谓之《劝善金科》,于岁暮奏之,以其鬼魅杂出,以代古人傩祓之意。演唐玄奘西域取经事,谓之《升平宝筏》,于上元前后日奏之。其曲文皆文敏亲制,藻词奇丽,引用内典经卷,大为超妙。其后又命庄恪亲王谱蜀、汉《三国志》典故,谓之《鼎峙春秋》。又谱宋政和间梁山诸盗及宋、金交兵,徽、钦北狩诸事,谓之《忠义璇图》。其词皆出日华游客之手,惟能敷衍成章,又抄袭元、明《水浒义侠》《西川图》诸院本曲文,远不逮文敏多矣。④

"海内升平"是乾隆时内廷大戏创作的大环境。清宫大戏的奢华、浮夸与乾隆帝好大喜功

① 曾凡安:《礼乐文化与晚清宫廷演剧的变革》,《文学遗产》2009 年第 3 期。
② (清)尤侗:《读离骚·自序》,见蔡毅编《中国古典戏曲序跋汇编》,齐鲁书社 1989 年版,第 934 页。
③ 朱家溍、丁汝芹:《清代内廷演剧始末考》,故宫出版社 2014 年版,第 24 页。
④ (清)昭梿:《啸亭杂录 续录》,上海古籍出版社 2012 年版,第 267—268 页。

的性格正相符合,也适应了清宫礼乐要求。昭梿提到的《鼎峙春秋》《忠义璇图》《升平宝筏》《劝善金科》以及《封神天榜》《楚汉春秋》等内廷大戏,多以旧有小说、戏曲作品为蓝本进行创作,以备相应节令演出,这是其创作的基本方式。

在演出层面,内廷大戏的礼乐色彩更为鲜明。清人赵翼曾说:

> 内府戏班,子弟最多,袍笏甲胄及诸装具,皆世所未有。余尝于热河行宫见之。上秋狝至热河,蒙古诸王皆觐。中秋前二日,为万寿圣节,是以月之六日,即演大戏。至十五日止,所演戏,率用《西游记》《封神传》等小说中神仙鬼怪之类,取其荒诞不经,无所触忌,且可凭空点缀,排引多人,离奇变诡作大观也。①

文中"秋狝"指的是"木兰秋狝",是清廷为保持满洲尚武、骑射传统而确立并长期坚持的制度:"清代帝王为了不忘游牧起家、以武力成事的根本,从开国时候起始,就建立了'木兰秋狝''讲武绥远'制度。"②而"蒙古诸王皆觐"反映了热河行宫演剧怀柔远邦的政治礼乐色彩。嘉庆帝曾回忆:"秋狝大典,为我朝家法相传,所以肄武习劳,怀柔藩部者,意至深远。我皇考临御六十余年,于木兰行围之先,驻跸避暑山庄,岁以为常,敕几勤政之暇,款洽蒙古外藩,垂为令典。"③事实上,不仅蒙古诸王,朝鲜使臣朴趾源(《热河日记》)、越南使臣阮光显(《平定安南战图册之阮光显入觐赐宴图》《星槎纪行》)、英使马嘎尔尼(《乾隆英使觐见记》)都有在热河行宫观剧的经历。

木兰秋狝、藩臣(使臣)觐见、帝王万寿构成了热河行宫戏曲演出繁盛的独特背景。其中,藩臣觐见对国家政治意义重大,因而"怀柔藩部"成为秋狝大典的重要主题。"乾隆的'木兰秋狝'已经成为一个综合性的活动……活动的内容有:打猎、看戏、接见蒙古诸王以及其他外交使节,活动的意义已经不止是'讲武绥远'不忘根本,同时也包含了表达'政治'礼仪、向外邦显示上国风采和威仪的内容。"④演出环境的特殊性,深刻影响了内廷大戏的内容指向。"清宫所演之戏并非随意编写,也绝非随意排演,而是专为具体的典礼而作"⑤。

二、内廷大戏对华夷秩序的艺术呈现

如前所引《啸亭续录》《檐曝杂记》记载,内廷大戏是在皇帝关照下创作的,其反映了宫廷的意志。"几乎每一种连台本戏的故事都围绕着赞扬'忠孝仁义''劝善惩戒'的主题展开,以维护儒家传统的道德观念。"⑥而与此同时,《古本戏曲丛刊》所收内廷大戏有多部涉及民族问题,或以民族关系为故事背景,或在剧中加入与民族关系有关的情节,以下分

① (清)赵翼:《檐曝杂记》,中华书局1982年版,第11页。
② 么书仪:《晚清戏曲的变革》,人民文学出版社2006年版,第8—9页。
③ 《清仁宗实录·卷一〇一》,中华书局1986年版,第353页。
④ 么书仪:《晚清戏曲的变革》,人民文学出版社2006年版,第12页。
⑤ 曾凡安:《礼乐视野下的清宫剧本三题》,《戏剧》2009年第4期。
⑥ 罗燕:《清代宫廷承应戏及其形态研究》,广东高等教育出版社2014年版,第308页。

述之:

(一)《昭代箫韶》:以民族关系为线索的情节展现

《古本戏曲丛刊》所收《昭代箫韶》在扉页中标注"古本戏曲丛刊编辑委员会据北京图书馆、上海图书馆及绥中吴氏藏清嘉庆十八年癸酉内府刊朱墨本影印"。郝成文根据"凡例"中的创作者分工,初步推断该剧"编撰开始的时间也应在乾隆三十二年(1767)至乾隆五十三年这 21 年时间中"①。为表彰忠义,《昭代箫韶》着重表现的是杨家将与潘仁美等人之间的忠奸斗争,"借此感发人心,善者使之入圣超凡,彰忠良之善果;恶者使之冥诛显戮,惩奸佞之恶报,令观者知有警戒"②。然而杨家将对朝廷之忠义,更多的是在宋辽交兵的背景下呈现的,如第一本《潘杨仇隙于斯始》之后,接着就是《辽宋干戈自此兴》,民族关系成为与忠奸斗争并行的情节线。

《昭代箫韶》有意识地表现了"天命"对宋辽双方的态度,1.2③《三霄帝座拱星辰》即指出"宋君一统承天命,辽逆王师起战争",宋为代表天命之大国,而辽为抗逆天命之番邦。剧中多次流露出王师威服藩部的思想,如"喜的是大中华天子有洪福……皇威代布,要尽属版图,偏是恁辽国不归附,违宣化霸业称孤,誓将你一隅半壁山河破"(10.13《忠诚奋肝胆包身》),"朔方归化,寰区属一家"(10.19《怀德畏威欣振旅》)。10.20《酬勋锡爵沐推恩》,借宋太宗之口强调:"从厌辽邦窥伺凶,天心眷朕躬,王师一战荡边锋,天威怖远戎,承平一统皇图巩,遐迩一体化从风。"这表现了武力平藩、归化四夷的政治理想。

在多年的交战中,宋辽双方各有胜负,最终以辽邦投降罢兵、宋军得胜凯旋作结。在 10.19《怀德畏威欣振旅》中,对辽邦归降的场景作了描绘:

> 萧氏白:小邦无状,抗敌王师,深知悔过。今献降表、版图,求千岁转达天颜,乞恕余生,一邦幸甚。(寇准、杨景、德昭白)我皇上仁德育物,体天好生,只要远人倾心向化,悦服从风,小邦既不抗犯,大国岂加挞伐……(德昭白)萧后听者,圣上回銮时,预有恩旨,只要辽邦诚服向化,归附天朝,朕当兴灭国继绝世,放还临潢,免其献俘阙下,安守边境,递年只取土贡,则边疆自安矣。尔须仰体圣心,莫负吾主仁德之至意。(萧氏、耶律沙等同白)圣主仁德宣化,唐虞之治也无过如是,我等当望阙谢恩。(萧氏等作向上谢恩起科)

辽邦"诚服向化,归附天朝",正强化了威服边境的思想,这与秋狝大典"讲武绥远"的主题是一致的。

(二)《封神天榜》《升平宝筏》:征讨藩部的武力威慑

与《昭代箫韶》不同,《封神天榜》《升平宝筏》分别以明代神魔小说《封神演义》《西游

① 郝成文:《〈昭代箫韶〉研究》,山西师范大学博士学位论文,2012 年,第 48 页。
② 《昭代箫韶·凡例》,古本戏曲丛刊编辑委员会:《古本戏曲丛刊九集:昭代箫韶》,中华书局 1962 年版。
③ 指第一本第二出。《昭代箫韶》共十本二百四十出,为节省篇幅,本文省作"1.2",下同。

记》为蓝本，本身为神魔故事，与"少数民族"无关，但也加入了征讨藩部的情节。根据南府演戏脸谱判断，《封神天榜》的编写应在乾隆年间①。《升平宝筏》存在多个版本，关于《古本戏曲丛刊》所收内府抄本，矶部彰称："可以认为是乾隆晚期的五十五年以前被修改过的钞本，或者是嘉庆时期的修订本。"②如前文所引，热河行宫演剧"率用《西游记》《封神传》等小说中神仙鬼怪之类"，可见两剧在内廷戏曲活动中的地位。

《封神天榜》中，曾提到闻仲征讨北戎的情节。北戎首领"赛罕"仅在 3.7《沙山畔戎主演阵》和 3.15《大交锋泛扫凶氛》中出现过。剧本反复强调其"戎夷"身份：3.7《沙山畔戎主演阵》中，众番将上场后同白："俺家主公远处沙漠，临于瀚海，却与商朝世代有仇，近日俺家主公亲领大军骚扰中华，商家皇帝差了太师闻仲前来征讨。"剧中赛罕"戴帅盔，簪狐尾、雉尾、大鼻子、扎靠"，扮相明显不同于中原武将，唱词则更强化了其少数民族身份："僻壤称王，远中华人稀天旷，俺可也独霸偏方，茹禽腥，衣兽革，这的是天教安享。人马争强，只听俺一声呼千钦万仰。"而在 3.15《大交锋迅扫凶氛》中，赛罕战败，元始天尊登场，称"自古天生夷种，各占一方，为天之骄子，不与中国相同……自古胡华原并有，天心也自护娇儿。"他在赛罕走投无路时将其救走，并留下柬帖称"北戎已绝，种类难灭，天意如斯，留此柬帖"③，闻仲见后领兵回朝。

对比《封神演义》小说，赛罕形象的出现颇为突兀。《封神演义》以商周易代和神魔斗法为主要内容，其中并无少数民族形象，仅曾寥寥数语概述闻仲征讨"北海七十二路诸侯袁福通等"；《封神天榜》则有意识地将没有正式出场的袁福通改为北戎赛罕，正面表现闻太师与北戎交战以及元始天尊搭救赛罕的情节，但这对剧情发展其实并无实际意义。清廷原本是由少数民族入主中原的政权，在康雍乾三朝，对"少数民族"身份一直是比较敏感的，"虏""胡""戎""夷狄"等字样均有所避讳④，但内廷大戏却没有回避"少数民族"形象的表现。因此可以认为，这样画蛇添足般的增加显然得到了统治者认可，或者说，我们从中可以窥测到清代宫廷的民族观念。

无独有偶，《古本戏曲丛刊》九集所收乾嘉内府抄本《升平宝筏》也加入了唐太宗亲征颉利可汗的情节，多达 11 出，又是一次针对少数民族的军事行动，规模比闻仲征讨北戎更大，描写更为细致。"这些情节完全与西天取经的题材无关，更多是为了表现大唐王朝的国力鼎盛、军队的所向披靡。"⑤矶部彰指出："该故事所根据的史实，是康熙帝亲征准噶尔、平定噶尔丹可汗之事。其所据之为本的，是内府本《亲征平定朔漠方略》中所记康熙十六年至三十七年对准噶尔之战的记载。"⑥剧中颉利溃败后，唐王并未赶尽杀绝，而是"命

① 戴云：《清代南府彩绘戏剧脸谱——兼谈梅氏缀玉轩藏清初昆弋脸谱的绘制年代》，《中国京剧》2006 年第 5 期。
② （日）矶部彰：《〈升平宝筏〉之研究》，《文学遗产》2013 年第 5 期。
③ 《封神天榜·第三本·第十五出》，古本戏曲丛刊编辑委员会：《古本戏曲丛刊九集·封神天榜》，中华书局 1964 年版。
④ 王新华：《避讳研究》，齐鲁书社 2007 年版，第 313 页。
⑤ 张净秋：《论〈昇平宝筏〉对小说〈西游记〉的改编》，《求是学刊》2012 年第 2 期。
⑥ （日）矶部彰：《〈升平宝筏〉之研究》，《文学遗产》2013 年第 5 期。

远将,把仁风持奉扬,传谕边方诸部落,向化投诚归大唐。奋乾刚,靖遐荒,兵气销为日月光"①,这同样表现了威服藩部的主题。然而这十余出,也是游离于"唐玄奘西域取经事"的情节主线之外的,与前后情节并无关联。这种机械的添加,恰恰反映了清廷威服藩部、稳定统治秩序的政治意图。

(三)《楚汉春秋》:四夷纳贡的宫廷狂欢

与《昭代箫韶》《升平宝筏》用战争形式来表现华夷秩序相比,《楚汉春秋》对少数民族形象采取了更加符号化的处理方式。该剧在10.23刘邦登基、封赏功臣后,以《一统万年》为全剧作结,其内容与楚汉相争已无甚关联,纯为颂圣而作。

在《一统万年》中,天皇、地皇、人皇、伏羲、神农、轩辕、尧、舜、禹、商汤、周文、周武共同登上舞台,称"秦灭楚亡,汉成一统,至今数千载,神物尽归",并以第二人称颂扬今上:"圣主你看,天下太平,人民熙皞,开国以来,德怀绝域,威及遐方,迥非前代景象也",又以外夷进贡称颂国威:

(三皇白)列位帝王有所不知,历代人君,纵或大施威德,不过九州十二牧,皆在泰海以内,从未有德及遐荒,恩怀异域,幅员广大如今日者,诚所谓"自西自东,自南自北,无思不服",实乃亘古罕有,世代不如之德。列位帝王,但看四方外国前来朝贡便知。你看那厢回夷来也。(扮三十二各种回夷捧贡物上,绕场行科,同唱)

【仙吕入双角沉醉东风】仰天邦威行边徼,感怀来戴如穹昊,则俺这极西垂古来梗道,偏今日共来诚效,(作跪献贡物叩拜科,同唱合)罗阶拜祷谨将这三多祝尧,无疆万寿,长庇我异域臣僚(作纳贡科下,三皇白)古称西被流沙,以为遐荒,此乃极西,回国从古未入中华,今皆列于版图,兀的非万古一时也。(唱)

【仙吕入双角·得胜令】呀,则见他稽首陈瓜枣,则见他钦衽贡苞茅,则见他同上无疆颂,欢声动上霄,堪褒绝域敷文教,同瞻普恩光直恁遥。

之后又"扮三十二各种东夷捧贡物上""扮三十二各种苗蛮捧贡物上""扮三十二种蒙古捧贡物上",亦有相似的颂圣之词,并借三皇之口称颂道:"我看周、汉碑记,逞威记功,不过南至万里,今日天威所及,开古未开之疆域,服古未服之苗蛮,极南之地悉入舆图,好赫矣皇威也!""自汉唐以来,此夷(指蒙古)每为中国之害,今乃分卫王畿,共为臣仆,真乃与天同大,与地同远,亘古一人也!"

该剧将清廷与历史上的汉唐盛世作比较后,称颂清帝将东、西、南、北四夷均纳入统治版图的伟业,这是以四夷归服为基础的,也恰恰将戏曲演出与现实中的礼乐仪式勾连起来。其神明称颂、夷狄进贡等情节,与《节节好音》《九九大庆》等内廷承应戏的内容有相似之处。而在华夷秩序的建构方面,清廷尤其热衷"进贡"的情节。这也反映在其他内廷剧

① 《升平宝筏·第十六本·第十出》,古本戏曲丛刊编辑委员会:《古本戏曲丛刊九集·升平宝筏》,中华书局1964年版。

目中,如《海不扬波》《年年康泰》等"外邦朝拜戏",甚至"把外国国王和使臣放到和各省总督、巡抚同等的地位,因是'朝拜'或者来'朝贡',才受到了欢迎"①。这反映了类似题材作品创作、演出的基本倾向。

三、内廷大戏所承载的华夷观念

在故事情节上,前述内廷大戏所表现的均是前代尤其是民间广为流传的故事,如《昭代箫韶》讲述杨家将故事,《封神天榜》讲述封神故事,《升平宝筏》讲述西游故事,《楚汉春秋》则以楚汉相争为线索……因此,清宫大戏的所谓"创作",其实是立足于宫廷对前代故事的改造与转换。在民族关系方面,内廷大戏通过前述情节展现了以"中国"(或称"中原""中华")为中心。四夷归服的华夷秩序,体现了宫廷立场之下的华夷观念,大致包括以下几个方面:

首先,中原圣主上承天命,不可违逆。内廷大戏的开场和收尾往往请神明出场,将其作为"天命"的人格化形象,如《封神天榜》之昊天大帝、《昭代箫韶》之紫薇大帝、《楚汉春秋》之三皇,他们皆对世间劫运拥有绝对的权威。剧本借其神谕强调圣主统治乃天命所归,如"宋君一统承天命,辽逆王师起战争"(《昭代箫韶》)、"那秦楚空自劳劳,赤帝子应运当兴,我等与诸君静观自验也"(《楚汉春秋》),这都是以神仙代言的方式凸显圣主统治的合法性。

其次,四夷归服中原。在内廷大戏中,不论是四夷的侵扰被平定,还是其主动纳贡,结局都是四夷归服中原王朝,营造出了大一统的王朝气象。如《升平宝筏》,各部皆归顺唐朝,颉利拒不归顺,自刎身亡,李靖传令:"军士们取木桶盛好,一面飞奏与皇上,将这厮首级少不得传示九边各部落,使知逆天者亡,各宜遵守法度也。"②《楚汉春秋》更以四夷归服作为"圣主"超越前朝帝王的功业。另外,在征讨藩部的情节中,均是四夷侵扰在先,中原王朝被迫应战在后,凸显"文化不改,然后加诛"(刘向《说苑·指武》)的用兵理念和"上国姿态"。

最后,华夷平等。除了武力征服,内廷大戏也强调了中原与四夷的平等。只要归服中原王朝,接受教化,便可与中原王朝并存。如《封神天榜》,元始天尊称"自古胡华原并有,天心也自护娇儿",并将全军覆没的北戎赛罕救走,其反映的就是这种观念。《升平宝筏》也借唐王诏命宣称:"凡有投诚归化者,赦其前罪,咸兴维新。"这在思想上与《昭代箫韶》中宋军的受降凯旋颇为相似,都体现了威服番邦而不赶尽杀绝、华夷平等共处的观念。

四、大一统:内廷大戏中华夷秩序的文化根源

内廷大戏所呈现出来的华夷秩序,不仅受其礼乐背景的影响,更源自清代帝王及宫廷

① 丁汝芹:《清代内廷演戏史话》,紫禁城出版社 1999 年版,第 61 页。
② 《升平宝筏·第十六本·第十一出》,古本戏曲丛刊编辑委员会:《古本戏曲丛刊九集·升平宝筏》,中华书局 1964 年版。

的华夷观念及统治策略，有着深厚的社会背景和文化渊源。

（一）建构大一统皇权的需要

与前代王朝相比，清廷面临着更加复杂的统治局面。尤其在民族关系上，既有满族贵族的异族身份与源远流长的汉文化之间的矛盾，又有蒙、回、藏等各部与中央王朝之间的利益博弈。康熙皇帝继位后以极大的热情接纳汉文化，延续前代经筵日讲制度，系统研读儒家经典，将程朱理学作为统治国家的理论基础，并亲赴曲阜祭祀孔子。这体现了清王朝在道统上与前代政权的一脉相承，化解汉族士大夫抵触情绪的同时，又确立了皇权对全国的控制。以此为背景，"清廷御制承应大戏，除备娱乐与礼乐之需外，更深邃之用意乃在于借场中傀儡，以施劝惩，在宣扬'忠孝节义'的同时，将道统、文统尽行纳入政统的权辖之下，以为其君师合一的皇权思想助威鼓呐"①。内廷大戏的创演，成为大一统皇权的文化注脚。

"相对于其他征服王朝，清朝宫廷除了采纳汉人的王权传统之外，最值得注意的便是其对士大夫文化的积极收编以建构其皇权。"②在这种特殊环境下搬演的内廷大戏，除了粉饰太平、满足权贵耳目之娱，也在某种程度上承担了礼乐职责，稳定华夷秩序、建构大一统皇权成为其重要任务。与蒙、回、藏等边地各族之间的关系，对清王朝统治的安定有着重要影响。内廷大戏中的一系列情节，以戏曲的形式表现了对藩部的威服和安抚，形成了层次分明的稳定的华夷秩序。特殊的演出环境，如接受蒙古诸王觐见、接见外国使节，乃是这种情节出现的文化背景。木兰秋狝时的热河行宫演剧是大戏演出的重要场合，而秋狝大典的用意之一便是"驾驭诸蒙古，使之畏威怀德，弭首帖伏而不敢生心也"③。内廷大戏中，中原王朝对边地藩王的威服，就是这种政治意图的艺术化呈现。

（二）华夷观念与清帝身份认同的演变

面对复杂的统治局势，清帝开始有意识地消解"华夷之辨"。例如，雍正帝曾在《大义觉迷录》中宣称："自我朝入主中土，君临天下，并蒙古极边诸部落，俱归版图，是中国之疆土开拓广远，乃中国臣民之大幸，何得尚有华夷中外之分论哉！"④其强调清帝君临天下、开疆扩土的丰功伟绩，以此取代"华夷中外之分"，消解清廷面对汉文化时的劣势地位。而在很多场合，清帝亦以"中华""中国"自称，这在当时多个民族同受清帝统治的格局下，对缓和民族矛盾、稳定统治秩序是有积极意义的。在大一统的语境中，强调民族平等也成为清帝的统治策略。"皇帝本人力求使人人满意，而其臣民——蒙古人、藏族人和讲突厥语

① 王春晓：《乾隆时期戏曲研究：以清代中叶戏曲发展的嬗变为核心》，中国书籍出版社2015年版，第78—79页。
② 马雅贞：《刻画战勋：清朝帝国武功的文化建构》，社会科学文献出版社2016年版，第3页。
③ （清）赵翼：《檐曝杂记》，中华书局1982年版，第13页。
④ 中国社科院历史研究所清史研究室编：《清史资料（第4辑）》，中华书局1983年版，第5页。

的穆斯林——则在宗教、语言和传统习俗方面保持着明显的民族特色。"[①]这固然与清帝少数民族身份有关,但另一方面也是其建构大一统皇权的意图使然。《封神天榜》中"自古胡华原并有,天心也自护娇儿"等神谕,恰恰反映了清帝由异族征服者到王朝统治者的身份转换。

　　文化地位上的相对劣势,使清帝最初排斥华夷之论,后来则在官方层面以大一统背景下的君臣秩序取代传统的华夷之辨,各民族均是清帝的臣民。这种观念,也使清廷尤其是帝后等王朝统治者在"华""夷"之间实现了身份的混同和平衡。面对汉文化的包围,清廷注重保持满族文化传统,并以四夷平等来提升满文化相对于汉文化的地位,消解汉族士大夫的文化优越感,建构超越汉文化的大一统皇权;而作为王朝统治者,尤其当面对蒙、回、藏诸部以及外国使臣时,清帝又以"中华"道统的继承者自居,确立中央王朝与边地藩王之间的统治秩序。内廷大戏并没有回避少数民族形象,反而在情节主线之外加入了平定边疆、四夷归服等特殊情节;同时在处理唐、宋等中原王朝与少数民族对立情节时,往往以中原王朝为正统,且颂之为圣主,这正是清帝文化身份认同转换的结果。

　　这种身份认同的转换在慈禧太后身上也有所体现。晚清时期,慈禧太后对戏词颇为敏感:因咸丰帝病逝于热河,所以《连环套》中的"兵发热河"被改为"兵发关外"[②];又因慈禧太后属羊,《玉堂春》中"羊入虎口有去无还"也被陈德霖改成"鱼儿落网有去无还"[③]。然而,慈禧太后对《雁门关》《四郎探母》等戏却颇为热衷,铁镜公主自称"番邦女子"也未见慈禧反感,或许即与这种统治集团身份认同的转换有关。

四、结　　语

　　"过去并不是自然而然形成的,它是文化建构和再现的结果;过去总是由特定的动机、期待、希望、目标所主导,并且依照当下的相关框架得以建构。"[④]内廷大戏对民间戏剧的宫廷化改造,正是在王朝一统背景下,按照宫廷意志建构起来的"过去";剧中所谓的"华夷秩序",乃是清代前中期统治策略的反映;清廷也借此强化了大一统的王权统治,反映了政治与文艺之间的密切联系。礼乐背景下内廷大戏的创作和演出,在某种程度上成为清王朝确立统治合法性和稳定统治秩序的文化手段。

　　以宫廷雄厚财力为基础,内廷大戏极尽奢华,展现了宫廷礼乐中的盛世图景。内廷大戏表现了鲜明的华夷秩序,这种秩序来自清代前中期的政治理念,是其在大一统格局下对民族关系、华夷观念的艺术化呈现,同时也是内廷演剧对大一统王权建构的参与。

[①] （美）罗友枝著,周卫平译:《清代宫廷社会史》,中国人民大学出版社2009年版,第69页。

[②] 齐如山:《谈四角》,见中国人民政治协商会议北京市委员会文史资料研究会:《京剧谈往录三编》,北京出版社1990年版,第126页。

[③] 孙萍:《从"由雅入俗"到"雅俗共赏"——清宫演剧盛况下的京剧生存空间刍议》,《故宫博物院院刊》,2016年第6期。

[④] （德）扬·阿斯曼著,金寿福、黄晓晨译:《文化记忆:早期高级文化中的文字、回忆和政治身份》,北京大学出版社2015年版,第87页。

内廷大戏对统治理念与统治政策的依附,在强化政治层面大一统的同时,也极大地制约了其在艺术层面的锤炼与提升。内廷大戏不仅是对宫廷礼乐制度的满足,很大程度上也是对乾隆皇帝个人好大喜功性格的刻意迎合,对华夷秩序的呈现存在着一定的虚假性和欺骗性。内廷大戏对政治意图的迎合,大大超过了艺术上的打磨。题材上,内廷词臣往往从旧有小说、戏曲中取材,所追求的是场面的恢弘而非情节的连贯、完整。情节改造上,或是拖延节奏,或是割裂情节完整性,极大地影响了剧作的艺术水准。这不仅是因为内廷词臣才学、创作时间的限制和文字狱的钳制,也因为内廷大戏所看重的是文化层面大一统观念的塑造和舞台呈现中的恢弘瑰丽,对戏剧层面的情节表现、形象塑造的要求反而退居其次。这便导致了内廷大戏成为清廷文化策略的附庸,艺术水准也始终不够理想。

演出脚本对折子戏舞台形态的塑造
——以《长生殿》中的《定情》《絮阁》为例

田　语[*]

摘　要：在《长生殿》的各类演出脚本中，《定情》《絮阁》出现频率最高。《定情》由案头到场上的变化较大，《絮阁》则自案头本便呈现出一种"相对稳定性"。在此基础上，历代演出脚本又为《絮阁》带来了持续的"变量"。《缀白裘》对部分曲白做了"俗化"处理，《审音鉴古录》增加了舞台调度，《遏云阁曲谱》等曲谱细化了行腔。

关键词：演出脚本；折子戏；《长生殿》；《定情》；《絮阁》

《长生殿》自康熙年间问世，便受到广泛欢迎。时人梁清标称其为"一部闹热的牡丹亭"，金埴为《桃花扇》题词"勾栏争唱孔洪词"，尤侗在《长生殿·序》中说："一时梨园子弟，传相搬演，关目既巧，装饰复新，观者堵墙，莫不俯仰称善。"[①]足见其风靡程度。

明末清初的昆剧舞台上，演员们已经开始注意精简场子，对案头本进行删改，使之结构紧凑、关目生动，更适合舞台表演。李渔也鼓励根据演出的实际情况进行删改："仍其体质，变其体姿。"[②]陆萼庭认为："至乾嘉之际，昆剧折子戏的演出代替了全本戏而形成风气。"[③]记录演出活动的脚本成为戏曲的重要传播形态，它们一方面记录下了舞台演出活动的风貌，另一方面以文字的形式将场上对案头的改动固定下来，又反过来参与塑造了折子戏的舞台形态。

然而，限于演员自身的文化素养，改动并非总尽如人意。《长生殿》便面临着为俗伶"妄加删改"的局面。洪昇于《例言》中说："今《长生殿》行世，伶人苦于繁长难演，竟为伧辈妄加节改，关目都废。"

一、演出脚本影响了折子戏的舞台形态

演出脚本包含舞台本和各类曲谱。

舞台本以《缀白裘》和《审音鉴古录》为主，它们记录下了经常被场上搬演、具有市场影

[*] 田语（1993— ），上海戏剧学院博士生，专业方向：中国戏曲史。
[①] （清）尤侗：《长生殿·序》，见蔡毅编《中国古典戏曲序跋汇编》，齐鲁书社1989年版，第1583页。
[②] （清）李渔：《李渔全集·第三卷·闲情偶寄》，浙江古籍出版社1992年版，第66页。
[③] 陆萼庭：《昆剧演出史稿》，上海教育出版社2017年版，第194页。

响力的折子戏,且各有偏重。《缀白裘》重视舞台效果,从场上冷热调剂、与观众的互动等方面入手,对案头文本进行大量删改,诚如其序言所说:"其间节奏高下,斗笋缓急,脚色劳逸,诚有深得乎场上之痛痒者。故每一集出,彼梨园中无不奉为指南。"①《缀白裘》由于深受观众欢迎,故而常常被演员们当作表演指南。《审音鉴古录》对案头本改动较少,但增加了详尽的舞台提示,说明服饰、道具、身段等,也会对演唱提出要求。其序言说:"但玩花录剧而遗谱,怀庭谱曲而废白,笠翁又泛论而无词,萃三长于一编……其辅翼名教又兼在动人观感之区。"②由此可知,《审音鉴古录》以"辅翼名教"的"雅正"作用为主,同时也为场上演出服务。

各类曲谱中,《吟香堂曲谱》《纳书楹曲谱》等只有曲词未录念白,为文人清宫自赏所用。到《遏云阁曲谱》《六也曲谱》等,开始加入念白,还有少量的身段提示,同样会被演员用来参考。《遏云阁曲谱》序言中写道:"家有二三伶人,命其于《纳书楹》《缀白裘》中细加校正,变清宫为戏宫,删繁白为简白,旁注工尺,外加板眼,务合投时,以公同调。"③从"变清宫为戏宫"可知,《遏云阁曲谱》等曲谱的编订也是为了舞台演出,可以从中探知折子戏的场上情况。

比如《彩楼记·拾柴》一折,《六也曲谱》的记载与案头本出入很大。该折在《六也曲谱》中的内容是由案头本中第11出和第19出拼贴而来的④。《六也曲谱》所记录的第一支曲子【光光乍】,来自案头本第19出;《六也曲谱》中的第二支曲子【经腔】,在案头本中未找到出处,可能是舞台上的创造;《六也曲谱》中所记录的第三支曲子为【引】,其曲词则来自案头本第11出的【宫娥泣】。舞台上沿用了《六也曲谱》中的处理,并流传至今⑤。

《长生殿》的案头本今存稗畦草堂原刊本、光绪十六年上海文瑞楼刊本及暖红室本,本文以稗畦草堂原刊本(《古本戏曲丛刊》五集据以影印)为对象予以讨论。《长生殿》的折子戏脚本同样由舞台本和曲谱构成,舞台本包括《缀白裘》中的《定情》《酒楼》《絮阁》《醉妃》《小宴》《埋玉》《弹词》和《闻铃》,《审音鉴古录》中的《定情、赐盒》《疑谶》(即《酒楼》)《絮阁》《弹词》和《闻铃》;曲谱中收录的折目众多,《吟香堂曲谱》中有全部50折的乐谱,《纳书楹曲谱》卷四及《续集》卷一共有31折,《遏云阁曲谱》收有14折,《六也曲谱》中有4折,《集成曲谱》玉集中有25折,近代的《粟庐曲谱》中有4折,《振飞曲谱》中有8折⑥。其中,《定情》《絮阁》在以上所有的脚本中均有收录,清宫与戏宫俱受欢迎。而《絮阁》一折的舞台形态自案头本便基本固定下来,《定情》则在各演出脚本中发生过大量变化。

《定情》一折案头本中原有11支曲子,《缀白裘》删为8支,且文本也被大幅度改动,如

① 汪协如校:《缀白裘七集·序》,中华书局1930年印行。
② 琴隐翁编:《审音鉴古录·序》,台湾学生书局1987年版,第2、3、4页。
③ 王锡纯、李秀云:《遏云阁曲谱》,上海著易堂书局1925年影印版。
④ 《六也曲谱》内容详见《中国古代曲谱大全》第五册第4221页;案头本参考《古本戏曲丛刊》二集旧抄本第31页。
⑤ 据台湾于上世纪90年代制作发行的《昆剧选辑(二)》中《彩楼记·拾柴》的影像资料,湘昆版本由张富光、李忠良、鄂安宏主演,浙昆版李公律主演。
⑥ 本文所用曲谱均可通过洪惟助先生编《昆曲宫调与曲牌》随书DVD光盘进行检索。

改旦上场引子【玉楼春】为丑、贴合唱【三换头】,曲词为场上所作而语多俚俗;《审音鉴古录》将该折分为《定情》和《赐盒》两折,删为9支曲子,但曲词基本从案头本。具体情况如表1所示。

表1 《定情》在案头与场上的曲牌联缀情况

	案 头 本	审音鉴古录	缀 白 裘
《定情》	【东风第一支】—【玉楼春】—【念奴娇序】—【前腔】—【前腔】—【前腔】—【古轮台】—【前腔】—【余文】—【棉搭絮】—【前腔】	《定情》:【东风第一支】—【玉楼春】—【念奴娇序】—【前腔】—(宫女)【前腔】—【古轮台】—【余文】 《赐盒》:【棉搭絮】—【棉搭絮】	【东风第一枝】—【三换头】—【念奴娇序】—【前腔】—【古轮台】—【尾声】—【棉搭絮】—【前腔】

《定情》在案头本中连用四支【念奴娇序】,到场上则被缩减为两支。究其原因,前两支【念奴娇序】分别由生与旦唱,兼具推动叙事和抒发感情的作用;后两支由扮演宫娥、内侍的配角分唱,从第三人称视角复述定情经过,主要用以烘托气氛,抒情性远超过叙事性,减去也不会影响剧情的发展。从各曲谱来看,场上的删改得到认可并流传开来。只有《纳书楹曲谱》和《吟香堂曲谱》基本遵从案头本,《遏云阁曲谱》采用了《审音鉴古录》中的处理,其余曲谱则主要按照《缀白裘》中的曲牌记录,删去了两支【念奴娇序】,但又保留了旦的上场引子【玉楼春】。

值得注意的是,《定情》中的两支【古轮台】,《缀白裘》删减、合并为一支【古轮台】,且曲词发生不少变化,具体情况如表2所示。

表2 《缀白裘》对《长生殿·定情》【古轮台】曲词的改动

	案 头 本	缀 白 裘
【古轮台】	(生)下金堂,笼灯就月细端相,庭花不及娇模样。轻偎低傍,这鬟影衣光,掩映出丰姿千状。此夕欢娱,风清月朗,笑他梦雨暗高唐。(旦)追游宴赏,幸从今得侍君王。瑶阶小立,春生天语,香萦仙仗,玉露冷沾裳。还凝望,重重金殿宿鸳鸯。(合)【前腔】辉煌,簇拥银烛影千行。回看处珠箔斜开,银河微亮。复道、回廊,到处有香尘飘扬。夜色如何?月高仙掌。今宵占断好风光,红遮翠障,锦云中一对鸳凰。《琼花》《玉树》《春江夜月》,声声齐唱,月影过宫墙。褰罗幌,好扶残醉入兰房。	(生)步回廊,笼灯就月细端相,名花不及娇模样。浅偎轻傍,这鬟影衣光,逗得魂灵飞荡。今夜欢娱,锦衾罗帐。问风流,谁似李三郎?(合)红遮翠障,锦云中一对鸳凰。《琼花》《玉树》《春江夜月》,声声齐唱。风煖御炉香,温柔傍,沉沉扶醉入兰房。

案头本中的画线部分是被删曲词,从其余部分也能看出《缀白裘》对语言的"俗化"处理。对应各时期曲谱中的【古轮台】,笔者发现,诸曲谱吸纳了《缀白裘》的缩减方式,但保

留了案头本中的语言。《遏云阁曲谱》《六也曲谱》第一个【古轮台】均为:"下金堂,笼灯就月细端相……笑他梦雨暗高唐。"第二支【古轮台】均为:"红遮翠障……好扶残醉入兰房。"《集成曲谱》中【古轮台】合并了两段曲词,并在其旁批云:"原本【古轮台】二支,俗伶节为一支,'暗高堂'以上为第一支之前半,'红遮'以下为第二支之后半,兹始从俗。俗谱于'红遮'之上尤标【前腔】二字,则大谬也。"(图1)其认为两支【古轮台】早已破格,连在一起才是一支曲子,记作两支是"大谬"。

图1 《集成曲谱》中的《长生殿·定情》【古轮台】

近代的《粟庐曲谱》《振飞曲谱》等,均承袭了前代的曲谱记载。据周传瑛的影像资料显示,民国时期舞台上的《长生殿·定情》唱了一支【古轮台】,曲词与《集成曲谱》一致。由此可以得出结论:演出脚本(包括舞台本及曲谱)记录演出活动的同时,会对案头本进行大量修改,以适应场上需求。同时,这些改动通过脚本的流传被代代沿袭,又进一步强化了折子戏的舞台形态。

二、《长生殿·絮阁》舞台形态自案头本便相对稳定

不同于《定情》的是,《絮阁》舞台形态似乎自案头本问世便基本固定。

《絮阁》是一出著名的"宫醋"戏,讲述李隆基暗幸梅妃,夜宿东阁,被杨玉环发现,醋兴大发的故事。《絮阁》在清中叶后的舞台演出脚本,文本以《缀白裘》《审音鉴古录》和故宫

博物院出版的《故宫珍本丛刊》所收折子戏提纲及历代曲谱（主要是《遏云阁曲谱》《六也曲谱》《集成曲谱》《粟庐曲谱》和《振飞曲谱》）为参考。

从台本以及各类曲谱的记载来看，《絮阁》的舞台脚本与案头本差异不大。整个南北合套在台本和曲谱中均未见大幅度的删改，舞台调度也多沿用案头本中的设置。总体而言，《絮阁》的舞台形态自案头本问世后便基本固定，呈现出一种"相对稳定性"。在该稳定性的基础上，《缀白裘》会对曲词、念白做一些细微改动，尤以生、丑所唱的南曲为主，旦所唱北曲改动则较少；《审音鉴古录》出于演出方面的考虑，增加了许多身段提示，同时调整了一些舞台调度；《遏云阁曲谱》等则会细化行腔（如擞腔、豁腔、撮腔）及伴奏乐器的音乐。

《絮阁》的这种"相对稳定性"一定程度上是由南北合套的音乐体制带来的。《絮阁》曲目繁多，人物多次上下场，有时还会增加一些宫娥加强舞台效果。但在表演中，其基本延续了两人对唱的模式，并始终呈现为旦、生和丑构成的"三脚戏"。这与明清传奇的戏剧结构有关。每一出的内容与其说是围绕情节、人物建立起来的，不如说是按照曲牌联缀体的音乐特征建立起来的。《絮阁》选用了南北合套，音乐的衔接逻辑使其在舞台搬演时难以大规模地变动。南北合套中，音乐宫调以北套所选用的宫调为基础，曲牌之间调式可不同，但调高须相近，以便旋法衔接上的和谐自然。旦（杨玉环）所唱为黄钟【醉花阴】套，完整地体现了她的情感变化。生（李隆基）、丑（高力士）为配角，分唱南曲。音乐上，旦所唱北曲占主体，抒情性强；生、丑的南曲以推动叙事、增强舞台效果为主。音乐和内容相互配合，主次分明，这样的安排同时也使得曲牌极难被缩减。

《絮阁》舞台形态的"稳定性"还与情节紧凑有关。《絮阁》所用的南北合套共 13 支曲子，从内容上讲，大致可分为四段：第一段包括【醉花阴】【画眉序】和【喜迁莺】，杨玉环和高力士对唱，交代背景，为接下来的剧情发展作铺垫，杨玉环此时的情绪处于抑制状态；第二段包括【画眉序】【出队子】【滴溜子】和【刮地风】，杨玉环与李隆基对峙，情绪达到顶峰；第三段包括【滴滴金】【四门子】和【鲍老催】，李隆基下，回到高力士和杨玉环的对手戏，高力士好言相劝后，杨玉环的情绪出现转折，由怒转娇；第四段包括【水仙子】【双声子】和【北煞尾】，高力士虚下，李隆基回到场中，与杨玉环化解矛盾，两人重归于好。13 支曲牌共同完成了情节的起承转合，无多余之曲，无累赘之调。

另外，洪昇对曲律的严谨态度使这 13 支曲子并非"案头之曲"，而可以奏之于场上①。他在《长生殿·例言》中即说："予自惟文采不逮临川而恪守韵调，罔敢稍有逾越。盖姑苏徐灵昭氏，为今之周郎，尝论撰《九宫新谱》，予与之审音协律，无一字不慎也。"②为确保音律协调，可为场上搬演，他请来通晓音乐的徐灵昭③为《长生殿》审音协律，徐也在《长生

① 叶长海师：《案头之曲与场上之曲》，《戏剧艺术》2003 年第 3 期。
② 《古本戏曲丛刊·五集·长生殿》，北京图书馆藏清康熙稗畦草堂刊本。
③ 徐灵昭，字灵昭，长洲（今苏州）人，清康熙间昆曲音乐家，著有《九宫新谱》。他曾为《长生殿》传奇订正音律、点定板眼，使该剧在选曲布局、借宫集曲各方面均获得新的成就。《长生殿》原刊本眉批有徐氏论谱曲格律的文字计一百二十七则，洪昇在《例言》中称他为"今之周郎"。洪氏《稗畦集》中有《赠徐灵昭》《秋夜静德寺同徐灵昭》等诗，中有句云："移家失策寓长安，若向生涯尔使难。"（《中国昆剧大辞典》）

殿》案头本中多处批注,分析字格、腔格。比如,他在【醉花阴】上批云:"首句末'乱愁搅'三字,用去平上声,协调之甚。'红日影,弄花稍(梢)'乃三字两句,非六字一句也。按:【醉花阴】一调,有六句者,亦有多两句而作八字者。若作六句,则次曲【喜迁莺】必五字、七字二句起,全章十句;若用八句,则次句【喜迁莺】用四字、六字二句起,全章只八句。盖【醉花阴】尾上减二句,即移于【喜迁莺】之首;【喜迁莺】起处减二句,即截于【醉花阴】之尾,此元人转插变化之妙也。"①他认为,洪昇写的【醉花阴】和【喜迁莺】模仿了元人"转插变化"的手法,将【喜迁莺】的头两句挪到了【醉花阴】的尾巴上,使得【醉花阴】是八句,【喜迁莺】也是八句。不过现在的舞台上,【喜迁莺】的第一句曲词会被重复两遍,仍唱十句。这种变化可能出于舞台效果的考虑,抑或因为增加一句会使音乐更为流畅。

据徐灵昭批语,《絮阁》中的【刮地风】比"谱"(应为沈璟谱)多"日三竿"三句,是采用了郑德辉《倩女离魂》中之字格;【四门子】中"道的咱量似斗宵",用元人杨显之《潇湘雨》之格;【水仙子】中"承旧赐福难消",用元人尚仲贤《单鞭夺架》之格;末句的"定情心事表",用"去平平去上",用《倩女离魂》中"伴人清瘦影"之格,作为北曲之尾极为贴切。洪昇除字格处处模仿元人曲,曲文也多"本色语",平衡了"斤斤三尺守法"与"言情尚趣",是曲文可被搬演于场上的重要因素,也是演员们未对曲词大幅度删改的原因所在。乾隆年间,既通音律又具有文学素养的王文治也对《长生殿》的案头本极为肯定,多次组织家班排演②,足见洪昇之曲在词采与音乐上兼长。

综上所述,《絮阁》所用的南北合套首先从音乐体制带来了删改上的复杂性,而套曲中的音乐衔接紧密、曲词既有文采又可歌之场上,也使艺人无须大幅度删改。

三、演出脚本给《长生殿·絮阁》舞台形态带来变量

在"相对稳定"之外,《絮阁》演出脚本仍然有不少变量,例如生和丑的人物塑造、一些加强戏剧性的舞台调度以及不同舞台条件下的内容调整,甚至还存在曲牌被大幅度削减的情况,正如李渔所言:"好戏若逢贵客,必受腰斩之刑。"③在现代舞台上,该折即存在20分钟和40分钟两种版本。上海昆剧团所排全本《长生殿》中的《絮阁》与折子戏《絮阁》也有不少差异。全本中适当删减了宫娥的戏份,一定程度上也弱化了李隆基的人物形象,成为杨玉环的独角戏。

(一)生与丑的曲白

《絮阁》中,旦的情感铺陈变化最完整,案头本对其塑造也最细腻,演出中多从"情态""身段"入手加以打磨,尤以《审音鉴古录》中的记载最详尽。从各时期脚本来看,杨玉环的

① 《古本戏曲丛刊·五集·长生殿》,北京图书馆藏清康熙稗畦草堂刊本。
② 王文治(1730—1802),字禹卿,号梦楼,江苏丹徒(今镇江)人,昆曲音律家。他从乾隆三十二年(1767)开始培养家庭昆班,号称彩云班,曾往江浙各地演出。从其诗文集《梦楼诗集》可知,彩云班曾排演《长生殿》。
③ (清)李渔:《李渔全集·第三卷·闲情偶寄》,浙江古籍出版社1992年版,第71页。

人物形象在场上变化不大,曲白也比较固定。相比之下,生和丑的曲白改动颇多,总体上呈现出"俚俗化"的趋势。

场上的这些改动,一言以蔽之,是为了追求舞台效果。对生和丑曲白的改动也不尽相同,生所扮李隆基为一国之主,曲词与念白不可过于俚俗;丑所扮高力士则有更多加工空间,既有插科打诨的外部动作,如杨玉环进门前高喊"杨娘娘——到"、偷捡翠钿被杨玉环发现等,又有多重身份捆绑下的内心矛盾,如对李隆基的畏惧与保护、对杨玉环的顺从与阻拦、对梅妃的怜悯与可惜等,还多次代替观众对故事加以点评。表 3 为《缀白裘》中生、丑曲白变化的部分例证。

表 3 《缀白裘》与案头本曲白差异举例

唱　段	案　头　本①	缀　白　裘②
生所唱【画眉序】	何事语声高,蓦忽将人梦惊觉?这春光漏泄,怎地开交?黄金屋怎样藏娇?怕葡萄架霎时推倒。我着休旁枕伴推睡,你索把兽环开了。	何事语声高,蓦地将人梦惊觉?这春光漏泄,怎地开交?黄金屋怎样藏娇?怕酸虀瓮霎时推倒。我和衣假寐伴推睡,你轻将那兽环开了。
丑所唱【滴滴金】	告娘娘省可闲烦恼,百纵千随真是少。莫说梅亭旧恩情好,就是六宫中新窈窕,也只合伴装不晓,直恁破工夫多计较?何况九重,容不得这宵?	告娘娘省可闲烦恼,且休掘树寻根来细讨。恁般宠幸非同小,问六宫中谁得到?也只合伴妆不晓,又何必定将说破了?何况九重天子身,就容不得这宵?
丑上场词	自闭昭阳春复秋,罗衣湿尽泪还流。一种蛾眉明月夜,南宫歌舞北宫愁。	巫云昨夜入阳台,玉漏迢迢晓未开。小犬隔花春吠影,此时宫禁有谁来?

前两支曲子中,曲词均多有变化。【画眉序】在后来的曲谱中采用了《缀白裘》的修改,《集成曲谱》在改曲上批云"'蓦地'原作'蓦忽',因习唱已久,姑存之"。本折中【水仙子】的末句也从《缀白裘》,《集成曲谱》在其上批云:"末句原作'承旧赐福难消',如今皆唱为'睹旧物泪珠抛'。"③

高力士的上场词在案头本中十分凝练,"南宫歌舞北宫愁"一句道尽帝王后宫生活;《缀白裘》中则以白描、叙事为主,失去了许多韵味,但如果在舞台上佐以身段动作,或许会带来全然不同的效果。从后来的演出脚本看,《缀白裘》的改动没有流传下来。可见,折子戏的舞台形态受脚本影响,但不会完全为脚本束缚。

(二)下场的变迁

《絮阁》的下场安排变化较大。案头本中,李隆基和杨玉环合唱【北煞尾】后下场,高力

① 《古本戏曲丛刊·五集·长生殿》,北京图书馆藏清康熙稗畦草堂刊本。
② 汪协如校:《缀白裘·二集·长生殿·絮阁》,中华书局 1930 年印行。
③ 《集成曲谱》玉集所收《长生殿·絮阁》。

士重新上场,对剧情内容作总结陈词,再下场。《缀白裘》与案头本调度相同,但结尾处,高力士与宫娥发生了一段较长的对话,加入《傍讶》中虢国夫人争宠桥段,强调杨玉环之专宠六宫,然后高力士与宫娥分念下场诗,同下。《审音鉴古录》中,直接以杨玉环和李隆基合唱完【北煞尾】,携手边走边笑下场。具体如表4所示。

表4 《长生殿·絮阁》在案头本与舞台本中的下场差异

	案 头 本	审音鉴古录	缀 白 裘
下场舞台调度	生携旦并下后,丑复上,念一段白后下。	生携旦手带看带走,笑科,并下。	生、旦先下,丑吊场。
下场曲、白	(李隆基和杨玉环)【北煞尾】:领取钗盒再收好,度芙蓉帐暖今宵。重把那定情时心事表。(下) (高力士):万岁爷同娘娘进宫去了,咱如今且把这翠钿凤舄送还梅娘娘去。柳色参差映翠楼。吾王玉辇正淹留。岂知妃后多娇妒。烦乱东风卒未休。(下)	(李隆基和杨玉环)【北煞尾】:领取钗盒再收好,度芙蓉帐暖今宵。再把那定情时心事表。(下)	(李隆基和杨玉环)【北煞尾】:领取钗盒再收好,把深情重定坚牢。俺还待爇盟香,把两下志诚心事表。(下) (高力士)阿呀,永新姐,你看杨娘娘这样性子,只是如此。记得向日为了虢国夫人,险些弄出事来。方才在阁中絮絮叨叨,讲个不了,万岁爷到依着他出朝而去。咱在傍看了到捏着一身大汗。(宫娥)谁想万岁爷非但不恼,见我娘娘啼啼哭哭,反加疼爱;如今又相偎相傍双双进宫去了。(高力士)咳,只可怜梅娘娘受得半宵恩宠,反吃了海大惊慌。如今且把这翠钿凤舄送还他去。(宫娥)高公公,你看万岁爷和杨娘娘恁般恩爱,你可对梅娘娘说,教他以后再也休想得宠承恩了。(高力士)只也不消说了。正是:朝廷渐渐由妃子。(宫娥)从此昭阳无二人。

从曲谱看,《遏云阁曲谱》中该折的下场为:"旦唱【煞尾】。生白:妃子来呢。旦哭介。生:吓哈哈哈来。同下。"《六也曲谱》《集成曲谱》与其同;《昆曲大全》在此基础上细化成了"三度相请",《粟庐曲谱》《振飞曲谱》与其同,当下舞台上也是如此。苏昆版【煞尾】舞台调度不同于其他昆剧团,基本以生、旦两人合唱【煞尾】,并配以一段对称的舞蹈动作。苏昆版本(参考王芳版)是旦独唱【煞尾】,并有一套对应舞蹈,生立于舞台右后方。曲谱大致变化如图2所示。

图 2 《遏云阁曲谱》《昆曲大全》《集成曲谱》中《絮阁》的下场

此外,杨玉环进门后,一边半蹲假意请安,一边掀开桌布寻找凤舄;李隆基在上方托腮装睡,同时起身偷看。两人位置一上一下、行动一左一右,一系列动作富有张力,戏剧性最为强烈,这也是从《审音鉴古录》传承下来的。

(三)若隐若现的梅妃

在《长生殿·絮阁》中,梅妃虽为杨玉环吃醋的对象,但其本人的形象却十分模糊,有时出现在舞台上,有时则隐去。

稗畦草堂刻本中有少量身段提示,关于梅妃的家门则无迹可寻。吴舒凫在《絮阁》卷首有批语:"有客尝论:虢国、梅妃两番争宠,皆未当场扮出,关目近于不显。欲于排场加杨虢相争,然后放归。《絮阁》折中破壁而出时,梅妃绕场走下,近演家打扮。梅妃嘿坐幔内者。子谓虢国事《傍讶》一折,高丞明言,观场者已洞悉梅妃家门。此折力士又代为叙明,正无烦赘疣耳。"①从这段话中可知,《絮阁》中梅妃破壁而出时,曾有"坐于幔内"的设计以及"绕场而下"的调度,但因高力士的曲词中已经包含梅妃离场的具体细节,造成了重复冗余,因而有选择地将梅妃的桥段删去。

《缀白裘》所载《絮阁》中,生与老旦、末、小太监一同上场,直接进入故事主体,梅妃则自始至终未出现;《审音鉴古录》所载《絮阁》中,生出场即在"帐内轻唱介",唱【南画眉序】,唱毕"生先遮梅妃下,复上作伏案状"②,舞台上有帐或帘幔,李隆基与梅妃一开始同坐于内,上海昆剧团所排的《长生殿·絮阁》就沿用了此种舞台形式。苏州昆剧院演出版则未

① 《古本戏曲丛刊·五集·长生殿》,北京图书馆藏清康熙稗畦草堂刊本。
② 王秋桂编:《善本戏曲丛刊》,台湾学生书局 1987 年版,第 506 页。

见梅妃,其余常见处理则是梅妃与李隆基一同由上场门出,立于舞台左侧,后同下。

梅妃的家门对于整出故事内容而言,显然无关紧要,但场上对梅妃"若隐若现"的不同处理,背后却蕴藏着丰富的信息。梅妃的处理方式体现着舞台上的审美意趣,以及不同的演出条件下的特别处理。

四、结　语

《絮阁》因文辞俱佳、富有戏剧张力和音乐美,历来盛演不衰。本文通过对案头本与历代脚本的对比,初步判定《絮阁》的舞台形态自案头本起便因其南北合套的音乐体制、关目本身的紧凑以及曲词的协音叶律而相对稳定。在具体的流传中,《絮阁》舞台形态的"相对稳定性"又始终伴随着不同层面的变量。可以说,《长生殿·絮阁》始终处在流动的"稳定"中。

从明代万历年间开始,戏曲理论家们就在围绕舞台表演著书立说,对演员提出从技法到心法等不同层面的要求。例如,潘之恒《鸾啸小品》提出"度、思、步、呼、叹",黄幡绰《明心鉴》基本为一部有关表演技术的著作,李渔《闲情偶寄》载有训练演员的方法且更进一步要求演员要"化腐为新",张岱也作诗赞赏祁奕运家班的小伶"鲜云小伶真奇异,日日不同是其戏"[①]。他们都在鼓励演员充分调动主观能动性,化死板为鲜活,由内而外提高作品的观赏性。《长生殿·絮阁》舞台形态中的"相对稳定性"与"变量",一方面呈现着演出脚本对场上表演的影响,另一方面也说明场上表演对演出脚本有选择性地吸纳,以及舞台本身所具有的鲜活生命力。

[①] (明)张岱著,夏咸淳校点:《张岱诗文集·祁奕运鲜云小伶歌》,上海古籍出版社1991年版,第48页。

清末上海灯彩戏的发展及其特征、意义

吕 茹*

摘 要：清同治年间，为迎合上海市民观众的审美趣味，与方兴未艾的京剧争夺观众，昆剧演出以灯彩为号召，使灯彩戏流行一时。光绪初年，伴随着大批昆剧艺人加入京剧茶园，将灯彩戏引入京剧，上海京剧舞台由此掀起竞演灯彩戏的热潮。以《洛阳桥》(1880年)、《斗牛宫》(1888年)为代表的大批京剧灯彩戏，在演出时间、题材表现、演出形式、机关布景等方面表现出了海派戏剧的特征，为海派京剧的审美特征、艺术内涵的形成奠定了基础。

关键词：灯彩戏；《洛阳桥》；《善游斗牛宫》；海派机关布景

中国戏剧史上，关于"灯彩戏"定义的内涵与外延较为含混，如《中国大百科全书（戏曲曲艺）》"灯彩"条目列出四个相关的含义，分别为"灯彩戏""灯夹戏""灯戏""灯戏调子"，并涉及"云南花灯剧""川剧""贵州花灯剧""灯彩"四个子条目。而其对"灯彩""灯彩戏"的解释，侧重于舞台美术方面：

> "灯彩"泛指戏曲演出中区别于一般传统砌末的早期灯光、布景。又称"灯彩砌末"或"彩砌""彩头"。注重灯彩的戏曲演出，称为"灯彩戏"或"彩戏""灯戏"。常以这类戏为号召的戏班，称为"彩头班"。灯彩戏大都情节离奇，有神怪出没，用彩绘的景片和灯具作种种点缀、渲染，借以吸引观众。①

基于"灯彩戏"定义的不明确，康保成先生重新界定了"灯戏"的概念："可泛指元宵节期间举行的灯会以及灯会期间的各种戏剧活动、娱乐活动，也可专指与灯节相关的民间小戏，或指用灯彩装饰戏台的戏剧样式。"②康保成先生虽为"灯戏"明确了内涵与外延，但对昆剧、京剧中"灯彩戏"在清末的发展、演进之轨迹及戏曲史意义等并未涉及。本文即就此予以考查和总结。

一、清末上海昆剧灯彩戏的流行

戏曲演出中，常用灯彩、火彩等舞台特制的灯火砌末装置辅助表演。灯彩又称彩砌、

* 吕茹(1982—)，博士，浙江传媒学院中文系副教授，专业方向：戏剧史论。
① 中国大百科全书编委会编：《中国大百科全书(戏曲 曲艺)》，中国大百科全书出版社1983年版，第59页。
② 康保成：《什么是"灯戏"？》，《戏曲研究(第99辑)》，文化艺术出版社2016年版，第22页。

灯彩砌末等,常以纸、竹等材料扎成,用来渲染舞台气氛;火彩有撒火彩、吹火等,是演剧时经常使用的表现神鬼出现的烟火特技。明末,《陶庵梦忆》记刘晖吉家班演出的《唐明皇游月宫》,是剧场运用灯彩的较早记录:

> 场上一时黑魆地暗,手起剑落,霹雳一声,黑幔忽收,露出一月,其圆如规,四下以羊角燃五色云气,中坐常仪桂树吴刚,白兔捣药轻纱幔之内,燃赛月明数株,光焰青黎,色如初曙,撒布成梁,遂蹑月窟,境界神奇,忘其为戏也。①

由此可知,早期灯彩主要用于戏曲舞台演出的环境装饰。《唐明皇游月宫》也作为灯彩戏的经典作品,一直活跃于舞台,题名《长生殿》《夜游月宫》《杨贵妃唐明皇游月宫》等,如《申报》《新闻报》所刊广告云:

> 丹桂茶园于十二月廿三夜准演,又广寒宫内巧造走线灯人。新排《长生殿》灯戏……京都新式灯彩,当场变化八宝,能成机巧,云可堆牛,长生殿转为天宫,内有鹿鹤同春,万福临云,荷花莲池,喜鹊搭桥,天车龙马,八卦全图,又变月宫。内藏活蝴蝶高飞,凤凰穿牡丹,猿猴偷蟠桃,广寒宫内生白兔,荷花喜鹊飞舞。异样新灯新彩,巧妙无穷变化。②

> 新开迎贵茶园特烦名角新编改良应节文明新戏十五夜准演《夜游月宫》,特别新添玲珑灯彩,大有可观。③

> 笑舞台正秋重编历史古装名剧《杨贵妃唐明皇游月宫》,新置全新特别布景,鲜明古装。④

丹桂茶园虽以演出京剧为主,但创建初期也上演昆剧。按照清末上海京剧演进的历程,光绪元年(1875)春节前夕,丹桂茶园⑤所演《长生殿》亦应为昆剧,是对《唐明皇游月宫》的承袭和发展。20世纪初,新式舞台仍常演此剧,如1910年、1921年中秋佳节报上分别刊登迎贵茶园、笑舞台的演出,已是京剧的演出了。

清代,舞台上运用灯彩布置和造型的主要是盐商内班、宫廷剧场。如乾隆年间,李斗《扬州画舫录》卷五《新城北录下》所记盐商的内班行头中提及一种特制灯彩:"小洪班灯戏点三层牌楼,二十四灯戏箱,各极其盛。"⑥清代《劝善金科》《昇平宝筏》等内廷承应大戏所用灯彩砌末最多,有些砌末甚至开始使用机关,配有相关器械,升降开合。有人这样描述道:

> 高至三层,伶人出场时,亦分三级,饰仙佛者,从上层飘飘而下,饰鬼怪者,从下层冉冉而升,而层上之云,下层之烈焰,亦皆极似真者。惟饰人者,始从上下场门而出,其余点缀景物,无不精艳。⑦

① (明)张岱著,朱剑芒考:《陶庵梦忆》,上海书店出版社1982年版,第45页。
② 《申报》1875年1月30日。
③ 《新闻报》1910年9月18日。
④ 《新闻报》1921年9月14日。
⑤ 丹桂茶园为刘维忠投资兴建于同治六年(1867),建成后邀请大量北京名角演出。
⑥ (清)李斗:《扬州画舫录》,江苏广陵古籍刻印社1984年版,第130页。
⑦ 钟老人:《剧场机关布景沿革考》,《戏剧周报》1936年第8期。

这种以灯彩砌末取胜的戏曲演出源自唐明皇时代,明末昆剧舞台的演出主要使用灯彩装饰舞台,至清代宫廷大戏的演出中已具有景物造型的作用。然而,民间舞台演出,灯彩的运用尚未普及。同治年间上海的昆剧演出,灯彩运用已不再局限于舞台装饰和景物造型,而逐渐形成了以凸显舞台道具、灯光、服饰等舞台美术效果的灯彩戏。清末黄式权说:

> 灯戏之制,始于同治初年,先惟昆腔戏园偶一演之,嗣天仙、金桂、丹桂、宜春、满春等园,相继争仿。……每演一戏,蜡炬费至千余条。古称"火树银花",当亦无此绮丽。①

同治初年,上海昆剧以搬演传统折子戏为主,偶尔演出新戏,以灯彩为卖点招徕观众。例如,专演昆剧的三雅园曾在《申报》刊登广告,排演《南楼传》《呆中福》《折桂传》《描金凤》《三笑姻缘》《白牡丹》《红菱艳》《海潮音》等一系列新戏。此外,昆剧中一直有排演灯彩戏的传统,较早且有名的是《洛阳桥》②,后来还有灯戏《神仙乐》、新灯《财运合》、夺彩《抢和尚》等。有些昆剧演出还将传统老戏改为灯彩戏,如光绪二年(1876)三雅园演出《思凡》,即按照灯彩戏的形式来演,戏曲广告称:

> 诸佛真像,全新绣花湖绉僧衣,当场变彩。化妆严谨,身穿之衣,常时变化,毫无遮盖,随身出彩,大有可观。③

三雅园以扎彩的形式表现诸佛真像,影响了昆剧舞台上的一批剧目,如《洛阳桥》《白蛇传》《五福堂》等传统戏均以灯彩戏的形式来吸引观众。总体而言,这一时期昆剧编演新戏,添加全新的行头与灯彩,目的是迎合上海观众的审美趣味,与方兴未艾、备受追捧的京剧争夺观众。不过,新编戏艺术价值大多不高,灯彩的舞台表现也往往脱离剧本内容。

二、清末上海京剧灯彩戏的流行及演出特征

同治五年(1866),满庭芳茶园的建成及京剧的风靡引发了上海京剧茶园兴建的热潮④。光绪四年(1878)年底,大雅名班的名旦邱阿增与二面姜善珍首先脱离昆班,改隶天仙茶园。此后,昆剧名角纷纷加入京剧茶园,不仅使紧锣密鼓的京剧演出得到了调剂,还满足了观众的多种审美需求,在一定程度上延续了昆剧的生命力。值得一提的是京、昆合演,昆剧艺人还将传统的灯彩戏带入京剧演出中,使上海京剧灯彩戏的搬演开始兴起,其

① 黄式权:《淞南梦影录》,上海古籍出版社 1989 年版,第 130 页。
② 《洛阳桥》作为灯彩戏在昆班演出时间较早,《申报》光绪二年(1876)正月十六日刊登的三雅园夜戏广告中即有《洛阳桥》的演出。
③ 《申报》1876 年 3 月 24 日。
④ 同治五年(1866),英籍粤商罗逸卿在宝善街、宁绥街之间创建仿京式的"满庭芳"茶园,并从天津请来皮黄戏班登台演出,上海人称之为"京剧"。据《中国戏曲志·上海卷》统计,上海在同治年间(1861—1874)正式营业的戏园 25 家,光绪年间(1875—1908)开业的戏园 79 家,共 104 家之多。(《中国戏曲志·上海卷》,中国 ISBN 中心 1996 年版,第 665—675 页)

中以《洛阳桥》与《善游斗牛宫》为代表,既有小本戏的新编也有连台本戏的创演,出现"无夜不演灯戏"的盛况。

光绪二年(1876)正月十六日,三雅园演出昆剧灯彩戏《洛阳桥》。此戏据宋蔡襄建洛阳桥事及明《四美记》传奇而敷演,舞台布景为海底龙宫、火树银花,灯烛辉煌,加上白面小脚篮(邱炳泉)、小生周钊泉、丑角姜善珍等的精彩表演,引起一时轰动。四年后,光绪六年(1880)正月十三日,赵嵩绶在天仙茶园排演京剧灯彩戏《洛阳桥》,新加入的昆剧演员彩林(陈彩林)、桂寿(小桂寿)、来全(周来全)、善珍(姜善珍)、宜庆、阿增(邱阿增)、钊泉(周钊泉)、小脚篮(蓝)、锦仙(倪锦仙)、任七、大黑(张大黑)、阎燕奎、诸阿寿等全部参加演出(图1)。

京剧灯彩戏《洛阳桥》一改昆剧演出的简单场面,注重灯彩砌末,每场都有彩绢扎成的各种灯彩布景,排场恢宏,营业上获得成功。天仙茶园在宣传广告中也称:"自小园排演《洛阳桥》灯剧,真为一时之美,名震江南,由此各戏馆亦接踵排演灯戏者纷纷,以致无夜不演灯戏。"②《洛阳桥》由此成为京剧应时灯彩戏代表作,直至20世纪三四十年代,各剧场仍有演出,如1934年荣记共舞台演出《大洛阳桥》的演出广告:

图1 天仙茶园《洛阳桥》广告①

> 本台主人不惜重资,添置"龙宫""洛阳桥"以及"天空海底奇观"等特别布景,外加三十六各种滑稽穿插,务使尽善尽美,后来居上始已,《洛阳桥》不仅为纯单纯灯彩戏,实属百戏杂陈之赛珍大会,一年一度,演日无多。③

荣记共舞台演出的《洛阳桥》已不再是单纯的灯彩戏,还添加三十六种滑稽穿插,百戏杂陈,以迎合洋场观众的多重审美需求。

天仙茶园《洛阳桥》获得巨大反响后,金桂、丹桂、宜春、满春等茶园也纷纷大规模排演灯彩戏,掀起了上海戏剧舞台演出灯彩戏的热潮。仅光绪六年(1880)下半年,灯彩戏见诸《申报》的戏曲广告,就有大观茶园《醉仙椅》《蜃中楼》,丹桂茶园《万里寻夫》,天仙茶园《三世修》《碧游潭》,全桂茶园《馨泉池》,禧春茶园《龙凤兆》《飞来洞》④,等等。如11月6日,《申报》刊登的三则灯彩戏广告:

> 大观茶园新排异样灯戏《蜃中楼》。……既前工价既倍,花样尤多。内有水晶宫者,银屏朗澈,玉宇澄清。灯光映水光,明珠颗颗,浪影涌楼影,屋瓦重重,并有蟹舍蜗房,龙宫蛟室。蚌女与龟奴同处,虾姑偕鱼婢齐来。凡海中鳞介毛甲之族,无不俱备。

① 《申报》1880年2月22日。
② 《申报》1880年12月15日。
③ 荣记共舞台:《洛阳桥之小考证》,《新闻报》1934年2月22日。
④ 《申报》曾刊为"喜椿茶园",《申报》1881年11月19日。

均各真形变相,献宝斗光。而又加以奇巧烟火,外洋电光,错杂灿烂,恍若琉璃世界,第令人目眩神摇也。外此变化多端,难以备述。

全桂轩新扎全本灯戏名曰《馨泉池》,有绿竹山房,花园书馆,东峰山奇巧,活水温泉,曲径里亭台楼阁,琉璃灯彩。另有西天万佛台位,满堂灯彩,南天门巧云异样,蟠(盘)桃献果,与众不同也。

全桂戏园新者异妙灯戏《凤莲山》,有莲花洞、聚龙桥、大王庙、亭塔园等景,皆有异迹奇兆。莲洞中百鸟朝凤凰、金边莲花、郁兰富贵、鹿鹤盘松洞、仙人岛、凤凰台,山凸仙着棋,山凹流真泉。外有飞蜈蚣、鸡公蛇两异类,身有数丈,全身珠宝,口喷香烟,玩法如神。鸡象二精,妖仙甚众。聚龙桥灯光映水,下迎龙舟歌会,火轮灯舟桥洞往来不息,仕女争看观。莲花数里,豁然波景涌起。水晶宫龙太子招会,水中各类齐出斗宝。大王庙内龙宫,银銮殿阁,花卉树木森丛,琉璃新灯满室,夜明珠类珍宝不记,异样新式焰火。塔园亭上万卉全,飞鸟绘绘数难言,曲径里灯彩栏杆,男女争看灯与烟。又有奇巧烟火,外洋电光,制法不同,异景变法甚长。

《蜃中楼》《馨泉池》《凤莲山》排场奢靡豪华,不仅运用大量的灯彩景物造型,还融合电光、道具、焰火及服饰化妆的效果,昆剧灯彩戏的舞美效果根本无法与之相比。随着昆剧在上海演出次数的减少,艺人也越来越多地依附于京剧茶园,直接壮大了京剧演出的实力,并为京剧灯彩戏的兴盛奠定了坚实的基础。

1888年3月3日,由田际云编排的灯彩新戏《善游斗牛宫》在丹桂茶园上演,再次引起轰动,《申报》演出预告称:

> 兹本园头等文武名角新拼灯彩新戏,其名《善游斗牛宫》,系赵氏乐善好施太祖临凡故事。特聘北都巧工,按戏妙想揣摩,巧扎玲珑宫殿、仙山景致、异样花卉灯彩,俱各夺目入神,众仙聚会,练成高跷、台阁、秋千、辎车无所不备,本拟新年早演,缘灯彩套数甚多,是以不及。②

图2 上海新年之现象《看灯戏》①

《善游斗牛宫》用较为写实的机关布景营造如梦似幻的仙境,俘获大批观众,"观者人山人海,欲挤不开"③(图2)。仓山旧主袁祖志出版于是年秋季的《重游沪游杂记》也

① 此图为《善游斗牛宫》男女主角乘仙鹤形状的机关道具飞上斗牛宫图画,其附诗四首:"花灯看罢戏园行,灯节新排灯戏精。戏即是灯即戏,是灯是戏不分明。""出名共说《斗牛宫》,新舞台中大不同。抬阁高跷加戏法,出神入化最精工。""《洛阳桥》戏好如何,灯彩重重变换多。三十六行桥上过,引人发笑凤阳婆。""近来彩戏日翻新,即使无灯已得神。有彩有灯神更佳,眼光忙煞座中人。"(《图画日报》1910年186号)

② 《申报》1888年2月28日。

③ 《新丹桂戏园新剧志奇》,《申报》1888年3月5日。

记述了当时灯彩新戏的流行及《斗牛宫》的成就:

> 戏班之盛衰,视乎脚色之优劣,班中老生、花旦两项为尤重,往往赍千金厚币,聘诸京、苏名伶。迩年则有以灯彩、技艺、新戏擅长者。新戏惟昔年《洛阳桥》最佳,关目明白,节次紧凑。次则今春《斗牛宫》,按情事不甚相远,自桧以下无讥焉。《斗牛宫》创自新丹桂。新丹桂于今为盛,天仙次之,咏霓、九香又次之。戏单名目林立,不胜枚举。①

《善游斗牛宫》在营业上的巨大成功,使丹桂茶园晋身为各茶园之首,一时诸家影从,灯彩戏的排演呈愈演愈烈之势。正如海上漱石生(孙玉声)所言:

> 上海各戏园之灯彩戏,始于《白雀寺》《大香山》《游十殿》……逮石路天仙茶园,排演全本《洛阳桥》……以是颇能轰动一时。厥后丹桂园主田际云(即想九霄),于新正排《斗牛宫》灯戏,而天仙茶园排《凤莲山》,大观茶园排《福瑞山》,越岁天仙又排《碧游潭》及《一本万利》诸灯彩戏,是为最盛时代。②

继天仙茶园《洛阳桥》、丹桂茶园《斗牛宫》之后,上海舞台上又出现了《凤莲山》《福瑞山》《碧游潭》《一本万利》等较为知名的灯彩戏。以清末光绪十九年(1893)刊登于《新闻报》的新编灯彩戏广告为例,足见灯彩新戏的编演盛况(表1)。

表1 光绪十九年(1893)刊登于《新闻报》上的灯彩戏广告

时 间	剧 场	剧 名	广 告 内 容
2月29日	天仙茶园	重拼大彩灯戏《洛阳桥》	俱用绸绢堆叠,绫绉巧扎,更换新样,较别不同,加添各色奇巧走线,三十六行灯彩,并有台阁、肩阁、转轮机器,无不精美异常
3月5日	长春茶园	新拼灯彩新戏《永乐天子在外风调雨顺》	诸戏内中添设无如一时畅快,然而易扎而难精。本园就往京都访请名师,当初原谱照式扎就,满би花灯内加竿见彩,物端就出其意
3月28日	一仙茶园	粤东名师巧匠扎就五色缎绫纱绢玲珑灯彩《洛阳桥》	采莲船、花篮、八宝罗伞、彩旗、御扇、衔牌、通花、时果、走兽、飞禽、鱼虾、龟蚌、白鸟、黄猴、孖人相打、老人花丛,百般生意,十三行头,满堂彩灯,灿烂辉煌,另有长人身高丈余,矮人短至尺许,登台演艺,妙手玲珑,尚有零星小件玩耍,灯彩未能细录,俱照粤东时款新式花样,与旧不同
4月2日	丹桂茶园	新排新灯新彩《紫气东来》	外洋新到车轮机器,扎成新式绸绢,楼台殿阁外加台阁、高跷、戏法、杂耍三十六行赛会,特请姑苏名师教成全昆,此剧多年未演,其中情节关目比《洛阳桥》更有可观,巧妙无穷

① 王芷章:《中国京剧编年史》,中国戏剧出版社2003年版,第596页。
② 海上漱石生:《上海戏园变迁志(七)》,《戏剧月刊》1929年第1期。

续 表

时 间	剧 场	剧 名	广 告 内 容
4月25日	一仙茶园	飞禽走兽大马灯彩灯戏成套《公冶长封相》	粤东梨园演唱一行,各班所演新奇技艺,近日精益求精,各有不同,惟有乐同春班,更比别班出于异样新奇,戏法歌舞传神,专演飞禽走兽大马灯彩戏,其名曰纸美灯戏。仿古人交锋战仗,元帅或坐马、骑狮,将军或骑象、坐麟,能在台上跑走跳行,诚肖生形象也。今我本园不惜重资,特邀乐同春班头等花旦扎脚明来申,并由粤东办到狮子、麒麟、豺狼、豺豹、大马、飞禽等兽,仿其式样,特请扎脚明前辈教习本班子弟,习练精纯,玲珑手段,新奇莫匹,爽快绝伦。于本月初十夜开演成套《公冶长封相》,演《双坐车》
5月11日	一仙茶园	青狮、犀牛、白象、飞熊成套灯戏《文王渭水访贤 黄飞虎反五关》	特烦巧匠加工,添扎五色绫绢灯彩,八仙宝贝,彩龙绣凤,青狮、白象、麟豹、豹豺、寿星、鹿鹤、独角犀牛、双尾飞熊等兽,准廿七夜开演成套《渭水访贤 飞虎反五关》,两相战仗,马上交锋,奇巧手段,精益求精,所有粗细纸扎灯彩一概演齐
5月18日	天仪茶园	聘请头等名角排成灯彩新戏《天理良心》	戏中情节曲折变化无穷,乃劝世之良言,世间之奇事也
6月17日	丹桂茶园	新排重拼全本《白蛇传》头、二、三、四本	情节巧妙,异样灯彩,全班文武合演
6月17日	丹桂茶园	特请名师新排新拼拣选文武能人新灯新戏名曰《淫夫自造》	能演全夜,曲折层层,与民除害,大有可观
6月20日	天仪茶园	新排灯戏《骗奸谋命》	起情缘由,只因洞房伤命,关节颇多,不能细详
7月10日	天仪茶园	奇彩新戏《奇幻飞耕牛》	
9月30日	天仪茶园	《天竺山遇仙游天》	特请名师巧匠新扎玲珑绢彩,色色鲜明,内有名山胜景,化开天宫仙女,又化罗汉重重,层层变化,鸟兽楼台,开工已经两月有余,因外洋机器未曾运到,故不登报,现已到申通班名角佐以新戏《天竺山遇仙游天》,此乃大明古典,看破世界,其中曲折俱已出神入化之妙戏也
10月31日	天仪茶园	《老鼠做亲》	特请妙手扎成天竺山灯戏,蒙诸公赏鉴,无不称妙。今又请名师排成新戏名曰《老鼠做亲》,此戏申江数十年并未演过,小园得古藏遗本识性拼成,另扎花园、自来水法机器、走兽,其中情节并彩头颇多,难以细述

续表

时　间	剧　场	剧　名	广　告　内　容
11月18日	凤仪茶园	新排本朝文武新戏《仁圣天子访山东》	新拼新彩新戏，前已登报预告，因此戏关节颇多，不易演唱，现下拼演精通
12月21日	丹桂茶园	特请名师拼成新戏《云落绣鞋 老鼠告状》	此乃大宋古事，其中关目情节曲折重重，申地从未演过，大有可观，并加绸绢异样灯彩

《新闻报》于光绪十九年正月初一（1893年2月17日）创刊，以刊登戏曲广告为著称①。据不完全统计，其创刊第一年就刊登各茶园新排或重排20出左右的灯彩新戏。另外，同时期《申报》刊登的灯彩新戏广告还有丹桂茶园新编新戏《六国苏秦封相》、天仙茶园新编连台奇巧文武灯戏《风火剑大破角虎阵》（头二本副题名《无情状元》）、丹桂茶园新排海上奇闻新灯新彩《醋海兴波》、天福茶园排广省新灯新彩《污池关》、天仙茶园新排全部灯彩新戏《十万金》、凤仪茶园新编文武灯戏《双打火台》、凤仪茶园新排汉朝文武灯戏《双贺南极》、天仙茶园新排时式绫罗绸绢灯彩新戏《中外通商》、天仪茶园《黄浦滩大点灯》，等等②。除丹桂茶园新排灯彩《紫气东来》广告特注明"请姑苏名师教成全昆"外，其余应皆为京剧灯彩戏广告。据1893年《新闻报》《申报》所刊演出广告，可对清末上海灯彩戏的演出时间、剧目题材、舞台表现等进行如下总结：

首先，演出时间不再限于元宵节等既定的时令节日。灯彩戏是应时本戏，每每演出于节日期间，如许黑珍说："戏班子里的年常旧例，每届佳节，各家竞排应时本戏，藉以叫座……舞台里在端午演过《白蛇传》以后，接着下来的应时戏，便算七月初七的《天河配》，此戏又名《鹊桥相会》，情节也甚平淡，适合正月里演的《斗牛宫》，不相上下，都是神话戏剧。"③灯彩戏最初于每年农历正月十三上灯开始演出，因连演叫座，后改为农历正月初五开始演出，尔后还在新正春节、端午节、七月初七、中秋节等固定节日进行演出。

由1893年演出广告可见，除固定的节日期间演出外，丹桂茶园所排《紫气东来》《醋海风波》《云落绣鞋 老鼠告状》，一仙茶园所排《公冶长封相》《文王渭水访贤 黄飞虎反五关》，天仪茶园所排《天理良心》《骗奸谋命》《天竺山遇仙游天》《老鼠做亲》《中外通商》《黄浦滩大点灯》，天仙茶园所排《风火剑大破角虎阵》《十万金》，凤仪茶园排演《双打火台》《双贺南极》《仁圣天子访山东》，皆并非在节日期间演出，其主要目的是迎合沪上观众不同时段观演灯彩戏的审美需求，也可以看出清末灯彩戏在上海的流行。

其次，就内容题材而言，昆剧、京剧的灯彩戏剧目多为神仙鬼怪题材，一般取材于神话及民间传说，情节较为简单，场景绮丽，风格光怪陆离、变化无穷。从上面广告可知，除常见的神仙鬼怪题材外，天仪茶园排演《天理良心》《风火剑大破角虎阵》《骗奸谋命》《老鼠做

① 吕茹：《〈新闻报〉戏曲广告及其流变、意义》，《戏曲艺术》2016年第3期。
② 1893年在《申报》刊登的灯彩戏广告还有：丹桂茶园（2月13日、9月10日）、天仙茶园（7月22日、10月29日、11月16日）、天福茶园（10月7日）、凤仪茶园（10月29日、11月1日）、天仪茶园（11月20日）。
③ 许黑珍：《应时好戏〈天河配〉》，《戏迷传》1939年第4期。

亲》《黄浦滩大点灯》，丹桂茶园排演《淫夫自造》《云落绣鞋 老鼠告状》《眼前乐》《醋海风波》，凤仪茶园排演《双打火台》《仁圣天子访山东》，天仙茶园排演《中外通商》等，都并未涉及神怪魔幻，已有情节曲折、追踪时事的审美倾向。丹桂茶园排演的《醋海兴波》，甚至宣称"由申沪《新闻报》眷录其中情节"[①]。从传统题材转向时事热点，这反映了上海观众偏好求新求变的审美趣味。

同治初年京剧至沪时，京、津等北方传统剧目的演出备受欢迎，至同治末年则逐渐失去市场。京、昆合演后，昆剧独有的灯彩戏进入京剧演出，使《洛阳桥》《斗牛宫》等灯彩戏的排演兴盛一时。光绪六年（1880）后，政治、经济的变革之风弥漫全国，上海的戏剧舞台也随之发生变化，神话鬼怪题材的灯彩戏已经无法使京剧界获得革新的满足感。于是，上海京剧舞台开始编演一些颇有影响的时事新戏，如《张汶祥刺马》（1870）、《火烧第一楼》（1887）等。作为清末最为流行的演出形式，灯彩戏也迎合变革和创新的时代潮流，开始编排剧情曲折、文武兼备的剧目，甚至以时事新闻为题材，并直接启发海派京剧连台本戏《铁公鸡》（1893）、《左公平西》（1895）、《湘军平逆传》（1898）的创排，为海派京剧的形成奠定重要的基础。

再次，一般认为，广义的连台本戏出现在宋元、明清各个时期的戏曲演出中[②]，然据陆萼庭《昆剧演出史稿》所论，光绪十六年（1890）年底昆剧业务惨淡，上海戏剧界再次掀起竞演本戏的热潮，光绪中叶已颇盛行的灯彩新戏至此发展为连台本戏[③]。1893年，上海灯彩新戏的广告尽管未注明"连台本戏"，但一仙茶园的《公冶长封相》与《文王渭水访贤 黄飞虎反五关》、丹桂茶园的《白蛇传》、天仙茶园的《风火剑大破角虎阵》（头二本副题名《无情状元》）等灯彩新戏均使用"全本""全部""成套""新排新戏""文武灯戏"等字样，初步具备了海派连台本戏的综合性美学追求，即以市场意识为主导，内容表现与舞台表演呈现通俗化、大众化，故事发展讲究连续性和曲折性，舞台表现形式具有丰富性，等等。

最后，在继承传统灯彩等民族技艺、机关装置的基础上，灯彩戏还借鉴了西式转台设置及先进的灯光技术，以取得变幻离奇的审美效果。由表1中的广告可知，上海茶园不仅多聘请粤东、北京、扬州、苏州等外地名班巧匠扎就各色绸绢的传统灯彩，燃放奇巧的焰火，还配有外洋车轮机器、楼台殿阁，外加高跷、戏法、杂耍三十六行赛会，并佐以五色电光，排场奢华盛大，已具备海派机关布景的雏形。

三、灯彩戏的传统灯彩砌末——海派机关布景的发源

京剧南下之前，上海昆剧主要搬演传统折子戏，后为适应洋场观众的审美趣味，与京剧争取观众，开始编演一些排场热闹的小本戏和新戏，并改以灯彩为号召。昆剧以灯彩号

① 《申报》1893年9月10日。
② 一般认为，连台本戏的演出形式有北宋的目连戏、明代的"大全"（《三国志大全》）、清初的"合锦传奇"（《四大庆》）、清中期的"连轴戏"及宫廷编演的连台大戏、清末民初北京及传至上海的连台本戏。
③ 陆萼庭：《昆剧演出史稿》，上海教育出版社2005年版，第307页。

召观众,虽对营业有所刺激,但无法与日渐兴盛的京剧长期竞争。随着光绪四年(1878)昆剧艺人纷纷加入京剧茶园,京剧灯彩戏的演出开始流行。其早期演出并无花灯,火彩也较为简单:

> 《白雀寺》有火景,《大香山》有山景,《游十殿》则为油锅刀山种种地狱之变相,要皆以洋纱洋布彩绘为之。《白雀寺》火景中,有所谓倒彩者,乃系夹层。台上演至火烧时,检场人连放彩火(即松香),台上将夹层之彩翻下,先时所绘者为房屋,至是忽变为火焰,见者俱为叫绝。①

《白雀寺》等早期京剧演出中的灯彩仍以环境装饰和景物造型为主,只是表现范围较广,技巧手段相对繁复。至光绪六年(1880),赵嵩绶在天仙茶园排演《洛阳桥》,"有点金石、采莲船、宝藏库、水晶宫等灯彩,虽仍不脱倒彩范围,而制作较精,且采莲船能在台上行动,水晶宫纯以玻璃片制成,观之令人目眩。更有果子幡、云灯、九莲灯、并暗八仙等手携灯,及三十六行灯彩"②。天仙茶园以绫绢扎成的点金石、采莲船、宝藏库、水晶宫等灯彩新颖逼真,引起各茶园纷纷效仿,灯彩戏随之流行开来。光绪十四年(1888),田际云在丹桂茶园所排的《善游斗牛宫》,已不再属于传统的灯彩砌末:

> 第一场之凌霄宝殿,金刚罗汉功曹天将,一切手各有灯。中场则有花园灯景,继之以罗山大会,将神会中所有仪仗,及大锣班、阴皂隶、托臂香、解饷官等一齐加入。更有高跷、抬阁、背阁等种种玩艺,颇足轰动看客。末场之大罗天,有青鸾白鹤,可以骑人,摇曳半空。虽明知其由铅丝卷住,然在当时殊为创见。③

相比八年前的《洛阳桥》,《善游斗牛宫》不仅运用传统的灯彩景物造型及绸绢所扎的花灯,还添加了机关布景的转台装置,并配合台阁、高跷等民间戏法、魔术、杂技,总体上融合了中国民族技艺和西方技术手段,已初具海派风格机关布景的规模。《申报》详细记录了这一恍兮惚兮的神话世界:

> 忽见新戏开场,鱼龙曼衍,几令人目迷五色,不觉观之忘倦。其中最妙者为高跷十余人,皆能屈一足作商羊舞,可称绝技。又抬阁八九座,有以一人肩二人者,所扮故事亦皆戏剧。即于肩上演之,是真戏中戏矣。又有八仙,各乘鱼虾龟鳖作渡海状,各水族皆彩画而燃以烛,灵活无匹。末为斗牛之宫,则两龙守门,交口作势而欲动,灯光灿然。上为观音,次列善才龙女,坐于机上,旋转不止。后列各星宿,则皆安坐于彩扎假山内,以花障身,以云补空,望之万头攒动,不可以数计。而上坐鳌背作观音者,则秀丽娇婉之郭文琴也。④

剧中的灯彩令人目醉神迷,沪上观众争相观看,这为清末上海灯彩戏的兴盛及海派京

① 海上漱石生:《上海戏园变迁志(七)》,《戏剧月刊》1929年第1期。
② 海上漱石生:《上海戏园变迁志(七)》,《戏剧月刊》1929年第1期。
③ 海上漱石生:《夏历新年昔时之灯戏》,《梨园公报》1929年2月17日。
④ 《申报》1888年3月5日。

剧的形成创造了良好的环境。

光绪中晚期，在继承民族传统灯彩、彩砌、砌末等舞台装置的基础上，灯彩逐渐向海派机关布景演化：一方面大力发展转台装置，从欧洲引进机器转轮，以满足迅速变换场景的要求；另一方面借鉴运用西式写实布景的画幕、特技、魔术和电光等现代技术，以表现离奇景象。一时之间，上海新式舞台排演新戏皆重灯彩，孙玉声记载：

> 清光绪十余年，至三十年左右，沪南十六铺创办新舞台，以背景入剧，各舞台皆效之，始夺其席。然《洛阳桥》《斗牛宫》二戏，每值日夏历新正，犹自家家排演，且新新舞台曾排《女儿国》《马龙媒》二灯剧，直到民国五六年后，各舞台背景日精，觉灯彩戏黯然无色，始咸不复注意及此焉。①

民国初年，赵嵩绶排《马龙媒》、孙玉声排《镜花缘》以及《全部杨贵妃》《游月宫》《海上三神仙》等新戏，皆受沪人追捧，其中最受欢迎的仍是《洛阳桥》《斗牛宫》两剧。1927年，更新舞台由周筱卿接办，次年三月三日上演根据《洛阳桥》故事改编的优美彩景名剧《天下第一桥》，影响颇巨。图2为《天下第一桥》戏曲广告②，其不仅详列剧情，还介绍了如真彩景、全班名角以及杂技、幻术、歌舞、五音联弹等。虽为传统灯彩戏演出，但其机关变化层出不穷，以歌舞、表演及音乐相配合，呈现出了海派机关布景的审美风格。该剧在灯彩的运用上格外出彩。其中夏德海投海一幕，台上本是一片汪洋大海，突然灯光全灭，随着一阵镁粉亮光，荒海岛在刹那间变成了富丽堂皇的水晶宫，成为全堂变化的布景。演出时，"每日不到七时，即告满座，后至者竟无容足之地云"③。随后，传统灯彩逐渐被海派机关布景取代，灯彩戏渐渐没落。

图2 《天下第一桥》戏曲广告

总之，清末上海昆剧、京剧灯彩戏的演出，不仅对昆剧生命力的延续、京剧的广泛传播具有重要的意义，还对海派京剧机关布景、剧目题材、演出形式的孕育发挥了重要的作用。

① 海上漱石生：《上海戏园变迁志（七）》，《戏剧月刊》1929年第1期。
② 《新闻报》1928年3月1日。
③ 念四生：《〈第一桥〉彩景记略》，《申报》1928年3月1日。

另外，灯彩戏的流行，也使传统戏曲审美的意识和风格在本质上发生了变化，叙事内容从传统题材转向时事热点，舞台重心从演员表演转向舞台艺术的综合呈现，演出形式从传统折子戏转向连台本戏，这为海派京剧审美特征、艺术内涵的形成奠定了坚实的基础。

旧貌变新颜
——民国京剧票友、票房考查(1912—1937)

王兴昀*

摘　要：民国时期，京剧票房十分活跃。票友量自己条件专攻一行或多行通透，甚至有人兼及乐队场面。较之晚清，民国票友群体的构成发生变化，玩票不再单纯是有闲阶级的"大爷高乐"，而成了社会各阶层均有参与的大众娱乐。特别是企业单位纷纷开办职工票房，更将票友群体活动组织化程度推向深入。许多票友不再满足于私下的玩票休闲，而是热衷于公开登台演出。随着公开演出的日渐增多，票戏活动开始不断被染上功利色彩，甚至成为某些人牟利的方式。

关键词：京剧；票友；票房；娱乐

晚清以来，许多人将观看京剧演出作为闲暇生活的重要消遣，不少京剧爱好者开始热衷于亲身实践京剧艺术，京剧票友群体和票房组织由是形成。进入民国后，玩票成为社会各阶层均有参与的大众娱乐，票友群体和票房组织也呈现出了新的面貌。

一、从独乐到众乐——票友群体的新变化

（一）清末票友状况简述

"票友"一词起源于清代八旗子弟业余演唱八角鼓活动。"八角鼓为清代旗营之一种雅曲，未入关前每遇战胜即奏斯唱，迨清室定鼎，传流尤盛。"[①]"票者，即龙票之谓也。"[②]八旗子弟业余演唱八角鼓需从相关部门领取"龙票"作为执照。龙票面印有木版龙的图案，并有批示的文字。其起源时间说法不一。一说起自入关之初，入关后驻京八旗子弟"除奉命外不得离京，限制极严，闻时准予排演八角鼓娱乐以羁之，八旗分左右两翼，各给龙票一张，每遇在外消遣须执此票以为凭证，嗣后学者日增，非旗营亦多乐此。"[③]一说起自清中期，此说又多称起自乾隆年间。清朝初年，严禁贵族子孙、官宦子弟唱戏曲、民歌、小调，更

* 王兴昀(1983—)，硕士，天津市艺术研究所副研究员，专业方向：戏曲史论。
① 隐侠：《票友源流考》，《顺天时报》1922年9月14日。
② 隐侠：《票友源流考(续)》，《顺天时报》1922年9月15日。
③ 隐侠：《票友源流考(续)》，《顺天时报》1922年9月15日。

不准结交优伶。而乾隆皇帝极为赏识八角鼓、岔曲,准许八旗子弟自编自唱,但是不能以此为业,卖艺挣钱,须从户部领取"龙票"以为执照,然后可集三五同好,定期聚会,弹唱消遣作乐①。据称民国时"八角鼓及二黄清音局灯屏桌前有请帖一纸,上书'子弟票友赏音'等字样",该帖所放之处即为"当年置龙票处也"②。此后,"票友"便成为业余从事曲艺、戏曲演唱者的代称。

晚清时京剧已吸引众多爱好者在观看之余亲身实践。"一般家私富裕者,不乐于仕,亦不愿作逐什一之计,于是辄喜作周郎顾客,而好自潜研,咬腔嚼字。无聊之时,常借票房消遣,清音自娱。日聚益多,积久成为一部。"③但毕竟京剧被认为是"下九流",所以票友在"玩票"时刻意显示出同职业演员的区别:"有清之季,其所以必须判别者,盖以伶人至贱,于是外界人而唱戏,虽欲不自命为票友,势有不能。"④

票友多以票房为依托进行活动,"非伶人演戏者称票友,其聚集排演处称票房"⑤。票房发起之初,"票房之首领称'把儿头'(即票首),主任办事人称'治事底',一应规矩,颇与'内行'相仿佛。发起组织票房例由把儿头出名,假地饭局,名曰:'祭神。'被邀者人携高香一束,行礼毕,入座大嚼。把儿头例有景仰、借重之表示。凡出席者,即为入'把儿',以后无论'走局','过排'均应亲到。"⑥

"过排"是指票友在票房内定期排演,"走局"是指票友被邀在票房以外演出。因走局形同京剧演员演出,所以更需一些具有仪式感的行为,彰显出票友的身份。想要邀请票友出外演出,"请局者先期具帖票房,票房治事底书日期、时间、地点于牙笏,凡本把儿人均需到场。局有'午局''灯局'之分,前者仅为昼间,后者则为灯晚。至于'午局带灯',则卜昼兼事卜夜矣,本家儿例备晚餐。……走局时,场面桌上例置玻璃灯一对,玻璃屏若干,灯上书明票房名称,即为票房标识。票友例于屏后唱,不肯轻以色相示人,所以崇客串之身份也。桌上铺一红毡,此为'客串'与'内行'之区别要点,灯前置请局人之请帖,开场时,本家主人例向场南面桌前表示敬礼;开客席时,并须请暂停演,盖客串不能供贺客吃饭时之清赏也。"⑦

(二) 票友登台的普遍化

进入民国,票友群体不再局限于士大夫文人、八旗子弟和旧式商人,延伸到了社会各个阶层。"上自政客官僚,下至商子贩夫,莫不借走票之名,消磨时日。"⑧特别是新兴的城

① 姚惜云:《天津的票友和票房》,见中国人民政治协商会议天津市委员会文史资料委员会编《天津文史资料选辑(第21辑)》,天津人民出版社1982年版,第198—199页。
② 隐侠:《票友源流考(续)》,《顺天时报》1922年9月15日。
③ 听梨外史:《论票友之下海》,《大公报》1922年7月8日。
④ 镜清:《票友与内行》,《京报》1934年5月13日。
⑤ 张伯驹:《春游纪梦》,辽宁教育出版社1998年版,第253页。
⑥ 一厂:《票房》,《晨报》1926年10月31日。
⑦ 一厂:《票房》,《晨报》1926年10月31日。
⑧ 听梨外史:《论票友之下海》,《大公报》1922年7月8日。

市中产阶层成为票友队伍的重要组成。京剧的文化休闲以及教化功能得到了社会较为明确的认识，票友将玩票演出视为正当娱乐、高等休闲。

票友玩票不再拘泥于以往的同好相聚和低吟清唱，而是更加热衷于粉墨登场"彩排""彩唱"。遇有堂会，票友纷纷向组织者要求参演。"故每有堂会极力运动，上台歌舞，以达其目的。"①有时以至于堂会时因前面票友加演过多，影响了后面名角的演出。在民初堂会中多以约请梅兰芳出演为荣，"即以票友为基本之堂会戏亦当延梅加入以增色彩"，而梅兰芳必以大轴在最后出演，所以"夜深漏尽始见梅郎登场，座客对此不免缺望"。如在北京当业商会张宅堂会中，"梅郎之《葬花》至夜三时许始演，人皆欲垂头而睡矣"②。

随着玩票活动从私下逐渐走向公开，票友也通过参与慈善义演彰显自身的社会价值。民国时期，京剧义务戏演出蔚然成风，票友更是积极参与或是组织义务戏演出。遇有水旱灾害、学校及社会组织、慈善机构资金缺乏等事，票友便应邀或主动开演义务戏募集经费和赈灾款。例如天津电报局国剧社"历年借座春和、北洋等院，独力举办冬赈、蝗灾、水灾等募捐义务戏，每次成绩均在千元左右，颇著声誉。并曾应模范、树德等学校之请，在青年会、国泰等处表演筹款义务戏，热心教育，尤有足多者焉"③。虽然大多数票友义务戏筹款的数额不多，但从社会公益的层面来看，"这都是于玩票之中，隐然有服务社会的意思，在原则上，自然是极应该赞助，毫无疑义的"④。

当然对于一些票友来说，他们所追求的只是登台的愉悦感，"其目的本为消遣，至于优劣固非所及计也。"⑤虽然乐于登台演出，可"往往务期速成不求甚解，学习不及一年即欲登场，一试根底"⑥，甚至"凡是会哼几句戏词，便想登台彩唱露脸"⑦。有论者指出，"戏曲虽是小道，须要有多年训练，切实功夫，才能胜任愉快。票友学戏不专，平日供自己消遣则可，使众人观赏则尚不足"；而许多票友"昧于此理，贸然登场扮演，结果闹得一塌糊涂，露脸反倒现眼，大闹无趣"⑧。

（三）票友身份的标榜性

民国时期，京剧成为一种流行文化，于是玩票也具有了时尚示范的意味。报纸也及时刊登各票友彩排、义演等信息，票友不断融入市民的休闲生活中。另一方面在欧风美雨不断浸淫的时代背景下，京剧同中国传统文化的相连接，又使得玩票具有了文化修养展示的意味。于是票友这一身份便具有一定的标榜意义。票友们也在试图从演出公开走向身份公开，展示出自己的追崇时尚和根植传统的文化形象。

① 听花：《余为票友惜》，《顺天时报》1919年12月12日。
② 《票友排挤梅兰芳》，《晨钟》1917年4月23日。
③ 声：《津电国剧社概况》，《北洋画报（第1454期）》1936年9月19日。
④ 工：《天津杂话——票友们的义务戏》，《大公报》1932年10月31日。
⑤ 陈片石：《介绍票友王仲亭》，《京报》1934年3月13日。
⑥ 禅：《票友杂谈》，《晨钟》1917年12月1日。
⑦ 《票友登场大丢脸》，《大公报》1932年10月11日。
⑧ 《票友登场大丢脸》，《大公报》1932年10月11日。

从晚清开始,因京剧被视为"贱业",玩票又多被目为"玩物丧志"之举,票友们便在玩票时隐去本名改用别名或别号。民国时此种情况虽有所改观,但并没有完全消失,《票友题名录》的编纂正体现了票友群体对得到社会认可的一种渴望。

1922年,北京票友乔荩臣、纪文屏发起编辑出版《票友题名录》。该文集"将南北研究斯道者,摘记姓氏、年岁、籍贯及能戏小照印成一书,留作他日之纪念,洵为票界之破天荒"①。文艺编印组织者多次集会商谈编辑方针和步骤,最终决定:"一面分途向各票会接洽,并备有表式,由同志诸君填写,及便装或戏装相片一并送《实事白话报》交何卓然君代收。"材料收集完毕后,"再开一特别会以定去留。盖此题名录虽属消遣性质,限制不得不严,凡已入梨园或彰明售艺者,均在否认之列"。"除昆乱票友外,文武场面亦表欢迎"。"将来拟定次序,不按生旦净末丑及名望,系按姓氏之笔画规定以示大公,藉免烦言"。采取自愿原则,"至有他种关系之票友不愿印影或不愿露名者,概不强求,自由乐为"②。

7月30日,《顺天时报》刊载了《票友题名录简章》,对如何报名进行了较为细致的规定:

 1. 凡京津沪汉之票友,无论文武昆乱及场面皆得刊入是书,以垂久远,刊资由发起人担任,概不募捐。

 2. 凡欲登是书者,须将姓名、别号、年岁、籍贯、住址、职业以及走票年份、向唱何工,详细开来。并将本人四寸相片一张送通信处,以便制版,化装者尤妙。惟必须将最擅长之戏注明,另有格式,函索即寄。

 3. 所有票友能戏及技能均由自己开来,或由相知友人代开,一切纠葛,同人等概不负责。

 4. 票界同人有不能宣布真名姓者,宜嘱友人勿送,既送之后,本同人概不负责。

 5. 本录后附人名录,专备票友之不能宣布真名姓、相片而宣布别号者刊入之用(但本录须得知其真姓名,否则不刊)。

 6. 是书对于列名诸君,不论资格,以姓名笔画分别先后以免参差。

 7. 曾经下山之票友在本录中另列一门。

 8. 已故票友恐同人知之不详,极盼其家族或至友代为通知,庶免遗漏。

 9. 凡赞成此举之同志诸君一经登入,概无花费,俟出书时愿购取者只按工资原价购取,如多要者,预先订定。

 10. 付刊时,另约票界各名宿开审查会。

 11. 一俟稿件集有成数,即登报声明,由某月日起开始刊印。

 12. 暂以宣外铁老鹤庙《实事白话报》为通信处所,有赞成函件亦由该报代收,所有应行接洽事件由何卓然君暂为代理。

 13. 由登报日起三个月截止,如至必要时或可展限。

① 隐侠:《票友集萃》,《顺天时报》1922年7月8日。
② 《票友题名录之进行手续》,《顺天时报》1922年7月15日。

14. 本简章如有不妥,随时由同人议决修改。①

二、从自发到有规——票房组织的新趋向

(一)票房设立普及化

随着票友的增加,票房的数量也逐渐增多,一时票房林立。特别是一些单位为了丰富职工业余生活,"为了同人免得去其他不正当的娱乐起见"②,往往组织企业票房。这些票房因所属企业提供了较强的财力和物力支持,故而组织化程度较高。

企业票房首先是硬件条件突出。大型企业的职工票房不但戏箱、行头、锣鼓乐器等一应俱全,而且有专属的排练场地和剧场。开滦国剧社原在开滦矿务局礼堂活动。1929年,开滦矿务局对活动场地加以改造,"打通墙壁,增高屋顶",并"新制坐椅,添制电灯。台前置幕二种,一绿色呢制,一紫色绸制。入夜演剧,景象尤觉灿烂。经此扩充可容五百人左右"③。北宁铁路局专门在宁园内修建宁园大戏场拨给北宁国剧社使用。剧场内部有包厢、池座、花楼,完全软席座椅,现代的灯光设备。戏台考究,正面为雕芯隔扇,场内光线充足。窗户是西式彩色堆花玻璃。舞台新置整台台毯。后台楼上为化妆室,楼下为演员扮戏处。平时活动如练功、吊嗓、说戏则在剧场右侧的大雅堂,彩排演出则在大剧场。"这一切设备全不是一般票房可办到的"④。其次是会费较为低廉。天津电报局国剧社每月会费每人1元,北宁铁路局北宁国剧社每人每月会费仅5角,其余开支由企业补助。当然这种企业票房在某种程度上,也具有了职工俱乐部的性质。

随着票房的普及化,一些剧场为了避免场地闲置也出面成立票房,吸纳社会零散票友加入,以提供活动场地以及各种服务赚取利润。1920年,天津陶园游艺场曾特辟"两间清洁房屋,设立一所票房",参加者会费为每月大洋6元。而"凡本票房社员各赠本园长期优待券,一纸得享本园一切利益,不另出售"⑤的规定,又使得陶园成立票房有了借此揽客的意味。1936年,天津北洋戏院成立票界彩排部,"可使在津之票友均有彩排消遣之机会"。该部"纯取公开主义,凡对国剧素有研究自认可以粉墨登场者,不限性别,均可参加彩排"⑥。有志参加者每日下午三点至七点可前往北洋戏院接洽。

(二)票房章程系统化

民国时票房的运转不再单纯依靠"旧约俗规",而是建立起更为严密的规章制度,以期

① 《票友题名录简章》,《顺天时报》1922年7月30日;《票友题名录简章(续)》,《顺天时报》1922年8月1日。
② 寒:《北宁国剧社》,《益世报》1935年3月6日。
③ 《开滦国剧社新屋已经工竣》,《大公报》1929年5月29日。
④ 寒:《北宁国剧社》,《益世报》1935年3月6日。
⑤ 《组织陶园票房缘起》,《益世报》1920年6月25日。
⑥ 炎臣:《北洋戏院创设票友彩排部》,《益世报》1936年8月30日。

能使票房活动有序化和规范化。孙菊仙在天津组织鹤鸣社票房时,便吸收了上海京剧票房的一些经验,制定了较为详尽的章程。

鹤鸣社票房在组织结构方面规定"本社组织内分戏曲、音乐、平议、事务四部。戏曲部分扮演、排练两股,音乐部分助演、练习两股,评议部分编制、审查、宣传三股,事务部分交际、文书、庶务、会计四股"①。对于会员资格、干部任用也有较为详细的规定:

> 凡与本社宗旨相同者,经发起人一人或社员一人之介绍,得理事会之同意,即为本社社员。凡本社社员担任介绍社员二十人以上者,得被选为理事。全体理事,应成立理事会,公决本社之进行设施及一切事务。社长一人、副社长一人,由理事会全体理事中推选之。社长为理事会主席,如缺席时,由副社长一人轮次代行之。每部社主任一人,事务员若干,由社长指定提出理事会表决推任之。社员每季缴社费三元,特别捐则不在此限,名誉社员不收社费。具有下列资格之一者得由本社敦请为名誉社员:一、戏曲名宿;二、评剧专家;三、音乐专家;四、美术专家;五、热心赞助者。理事会每季改选一次,同时改选正副社长及推任其他职员,但得连选连任。②

鹤鸣社此后又将会员分为彩排者和不彩排者两类。"彩排者每月出社费大洋五元,不彩排者出一元。如此则泾渭有分,权利自别,可以免去多少纠纷,可谓尽美尽善,长于做法者也。"③其也对一般性排练和带妆彩排时间做出具体规定:"星期一、三、五晚间清音,星期日白天彩排。"排练时间的规定使得票房活动能够有序开展。鹤鸣社成立三月,即"清音二百余次,彩排二十余次"④。

(三)票房演出售票化

一般来说,票房的运作资金主要来源于参加者的日常会费;在举行彩排等重大演出活动时如遇有资金不足,多由票房组织者以及会员中富有赀财者补足,或征收临时会费。但是如果一味任由组织者补贴,或是经常征收临时会费,则不利于会员之间关系的稳定和票房的长期发展。于是许多票房在进行排演特别是带妆彩唱时公开售票,弥补财务上的不足。

永兴国剧社由法商永兴洋行买办叶庸方成立,参与者包括法商永兴、德商西门子与禅臣、美商美古绅等洋行的大小职员。叶庸方家资富有,"对于内部组织竭力改良,一切经费,尽量供给"⑤。他出资将票房扩大,在天津法租界嘉乐里租赁独门独院三楼三底楼房一所,改造成能容百人的小剧场。尽管票房有亏欠由叶庸方一人包干,彩排时仍要收取1到2角钱入场券,补贴演出开销。

① 《天津鹤鸣社》,《大公报》1929年4月14日。
② 《天津鹤鸣社》,《大公报》1929年4月14日。
③ 傅喦:《鹤鸣社将开锣矣》,《益世报》1929年7月24日。
④ 允烨:《鹤鸣社之如是我闻》,《益世报》1929年7月21日。
⑤ 《永兴国剧社迁移地址大加刷新》,《大公报》1930年7月10日。

有些票房的运作与职业京剧班社以及演出剧场有许多相似之处。北京畅怀春票房创设于1914年，由姜桂题之子姜鑫泉等人合办，至1924年难以维持，遂于次年4月转手于胡显庭。"畅怀春之空气为之一震，自是遂蒸蒸日上。"票友演出时以收取茶钱变相获得票款，"其最初之茶资为三大枚，后增至五大枚、二十大枚"，后期"因经济日高，故增至一角五分"①。胡显庭经营有方，一是他"交游极广，凡九城著名票友，均乐于前往消遣，人才之盛，为京师诸票房冠"；二是票房"场面家伙，异常齐整，有时梨园行不能及"；三是"每日排演戏码，搭配悉当，均能使座客极端满意"；四是"茶役伺候至为周到，座客莅彼，确有宾至如归之乐"②。故而接办之初"颇能获利"。北京"尚称首都，一般有闲阶级多赴该处消遣"。在鼎盛时期，"每日能上座百余人，星期六日上座二百余人"③。而后政府南迁，北京"市面景象顿起萧条，故坐客亦因之减少。每日上座前往者亦不过二十余人，星期日只七八十余人，但该处每日开销必需七元五角"。胡显庭"以开销过大，不符甚距。且自开办至今，除所获之微利外，竟垫入洋一千余元"④，深感前途益难，不得不停办票房。更有一些票房甚至招徕职业演员助阵，以求带动售票。北京春阳友会便被人认为"名为票房而专恃内行卖钱，颇失票房性质"⑤。在这种情况下，"概不售票"或是票价低廉反倒成了票友彩排新闻的报道重点。

三、从趋名到趋利——票友票房的新特征

（一）票友趋利性的表征

旧时票友走票以"不沾分文"相标榜："票友一名清客串，俗称玩票的，客串而又加一清字，望文知意，即可知其为单纯的假戏台为消遣，与卖艺的伶工有别矣。"⑥票友玩票多要倒贴钱财，"自带跟包、场面、胡琴等类，偶唱一戏，非十余金不可"，借此以示"并非藉鬻戏以为生活者"⑦。票友玩票也就被认为是"耗财买脸，大爷高乐"，"因为学戏要用脑筋，听戏要费时间，票戏要耗财力，可是结果，花钱买罪受是唯一的收获，实际上不过为了兴趣"⑧。

民国时期的一些票友玩票时的种种行为似乎脱离了以往社会对票友的印象，逐利性日益显现。某些票友"表面所谓断不拿钱，乃口头禅耳。其实必须拿钱，愈多愈好。若不

① 《畅怀春一页沿革史》，《京报》1935年6月10日。
② 亦我：《畅怀春票房之特点》，《顺天时报》1926年11月24日。
③ 《畅怀春一页沿革史》，《京报》1935年6月10日。
④ 《畅怀春一页沿革史》，《京报》1935年6月10日。
⑤ 非禅：《票友杂记》，《晨钟报》1917年12月7日。
⑥ 《黑票友不如下海》，《益世报》1929年6月6日。
⑦ 涤秋：《论客串》，《北洋画报》1928年4月25日。
⑧ 黄：《票戏漫谈》，《北洋画报》1936年9月19日。

拿钱或钱额太少,绝不上台"①。天津鹤鸣社"约请丽贞女士露演《女起解》,言明不要戏份,事后索去脑门钱大洋八元,议论哗然,群起责难"②。除了要求演出报酬,"对于酒饭种种请求不知所饱"。个别票友甚至在出演堂会之时,有鸡鸣狗盗之举,"屋内若有古董品或蜡烛杯箸则随意窃取"③。当然,碍于"票友"的身份,一些所谓的"票友"不便公开取酬,"而不拿钱势又不能"④,只得借各种名目秘密拿钱。如声称"又别需场面费,或车马费,而此所谓场面费其一半,为票友所攫取"⑤。总之,索要报酬的"办法与手段,亦殊不一致,有公开的要钱,如书画家之有笔单润格者,有遮遮掩掩,以底包跟人开销,向承办人婪索,而分鼎一胔者,甚亦有借办义务揽堂会,而浮开冒报,于中取利者,品类复杂,蔚为大观"⑥。

某些票友在参加义务戏演出时,亦有索取报酬乃至临时加价之举。1930年法租界培才小学在明星戏院演出义务戏筹款,约请北京票友李某参演。事前商定李某"只带琴师一人,开销二三十元,车费店饭在外"。孰料开演在即李某又提出,"须带琴师、打鼓及跟包等八九人,开销索要三百元,否则不能来津"⑦。主办方难以接受,只得另约他人。虽然当时许多义务戏形同商演,组织方须向演员支付报酬,再将结余作为善款,但是也有人指出,票友参与义务戏演出效仿演员实为不妥:"名为义务戏,名为玩票,而跟包场面之类要开销的,这和玩票的性质,既有些不合,而且义务尽得也不到家。"要知道"票友是一种非职业的戏曲家,公余消遣,与伶界以此为业者,绝然不同"⑧。有些剧场经营者和演出中间人,更鉴于票友演出的实际费用远低于职业京剧演员,借机支付报酬邀约票友演出,以求获利。天津陶园游艺场曾邀请"名票王庚生、雅极馆主徐郁周、李子玉、王者相、朱森甫等演全本《借东风》",虽云各票友"均纯粹义务,开销自备",但"拟定门票照常,大戏场包厢定价二元,前五排座位加价一角"⑨。

由此,"黑票友""浑票友""半下海票友"等称号也油然而生:"近数年来发生一种'黑票友'之名词,其意即谓虽名为票友,而暗地里公开的要戏份,遂加以'黑'字,以示与普通之大爷取乐式的票友有别,如泾渭之显然分判焉。"⑩有人认为,当今之票界"已然成了一个无制裁的混合制度了,差不多分不出谁是内行(职业演员),谁是票友了"⑪。如联吟雅集社全班往来于北京、天津,"名为票友集团,内容不啻一变相而有组织之戏班焉"⑫。

另有某些票友,借"票友"身份结交京剧界人士,从而为自己的商业活动提供便利。名

① 听花:《余为票友惜》,《顺天时报》1919年12月12日。
② 傅嵒:《鹤鸣社之纠纷》,《益世报》1929年8月25日。
③ 听花:《余为票友惜》,《顺天时报》1919年12月12日。
④ 镜清:《票友与内行》,《京报》1934年5月13日。
⑤ 听花:《剧界之腐败》,《顺天时报》1923年6月7日。
⑥ 《黑票友不如下海》,《益世报》1929年6月6日。
⑦ 《今晚明星之义务戏》,《大公报》1930年5月27日。
⑧ 工:《天津杂话——票友们的义务戏》,《大公报》1932年10月31日。
⑨ 《名票好戏》,《大公报》1930年7月19日。
⑩ 《黑票友不如下海》,《益世报》1929年6月6日。
⑪ 丐:《票友与内行》,《大公报》1922年6月23日。
⑫ 《走票风气盛极一时》,《益世报》1931年2月17日。

票叶庸方1933年在上海随同张啸林、杜月笙等人创办长城唱片公司,凭借多年来同京剧界的深厚关系,负责接洽、策划了众多知名京剧唱片的发行。而刘叔度、刘髯公、孟少臣等人更是涉足剧场经营,承接、承办京剧演出。

于是,便有人戏谑道:"'票'者。银票、钱票,以至于酒席票、桃面(案:民国时天津寿丰面粉公司生产的'桃牌'面粉)票之类也。票友虽以演剧为消遣,然而艺备于身,随时取川。至必不得已时,可以下海混饭,犹之'票'虽一纸,而未尝不可以换银,换钱,换酒席、桃面焉?"①

(二) 票友趋利性的内因

部分票友的趋利性不能单纯地归结为个人素质和修养的欠佳,其背后的因素其实较为多样。

直接原因是受困于经济拮据。晚清的票友多属"破脸伤财,偶尔消遣彩唱于堂会中,场面与配角,均须票友多给钱花,且系自掏腰包,否则难达目的。故彼时之票友,大半为王公贵人,纨绔子弟,有钱且须有势也"②。但是这种"大爷高乐"的玩票方式,花销较大,若不加节制,可能会从"阔派走票"沦为"穷派走票"。光绪年间便有人评论道:"缘何玩票异江湖,车笼当年自备储。为问近来诸子弟,轻财还似昔时无?"③民国时期,玩票成为社会各阶层均有不同程度参与的大众娱乐,票友之间经济程度不一。一些经济上并不宽裕的票友在财力上难以支持其持续的玩票活动,也就难免借走票之机开辟财源。

更为深层次的原因是部分票友对于是否下海从艺摇摆不定。自晚清便有不少技艺精湛的票友下海成为职业演员,刘赶三、孙菊仙、龚云甫等人更是成为一代宗师。及至民国,职业京剧演员特别是知名演员的报酬日见高涨,使得票友中"跃跃欲试以达发财之奢望者,大有人在"④。当时有人认为,近来票友"十之七八,初时即存为将来挣钱而走票之心,真为消遣而走票者,殊寥寥也"⑤。

但是,民国时期票友下海之路却并非坦途。首先,伶票分流日益显著。清末开始,职业京剧演员的技艺训练日益精细,票友即便在演唱方面能与职业演员相媲美,但在身段、动作方面却多难企及。"彼内行辈自幼坐科竭一生之力,尚不敢必其有成,而欲以一年半载之时间从事戏曲,则非特登堂入室万弗能望,即略窥门径亦已难能矣。"⑥技艺上的缺陷使得下海票友难以成为主演,更难言挑班组团,也就无法奢言收入稳定。其次,内行排挤日益凸显。总体上京剧演员与票友间相处融洽,属于亦师亦友的关系。可票友一旦下海,双方即变为同行,势必同行相轧。"领你下海的师傅,便是百般勒索,一切内行,也都给你

① 梦天:《梦天剧谈(五)》,《北洋画报》1928年6月6日。
② 《走票风气盛极一时》,《益世报》1931年2月17日。
③ (清)李虹若著,杨华整理点校:《朝市丛载》,北京古籍出版社1995年版,第158页。
④ 禅:《票友杂话》,《晨钟报》1918年4月19日。
⑤ 《走票风气盛极一时》,《益世报》1931年2月17日。
⑥ 禅:《票友杂谈》,《晨钟报》1917年12月1日。

小鞋穿。跟你玩票时代,便是两种待遇了"①。票友多因技艺上的缺陷,在双方的竞争中处于劣势。而京剧演员内部复杂的血缘、师徒关系网,更使得下海票友处于相对孤立的状态,如"陶畏初以势单每唱必赔,松介眉搭班向外拿钱,王华甫不准入(梨园公)会",而"此数君之技艺,若较内行之二三级角色总有过无不及处,所以然者,非内行深恐外行出身者之势力侵入,碍及己身之营业耶"②。最后,行业歧视依然存在。民国时期虽然京剧演员的社会地位有所提升,一些知名的演员也成为社会名流,但人们对京剧从业者的刻板印象依旧盛行。下海票友一旦无法成名,不但有可能失去原有的社会地位和社会关系,更会在新的职业群体中倍感压力。现实的阻碍让抱有下海念头的票友似乎有些进退无据,不得不处于一种半伶半票的状态,这也使得一些自认恪守票友玩票传统的戏曲爱好者不愿被称为"票友"。

四、结　　语

票友和他们的玩票活动,"原属一种消遣法,歌舞升平亦属盛世元音"③。民国时期,票友以及票房活动得到了新的发展,玩票从"大爷高乐"变为大众娱乐,为传统的"玩票"注入了新的活力。可以说,玩票随着社会的发展变化,在不断更新自我,并试图与现代城市文化融合共生。一方面,票友身上展现出了对京剧艺术的珍视,也推动了京剧的发展。票友"由于真挚的情感,使生活成为艺术化,并对于戏曲有正确之认识,使国剧成为艺术化"④。票房也被赋予了"使旧的艺术进至完美,增加它在民众心灵中旧剧之感应价值"⑤的责任。另一方面,票友群体中又表现出不同程度的趋利性,使得票友、票房的活动浮现出商业色彩。从京剧票友群体的变化中,可窥见近代以来社会对娱乐休闲活动态度的变迁,也为考量当下的票友活动提供了一个新视角。

① 丐:《票友与内行》,《大公报》1922年6月23日。
② 芝香:《已下海半下海之票友其速猛省》,《顺天时报》1928年8月29日。
③ 《票友进步与社会退步》,《顺天时报》1921年12月10日。
④ 董金鹤:《"知识的票友"之基本观念》,《京报》1933年5月28日。
⑤ 吴家盛:《负有改造发展责任之团体——票房》,《大公报》1928年6月27日。

民国中期地方政府的戏曲审查制研究

胡非玄[*]

摘 要：民国时期的戏曲管理研究一直是戏曲管理史研究的"洼地"，故研究民国中期（1928—1937）地方政府的戏曲审查制很有必要。若以京、沪、汉等地为中心考查可以发现，为了稳定治安、维持风化、推行"党化"教育，很多省市设立了专门性戏曲审查机构——戏审会，通过登记、审核、训练等方式对剧本、演员、剧场进行审查。戏曲审查制具有全面性、系统性和法制化的特征，其标志着戏曲管理体制的现代化。戏曲审查制给予了地方小戏以合法性，促动其迅速发展，同时也使戏曲走向了政治化。

关键词：民国中期；地方政府；戏曲审查制

戏曲管理是戏曲史研究的重要内容之一，但以往研究视域多集中于清代以前和新中国成立之后，而对民国时期的戏曲管理则关注不足[①]，这导致古代到当代的戏曲管理史研究出现了一个"洼地"，并不利于对中国戏曲管理史演化过程的认知。本文以1928—1937年间京、沪、汉为中心，以其他省市为补充，通过爬梳相关档案、报刊等文献，对民国中期地方政府的戏曲审查制管理方式作出考查。

民国中期官方并没有明确提出"戏曲审查制"概念，但在管理及改良戏曲时，已经形成了带有审查特征的、组织性和程序化也非常明显的管理制度，故本文将这种管理制度称之为"戏曲审查制"。

一、戏曲审查制的实施原因及组织形态

（一）推行戏曲审查制的原因

首先，民国中期地方政府推行戏曲审查制，目的在于启蒙民智，并正风化、稳治安。徐慕云曾于1934年向北平市政府上书《改良中国戏剧意见书》，痛斥戏剧现状、急呼改良戏

[*] 胡非玄（1976— ），博士，洛阳师范学院文学院副教授，专业方向：中国戏曲史论。
[①] 已有研究成果主要有王亚楠《民国时期的戏曲审查机制及禁毁形态研究》（《戏剧》2014年第2期）、张召鹏《民国时期河南戏剧演出监管机制研究》（《戏曲研究》第99辑）、艾立中《国民党北平市政府的戏曲审查》（《北京社会科学》2016年第4期）等。

剧之于国家风化的重要①。其后,徐慕云即被聘为北平市戏曲审查委员会的特聘委员,可见当局采纳了他的建议。

其次,兴盛的戏曲市场催生了"捧旦狎优"的不良风气,这十分不利于戏曲生态的健康发展。徐慕云在《改良中国戏剧意见书》中痛斥"捧旦"之习:"无聊文人因受名旦之雇佣专编偏重旦角之脚本,以致近年南北各戏院中无不旦为主角,至生净丑末直备员而已。……举国靡靡,倘不亟加纠正,恐中国将有无数青年尽被社会及当道奖励为傅粉男子,于不自觉中失其丈夫气概。"②捧旦之外,"狎优"风气也很盛行,这不仅导致旦角在戏曲市场上一家独大,净、老生、丑等行当走向萎缩,更有损戏曲行业及演员的声誉③。在此情况下,通过审查制度来促使演员走上正常的职业道路,改造不良的戏曲生态,便成为一种现实之需。

其三,"党化教育"及"政治纲领"的推行也是实施戏曲审查制的重要原因。早在1924年,国民党第一次全国代表大会就曾通过决议,要加强宣传与教育;1927年5月,南京国民政府在南京五四运动纪念大会上发出"党化教育"的号召。所谓"党化教育",1927年7月国民政府行政委员会这样阐释:"在国民党指导之下,把教育变成革命化和民众化,换句话说,我们的教育方针要建筑在国民党的根本政策上。国民党的根本政策是三民主义、建国方略、建国大纲和历次全国代表大会的宣言和决议案。"④1928年5月,第一次全国教育会议又将"党化教育"改为本质上区别不大的"三民主义教育",即"以实现三民主义为目的的教育,就是各级行政机关的设施、各种教育机关的设备和各种教学科目,都是以实现三民主义为目的的教育"⑤。这种"党化教育"(三民主义教育)不仅涉及行政机构,还涉及出版业、公共体育场、游艺场和戏院等文化领域。1931年,国民党中央宣传部发出针对戏园和游艺场的规定:"防止表演违反党义与有伤风化之戏剧及游艺;于必要时得指导剧目或编发剧本,劝令戏园及游艺场照演;于必要时得派员前往检查。"⑥很多省市依令而行,力图通过戏曲审查来推行"党化教育"及政治纲领,如汉口市政府在官方内部出版物《戏剧演员登记之经过》说:"如果戏剧对于观众的暗示和国家政纲的意旨相符合,则这政纲必然因为得到大多数人的了解和信仰而易于实现。所以凡是不良的戏曲,往往为其国家政纲的障碍。"⑦

(二)审查机构的建立及组织架构

早在1926年,广州市政厅就批准设立了"戏剧审查委员会"(以下简称戏审会),但大

① 徐慕云:《改良中国戏剧意见书》,见中国戏曲志编辑委员会编《中国戏曲志·北京卷(下)》,中国ISBN出版中心1999年版,第1298页。
② 徐慕云:《改良中国戏剧意见书》,见中国戏曲志编辑委员会编《中国戏曲志·北京卷(下)》,中国ISBN出版中心1999年版,第1298页。
③ 胡非玄:《近代汉口狎优之风及其对汉剧发展的影响》,《戏曲艺术》2010年第2期。
④ 舒新城:《近代中国教育史料补编·国民政府教育方针草案》,中华书局1928年版,第9页。
⑤ 沈云龙:《近代中国史料丛刊续编(第43辑)》,台湾文海出版社1978年版,第2页。
⑥ 中国第二历史档案馆编:《中华民国史档案资料汇编·第五辑·第一编·文化》,江苏古籍出版社1994年版,第22页。
⑦ 汉口市政府教育局第三科民众教材股编:《戏剧演员登记之经过》,汉口市政府教育局1930年印,第8页。

规模设立审查机构则始自1928年,如北平市社会局、教育局、公安局于1928年筹备设立了戏曲审查委员会,上海市于1929年组织设立戏曲电影审查委员会,河南、广西、湖南、浙江、汉口等也设立了此类机构。

戏审会一般为党政多个部门联合组成,由一个部门主管。比如,北平市戏审会为社会局负主责,教育局和公安局辅助,成员则由三个部门以及市政府派员组成;汉口市戏审会为教育局负主责,宣传部、社会局、公安局、教育局共同派员组建;上海1930年成立的戏审会为教育局负主责,社会局和公安局、卫生局、财政局、工务局、公用局协助,成员也由此七局派员组成。戏审会有时还会吸收当地的戏曲从业人员、研究评论人员、社会名流等进入机构,以优化人员结构和彰显审查的合理性。

戏审会是一个多部门协同管理运作的行政机构。如京、沪、汉的戏审会,主要由社会局或教育局负责演员、剧场登记,公安局发放许可证并强制执行剧场消防、治安等方面的措施,教育局负责演员训练、剧目审编,卫生局、财政局、工务局一般分别负责卫生、捐税、剧场建筑等。这种运作机制虽然会因为部门间协调的麻烦而产生掣肘情况,但对于审查工作的程序化和正规化以及保证顺利执行审查决定都具有一定意义。

戏审会内部的组织架构也很清晰。以1932年成立的北平市戏审会为例,该会依据章程设由9—11人组成的委员会,委员主要由市政府、公安局、社会局、教育局下属科长或股主任等担任;委员中又设常务委员3—5人,负责日常审查和决定事项;委员会下设保管组、审核组、收发组、文书组,从社会局下属科、股中挑出一人出任主任,以负责各组的日常工作[1]。其中,保管组主要负责保管该会的文件、决议和上交的审查材料;审核组主要负责审核被审查材料、确定审查结果;文书组主要负责书写、呈报审核决定文件。这些成员都属于兼职而不再发薪水,但他们均来自党政部门,且戏审会本身即由党政部门设立,故其具有浓厚的官方色彩及一定的行政权。当然,强制性处罚仍需公安机关来执行。

二、戏曲审查制的主要内容

(一)审查剧本

审查剧本是戏审会推广意识形态和维护风化治安工作的核心内容,各地的政策文件中均曾明确提出。1932年北平市戏审会公布的《北平市社会局戏曲审查委员会章程》规定,该会的事务有三:一是关于新旧戏剧及评书、词曲各项剧本之审查及排演之检查事项;二是关于幻灯片、留声机片之审查事项;三是以上两项之指导改良事项[2]。与此类似,1930年上海市戏审会公布的《上海市教育局审查戏曲规则》也明确说:"二、凡在本市表演

[1] 王海燕:《20世纪30年代北平市戏曲审查委员会史料》,见北京市档案馆编《北京档案史料(2015.1)》,新华出版社2015年版,第51—56页。

[2] 王海燕:《20世纪30年代北平市戏曲审查委员会史料》,见北京市档案馆编《北京档案史料(2015.1)》,新华出版社2015年版,第69页。

歌剧词曲杂耍及其他戏曲者均适用本规则审查之;三、凡未经审查之戏曲应由编制人或持有人备具申请书及说明书四份、演员名单二份,连同剧本送请本会审查。"①若检视河南、湖南、广西、广州、武汉等地的相关章程与规定亦可看到,剧本审查是其工作的重中之重。

剧本审查程序依次有以下七个步骤:准备——送检——审核与核准——处分——执行——核实。所谓"准备",即剧本持有者要填具申请书(审查表)一份,并附剧本说明书和演员名单若干份作为预备审核之材料,缺少任何一样都无法完成审查流程。比如,1936年1月北京华乐戏院的万子和向戏审会呈送《元夜观灯》剧本审查申请,但材料中却忘记了该剧的"本事说明",故被勒令补送,剧本暂存戏审会,审查流程戛然中断,待补送之后方才通过审核②。所谓"送检",即申请人将申请材料交付戏审会,由其下设的收发组接受,再交由审核组。所谓"审核与核准",即审核组先对申请材料进行全面审阅,根据剧本审查标准作出初步结论,合格者建议通过,需修改者建议修改,未通过审核者建议没收申请材料,然后再呈送戏审会常务委员核准。无论是哪一种结论,审核人员都必须分条说明,尤其是需要修改和未通过的剧本。比如,1934年北京庆声社王斌如呈送的新编《赛金花》剧本,经审核后不准搬演,戏审会给出四点理由:赛金花题材下贱;赛金花事迹无所根据;暴露国之屡弱;启人民仇外心理,毫无艺术价值③。所谓"处分",即戏审会作出审查决定后,呈报上级主管部门签字认定,然后再传达给申请方以结论。这些结论一般有三种:一是发还准演,并颁发公演执照(或曰演出许可证);二是修改后重审,然后再次重复上述流程;三是没收剧本,不准公演,也不给予修改和再审机会。所谓"执行",即主管部门发出官方公函,函知相关的合作部门——主要是教育、公安两个部门——执行决议,尤其是公安部门要严查违反审查结果的演出活动。所谓"核实",即该剧上演时,戏审会将派员到戏园亲自观听,以防止改动剧本或附加不合要求的表演。去戏园核实时,核实人员来要佩戴"视察证",且过后要出具报告书给戏审会。对于戏院来说,则最好准备专门的座位供检查人员使用。

审查剧本不但有详细的流程,而且有明确的标准。其通常将剧本划分为"禁止演出的""修删后可以演出的"和"可以褒奖的"三类,即使有其他类型也不过是此三类的细化而已。翻检1932年《北平市社会局戏曲审查委员会章程》、1930年《上海市公共娱乐场所管理规定》《上海市教育局审查戏曲及唱片规则》、1932年《湖南省戏剧审查委员会各项规程》、1934年《云南省政府教育厅颁发云南省戏剧检查条例》,大致可以看到剧本审查标准主要如下:违反、影射"党义"和不利于政体、"国体"者禁止,少量违反者修删,歌颂者褒奖;有伤风化、风习与诱人堕落者禁止,少量违反者修删,有利于去除封建思想者褒奖;影

① 上海市教育局第四科通俗教育股编:《审查戏曲》,上海市教育局第一科1930年发行,第16页。
② 王海燕:《20世纪30年代北平市戏曲审查委员会史料》,见北京市档案馆编《北京档案史料(2015.1)》,新华出版社2015年版,第91—94页。
③ 王海燕:《20世纪30年代北平市戏曲审查委员会史料》,见北京市档案馆编《北京档案史料(2015.1)》,新华出版社2015年版,第83页。

响社会治安者禁止,少量违反者修删;剧情失实、违反人情者禁止,少量违反者修删,弘扬历史正气、正义、民族精神者褒奖。若再翻检汉口、河南、广西等地的文件,审查标准也是大同小异。

然而,这些标准与具体操作之间尚存在着差异。以上海教育局1930年的审查为例:首先,接受审查的200个剧目中,禁演的有65出,约占32.5%;需修删的有26出,约占13%;准演的有109出,约占54.5%。可见,禁演比例还是比较高的①。其次,禁演和需要修删的原因,主要有三种:含有海淫、凶杀、导人邪路等有碍风化内容,宣扬神怪、显灵、因果报应等封建迷信思想,词句鄙俚、故事荒唐。这里有四点很值得注意:一是前面提到的"违反党义、有辱国体"的情况并未大量出现,很少有剧目因此被禁演或修删,其原因可能是占据城市戏曲舞台的大都是无关乎"党义""国体"的旧剧,而中国共产党领导的革命戏曲又主要活动于农村。二是很多爱情戏因为与海淫戏之间的界限较为模糊而被禁演,这说明同前代官方戏曲管理一样,民国戏曲审查制也非常重视维护风化。三是对包含封建迷信的剧目审查很严苛,这与新文化运动后"赛先生"在国内快速传播不无关系。比如,《进妲己》的审查意见是"表演妖精托符女子身,其思想谬误已极,以是不宜演于今日科学昌明时代"②,《黑风帕》的审查意见也是"描写黑风帕未免反叛科学"③。此举让一些有积极意义的神怪戏也被错误地禁演和修删,但这也说明戏曲审查具有一定程度的民主主义思想革命的性质。四是很多剧目因为"剧情不合情理"而被禁演或修删,这既说明审查者没有认识到艺术虚构的合理性,也反映了其所持有的是西方古典戏剧的"求真"观念。因此,民国中期的戏曲审查活动也为戏曲界带来了西方的艺术思想,具有一定的启蒙意义。

(二)审查演员

审查演员的原因,首先是官方意识到了演员在戏曲活动中的重要性。戏剧改良运动时演员被视为社会教育者,此观念于南京国民政府时期得到了延续,比如汉口市政府在官方刊印的《戏剧演员登记之经过》中说:"就'戏剧是社会教育一种'的定义看起来,则凡是本市的戏剧演员,实际上无异是本市社会教育的教师,而本市内凡是赴戏园观剧的一切民众嘛,便无异是这班教师的学生。"④甚至,作为"教师"的演员决定着剧本最终的走向,"因为现代中国的舞台上,其主动力完全在演员,演员如果高兴海淫,什么戏都可以变做淫戏,演员如果喜欢腐化,什么戏都可以变作腐化的戏剧,至于戏剧本身,不过为演员做一个历阶而已。"⑤第二个原因是近代戏曲演员及其表演的作用重于剧本与作者,官方也意识到了这一点:"戏剧的价值,完全要靠伶人的表演。现在社会上的所谓好戏,并不是指剧本而

① 上海市教育局第四科通俗教育股编:《审查戏曲》,上海市教育局第一科1930年发行,第57—82页。
② 上海市教育局第四科通俗教育股编:《审查戏曲》,上海市教育局第一科1930年发行,第61页。
③ 上海市教育局第四科通俗教育股编:《审查戏曲》,上海市教育局第一科1930年发行,第64页。
④ 《戏剧演员登记之意义》,见汉口市政府教育局第三科民众教材股编:《戏剧演员登记之经过》,汉口市政府教育局1930年印,第18页。
⑤ 《戏剧演员登记之意义》,见汉口市政府教育局第三科民众教材股编《戏剧演员登记之经过》,汉口市政府教育局1930年印,第17页。

言,乃是指名伶所演的戏剧而言。譬如同是一出《铁笼山》,在杨小楼、尚和玉、周瑞安等演来,便算是好戏,在别的伶人演来,便不算是好戏。同是一出《新安驿》,在侯俊山等名伶演来,便算是发挥演员天才的戏剧,在大多数的髦儿戏子演来,便算是淫戏。所以现在吾国流行的戏剧,完全侧重在演员身上。"①

演员审查改造的方式有两种:一种是直接取消演员资格,一种是将演员改造成"好"演员。对不愿接受审查改造的演员,官方直接取消其演员资格;对配合审查改造者,则是将其改造成"好"演员。改造的步骤,分为"登记"和"训练"。

之所以要登记演员,1930年汉口市政府教育局如是解释:"本市的戏剧演员既然事实上便是本市社会教育的教师,则本局对于这班教师,当然应该有一个很详细的调查,有一个很精密的统计,现在本市上当社会教育教师的这班人,到底姓甚名谁,所学如何,在本局也有详细知道的必要。"②其颁布的《汉口市戏剧演员登记规则》,第四条规定登记程序如下:到局填写调查表(或由本局发给填写);亲自到局呈缴调查表,并附缴本人最近二寸半身相片两张;到本局登记测验;依限到局领取登记证③。

其中,填写《演员调查表》非常重要。1930年汉口市教育局制定的《演员调查表》主要包括以下内容:演员的姓名、年岁、性别、籍贯、现住地址、读书几年、能否写字、售艺几年、惯演何项角色、现在何处售艺、每月收入多少、有无团体、每月用度多少、登记证号数、登记人签字等。另外,该登记表还包括更详细的个人生活与思想方面的内容:赡养多少人及其与本人的关系、擅长的技术或能戏的名目、谈话纪要(思想、知识、态度、言语)。为了更深入地了解演员,汉口市政府还在演员登记时设计了40道题目令其回答,主要关于以下几类内容:有关"国体""党义"的,有关艺术与市场、社会教育之关系的,有关戏曲职业的,有关戏曲审查的,有关戏曲改良的,有关纯粹的戏曲艺术的④。不难看出,审查演员不但是为了对其加强管控,也有社会教育、戏曲改良、推动演员职业发展方面的用意。当然,这些调查还有一个重要的目的,为"训练"演员摸清情况。

关于训练演员的原因,湖南省戏审会如是说:"本市新旧剧演员曾受相当教育者固多,而以环境关系,少时失学者也复不少,故对于戏剧只知因袭师承,无力谋戏剧内容与技术之改进,且间有不肖之徒,荡检逾闲,于演员之声誉不无妨碍,本会有见及此,特斟酌情况随时加以学识、思想、人格之训练,以发展业务砥砺其品格。"⑤至于训练的目标,1928年河南省教育厅公布的《河南省各县戏剧训练班章程》说:改良不适合现代潮流之剧;创制革

① 《戏剧演员登记之意义》,见汉口市政府教育局第三科民众教材股编《戏剧演员登记之经过》,汉口市政府教育局1930年印,第15页。
② 《戏剧演员登记之意义》,见汉口市政府教育局第三科民众教材股编《戏剧演员登记之经过》,汉口市政府教育局1930年印,第18页。
③ 《汉口市戏剧演员登记规则》,见汉口市政府教育局第三科民众教材股编《戏剧演员登记之经过》,汉口市政府教育局1930年印,第22—23页。
④ 《测验戏剧演员四十题》,见汉口市政府教育局第三科民众教材股编《戏剧演员登记之经过》,汉口市政府教育局1930年印,第27—30页。
⑤ 《训练本市新旧剧演员办法》,见湖南省文化厅编《湖南戏曲志(简编)》,湖南文艺出版社2013年版,第408页。

命化及平民化的戏剧;培养革命化及平民化的演剧人才;改良舞台的布景及排演方法;改革戏园中种种恶习①。概括起来就是,通过训练演员最终使得演员、剧目、戏园达到"革命化""平民化""改良化"和"现代化"。

要达到上述目的,就必须对演员的思想、人格、学识加以培训,让演员接受"党化教育",接受一定的伦理教育和中外贤哲嘉言懿行之砥砺,学习更多的现代剧本、表演与剧场的理论知识和具体技巧。这种训练班具有强制性,像河南教育厅规定的那样,"全县所有男女伶人及戏园营业人,均须报名入班训练",只有参加训练班,"卒业后,发给证书及演剧证"②;而无证者即视为没有通过官方审查,无法正常演出。如1929年,汉口市政府就逮捕了未经受训就在法租界天仙、天声戏院演出的楚剧演员72名,楚剧史上称之为"七十二杰士"③。

(三) 审查剧场

民国时期,城市中的"剧场"观演成为主流,又因西方剧场和戏曲改良运动中改良剧场思潮的影响,审查剧场、游艺场也成为审查制的内容之一。

审查剧场主要包括三个内容:登记;规范剧场的卫生、安全、营业时间等方面;征收捐税。正如汉口市社会局所说:"查本市之剧场,政府向无考察,殊失指导取缔之本旨。然实行指导、取缔,应先举办登记。本局依据组织章程之规定,拟就剧场登记表登记证等件,呈请市政府核准颁布,并派员专司登记发证之事,所有华界各新旧剧场,均遵章来局申请登记颁证。"④同汉口一样,1930年上海教育局也制定了"游艺场调查表",详细地登记市内游艺场的名称、负责人、地址、联系方式、设备概况等。

登记之外,则是规范和征税。上海市制定公布的《上海市公共游艺场所及游艺人员调查表》对游艺场(内含剧场、舞场、书场等)获取演出许可的方式和程序以及剧场的基础公共卫生、营业时间、房屋建筑的拆改、演出剧本的审查等事项进行了明文规定。与上海类似,1932年11月北平市戏审会第二次常务会议集中报告和讨论了戏园规范演出秩序、检查太平门等事项,并临时制定了"取缔戏园女看戏座案""禁止戏园包票案"等决议,对戏园的经营管理提出了要求。广州市对剧场的管理甚至涉及经济方面,《广州市市政公报》尝于1927年第265期记录通告《戏院游艺场附加教育费案》,1929年第316—317期记录通告《影画戏院票价须受限制》,1930年第359期记录通告《戏院附加教育费将由财政局直接征收》,等等。

早在清末,戏剧改良运动就曾主张改良剧场,改变剧场吃瓜子水果、递手巾把、不注意

① 《河南省各县戏剧训练班章程》,见中国戏曲志编辑委员会编《中国戏曲志·河南卷》,中国ISBN中心2000年版,第708页。
② 《河南省各县戏剧训练班章程》,见中国戏曲志编辑委员会编《中国戏曲志·河南卷》,中国ISBN中心2000年版,第709页。
③ 王若愚:《楚剧奋斗史》,见《戏剧研究资料(第4期)》,湖北省戏剧工作室1982年印,第17页。
④ 汉口市政府编:《汉口市建设概况·第5编·社会》,汉口市政府1930年印,第18页。

公共卫生等陋习,力图让剧场成为启蒙民智的课堂。而此时的剧场审查,对剧场最重要的改良体现在公共卫生和剧场安全两方面。例如,1930年上海公布的《上海市公共娱乐场所管理规则》第七条云:

> 凡公共娱乐场所应注意以下卫生事项:一、场内空气务使流通,务必要处所设置换气器,在各戏院内每一小时必须开启门窗一次,其开启时间至少须五分钟;二、场内应严守清洁,并须多备痰盂及禁止随地吐痰牌告;三、附设厨房者尤须注意清洁,并应装设纱橱、纱窗、纱门以防蚊蝇;四、凡公共娱乐场所除电影院外,应有充分之光线;五、各场所应有并用之厕所,并应勤加冲扫、洒灭菌避秽药水以保持清洁;六、不洁及不沸之水不准供给游客,一切饮具每次用后应用沸水浸洗,或消毒后方可再用;七、公共面巾每次用后应洗洁煮沸,消毒五分钟后方可再用。①

其对公共卫生之要求,不可谓不严。而汉口市,1930年,公安局就已开始调查各戏园等处的太平门:"本市各游艺场所,以及电影院,均为人群聚集之地,近来走电之事,时有所闻,所有各该园场部院,其有太平门者固多,而未经设置或设置不合法者亦所在多有,特由公安局派员会同消防队长,依照工务局最近之规定,切实考查,并规定各处应设太平门数目,以期有备无患。"②同时,为了尽量减少火灾,汉口市公安局还曾发文《取缔戏院映放电光》:由于某些戏院为了提高竞争力而编演奇怪新剧,放映五色电光以增强演出效果,用爆炸药制造烟雾,用竹篾扎成火炬,焚烧绸纸扎成的假山,用火烧悬挂空中之丧事孝杖,导致舞台上火光熊熊,非常不安全,故加以取缔③。

戏院的审查使之更符合现代剧场的标准,也更适合充当公共教育的空间。

三、戏曲审查制的评价

(一)戏曲审查制与小戏的合法性

"花雅之争"让"大戏"基本获得演出的合法性,但道光后兴起的地方小戏则很少得到官方认可,也因此而屡遭禁演。戏曲审查制的实施,客观上为小戏争取到合法性提供了机会,楚剧就是一个典型的例子。

有清一代和北洋政府时期,楚剧都是屡被查禁和驱逐的对象,这在湖北的很多地方文献中都有记载。如若翻检1911年到1926年的汉口地方报纸,相关禁令文告到处可见,仅《江声日刊》就于1923年3月6日、1923年10月30日、1924年12月16日、1925年2月9日数次刊登官方贬损或禁止之词。其于《申报》中也有反映:"近闻黄陂、黄冈等县之无业

① 上海市教育局第四科通俗教育股编:《审查戏曲》,上海市教育局第一科1930年发行,第11—12页。
② 汉口市政府编:《汉口市建设概况·第7编·公安》,汉口市政府1930年印,第34页。
③ 汉口市政府编:《汉口市政概况·公安》,汉口市政府1934—1935年印,第56页。

游民又到汉皋通济门外演唱花鼓小戏……遂立饬役拿获。"①禁令之下的楚剧,在民初只能躲避在汉口的租界里演出。

戏曲审查制推行,官方开始正视楚剧的发展及其重要性,认为应该给予楚剧艺人合法的谋生机会:"我们知道演唱花鼓戏的伶人,大都是没有恒产的,那么一旦失业,生活就要起恐慌,如不急谋救济,使一般失业伶人不只是剥蚀社会的利益,而养成有相当技能的人才,以从事于生产的工作,这才是完全之计。"②于是,汉口市政府开始了楚剧演员的训练,给予了他们获得演出许可证的机会。从1929年到1935年间,汉口市政府共组织三期楚剧训练班,训练的演员基本都取得了演出许可证,他们只要不演出违禁剧目就不会随意被禁演。

这不是孤例,上海的戏曲审查也对上海流行的申曲、滩簧等小戏的地位提高大有裨益。1930年,上海制定的《上海市公共娱乐场所管理规则》规定:凡设立公共娱乐场所须先向公安局请领"开业许可证"。上海市教育局旋即据此制定了《上海市教育局审查戏曲规则》:凡在本市表演歌剧、词曲、杂耍及其他戏曲者,均适用本规则审查之;凡经审查合格的戏曲由本局给以公演执照,并函知社会、公安二局查照。这些规定公布后,含有滩簧、绍兴文戏演出的天韵楼游戏场,含有苏滩、绍兴文戏和道情春戏演出的先施乐园游戏场,含有越剧、申曲、四明文戏演出的小世界游戏场,含有绍兴戏演出的大世界游戏场等,都经登记后获得了演出许可;同时,演绍兴戏的福星、宝兴戏园,演扬州戏的东兴、江淮戏园、宁舞台、翔舞台,演常州滩簧的三民、义和戏园等也登记获得了演出许可;此外,徐鸣声、金筱仙、王瑶琴、赵佩英、筱文滨、丁少兰、钱凤弟、施湘芸、施飞霞、朱国梁、张凤云、张素兰、蒋福辰、王爱玉、周筱虹、蒋婉贞、蒋素贞、费西冷、戴亭川、赵长松、陶兵儿、夏莺莺、夏宝芳、夏娟莺、王筱新、沈桂英、王雅琴、沈筱英、筱桂荪、张兰笙、蒋鉴安、郑翠娥、郑爱娥、叶如玉、王美云等演出苏滩、申曲等小戏的演员也获得了演出许可③。对于这些小戏和演员表演来说,戏曲审查制无疑具有松绑甚至推动的作用。

(二)审查制与戏曲管理体制的现代化

民国中期的戏曲审查制具有鲜明的全面性、系统性和法制化特征,因而它是一种更具现代性的管理体制。

首先是全面性,即戏曲审查制不只是针对某一个剧种,而是覆盖多个剧种。比如,武汉的戏曲审查就囊括了该地区常见的话剧、京剧、汉剧、楚剧、皮影、滩簧等;上海的戏曲审查以京剧为主,但也包括话剧、粤剧、越剧、申曲、四文明戏、昆曲、绍兴戏、扬州戏、常州滩簧、常锡新戏等剧种。除覆盖面广外,戏曲审查制还涉及戏剧活动的多个层面。剧本审查是该工作的核心,但演员、剧场之审查同样重要,它们都是实现官方意识形态和规范管理

① 《演花鼓戏》,《申报》1878年3月8日。
② 《楚剧志资料汇编(第一册)》,湖北省戏剧研究所武汉市艺术研究所1985年印,第53页。
③ 上海市教育局第四科通俗教育股编:《审查戏曲》,上海市教育局第一科1930年发行,第20—48页。

目标的着力点；同时，剧本的审查更细微到情节结构、词句题旨等，演员的审查也深入到演员的年龄、性别、身份职业、文化程度、思想观念等，而剧场的审查更是具体到建筑、卫生、消防、工作人员等多个方面。

其次是系统性，即戏曲审查制的推行不是由某个部门单独负责，即便是专门性的戏审会，在工作时也依然需要其他部门的协助。比如，强制处罚演员和剧场需要公安部门协助，训练演员时需要教育部门协助，检查剧场需要卫生、工务、公安部门共同协助。此外，其系统性还体现为执行的有序化。如前文所述，剧本审查遵循"准备——送检——审核与核准——处分——执行——核实"的流程，演员审查也基本遵循"登记——训练——认定——执行"的流程，剧场审查同样有"登记——检查——认定（获得许可或限期改良）——执行"的流程。

其三是法制化，即戏曲审查制的推行是有规则和标准可依据的，而不是随意裁定。比如，武汉公布了《剧场登记之手续》、《汉口市政府检查公共娱乐场所卫生暂行办法》（1935年）、《汉口市戏剧业卫生暂行规则》（1937年）等剧场审查条例，制定了《审查京剧本之准备》（1930年）、《汉口市戏剧审查委员会二十四年五月重订禁剧表》（1935年）等剧本审查标准。更为重要的是，审查的执行者和执行过程也有明确规范。比如1935年，汉口市政府制定的《汉口市政府检查公共娱乐场所卫生暂行办法》规定：检查证暂发四张，专为本府职员检查本市公共娱乐场所卫生之用；各检查员执行检查职务时须洁身自爱，如有不法行为，得由被检查之场所据实指报，以凭查办；各检查员执行检查职务时，除持检查证外，另须佩戴本府证章；……检查证不得转给他人，倘有假借情事，查出严办；检查证如有遗失，持证人应立即呈报并登报声明作废①。通过这样的规定，执法者的权力被加以规范和限制，体现出了一定的法制化特征。

（三）戏曲审查制与戏曲的高度政治化

具有浓厚"党化"色彩的戏曲审查制的推行，加速戏曲进入了高度政治化的历史发展阶段。"党化教育"乃是戏曲审查制实施的重要目的，也是各省市戏剧戏曲审查章程或规则中明确提出的审查标准，如1932年《北平市社会局戏曲审查委员会章程》第五条：违反"党义"者，禁演②；1930年《上海市公共娱乐场所管理规则》第十二条：违反"党义"及侮辱"国体"者，禁演③；1932年《湖南省戏剧审查委员会审查规程》第三条：违反"本党主义"及"政纲政策"者，禁演④；1928年《河南省教育厅戏曲审查会简章》第二条：本会以根据三民主义、改善社会娱乐、促进国民革命为宗旨；1932年《河南省国民政府教育厅戏曲审查会

① 汉口市政府编：《汉口市政概况·卫生》，汉口市政府1934—1935年印，第9—10页。
② 王海燕：《20世纪30年代北平市戏曲审查委员会史料》，见北京市档案馆编《北京档案史料（2015.1）》，新华出版社2015年版，第70页。
③ 上海市教育局第四科通俗教育股编：《审查戏曲》，上海市教育局第一科1930年发行，第44页。
④ 湖南省文化厅编：《湖南戏曲志（简编）》，湖南文艺出版社2013年版，第403页。

审查戏曲的办法》第四条：倡导国民革命的戏剧当提倡[①]；1931年《浙江审查民众娱乐暂行规程》第七条：违反"党义"，提倡邪说者当纠正或禁止[②]；1934年的《广西省戏剧审查会审查通则》第四条：以宣传共产主义或鼓吹阶级斗争为中心的戏剧当禁演或改良[③]。1934年《云南省戏剧检查条例》第五条规定以下戏剧禁演：有违反"本党主义"情节者，有"影射及讽刺本党"一切意味者。其第七条还规定，以下戏曲当奖励："叙述本党之革命事迹"，能唤醒民众兴奋人心者；记载国耻往迹，激动人民爱国救国之心理，及外交常识者[④]。

审查演员时，规训演员思想、关乎"党化教育"的课程也较多。例如，武汉楚剧演员训练班有"纪念周""党义""公民""精神谈话""新生活纲要"等课程[⑤]，武汉汉剧演员训练班也有"公民""党史""党义""新生活纲要"等课程[⑥]。通过训练班，很多演员都接受了"党化教育"，一些演员甚至将"党义"视为楚剧艺术的主体、基础，可见"党化教育"烙印之深。因此，正是戏曲审查制使戏曲趋于"党化"，并最终走向政治化。

民国时期，中国戏曲被戏曲审查制带进了一个时代，其不但与国家政治生活的关系越发密切，而且与执政党的思想建构发生关联。从此，戏曲走向了政治化。

[①] 中国戏曲志编辑委员会编：《中国戏曲志·河南卷》，中国ISBN中心1995年版，第671—709页。
[②] 中国戏曲志编辑委员会编：《中国戏曲志·浙江卷》，中国ISBN中心2000年版，第863页。
[③] 中国戏曲志编辑委员会编：《中国戏曲志·广西卷》，中国ISBN中心2000年版，第627页。
[④] 中国戏曲志编辑委员会编：《中国戏曲志·云南卷》，中国ISBN中心2000年版，第642页。
[⑤] 《楚剧志资料汇编·第1册(第1部分)》，湖北省戏剧研究所武汉市艺术研究所1985年印，第67页。
[⑥] 《汉剧训练班每周功课之支配》，《汉口罗宾汉》1935年8月7日。

戏剧《南天门》与山西大同曹福庙因缘考论

阎 慧*

摘 要：曹福庙是清末民初大同人民为纪念戏剧《南天门》中因救主冻毙受封"南天门都土地"的义仆曹福而建。作为土地神，曹福本副祀于真武庙，但在影响上却超过了真武大帝。为纪念戏曲虚构的人物而建庙祭祀，这在戏曲史与民间信仰活动中十分特别，是清宫演剧对民间戏剧发生影响以及戏曲与民间信仰互相促动的结果，具有独特的戏曲史价值和民俗学价值。

关键词：《南天门》；义仆；曹福庙；清宫演剧；福德正神

戏剧《南天门》（又名《曹福登仙》《走雪山》），曾在清宫多次上演，为清宫节令戏①。该剧讲述明代吏部尚书曹天官夫妇为魏忠贤所害，仆人曹福护送小姐玉莲逃往山西大同，途遇大雪，曹福将衣物让给曹玉莲，自己冻毙于大同广华山，死后获封"南天门都土地"。其不但被搬上宫廷戏台，而且出现名伶竞演现象，在此影响下《南天门》于民间大盛。净臣曹天官冤死的遭遇与老仆曹福舍生救主的义举，在晚清、民国时期受到广泛关注和热烈讨论（见于当时报纸），在民间被认为实有其事。在故事发生地山西大同，人们专门为曹福这个戏剧中虚构的人物修建了一座曹福庙。民国怀安县议员曹璜甚至将自己附会为戏中"曹天官"后裔，在宗祠中供奉其生前官服②。事实上，曹天官的形象是以明代阉党与东林党斗争史实为背景，借鉴明代吏部尚书赵南星的经历加以改造而成的；义仆曹福的形象则是戏曲虚构。学者叶晔曾指出："在中国古代文学作品中，有这样一群人物形象，他们不是历史上真实存在的人物，或者与其相对应的历史原型已相距甚远，却由于在演义小说、坊间话本、民间演剧中塑造了一个颇具特色的、丰满的文学形象，使得一部分读者大众误以为是确凿姓名的历史人物，并通过后世不断地心理认同和历史书写，进入历史文献之中，被塑造成一个真实的存在。"③曹天官和曹福就属于这种情况，而由此出现的曹福庙民间祭祀则体现了清宫演剧对民间的巨大影响以及戏曲与民间信仰的互动。

随着时代发展，因题材老化、表演难度大等原因，《南天门》逐渐被时代淘汰而不再上演，曾经的繁盛演出成为历史。随着它的衰落，大同曹福庙也因战火而不存，只留下了曹

* 阎慧(1987—)，四川大学文学与新闻学院博士生，专业方向：中国古典文献学。
① 宁霄：《十月节令戏之〈南天门〉》，《紫禁城》2016 年第 11 期。
② 张国柱：《乡贤明代忠烈曹定邦》，中国人民政治协商会议怀安县委员会编《怀安县文史资料（第四辑）》1993年，第 205 页。
③ 叶晔：《中国古代文学中虚构人物的历史重塑》，《文学遗产》2012 年第 4 期。

夫(福)楼的地名与民间传说。关于曹福庙的记载多见于民国时讨论《南天门》的报刊以及大同文物古迹考察报告中。现代学者也曾对曹福庙的出现时间做出探讨，如许殿玺《曹福庙的传说初考》记述当地老年人的口述："曹福庙的起源有二说，一说民国初有的；一说光绪三十年左右建的，民国时又重修。"①但均未关注到曹福庙的出现其实是研究清宫演剧对民间影响以及戏曲与民间信仰互动的重要史实个案，这其实具有十分珍贵的价值与意义。

一、因戏剧《南天门》修建之曹福庙

（一）曹福庙的状况

山西省大同市南郊区水泊寺乡御河东岸，有一个名为曹夫楼村的地方，与市区隔河相望，其得名与《南天门》中义仆曹福有关，曹福庙曾祔祀于当地东真武庙内。

东真武庙为明代建筑（图1），《中国文物地图集·山西分册》载："真武庙遗址（东门外约500米东塘坡·明—民国）又称玄帝庙，俗称曹福庙。创建年代不详。据清乾隆《大同府志》载，明成化十三年（1477）重修。嘉靖年间（1522—1566）毁，万历十三年（1585）重修。20世纪50年代毁。遗址坐东朝西，东西长约80米，南北宽约50米。"②曹福庙为清末民国时期增修的庙内副祀，因戏剧《南天门》与义仆曹福的故事格外为人所知，故以曹福庙来

图1　大同东真武庙外观③

① 中国人民政治协商会议山西省大同市委员会文史资料研究委员会编：《大同文史资料（第15辑）》，1988年，第148页。
② 国家文物局主编：《中国文物地图集·山西分册（中）》，中国地图出版社2006年版，第76页。
③ 《新嘉坡画报》1928年第23期。

代指整个东真武庙。东真武庙内有曹福楼与曹福庙两座建筑,但曹福庙才是供奉曹福的场所,曹福楼仅用其名,当地人附会其为"南天门曹玉莲之妆阁",实际为玉皇阁①。《大同文史资料》载:"从河神庙往东,过御河桥(昔称兴云桥)上东塘坡即为东真武庙。庙后围墙之东北角有高楼,名曰:曹夫楼。东真武庙地基高耸,居高临下,山门坐东朝西,庙门台阶为一百零八个。东真武庙系明代建筑,规模宏大,结构庄严,外观奇特,过去例为大同人民郊游之胜地。"②民国二十三年(1934),曹福庙尚存,顾颉刚、吴文藻、谢冰心、郑振铎等人组成了"平绥沿线旅行团",对平绥沿线的风景进行考察与描绘,曹福庙就是其中的一处观光地点。冰心记载:"曹福祠在偏殿上,小小的三间,中间是曹福像,两壁都画着曹福和他的女公子,一路的风波惊险,画工甚劣。登庙小楼远望,西五里有曹福村。"③曹福楼与曹福庙今俱不存,但民国时期的报纸与大同考察报告中,保留了关于曹福庙的大量资料④。1939 年《香海画报》刊登了曹福庙内部照片(图 2):"图中曹福塑像白发冠巨冠,张口露齿,作微笑之态,旁有二像:一衷曲者持九莲杖;一青面者,半跪献帛,以夹侍之。其后为壁画,似系八仙之类,古趣盎然,甚觉可赞,亦一极晓情味之美术品也。"⑤

图 2　曹福庙内曹福塑像

在戏中,曹福被封为"南天门都土地",考查现存资料,曹福庙实际上也承担着土地庙的职能。民国二十三年(1934)7 月 14 日的冰心日记如是记载:"自此出寺,又出城东门,文、雷二女士和我共乘骡车,余人则由人背负而过,涉御河到曹福祠。曹福即旧剧《南天门》义仆,相传为明代故事。据说曹福一路护送他的女公子,备尝艰苦,到此冻死雪中,土人因立祠,供为土地神。"⑥《大同风物传说》一书也记载,曹福庙在新中国成立以前是人们离乡前祈求平安的地方:"旧时,雁北、大同的穷苦农民走西口谋生。总要在曹夫楼庙前放一块石头,以乞求老曹夫保佑自己平安返回。

① 大同县乡土教科书编委会编:《大同县乡土教科书》"十四 我县的胜迹(一)",大同同和书局 1936 年版,第 30 页。
② 中国人民政治协商会议山西省大同市委员会文史资料研究委员会编:《大同文史资料(第 6—10 选辑合订本)》,1989 年,第 201 页。
③ 冰心:《冰心游记》,北新书局 1935 年版,第 46 页。
④ 如《大同县乡土教科书》:"这庙也创在明时,高大雄伟,并不亚于城内各寺。而且屡经后人增修,工程还很整齐。"(大同同和书局 1936 年版,第 30—31 页)白志谦《大同云冈石窟寺记》:"(七)曹福楼,庙之建筑亦雄壮可观,庙门前有用石砌成之石级,约三丈高,庙内大殿后有砖台一,上建小房,相传明末曹金莲由北京逃亡大同,曾居留于此。"(中华书局有限公司 1936 年版,第 12 页)日本学者西村刚夫《大同都市调查》(东亚同文书院 1929 年版,第 9—11 页)、平田文次《大同を中心とする晋北地方の交通》(东亚同文书院 1940 年版,第 9 页)也提到了"曹福庙"。
⑤ 冰冰:《南天门义仆曹福之图像(附图)》,《香海画报》1939 年第 134 期。
⑥ 冰心:《冰心游记》,北新书局 1935 年版,第 46 页。

慢慢地，长年累月庙前堆起了一大堆石头，表达后人对老曹夫的纪念和信赖。"①这一行为表示人们真正地将曹福视作了土地神，认为他可以庇佑自己。

（二）曹福庙庙会

东真武庙地势高耸，位置优越，"俯瞰大同城内，街衢房舍，历历在目"②。《南天门》在清末、民国时演出繁盛，致使人们在此为戏中人物建造一座"曹福庙"。画家许北鸿（1924—?）曾回忆说，曹福庙"当时香火旺盛"③。《戏剧与古迹》一文载："曹福庙，每年春秋举行庙会，远近百余里都来上庙，香火极盛。"④

但根据现存的记载来看，曹福庙春、夏、秋、冬四季均有庙会。春季的庙会在每年的三月初三，《话说大同》介绍："大同的庙会繁多，有些庙会一直延续到新中国成立前，有些则至今仍然存在。每年，从旧历正月初八到上华严寺游八仙开始，二月初三有帝君庙会，三月初三有曹夫庙会……等等，庙会可谓多矣。"⑤这一天人们来曹福庙参加庙会，主要是来祓除不吉："三月三日：旧时人们在这一天，黎明即起床，用杨柳枝鞭打住房内四个角落，认为可以驱除蛇蝎百虫，免除疾病。白天则邀请亲朋成群结队到郊外春游，旧时有阳和坡和曹福楼庙会，人们都去踏青赶庙会。"⑥根据民国二十三年（1934）冰心的日记，7月14日这天为曹福庙的夏季庙会，为农历六月初三⑦。1997年出版的《山西通志》，记载了每年夏初的曹福庙会："山西大同一带，过去每到夏初，久居城内的人们，在南庙、水泉湾、阳和坡、雷公庙、云冈、观音庙、曹福庙等举行庙会期间，纷纷出城，或乘轿或坐车或骑驴，携带上酒饭、水果、餐具等，一路上看山看水，笑语不断。到达目的地后，利用树林空地支起帐篷，撑开旱伞，然后轮流到庙会上烧香敬表、买小吃、看戏。在返城的路上还有一场场精彩的越野赛，名叫'插车'，你追我赶，互不相让。车到城关，一定会有男女老少在街道两旁的台阶上观看踏青归来的盛况，当地称为'赶小会'。"⑧冬季的曹福庙庙会，晚清小说《尘世奇谈》曾有记载，但只说在冬天，具体日期不详⑨。

二、曹福庙兴盛与戏剧《南天门》之关系

曹福庙因《南天门》而创修，且香火旺盛，这使我们产生两个疑问：第一，曹福庙距离大同市有十多里路，人们为何会对一座地处郊区的庙宇（至今仍属郊区）生发出如此长久

① 常嗣新：《大同风物传说》，山西人民出版社1987年版，第88页。
② 全国政协文史资料委员会编：《文史资料存稿选编2·晚清·北洋下》，中国文史出版社2002年版，第259页。
③ 许北鸿：《雁爪痕》，中共党史出版社2007年版，第289页。
④ 伯龙：《戏剧与古迹》，《天津商报画刊》1935年第48期。
⑤ 谢西川编著：《话说大同》，中国大地出版社2007年版，第149页。
⑥ 徐世信编著：《大同风采》，中国旅游出版社1997年版，第230页。
⑦ 冰心：《冰心游记》，北新书局1935年版，第46页。
⑧ 山西省史志研究院编：《山西通志·第四十七卷·民俗方言志》，中华书局1997年版，第343页。
⑨ （清）岳乐山：《尘世奇谈（第2册）》，山东文艺出版社2004年版，第702页。

的兴趣？第二,这座庙宇本为真武庙,曹福仅为附祀,为何最终以"曹福庙"来指称整个庙宇？这与戏剧《南天门》演出的繁盛及大同人民对戏曲中忠义价值观的认同不无关系。

(一) 戏剧《南天门》之兴盛

《南天门》演出在清宫与民间都十分盛行,秦腔、京剧等剧种都有它的剧本,许多名伶也都以之为拿手戏。关于清宫《南天门》的演剧记录,《中国国家图书馆藏·清宫升平署档案集成》颇有记载,尤其是光绪九年(1883)后几乎每年都有演出:

清咸丰年间：恩赏日记档[咸丰十一年(1861)正月至六月立]五月初五日烟波致爽。

清同治年间：差事档[同治五年(1866)正月立](正月)初二日漱芳斋；差事档(同治五年正月立)(正月)十三日：乾清宫午宴,景星协庆(一分)仝日漱芳斋；差事档(同治五年正月立)四月初三日漱芳斋；日记档(同治五年正月立)(正月)十三日漱芳斋；差事档(同治六年(1867)正月立)(十月)十一日漱芳斋。

清光绪年间：差事档[光绪九年(1883)正月立](七月)初七日漱芳斋；差事档(光绪九年正月立)(九月)初三日漱芳斋；差事档(光绪十年正月立)(十月)初四日长春宫；差事档(光绪十二年)六月初一日漱芳斋；差事档(光绪十二年)八月初一日宁寿宫；差事档(光绪十三年正月)四月初一日长春宫；差事档(光绪十四年正月)(正月)十七日长春宫；差事档(光绪十五年正月立)(七月)十五日纯一斋；差事档(光绪十六年正月立)(六月)二十四日纯一斋；差事档(光绪十六年正月立)(十月)十一日颐年殿；差事档(光绪十七年正月立)二月初四日颐年殿；差事档(光绪十七年正月立)(十月)初七日颐年殿；差事档(光绪十七年正月立)(十月)二十六日颐年殿；差事档(光绪十八年正月立)二月十八日颐年殿；差事档(光绪十八年正月立)(五月)二十八日纯一斋；差事档(光绪十八年正月立)(六月)二十七日纯一斋；差事档(光绪十八年正月立)(十月)十三日颐年殿；差事档(光绪十九年正月立)四月初四日漱芳斋；差事档(光绪十九年正月立)(十月)十五日颐年殿；差事档(光绪二十三年正月立)(三月)十六日颐乐殿；恩赏日记档(光绪二十五年六月立)、差事档(光绪二十五年正月立)(正月)十六日颐年殿；恩赏日记档(光绪二十五年六月立)、差事档(光绪二十五年正月立)七月初一日纯一斋；差事档(光绪二十八年正月立)四月初四日宁寿宫；恩赏日记档(光绪三十二年正月至十二月立)(正月)初八日宁寿宫；恩赏日记档(光绪三十二年正月至十二月立)(正月)十八日颐年殿；恩赏日记档(光绪三十二年正月至十二月立)(四月)初十日纯一斋；恩赏日记档(光绪三十二年正月至十二月立)(八月)十四日颐乐殿；恩赏日记档(光绪三十二年正月至十二月立)(十月)十五日颐年殿；恩赏日记档(光绪三十二年正月至十二月立)(十二月)十五日宁寿宫；恩赏日记档(光绪三十三年正月立)(正月)十九日颐年殿；恩赏日记档(光绪三十三年正月立)(八月十八日)纯一斋；恩赏日记档(光绪三十三年正月立)(十一月)十五日颐年殿。

清宣统年间：恩赏日记档[宣统三年(1911)新正月立](七月)初七纯一斋；恩赏

日记档(宣统三年新正月立)(八月)十五日纯一斋。①

上有所好，下必兴焉，与清宫演出相对应，民间《南天门》演出亦十分兴盛。《申报》(上海版)刊登的《南天门》演出记录从同治十一年(1872)一直持续到1949年。1910年《图画画报》载《三十年来伶界之拿手戏——张松亭之南天门》一文认为，光绪九年(1880)左右《南天门》已是清末戏曲界内一出著名戏剧②，其盛行时间与清宫演剧时间可互为印证。1942年《关于一捧雪南天门：以义仆为主之文老生戏》一文，将民国以来演出过《南天门》的著名伶人与稀见伶人，整理了一遍，计有谭鑫培、王瑶卿、陈德霖、梅兰芳等二十余人③。然而，无论是出演的伶人还是演出的场数，都不止我们今天所能看到的数据。

图3 谭鑫培与王瑶卿演出《南天门》④

《南天门》一剧，妙在生旦并重，唱做颇为不易，非有根底者，绝不敢尝试⑤。1918年《戏剧大观》云："《南天门》一剧，一名《广华山》，又名《曹富登仙》，有梆子、二簧之分，都中以元元红演此最为出色当行，沪上潘月樵、麒麟童、小达子等亦常老脸演此剧，特不如老谭所奏之神妙天然耳。但老谭昔年演是剧时，配以大名鼎鼎之青衣王瑶卿，可谓天造地设一对好角色，今谭已谢世，瑶卿已迈，故此剧久未演之。盖《南天门》一剧，人人皆知为老生与青衣并重之戏，设使配角不良，亦难以出色耳。"⑥(图3)

舞台演出的精彩纷呈，演员本身的名气声望，客观上也进一步促进了《南天门》的广泛传播⑦。据1926年《菊部丛谈》记载，擅长《南天门》的艺人有张二奎、谭鑫培、刘景然、余叔岩、马连良、陈德霖、王瑶卿、王蕙芳、李连贞、薛固久等⑧，他们都是当时的著名艺人，演出各有所长。光绪二十四年(1898)，蒲剧须生泰斗郭宝臣在清宫为西太后演出此剧，艺惊四座，无不为之倾倒。西太后也甚为欣赏，并予褒奖⑨。皮黄班中之谭鑫培，平生不肯服人，独于郭宝臣所演《探母》《斩子》《天门走雪》等剧，乃佩服至五体投地。谭鑫培于光绪十六年(1890)担任清宫"民籍教习"，甚为慈禧太后所倚重，"内廷传差，若无鑫培，则圣心为之不怿。故每戏赏赐，恒以百两计。对

① 参见中国国家图书馆编纂：《中国国家图书馆藏·清宫升平署档案集成》，中华书局2011年版。
② 漱：《三十年来伶界之拿手戏——张松亭之南天门》，《图画日报》1910年5月25日。
③ 听塞外史：《关于一捧雪南天门：以义仆为主之文老生戏》，《新民报半月刊》1942年第19期。
④ 《谭鑫培君(右)王瑶卿君(左)南天门戏影》，《国剧画报》1932年第6期。
⑤ 参见《雪艳舫之南天门》，载刘云厂编辑《双艳集》，"雪社丛书"之一，出版社不详，序言显示为民国二十年十一月，第108页。
⑥ 刘达著、苦海余生编辑：《戏剧大观(第1集)》，交通图书馆1918年版，第19页。
⑦ 徐慕云：《中国戏剧史》，世界书局1938年版，第116—117页。
⑧ 张肖怆编：《菊部丛谈》，大东书局1926年版。
⑨ 杜波、行乐贤、李恩泽编著：《蒲州梆子剧目辞典》，宝文堂书店1989年版，第184页。

上虽稍有忤,亦不之罪。伶人承值得赏独厚而最邀圣宠者,鑫培一人耳"①。经统计,谭鑫培入宫后演出的老生戏共计七十出,其中便有《南天门》②。报纸盛评:"《南天门》为今日最流行的谭剧。"③1937年《闻歌述忆》记载谭鑫培出演《南天门》时曾出现一票难求的情况:"南天门绝世佳剧,苟不得闻,余将痛发。"④谭鑫培演技精湛,使观者魂梦中无一不是《南天门》,"雪落衣单,怀手战栗,观者亦若触寒欲嚏,曲阑已近天明,趋车返寓,幸予侍居干面胡同相距良迩,归即就寝,魂梦中仍无一非《南天门》也。"⑤但名角光环下的谭鑫培饰演之曹福,并非完美无瑕,在当时亦曾受到批评,这反映了民众对该戏的钟爱之深。1928年《谈〈南天门〉》一文载,谭鑫培在表演此剧时"汗出如雨",以盛夏演出此剧仍能使人感到彻骨寒意而闻名的孙顺⑥打趣他:"隆冬奇寒,曹福以一衰迈苍头奔走于雪窖冰穴之塞北,反能汗出如雨,何尚不免冻死广华山耶? 善演剧者竟若此不顾剧情乎?"⑦

戏曲演出的大热,致使当时的报纸杂志多见关于此剧的剧评、剧照以及本事考证等。有一篇世情小文《柴米夫妻:串一出〈南天门〉》,用《南天门》中的舞台动作来形容夫妻吵架时的情景:"阿英散了奶油香蕉头,也奔了过去,跪在地上,哭哀哀的抱着他的腿,两个人好似在串演南天门。"⑧报纸上也大谈《南天门》八卦。1943年《戏话》载:"南天门一剧,据人称述某显官之女仆私逃事。"⑨1945年《戏剧故事反面传说:〈南天门〉中曹福与玉莲》载:"曹福并不是那么大岁数,为是趁着曹家被害的机会,把曹玉莲拐走。"⑩"至刘君所注,曹福系拐逃小姐一层,则梨园老辈皆是如此说法,或有所根据也。(齐如山补注)"⑪这种荒诞不经的讨论,反映出这部戏剧传播的广泛性。

(二) 戏剧《南天门》之忠义价值观

曹福的形象代表着忠义,很容易得到民间的认同。"这种对某一性格亮点的浓描重写,真实地反映了下层民众的审美趣味,在一定程度上迎合了民众内心的愿望和渴求。另一方面,这些形象的其他性格板块显得比较单薄,甚至有明显的性格缺陷,而这恰是现实生活中底层民众的性格写照。这种优缺点并存的人物形象,很容易赢得普通民众的拥护和爱戴,继而进入局部地区的历史书写之中。"⑫《南天门》全剧都在呈现老仆曹福如何护

① 刘菊禅:《谭鑫培升平署承值记》,见戴淑娟等编、江流订《谭鑫培艺术评论集》,中国戏剧出版社1990年版,第133页。
② 张永和:《皮黄初兴菊芳谱 同光十三绝合传》,上海古籍出版社2014年版,第152页。
③ 《非谭派的南天门》,《京报·戏剧周刊》1925年第8期。
④ 张次溪辑:《清代燕都梨园史料续编》,北平松筠阁书店1937年版,第52页。
⑤ 张次溪辑:《清代燕都梨园史料续编》,北平松筠阁书店1937年版,第53页。
⑥ 纪根垠《纪根垠戏曲散论》:"同治、光绪年间(1862—1908),京剧流行于山东各地。以济南为例,光绪初年有高升、如意两个班社……如意班主要有孙永才(即孙顺,老生)……"(中国文联出版社2000年版,第50页)
⑦ 徐慕云:《谈〈南天门〉(附照片)》,《戏剧月刊》1928年第1期。
⑧ 苏广成:《柴米夫妻:串一出南天门》,《现世报》1940年第96期。
⑨ 《戏话》,《三六九画报》1943年第11期。
⑩ 寂盦:《戏剧故事反面传说:〈南天门〉中曹福与玉莲》,《立言画刊》1945年第333期。
⑪ 齐如山:《齐如山国剧论丛》,商务印书馆2015年版,第339页。
⑫ 叶晔:《中国古代文学中虚构人物的历史重塑》,《文学遗产》2012年第4期。

送小姐玉莲逃亡,如何在天寒大雪时舍弃性命保全小姐,如何在死后冻毙封神。身份低微的仆人因忠义行为而褒奖成仙,在明清"义仆戏"题材戏剧中是罕见的,这意味着处于社会底层的奴仆阶层得到了关注。《南天门》在清宫的频繁演出其实是统治阶级对"忠义价值观"的提倡;同时,民间心理中亦有对忠义思想的认同,这成为《南天门》能够深入人心的原因。大同人自古提倡忠义,地方志中多见表彰忠义之坊祠,如《正德·大同府志》载"敕赐忠义坊"①,《乾隆·大同府志》载"旌表忠义坊"②"忠义坊"③"敕赠忠义坊"④"忠义孝悌祠"⑤等,为曹福立庙正是这种忠义价值观的物化。《大同文史资料》载:"童年记忆所及,家乡演晋剧《走雪山》时,祖父和近旁老年,一边看戏,一边互谈曹福庙,听得津津有味。"⑥一个戏曲中的虚构人物能够引发人们的集体关注,正在于其中的忠义精神。

三、台湾地区福德正神传说与戏剧《南天门》

土地,即福德正神,为掌管一方土地的神仙,在道教系统中是地位较低的神,但在民间信仰度极高。潘恩德《全像民间信仰诸神谱》云:"土地公,各地均有,大都是地方上有功于国、有恩于民的名人,死后被人奉为当地的地方守护神,如沈约为湖州乌镇普静寺的土地神,韩愈为翰林院及吏部所在之处的土地神,岳飞为临安太岳的土地神。"⑦台湾地区福德正神信仰非常广泛,有"田间地头土地公"之说。"古者庙制,凡有功德于民则祀之。而福德正神之赫□濯灵:顺四时,阜百物,息家殃,严□□,□功尤伟;故其报食民间,于今为烈。"⑧吴诗兴先生《传承与延续:福德正神的传说与信仰研究——以马来西亚华人社会为例》总结了民间传说中福德正神的五种身份,即地方官吏、忠义家仆、杀蛇老者、大禹随从和农夫。⑨ 其中"忠义家仆"身份的说法,亦见于钟华操《台湾地区神明的由来》(1979年)⑩、吴瀛涛《台湾民俗》(1984年)⑪、董芳苑《台湾民间宗教信仰》(1984年)⑫、姜义镇《台湾民间信仰》(1985年)⑬、陈小冲《台湾民间信仰》(1993年)⑭等研究台湾民俗信仰的著作

① 《正德·大同府志》卷之三,明正德刻嘉靖增修本,第8页。
② 《乾隆·大同府志》卷之一十二,清乾隆四十三年重校刻本,第15页。
③ 《乾隆·大同府志》卷之一十二,清乾隆四十三年重校刻本,第39页。
④ 《乾隆·大同府志》卷之一十二,清乾隆四十三年重校刻本,第47页。
⑤ 《乾隆·大同府志》卷之一十四,清乾隆四十三年重校刻本,第7页。
⑥ 中国人民政治协商会议山西省大同市委员会文史资料研究委员会编:《大同文史资料(第15辑)》,1988年,第147页。
⑦ 潘恩德编著:《全像民间信仰诸神谱》,巴蜀书社2001年版,第261页。
⑧ 孔昭明:《台湾文献史料丛刊第九辑·台湾南部碑文集成上》,台湾大通书局1987年版,第286—287页。
⑨ 吴兴诗:《传承与延续:福德正神的传说与信仰研究——以马来西亚华人社会为例》,益新印务有限公司2014年版,第46页。
⑩ 钟华操:《台湾地区神明的由来》,台湾省"文献委员会"1979年版,第191页。
⑪ 吴瀛涛:《台湾民俗》,罗文图书股份有限公司1984年版,第66页。
⑫ 董芳苑:《台湾民间宗教信仰》,长青文化事业股份有限公司1984年版,第421页。
⑬ 姜义镇:《台湾民间信仰》,武陵出版有限公司1985年版,第82页。
⑭ 陈小冲:《台湾民间信仰》,鹭江出版社1993年版,第45页。

中。其均讲述仆人将衣物让给小姐、自己反被冻死、死后封为福德正神的故事。这些故事与戏剧《南天门》中的曹福登仙故事虽有细节差别但大体相同：

故事来源	时代	仆人名字	事由	仆人的行动	仆人的选择	仆人的结果
戏剧《南天门》	明	曹福	曹氏夫妇为魏忠贤所害	老仆护送小姐逃难	大雪，仆人让衣冻毙	受封南天门土地
钟华操《台湾地区神明的由来》	周	张明德	官员之女思父心切	家仆陪同小姐寻父	大风雪，仆人让衣冻毙	受封南天门土地
吴瀛涛《台湾民俗》	不详	不详	匪乱	背负主人逃难	严冬脱衣给主人而冻毙	获封土地公
	周	张明德	上大夫仕官在远地，幼女思念父亲	背小姐	大雪，脱衣保护小姐而冻毙	封"南天门大仙福的神"，主人建庙而祀
董芳苑《台湾民间宗教信仰》	周	张明德	上大夫到远处上任，小姐思念父亲	陪同千里寻父	途中遭遇大风雪，仆人脱衣给小姐而冻毙	封"南天门大仙福德正神"
姜义镇《台湾民间信仰》	周	张明德	上大夫远地上官就任，幼女思念心切	伴女千里寻父	大雪，脱其衣服保护小姐而冻毙	封"南天门大仙福德正神"，上大夫建庙奉祀
陈小冲《台湾民间信仰》	周	张明德	上大夫任官在京，爱女思父心切	不远万里护送小姐进京寻父	途中逢降大雪，仆人脱衣给小姐而冻毙	南天门大开，瑶池主人金母娘娘封其福德正神

据此推测两者之间应该有某种关联，或有共同来源，或存在先后借鉴关系。遗憾的是，戏剧《南天门》与台湾福德正神传说中"仆人封神"故事均找不到早期的文献来源。考查"南天门土地"，《道藏》无载。就笔者目力所及，民间道教文献记载中仅见"南天门土地"为唐代韩愈的说法："天君领旨，责南天门土地韩文公曰：'接路而过，焉敢妄开，须查西蜀城隍。'"①《台湾南部碑文集成》《台湾中部碑文集成》两书保存了多篇关于福德祠的资料，其中较早的福德祠在清康熙年间。《新兴街福德祠重修碑记》（嘉庆十七年）载："我新兴街福神，昔未有庙，祀在民居。迨康熙间，街耆建其庙于西，坐海冲衢，水绕人朝，可称佳胜。"②但这些碑文资料中均未记载福德正神的封神传说。在书面文献资料缺乏的情况下，我们无法得知《南天门》"曹福封神"与台湾福德正神"仆人封神"两种相似传说产生时间的先后。

本文认为台湾福德正神"仆人封神"吸收与借鉴了"曹福封神"的可能性更大，理由如

① 佚名：《祈祥品经9卷》卷三，来源于爱如生俗文库，旧钞本，第238页。
② 孔昭明：《台湾文献史料丛刊第九辑·台湾南部碑文集成上》，台湾大通书局1987年版，第195页。

下：首先,《南天门》"曹福登仙"有晚清报纸、清宫档案、戏曲文本等文献记载,有明确的时间标识。台湾民间"福德正神"传说,则来自口耳相传的民间传说,产生年代不详,其文本形成是在近现代人们有意识地对其进行整理与研究之后,1979年出版的钟华操《台湾地区神明的由来》是较早地记录这一传说的研究文本。其次,清末时大陆对台湾曾有京剧输出,台湾福德正神"仆人封神"的说法很有可能来自戏剧《南天门》。台南市中区永福路武庙现存道光十五年(1835)《武庙禳灾祈安建醮牌记》,其中提到的"四喜班"即京剧四大徽班之一①。"光绪二十一年(1895)至民国二十六年(1937),四十二年间有超过六十多个大陆戏班渡台演戏。这些戏班除地缘较近的闽、粤班持续来台演出之外,上海京班亦于光绪中期传入台湾,约有四十多个,占大陆渡台戏班的三分之二。"②京剧传入台湾的清末,正是《南天门》演出异常兴盛的时期。经统计,1908—1919年赴台京班中的上天仙班、群仙女班、鸿福班、醒钟安京班、复和京班、四得隆京班、联兴京班,均曾演出《南天门》③。演义小说、坊间话本、戏曲等通俗文学与口耳相传的民间传说之间本来就是互为渊源,彼此吸收、借鉴与改编是经常发生的事。在文献不足的情况下,历史只能证伪而不能证真,现有证据均无法证明台湾"福德正神""忠义家仆"的身份早于"曹福登仙",反而更倾向于台湾民间传说吸收了京剧《南天门》中的故事。

四、余　　论

20世纪40年代,《南天门》已少见于舞台。"晚近髯生争排新戏,即不演戏者,亦多以《探母》《空城计》《四进士》《借东风》等是尚,而《南天门》一剧竟在摈弃之列,考其原因,自属以髯生挑班者,演此戏不足飨顾客,贴双出时,有《盗宗卷》《黄金台》《状元谱》各轻工戏在,则《南天门》又嫌较为吃重矣,只是之故,《南天门》一剧竟少见于舞台焉。"④"《南天门》一剧,近日极少见演者,盖于唱功无真实功夫者,实难博得好评,况复剧情虽简单,而曹福一角,于表情,做戏,固均极繁重吃力,与旦角配演,亦极难洽合身份也。"⑤京剧艺术家马连良因"场子太少,时间不够分配,已多日不演(《南天门》)"⑥。但这些解释均不足以回应

① 段飞翔:《台湾清代戏剧文献所见"四喜班"》,《戏剧》2019年第4期。
② 徐亚湘:《日治时期中国戏班在台湾》,南天书局2000年版,第92—95页。
③ 简贵灯《京剧在日据台湾的因应之道》附录二《1908至1919赴台京班的可考演出剧目》检索《南天门》的演出记录如下:上天仙班:台北第二会场演艺馆,台湾劝业共进会,1916年4月15日;台北新舞台,台湾劝业共进会,1916年7月29日。群仙女班:台北新舞台,1917年7月11日。鸿福班:台北淡水戏馆,联合茶园,1919年5月11日;1919年6月6日。醒钟安京班:1922年12月7日、1922年12月31日。复和京班:1925年4月27日、1925年5月24日。赴台京班打炮戏(夜戏)一览表,鸿福班:1919年5月12日。复胜复兴合班:新舞台,1921年8月20日。醒钟安京班:大舞台,1922年1月29日;新舞台,1922年11月5日。鸿福班与上海京津男女班合演:基隆,玉田街新设戏园,1920年11月8日。四得隆京班:大舞台,1926年3月2日。联兴京班:新舞台,1924年2月5日,曹福登仙。(福建师范大学博士学位论文,2016年)
④ 颂周:《谈南天门》,《新天津》1941年11月25日。
⑤ 摩露:《摩露随笔——歌场稀见之南天门》,《戏剧报》1941年6月4日。
⑥ 学曾:《马连良之南天门》,《新天津》1941年6月9日。

一个问题：何以戏剧《南天门》在产生之初没有因"做工繁重""剧情简单"而受到摈弃，反而成为清宫与民间兴盛至极、屡经讨论的剧目？《南天门》兴盛与衰落的轨迹与其他老戏相比，有着异常突兀的转折，其兴过盛，其衰过速，忽然之间不再上演、湮没无闻。这再次说明清宫演戏对《南天门》的传播曾产生过重大影响，名伶竞演亦是在清宫影响下的产物。这种影响延续到民国，但又戛然而止。随着时代前进，剥离清宫提倡的光环后，戏曲本身的魅力不足以使之延续。秦腔《南天门》早在 1931 年便已呈现出衰落趋势："旧剧《南天门》为秦中江湖派常演之佳剧，昔之李云亭（即麻子红）今之刘立杰（即木匠），今李死刘老，此剧无步后尘，一般爱着江湖的人，的确从此不入戏园。"①"秦腔至今，已成落伍的末路，一蹶不能复振，虽有男伶称大王的王金城，坤伶号称大王的金刚钻，几如风中残灯，忽明忽灭，并素称秦腔泰斗的李桂云、陈艳涛等，全也匿踪销声，舞榭歌台，不露芳影……悲叹秦腔落伍，落到这个地步，追忆民国十年以前，新明大戏院改筑初成，则国珍组班，以元元红、魏连升与小香水充为台柱，演《南天门》一剧，贴出海报，坐即告满……最称拿手，二十年来，未有能此之者，今念及秦腔，不能不追及元元红、小香水之《南天门》了。"②

 曹福庙与戏剧《南天门》之间有着甚深因缘，随着《南天门》演剧的衰落，曹福庙也毁于 20 世纪 50 年代。戏与楼，喧闹的腔板与曹福庙中蜿蜒而上的人间烟火，终化作历史中归于寂寞的一瞬辉光。但不可否认的是，因戏剧《南天门》影响而创修的大同曹福庙，是清末宫廷演戏对民间发生影响、戏曲与民间信仰互相促动的一个见证。

① 热心肠：《说南天门（即走雪）——并评刘振华》，《西北文化日报》1931 年 6 月 15 日。
② 老不：《忆元元红、小香水之南天门》，《新天津》1940 年 5 月 22 日。

从乡土到都市：近代戏曲生态的嬗变
——以晚清民国报刊中"应节戏""义务戏"史料为中心

吴 民[*]

摘 要：清代中后期形成的戏曲生态格局，进入20世纪后受外部环境影响，不断发生改变。其内在的乡土文化驱动力逐渐减弱，戏曲不再是单纯叙说农耕文明与传统封建士大夫主张的文化价值体系。走向都市后，戏曲艺术日渐疏离母体文化，但并未获得新的文化源头，最终沦为猎取商业利益的噱头和工具，甚至表现低级趣味。以《北洋画报》为代表的晚清民国报刊所载的"应节戏""义务戏"史料生动地反映了民国戏曲生态嬗变过程的艰难。

关键词：民国报刊；应节戏；义务戏；近代戏曲生态

20世纪初，随着辛亥革命的胜利和新文化运动的兴起，戏曲生态也自内而外发生了重大变革。其母体文化内核由于乡土文化的解构，逐渐丧失了内在驱动力，取而代之的是改良、票房等新的引导性因素，戏曲的生态场域也逐步地由乡土转移向都市。都市的审美正向西方的所谓现代迈进，其实质是文化生态的去内核化，或者说是在不断剥离、抽空艺术的文化内涵。感官刺激、欲望满足成为新的都市文化的显著特征，而其又必然在戏曲艺术生态的演进中有所体现。虽然不少有识之士倡导国剧运动、戏曲改良，企图弥补文化断裂带来的戏曲生态失衡，但是由于新的戏曲生态体系难以自洽成立，这种转变必然极其艰难，也必然无法完成。对该问题的关注，以往多集中于都市戏曲生态的新的呈现，或者勾勒乡土戏曲生态恶化的轨迹，这割裂了戏曲生态演进的内在联系，因而无法解释后来戏曲生态发展中呈现的各种问题。从这个意义上讲，晚清民国报刊戏曲史料中关于"应节戏""义务戏"的内容，具有十分重要的研究价值，因为它们恰是传统乡土戏曲生态的文化遗存。"应节戏""义务戏"在近代的城市语境中发展得并不顺利，甚至最终无法适应都市戏曲生态建构的要求。在疏离传统乡土文化后，都市戏曲生态走向精致化。由于割裂了与母体文化的内在联系，都市精致化的表演生态最终沦为空洞，情色、暴力、血腥等噱头更是啃噬着戏曲生态的本体，为20世纪后半叶的戏曲生态重构制造了万千阻力[①]。

[*] 吴民（1985— ），博士，四川大学文学与新闻学院副教授，专业方向：戏剧生态学。
【基金项目】国家社科基金项目"戏曲生态学论纲——20世纪中国戏曲生态格局变易及美学体系嬗变关系研究"（18CB167）阶段性成果。
① 吴民：《戏曲生态学的学科界定与发展方向》，《戏剧文学》2013年第6期。

一、"应节戏"与早期报刊戏曲史料

为了某个节日或者某个纪念日而演出的戏曲剧目,称为"应节戏"。清代昭梿撰《啸亭杂录 续录》卷一云:"乾隆初,纯皇帝以海内升平,命张文敏制诸院本进呈,以备乐部演习,凡各节令皆奏演。"①

中国戏曲产生、发展于民间,具有鲜明的民俗性特征。在中国的传统节日里,流行着演员演出应节戏、观众观看应节戏这样的独特庆祝方式。"应节戏"除了具有戏曲艺术的特性和民俗意义外,还包含着更广泛的文化内涵②。比如,演剧贯穿着春节风俗发展的历史,其有多种形式,节日期间在宗教信仰和文化娱乐等多方面起着作用。随着时代的发展,演剧也在发生变化,但仍长期作为春节习俗的一部分③。

《北洋画报》是华北报业中历时较长的报刊之一,也是民国时期的重要刊物,其中有大量戏曲史料,不但包括名伶重要演出活动的记录,也有关于昆剧以及坠子、梆子等地方戏曲活动的内容,还刊载了许多名家名角的便装、戏装、生活小影、书画作品以及一些上妆的照片、脸谱等。它所刊发的1587期中围绕戏曲改良、名伶、舞台重心转移、义务戏等的戏曲史料,为我们研究民国戏曲生态提供了重要资源。其中,关于"应节戏"的资料有《明星春宴余兴戏评》《明星春宴余兴戏评(下)》《宜于国难期间演唱的〈挑滑车〉》《端节应景戏》《上元节之应景戏》《七夕应景戏之〈天河配〉》《中秋节之应景戏》《论应节戏》,关于"义务戏"的资料有《胡碧兰举办之慈仁义务剧》《寒云参加义务剧之经过》《唐山妇女协会义务剧志盛》《记外交后援会义务剧之始末》《记北平河南中学义务剧两配角》《两台赈灾戏》《记〈商报〉主办之陕灾义剧》《培才义务剧》《冬赈暨辽灾义务剧两夜纪》《北平记者协会义务剧》《北平记者会公演剧筹款之秘闻》《华乐义务剧》《义剧赈灾》《电报局义剧》《谈明晚永兴赈灾会之周瑜》《孟小冬唱义务剧》《永兴义剧杂记》《酝酿中之义务剧》《慈善会义务剧角色谈》《慈联会冬赈义剧记》《赈灾的戏》《慈联冬赈义剧记》等。

以《北洋画报》相关史料为索引,进一步梳理民国报刊中的相关史料,可以清晰描绘民国戏曲生态发展的基本格局和脉络。

二、"节"的消亡与"应"的两难

随着乡土社会的瓦解,传统农耕文明和宗族社会下的"节"逐渐消亡,所谓"应节"也就成了无源之水、无本之木。这在民国戏曲生态演进过程中体现得尤为明显。

比如,农历七月间有两出"应节戏",一为《天河配》,一为《盂兰会》。前者是七夕上演,讲牛郎织女的爱情故事;后者是七月十五上演,演"目连救母"及"盂兰盆供奉四方恶鬼"的

① (清)昭梿撰,冬青校点:《啸亭杂录 续录》,上海古籍出版社2012年版,第267页。
② 李楠、陈琛:《论应节戏的文化内涵》,《节日研究》2011年第2期。
③ 彭恒礼:《春节的演剧风俗》,《节日研究》2011年第2期。

故事。前者宣扬传统乡土社会的情感，尤其是爱情；后者则除了彰显汉传佛教的教义外，还重点突出孝道、博爱等民间伦理道德。这两出戏在民间都是很受欢迎的应节剧目，然而到了民国时期，却成了商家招徕顾客的噱头，而此时观众的趣味也悄然发生了改变。一般观众观《天河配》，多着眼仙女洗澡等粉色场面；观《盂兰会》，多在意于穿插之杂耍，等等。舍本逐末，至演出者站在生意经的立场上，为了迎合一般低级趣味观众之所好，乃不惜变本加厉，争奇斗胜，失去原剧之本意①。

其实，"应节戏"在清代中后期就已经注意到"闹热"和"可观"，这也是传统民俗节庆的需要。但是这时候的"闹热可观"都还在戏曲艺术规定之内。比如端午的"应节戏"，多为斩妖除魔故事，除了民俗需要也有"热闹性"的要求②。端午的"应节戏"常演《龙舟竞渡》《屈原投江》诸折，皆昆曲；后来用《封神榜》为蓝本，掺杂九妖，树立三教，命名《混元盒》。其穿插固近乎臆造，而文武并重③。这里透露出几点戏曲生态嬗变的信息：第一，昆曲衰微而乱弹兴起；第二，文武并重的闹热、可观的剧目，很受欢迎；第三，虽然戏曲的形式、内容都发生了变化，但"树立三教"的教化性不能改变。从这个意义上说，这基本上还是遵循戏曲生态沿革的基本规律，只是在表演上出现了新的要求罢了。不过如此盛大的《混元盒》，到了民国之后却很难上演。母体文化的松动瓦解，本体的江河日下，外部生态的恶化，演剧者的逐利，观剧者的猎奇，所有这一切构成了民国戏曲生态的特殊状态。民国时期，因为追逐现代文明，很多旧的文化被取缔，这显然也是民国"应节戏"悄然改变的重要原因。充满极浓厚的神权色彩，论属取缔之迷信，固与今日之时代精神不符。但就各戏之艺术而言，如《捉妖》《斗法》种种，武生、武旦大开打，亦不失为几出好戏④。

就在"应节戏"已经"无节可应"而只能沦为商人逐利和市民猎奇的噱头之时，仍然有人在高呼回归过去，汲取传统的艺术价值和文化魅力，甚至要从传统的昆曲剧目中寻找新的"应节戏"，比如刘步云就认为《红梨记》应当列入"上元应节戏"⑤。不过这注定只是一家之言，无法与历史的洪流相抗衡。

事实的情况是，到了民国中后期，"应节戏"的生存状况十分艰难：

> 今年之应节戏，尤显不景气。唯荀慧生及其女弟子吴素秋，均演《白娘子》，其余大名旦班，已不见《混元盒》《乾坤斗法》。盖旧剧衰微，此亦可视为没落之一端也。⑥

不仅端午"应节戏"很多旧剧已看不到，中秋"应节戏"《天香庆节》也久无人唱⑦。这固然由于艺术生态的新陈代谢，但归根结底还是因为戏曲生态体系的整体性嬗变。"应节戏"的式微，只是供我们窥探整体的一斑而已。从民国六年到民国十八年（1917—1929），

① 《"天河配"与"盂兰会"，旧七月里两出应景戏》，《民治周刊》1947年第5期。
② 《端阳节应景戏均带有斩除妖怪色彩》，《民治周刊》1948年第3期。
③ 松生：《端午应节戏：漫话八本混元盒》，《三六九画报》1943年第12期。
④ 《端阳节应景戏均带有斩除妖怪色彩》，《民治周刊》1948年第3期。
⑤ 刘步堂：《红梨记宜纳入上元应节戏》，《新民报（半月刊）》1941年第5期。
⑥ 《今年应节戏不甚景气》，《三六九画报》1942年第15期。
⑦ 砚斋：《今日中秋梨园应节戏》，《中华周报（北京）》1944年第2期。

七夕"应节戏"呈现明显的衰落趋势,下面这段描述极有代表性:

> 民国十二年七月初七,华乐园和声社程砚秋并未演《天河配》及其他应节戏,而将新排之《风流棒》初演之。可见彼时节,不甚重视演应节戏也。①

诚然,这时候的都市戏曲生态已经由原来的乡土生态体系转变一新,不再需要依托传统的文化生态母体,而以迎合观众、追逐利益为第一要务。然而需要指出的是,这样的都市戏曲生态在艺术上注定无法实现生态体系的自洽和圆满,因而也必然走向恶性循环。

三、都市"义务戏":"义"让位于"利"

民国时期,"义务戏"是京津两地极为常见的筹措善款的方式。不但戏曲艺人主动举办义演,许多社会组织或单位也很热衷于组织"义务戏"来募集善款。以各种名义举办的"义务戏"活动层出不穷,这使艺人难以应付。乱象丛生的"义务戏",也引起了相关职能部门的重视,试图采取行政手段加以管控②。

义演是在晚清灾荒救助背景下兴起的慈善活动,也是中国社会政治变迁的产物。从晚清到民国,京津沪等地慈善机构和慈善家群体先后涌现,"义演"成为一些团体或个人募集社会捐款的一种手段。丰富多彩的演艺和都市民众的广泛参与,促成一种新的城市文化现象,以至于时人感慨:"东也闹着演剧筹款,西也嚷着募捐演剧,这个声浪和空气,几乎充满了内地。"③

"义务戏"是清末民初上海新潮演剧中的重要内容,目的是通过演出来唤醒观众的国民意识与爱国思想,并用实际的银钱收入来达到赈灾、公益、慈善等特殊目的。"义务戏"在清末民初大量出现,与当时的启蒙思潮有关,但也是社会各界包括剧院老板、演员、观众等试图通过积极参与社会公益活动来贴近社会主流话语,以此获取社会资本,从而有助于自身更长远的发展④。

京剧"义务戏"也是当时天津城市中一种常见的筹措善款的方式。许多组织或单位通过举办"义务戏"来募集社会各界的捐助。因此,以各种名义举办的"义务戏"层出不穷,于是"义务戏"出现了功利化的倾向⑤。天津京剧票友众多,票房林立,玩票逐渐成为一种普遍性大众自娱活动。一些票友、票房以弘扬京剧为己任,借助"义务戏"彰显自身的社会责任感。但是票友、票房活动的商业色彩日益浓重⑥。

一次学校的"义务戏"演出,奚伯啸的要价是五百万:

① 菊生:《程砚秋演〈天河配〉》,《立言画刊》1923年第4期。
② 王兴昀:《义务戏中的戏曲艺人和主办方——以京津地区为中心的考察(1912—1937)》,《戏剧文学》2019年第2期。
③ 郭常英:《慈善义演:晚清以来社会史研究的新视角》,《清史研究》2018年第4期。
④ 周淑红:《清末民初上海的义务戏演出》,《苏州科技大学学报(社会科学版)》2018年第2期。
⑤ 王兴昀:《民国天津京剧义务戏考察(1912—1937)》,《戏剧文学》2016年第4期。
⑥ 王兴昀:《民国天津京剧票友、票房探析(1912—1937)》,《戏剧文学》2015年第11期。

> 奚啸伯一出《二进宫》：非五百万元不唱！这是王久善为对付佟瑞三，不换红票"市立"玻璃被砸！某学校义务戏之风波！①

然而如此高昂的出场费，当然必须有高昂的票价和极高的上座率来保证。对于演员而言，演出"义务戏"，是否真的出于自愿，也未可知。比如，童芷玲就曾经因为不愿意演出"义务戏"而被罚款五百元②。而为了保证票房，地方上常常向商户和居民派发红票，即强制性发票：

> 眼看又将迫近年关，眼见的义务戏当有二三十场。在如此物价高涨，生存艰难的时代，商户被派发红票，恐早不胜其扰！③

其实，"义务戏"的悄然变质，受伤害的还有演员，比如梅兰芳，在南京演戏时，梅兰芳甚至被喊"退票"。表面上看是梅兰芳要津贴太猛，实际恐怕是主办方组织"义务戏"本来就是为了逐利④。"义务戏"对"利"的追逐已经成为普遍现象，所谓"小姐两张票，穷人千日粮"，可见一斑⑤。

不仅如此，义务戏的艺术水平也很难保障。童芷苓就曾经在"义务戏"演出中表演所谓的新戏《新戏迷传》。之所以选择这个剧目，是因为这次"义务戏"拿得出手的演员就只有童芷苓，所谓的"光杆牡丹"。一个人如何演戏？这个《新戏迷传》就是为了这一个人演出而设，反正无论什么内容，都可以加进去，甚至流行歌曲、杂耍都有可能在演出中临时使用。这说明当时的"义务戏"演出已经捉襟见肘，难以为继。不过面对所谓主办机构的调查，童芷苓以"戏中串戏"的方式高水平地完成了演出，获得了肯定。这件事反映出来的义务戏的生存状态，已经十分堪忧⑥。

随着义务戏演出质量和社会号召力的下降，这种反映传统乡土社会关怀的演剧活动，也逐渐泛滥。在一份政府公报中，就连一所小学新建操场，也要演"义务戏"筹款：

> 指令本市私立普励小学校，据呈四月三日约听涛社票友于中和戏院演出义务夜戏一场。筹款修垫操场，添置体育器材，准予备案！⑦

① 《奚啸伯一出二进宫：非五百万元不唱！这是王久善为对付佟瑞三，不换红票"市立"玻璃被砸！某学校义务戏之风波！》，《戏世界》1947 年第 349 期。

② 怀玉：《药业巨商义务戏：五花洞节外生枝，潘金莲罚款五百，童芷苓小姐得了一个教训（附照片）》，《游艺画刊》1943 年第 2 期。

③ 《再会吧上海：白玉薇乘轮赴汉，慈母黯然回北平、天津义务戏连续不断，派销红票不胜其烦》，《一四七画报》1946 年第 2 期。

④ 《梅郎在京风头十足：买不到票屡闯穷祸，义务戏要津贴太狠，末晚唱黑戏喊退票》，《影与戏》1937 年第 13 期。

⑤ 《谭富英后半期义务戏里，王蕙蘅六百万过瘾记：小姐票两张穷人千日粮（附照片）》，《戏世界》1947 年第 348 期。

⑥ 《童芷苓留神！大义务中演新戏迷传，主管当局派人去调查：唱的完全戏中串戏没有出规矩的地方》，《一四七画报》1948 年第 7 期。

⑦ 《社会局"命令"：指令本市私立普励小学校据呈四月三日约听涛社票友在中和戏院演唱义务夜戏一场筹款垫操场添置体育器械各节准予备案由》，《北平市市政公报》1937 年第 401 期。

这里还有一个值得注意的问题,那就是,"义务戏"作为传统乡土社会文化的内容本是出于自发,而现在已经需要由社会局备案、批准,成为一种公务事项。从这个意义而言,"义务戏"的本意已经发生偏离。可以说,乡土文化的瓦解是"义务戏"一系列问题的产生根源。

"义务戏"过于泛滥,甚至出现所谓"野鸡义务戏"①,闹了很多笑话②。为此,社会局还曾经专门提出,一个学校不能一年内举办两次"义务戏"演出③。不仅如此,募得款项也必须严格报备。这再次说明,"义务戏"已经不再是文化习俗,而成为社会制度的一部分了。

这样的"义务戏"在当时看来,已经完全没有演出的必要了。名角虽名义上不收钱,但脑门儿费(场面和跟班的费用)委实高昂。串戏的票友不花钱过足了戏瘾,上海的难民却一个子儿都没拿到。这样的义务戏,演他干嘛?④

四、乡土到都市嬗变的艰难

"应节戏"由于乡土文化中"节庆"的消亡,渐渐不再具备艺术与文化双重共鸣的价值,"无节可应"成为戏曲生态中的一种尴尬。"义务戏"作为传统乡土文化中具有人伦关怀的自发演剧行为,也被当局和社会权力阶层所利用,或沦为敛财工具,或成为新的社会制度的补充,因而丧失了原初的艺术价值和文化向心力。不过即便如此,从乡土到都市,戏曲生态依然在顽强向前沿革。其中有一场"义务戏"特别值得重视:

> 焦菊隐领导戏校校友复兴戏曲学校!十五日在艺术馆开茶话会,商演六场筹款义务戏;到王和霖宋德珠高王倩沈金波等三十余人,推十一名筹委将来收回"翠明庄"为校址。⑤

焦菊隐领导的戏校有别于传统戏曲班社,可以说反映了都市新生态下戏曲生态的健康发展方向。而与之相应的戏曲生态现象,还包括"国剧运动""京剧改革",等等。只是由于这些生态动向并未从根本上廓清从乡土到都市的艰难,因而最终仍不免与主流戏曲生态的洪流汇合,化作部分浪涛而已。

其实无论是"义务戏"还是"应节戏",在由乡土到都市的过程中,都在实现艰难的自我生态场域的重构。换言之,"义务戏"和"应节戏"之所以在都市戏曲生态体系中还有生存可能,也在于戏曲生态的嬗变并不是一个完全意义上的转变,而是在旧的母体上的新生。只是这种新生,在民国时期十分艰难甚至不可能实现。这一点在"应节戏"上体现得尤为明显。

① 《野鸡义务戏》,《天津商报画刊》1931年第11期。
② 《义务戏之笑话——不票》,《天津商报画刊》1932年第14期。
③ 《令私立玉杰民众女子职业学校:呈报补演义务夜戏由》,《北平特别市市政公报》1930年第31期。
④ 《义务戏演他干吗?多事》,《天津商报画刊》1932年第6期。
⑤ 《焦菊隐领导戏校校友复兴戏曲学校》,《戏世界》1947年第336期。

"义务戏"反映的是传统乡土社会的人情关怀,是民间对社会制度和行政政策的一种有效补充,而其奏效的前提是民间乡土文化和道德体系的完整健全。"应节戏"反映的则是民间节庆民俗的社会自我修复功能,弥补的仍然是社会制度和行政法令的不足。换言之,节俗的教化意义、情绪的宣泄意义、准宗教意义在"应节戏"的闹热、可观、可感的场面中,被发挥到极致。而"应节戏"的文化诉求,根源上与戏曲生态的母体文化高度一致。也就是说,当"应节戏"高蹈其价值和声威之时,戏曲生态的母体文化层面是自洽和圆满的。因此,彼时节的戏曲生态体系是较为完整而充满生机的。反之,"应节戏"的式微,至少说明戏曲生态体系的文化母体层面遇到危机,这是戏曲生态无法完成继续嬗变的根本原因,也是论断民国都市戏曲生态重构绝不可能的重要前提。

甚至在谈及七夕"应节戏"时,有人专门要求上演《小放牛》。须知这不过是一个民间风情的小戏,颇有点调情意味的戏罢了。然而言者却说:

> 虽然唱词是描写春景,然而无伤牛郎织女的本色。载歌载舞,极富欢快以祝丰登的喜剧。①

这里,传统节俗的教化和文化内涵完全被忽略了,只取表面的闹热,可见民国乡土文化没落的悲哀。如此,"应节戏"只能渐渐被抛弃。而所谓抛弃并非不再演出,而是已经完全丧失了原来的文化本意,专门取其猎奇一面,满足一般观众的低级趣味。如"打中台"者:

> 所谓打中台,即为满足观众之喜欢新异之心理,借梨园以外之新奇玩意,以应节应景!②

为了闹热,在戏曲舞台上表演完全与戏曲无关的新奇事物以娱观众。从这个意义而言,与"义务戏"被行政者利用而成为社会制度不同,"应节戏"几乎完全被主流戏曲外部生态所抛弃。其最后完全割裂了与母体生态的联系,或者不再上演,或者沦为新的猎奇对象,甚至色情、暴力、迷信的载体。

五、母体文化崩塌后艺术本体的坚守与失守

都市戏曲新生态的建构,呈现出几不可能的窘境。一方面,社会仍然眷恋乡土社会的母体文化生态,如淮剧、越剧等乡土剧种在上海依然具有很重要的地位。另一方面,乡土文化背景下的演剧活动,如"应节戏""义务戏"仍未消亡,体现了母体文化坍塌后的一种顽强坚持。更为重要的是,在与母体文化的联系被割裂之后,戏曲艺术生态也表现出了自我修正,其中最重要的就是在艺术本体的追求上不断趋于精致。戏曲生态本体层面的表演与接受,都呈现出极高的水准。这一本体生态的勃兴,甚至是后来的中国戏曲生态所难再

① 王伯龙:《老郎·秋之特号:七夕应景戏,宜演小放牛》,《立言画刊》1941年第152期。
② 《灯节应景戏:多藉"打中台"号召》,《游艺画刊》1942年第5期。

见的。然而由于母体文化生态的崩塌,艺术本体的勃兴失去了根本,从而导致其内容空洞,甚至沦为炫技、噱头,充斥着暴力、迷信、情色等趣味。加上外部生态环境的不断恶化,新戏曲生态因子的趋于停止(母体营养的缺失以及20世纪初期的小戏运动的终止),戏曲的新生态事实上已经完全停止萌芽。

尽管如此,但仍有演员在坚守戏曲生态的最后领地——演员的自我修养和艺术水平,如上文所言的童芷苓。这些演员成长于乡土,文化源头仍然在乡土。因此曾经有报道指出,梅兰芳的义务戏就是十分具有水准的。究其原因:第一,梅兰芳"轻财好义",这不得不说是传统乡土社会文人士大夫品性的遗存;第二,他演艺水平很高,与杨小楼合作的《霸王别姬》恐怕后无来者。这篇报道所言的"义务戏",包括郝寿臣的《赛太岁》、马连良的《马义救主》、荀慧生的《双沙河》、尚小云的《战金山》以及谭富英、程砚秋、侯喜瑞、李庆才、王全奎、李多奎等人的作品,大轴即是《霸王别姬》。如此义务戏阵容,即便沦为某些阶层的逐利工具,或者成为当局的社会制度补充,也无法抹杀其艺术光彩。或许正是因为乡土社会的瓦解,演员们已经无法依靠文化支撑获得演出机会(如社戏、赛社、应节戏等),只能通过演艺水平的精进,获得都市的生存。这种母体文化坍塌后的艺术坚守是值得敬畏的,如报道所言:

> 《霸王别姬》,小楼老矣,畹华亦将息舞台生涯,日后两人的合作机会太少,杨梅之《别姬》将成绝响……杨梅演来,虽非空前,恐将后无来者了。①

可见乡土文化崩塌后,即便是顽强地坚守本体,戏曲也终将成为绝唱。因为戏曲生态的生命在母体文化,这是一切表演和演出内容的源头。如果失去了这个生命源头,一切的演绎都终将难以为继,或者沦为空洞的技巧。而没有文化生命的支撑,演员的艺术生命也难以坚持。毕竟演戏本身极为严苛和艰苦,需要文化滋养和同文化层次观众的激赏。这一点在20世纪的后半叶,依然没能得到充分地重视。

上面是北京的情况,作为当时戏曲最活跃的都市的上海,情况又如何呢?上海的"义务戏",最盛大的一次,当属卡尔登大剧院的绍萧救灾会义务戏。其亦以名角拱卫台面,一时声势浩大,不过依然也难以掩盖其中的问题。第一,如前文所言,义务戏票价太贵,最高15元,最低2元。第二,移风社的全员班底加上海派京剧名角,却未取得最佳效果,因为没有"各显所长,而是徒添噱头"。就是一堆名角去造势,却并未发挥各个角色行当的长处。这个问题即便放在今天,依然具有现实意义。第三,海派和京派的演剧风格迥然有别,但主办方并不在意,只为求轰动效应②。

在应节戏方面,梅兰芳其实也一直在坚守。七夕"应节戏"他演《上元夫人》,中秋"应节戏"他演《嫦娥奔月》,这些都被认为是新的"应节戏"中少有的好剧。然而即便如此,这

① 弭鞠田:《追述记北平看警察医院义务戏,杨梅合演"别姬",为不可磨灭之一夕欢》,《十日戏剧》1937年第12期。
② 忆华:《绍萧救灾会义务戏之我见》,《十日戏剧》1939年第33期。

些剧目后来也渐渐难以支撑"应节戏"的场面①。这里值得注意的是，梅兰芳创作的新应节戏，本意并非"应节"，而是"唱营业戏"。"节"成了营业的广告和工具，自然就难以持久。这也从一个侧面反映了民国戏曲生态在丧失母体文化支撑之后的艰难和末路。历史的洪流已经滚滚向前，戏曲生态的重新建构在民国时期已经不可能完成。

六、结　　语

20世纪上半叶戏曲生态的嬗变，是乡土往都市迈进的重要阶段。然而由于中国并没有从传统的乡土农耕社会完全过渡为现代都市国家，戏曲生态的嬗变显得尤为艰难。它一方面仍然顽强延续着乡土戏曲生态的基本要素，另一方面又要面临都市戏曲生态格局的制约和要求。"义务戏""应节戏"就是这一背景下极具代表性的两种演剧形式。戏曲生态在近代的演绎没有得到新的文化源头，却在进入都市后与母体文化的割裂呈现加剧势头。仍然背负母体文化要义的"义务戏"和"应节戏"只能走向式微，沦为噱头和工具，甚至开始表现低级趣味。无论是"应节戏"还是"义务戏"，之所以难以为继，恰恰是因为都市戏曲生态不可能实现自我圆满。从根本上说，在没有新的文化源头的情况下割裂与母体文化的联系，就等于走向僵化和末路。1949年后，戏曲艺术一开始就面临被改造的命运。需要指出的是，社会主义文化价值体系本来可以成为新的文化源头，但却没有被充分挖掘。这导致以此为基础的现代戏和新编历史剧，并未在生态重构上实现自足②。基于原来的乡土母体文化的传统戏，由于新的母体的出现而左右彷徨。其中最鲜明的例证，就是作为传统母体文化生态要素的诸多因子，曾一再被否定为"迷信、情色、暴力"，这是值得深思的。如前文所说，这些被批判的要素是民国时期戏曲抛弃母体后造成的，并非源于母体文化③。

① 聊公：《秋节剧谈：旧剧词句颇多点缀秋节者，应节戏亦有新陈代谢之概》，《游艺画刊》1941年第5期。
② 吴民：《拿什么拯救你——20世纪戏曲的两次重大变革及其对当下的启示》，《戏剧文学》2013年第11期。
③ 吴民：《政治禁演与民间风情的悖谬——建国初期"坏戏"艺术趣味重估》，《戏剧》2015年第3期。

乡村京剧调查与思考
——河北廊坊市永清县三圣口乡黄家堡村百年京剧活动考察

钟 鸣 张 宇[*]

摘 要：河北廊坊永清县黄家堡村京剧活动已经持续了一百年，培养了四代京剧人。京剧活动对当地人民的近现代文化生活有着普遍而深入的影响。梳理黄家堡村京剧史的来龙去脉以及内在发展机制，有助于我们理解乡土文化与戏曲文化的互动关系，有助于我们进一步思考传统文化与娱乐形态对当代新农村文化建设的核心价值与深远意义。

关键词：京剧活动；田野调查；乡村文化

河北廊坊有着悠久的历史，是华夏文明的早期发生地。四千多年前"黄帝制天下以立万国，始经安墟，合符釜山，即此"。后来"周武王封召公于燕，于安墟置常道乡，汉改常道乡，置安次、修市"[①]。"安墟"即在现廊坊市安次区常道村附近。《廊坊市志》载："现境域夏商处冀州之地，战国秦汉于蓟燕之野，晋唐属幽州之域，元明清为京畿要冲。"[②]其所辖永清县，名始于唐代。因地属边疆瓯脱之域，寓意"沙漠永清"。在永清县三圣口乡的南部有黄家堡村。该村与毗邻的霸州北部的信安镇历史上来往交通，关系密切，两地是该地区百年京剧史的发生场域。本文所探讨的乡村京剧活动便是以这块土地上的历史、文化生活为考察对象。本文作者于2019年5月、7月、8月三次走访黄家堡村、信安镇及周边地区，对相关活动人员及历史情况进行文献、口述史的收集整理，同时记录了现存的京剧活动情况[③]。根据目前所收集到的文献资料、口述史录音，大致可以梳理出当地京剧百年历史发展脉络及其生态。

《永清县志》（以下简称《县志》）载："永清县主要剧种有：京剧、河北梆子、评剧、昆曲、落子、秧歌、话剧、歌剧、丝弦、老调。"其中京剧"成绩最大的是黄家堡京剧团"[④]。黄家堡

[*] 钟鸣（1977—），博士，中国戏曲学院副教授，专业方向：戏曲文化学、戏曲编剧理论。张宇，（1994—），中国戏曲学院硕士生，专业方向：戏曲编剧理论。
① （明）蒋一葵：《长安客话》，北京古籍出版社2018年版，第101页。
② 廊坊市志编修委员会编：《廊坊市志》，方志出版社2001年版，第1页。
③ 笔者2019年5月11日于黄家堡村采访武瑞征、韩世元、姜印铁，7月15日于信安镇采访王景田，8月23日、24日于信安镇、黄家堡村采访王景田、韩世元、姜印铁、韩韵朝等，8月23日晚现场观摩黄家堡村京剧社的周五演唱活动。
④ 永清县志办公室编：《永清县志》，河北人民出版社2000年版，第491页。

京剧团有百年历史，培养了四代业余演员，甚至还形成了"专一性"的发展格局。目前，京剧在黄家堡不仅是主流戏曲活动样式，而且几乎是唯一的样式，以至于"京剧团"的称号已经可以拓展为"京剧村"。无论当地人的自我认同，还是相关媒体的报道，都普遍地把黄家堡村称作"黄家堡京剧村"，这也从另一方面说明了问题。

有关黄家堡京剧活动起源，《县志》这样描述：

> 民国十一年（1922年），在北京工作的黄家堡人姜有鑫（后加入共产党）引荐当时北京著名名票孟汇川（工架子花）到信安教戏。黄家堡村和信安共同成立了京剧团。①

关于这段文字有这样几点需要说明：第一，据王景田回忆，把孟汇川正式请到永清县的人是杨再陆，而不是姜有鑫。杨再陆并不是一般的老百姓，他曾先后担任涿县和永清县县长、信安县警察局局长等职。孟广纯，字汇川，人称"孟六爷"，是前清一个任过"六品钱粮官"的旗人。从这个身份上看，他们有着官场交集的可能性。《县志》在提到"引荐人"姜有鑫时，特意说明他是"在北京工作的黄家堡人"，似乎因其在北京工作，所以才能接触到喜欢票戏的孟汇川。如果说姜有鑫有可能接触到孟汇川，倒不见得是因为"在北京"，而更可能是其从事的专业领域以及特殊的活动身份。根据相关史料及姜印铁的回忆，姜有鑫在北京主要从事文博工作，他于20世纪30年代之前在档案馆，后在故宫博物院工作。另据于坚回忆，"当时故宫博物院600多职工中只有一位党员——姜有鑫，而且是处于地下秘密状态"②。那么，长期在文博领域工作的姜有鑫，会不会更有可能接触到随着清朝的覆灭而没落的旗人孟汇川呢？就目前的材料看，杨再陆与姜有鑫是引荐孟汇川的主要人物。既可能是其中一人所为，也可能是两人都起到了作用。第二，《县志》在讲完孟汇川来信安教戏后，然后说"成立了京剧团"，这很容易让人以为先有教戏之安排而后有剧团之成立。其实光绪二十六年，即1900年，信安镇便在杨再陆的主持下成立了"钧天雅奏国剧社"，这是以他为核心的"票友"组织，又被称为"二黄会"，成员有杨再陆、高云清、马晓伯、刘池、王碧臣、曹向宇等，主要活动地点即现在的信安镇仁义马达厂西院。据杨再陆的长孙杨颖尧先生回忆，该剧社发生过这样的趣事：做烧鸡买卖的小商人刘池，有时候白天烧鸡卖不完，晚上会拿来和戏友们分享，甚至连杨颖尧这些小晚辈也会得到"经常分个鸡大腿"的福利。这体现了"雅奏"之外乡村戏曲生活的"俗趣"以及萦绕在组织成员之间的浓厚情感氛围。第三，长期报道、研究黄家堡京剧活动的武瑞征先生对孟汇川来教戏的过程，有着不尽相同的看法和描述。他说：

> 黄家堡的地主富户，集资供养孟师傅。孟师傅一看村民学戏的热情这么高，着实惊讶，既而赞叹，自认已经年迈，不能演示武戏动作，就主动请辞，并荐举了他的六弟。这位六弟，名叫孟广纯，字汇川，是孟家兄弟中水平最高的，各行皆通，文武

① 永清县志办公室编：《永清县志》，河北人民出版社2000年版，第491页。
② 于坚：《回忆接管北平文博单位始末》，见北京市政协文史资料委员会编《北京文史资料（第55辑）》，北京出版社1997年版，第11页。

不挡,是北京名票,人称孟六爷。……听说黄家堡来了位孟先生,钧天雅奏国剧社就把孟先生请了去。黄家堡的京剧社就并入了钧天雅奏。孟先生从此再没离开过这里。①

在这则材料里可知道,来教过戏的不仅有孟汇川,还有他一个不太知名的兄长;孟氏昆仲来村里教戏,先到的是黄家堡,后到信安镇。这说明,在钧天雅奏国剧社之外,黄家堡也存在着一个相对简易的、不太成熟的、规模更小的京剧群体。不论实际的教戏过程是否如此曲折,孟汇川的到来作用是巨大的。他整合了这里分散的京剧资源与力量——"黄家堡的京剧社就并入了钧天雅奏",开辟了一个崭新的京剧教学与传承的局面。尽管这里早就有了简单的京剧组织,但是正规化的京剧表演的训练、人才的培养以及规模化的京剧团体的形成,还是从孟汇川到来之后开始的。孟汇川"家住北京地安门,一家子都热爱京剧,还专门请了师傅学习"(武瑞征语),是一个旗人出身的"六品钱粮官",同时也是一个活跃在北京许多京剧团体里的著名票友——据称与"富连成"也有过往来(王景田语)。众所周知,创办于1904年的富连成社(前期称"喜连成")是京剧教育史上公认的历史最长、人才最多、影响最远的京剧科班,在其44年的历史中,共培养了800多名京剧学员,造就了大批享誉梨园的名伶。如果这则回忆属实,那么孟汇川的京剧教学水平与京剧表演水平应该也不会落于下乘。我们虽然无法获得孟汇川教学的直接资料,但是从教学影响力与教学结果来看,他确实打开了永清县京剧教育的新局面。也就是在这个时间段里,周围乡镇村社喜欢京剧的人被吸引过来。"慕名前来学习"的票友当然很多,不过"近水楼台先得月",毗邻信安的黄家堡显然走在了最前面。许多人在回忆时都认为:"自此京剧开始在黄家堡传承。"②(图1)

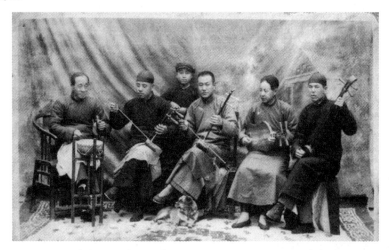

图1 1940年钧天雅奏乐队合影　左一为孟汇川,左二为黄家堡的韩良

① 武瑞征:《黄家堡京剧 大戏一唱即百年》,摘自武瑞征个人微信公众号"文旅永清",2019年1月29日。
② 据采访而知,清政府被推翻,孟汇川带着妻子来到信安镇教戏,晚年在信安镇附近的王庄子教戏,直至去世。孟汇川没有后人,墓地亦无法找到,其在信安的戏曲活动资料均在"破四旧"中被销毁。

1922—1948年是黄家堡京剧活动的发轫期与奠基期,钧天雅奏国剧社为主要活动组织。这个时期是未来黄家堡京剧活动的源头与动力来源,京剧人才培养的格局就此形成。孟汇川几十年的京剧教学活动的重要成果是造就了"四大弟子",即黄家堡村的韩良与姜有年、胜芳镇的马晓伯和信安镇的刘泽民,他们也逐渐成为钧天雅奏国剧社的骨干。

以"四大弟子"为代表的国剧社,在1935年前后发展到顶峰,形成了一支行当齐全的演员队伍,人称"五行组",生组有韩良(韩仲贤)、马晓伯、闫环、周从如、张向琴(相勤)以及小生王敬轩,旦组有孙树平(仲安)、孙树文、姜有年、史祝华、田志恩,净组有潘仰山、刘福元、冯占东、刘子才、郝锡福、董永泉,末组有刘海峰,丑组有刘芳、刘茂山、刘池(子丹)、甄子臣、王时征等。一支完备的戏曲演出队伍还需要有乐队、衣箱、舞美等,其司鼓有孟汇川、刘福田、宋泉,司琴有高云清、刘起、刘金贵及刘英(月琴),灯光有刘凯文,服装有闫有章。在这个团队中,孟广纯(汇川)任教师,负责教学与艺术指导;张相勤任社长,史富三(史祝华)任理事长,负责国剧社全面的管理与统筹。由此可以看出,虽然是一支业余京剧演出团体,但其组织系统已十分完备,演出功能亦当非常高效。

据《县志》载,该剧社"主要剧目是《四郎探母》《黄鹤楼》《二堂舍子》……等40多场"①。这可能仅是解放后某个时期的演出规模,就国剧社时期的演出能力看,"40多场"的数字统计是不准确的。

据相关人员回忆以及武瑞征的统计,这段时期其能演的大戏主要有七种:《四郎探母》(坐宫、盗令、探母、回令)、《红鬃烈马》(赠金、彩楼配、三击掌、别窑、探窑、赶三关、武家坡、算粮、银空山、大登殿)、《群英会》(坐帐、盗书、借箭、打盖、诈降书、借东风)、《打渔杀家》(打鱼、讨税、杀家)、《失空斩》(失街亭、空城计、斩马谡)、《穆柯寨》(木天王、烧山、斩子)、《龙凤呈祥》(美人计、甘露寺、回荆州)。除此以外,其折子戏剧目统计如下:《南天门》《法门寺》《孟良盗骨》《洪洋洞》《托兆》《碰碑》《辕门射戟》《捉放曹》《举鼎观画》《沙桥饯别》《黄金台》《百寿图》《珠帘寨》《状元谱》《红鸾喜》《棒打无情郎》《赵氏孤儿》《桑园寄子》《骂殿》《宝莲灯》《四五花洞》《吊金龟》《行路训子》《游六殿》《滑油山》《太尉辞朝》《刺汤勤》《桑园会》《宇宙锋》《遇皇后》《打龙袍》《大保国》《二进宫》《探皇陵》《探阴山》《黄鹤楼》《临江会》《摘缨会》《打面缸》《打城隍》《探亲家》《双背凳》《教子》《六月雪》《乌盆计》《牧羊圈》《白良关》《翠屏山》《盗马》《连环套》《起解》《玉堂春》《徐母骂曹》《锁五龙》《大回朝》《斩黄袍》《青风寨》《乌龙院》《刺王僚》《凤鸣关》《卖马》《大逛灯》《庆阳图》《浣纱记》《汾河湾》等。从演出的地域看,1937年前后他们活跃在新镇、胜芳、永清县城、里澜城、堂二里、大韩家堡、霸县城、煎茶铺、二辛庄、大王庄等地,反映了国剧社不俗的实力与影响力,甚至可能还超过一些职业乡村戏班。

国剧社的发展还与一个特别的"机遇"密切相关,《县志》记载:

> 到民国二十七年(1938年),伪军司令刘凤泉(信安人)、副司令张相勤(黄家堡

① 永清县志办公室编:《永清县志》,河北人民出版社2000年版,第491页。

人)敛钱买了一套全箱戏装,买主又送了一套,能上演《群英会》了,并要求演员练武功。①

这段文字虽然说得不够连贯清晰,但却提到了"敛钱",这很可能是国剧社发展过程中物质力量积累的一件大事,或者说是其发展的一个重要阶段,因为一套能演大戏的戏箱对一个京剧大团的形成有着不可忽视的作用,是其最基本的物质基础。《县志》里所说的"买主",应该是"卖主"。根据回忆,此人是上海梨园公会会长梁一鸣。他"送给"国剧社32箱戏装,包括32身蟒、28身靠、5身改良靠、开氅一堂以及道袍、箭衣、刀枪道具等,运费就花了一万多元。所谓的"卖",很可能只是象征意义的,"送"才是其"精准表达"。

《县志》里与许多当地人回忆的"上海买戏箱事件",都涉及了那个"戏痴"司令刘凤泉。他应该就是这件事的策划者与组织者。虽然没有资料显示他与孟汇川的关系,但是他的搭档副司令张相勤则确是孟汇川的学生。张相勤,黄家堡人,随孟广纯学习京剧多年,工生行,是钧天雅奏国剧社老生组的主要演员。民国二十四年(1935)左右,他出任国剧社社长。另外,张相勤与其弟张相尊当时都在刘凤泉军中任职。张相勤能够提升为副司令,很可能与他曾是一名"绿林好汉"有关。据当地人传言,张相勤好打抱不平,村中若有人仗势欺人,伤害百姓,他便在村北将其活埋。这是标准的土匪作风。

上面提到的"上海买戏箱事件",应该算是刘凤泉和张相勤通力合作的结果。虽然缺少历史的细节与过程的描述,但是可以想见,这两个在乱世之中强悍生存的地方实力派人物,闯荡上海滩,只为弄走成套的戏箱以便回乡上演几出整本大戏,不能不让人感慨。在那个鱼龙混杂的时代,太多的传奇人物和怪诞的行为方式,书写着历史背后的生存状态与人格状态。

可以肯定,正是由于他们的"全情投入",国剧社才迅速地完成一段"原始积累"。"上海买戏箱事件"生动而极端地反映了黄家堡京剧活动的一个特殊发展阶段。这样看来,《县志》所谓的"敛钱",主要不是指对老百姓的掠夺,而是指他们从上海的实力派人物手中"巧取豪夺"。

还有一件有趣的事。"四大弟子"之一韩良有个弟弟叫韩让(1915—1938,字绍谦,黄家堡人),也受哥哥的影响,七岁便跟随孟汇川学戏,工青衣。从行当来看,他在舞台上展示的是大家闺秀端庄谐美的风度。可是在舞台下,他确是一名实实在在的革命英雄。他1930年参加革命,当过华北抗日联军27支队骑兵连连长。1938年,他返回黄家堡村,执行收编刘凤泉、张相勤部的任务。据说联络好后返回时,他在杨青口村遇日寇袭击,英勇牺牲。这次收编的成功,可能与京剧有关。同乡之情兼有同门之谊,又彼此先后或同时属于同一支演出队伍,使得原本政治化的"统战关系"变得十分有人情味。

1949年新中国成立,黄家堡、信安镇京剧活动也进入一个新的时期。那种京剧活动与乱世图景交织的局面随着社会组织的大调整、大更替而发生了根本性转变。由于全国性的对戏曲事业、文化体制大改造,黄家堡京剧活动的生态发生重大变化。因此可以说,

① 永清县志办公室编:《永清县志》,河北人民出版社2000年版,第491页。

1949年到1952年是黄家堡京剧活动发展的适应期和调整期。

1949年,"钧天雅奏国剧社"正式更名为晓钟剧社,体现了一种积极适应和进入新时代的"内心诉求"。其团长为史富三,活动地址在南山琦。演出的剧目主要是反映新思想的新编历史剧和革命题材的现代戏,如《三打祝家庄》《血泪仇》《一贯害人道》《打败美国野心狼》《两捆庶秸》《小二黑结婚》《小丈夫》《农民泪》《打狼狗》等。为了适应时代的需要,剧社也自编自演一些现代剧目,如《军火船》《封建家庭》《敌后破袭战》《吃错药》等,负责编导的主要是刘泽民、刘芳两人①。

顺利度过适应期后,1952—1962年为黄家堡京剧团进入独立发展的新时期。在这十年里,其在相对宽松的环境中迅速壮大自己的演出力量,聚集和培养了大量表演人才,积累了自己的剧目,越来越显示出自己在京剧活动上的特色。

1952年,由于行政区划的调整,信安镇与黄家堡村开始分属霸县与永清县。但两地仍然保持着良好的互动,相距不过5公里内的居民又多有亲属关系,如介绍来黄家堡的武瑞征的奶奶就是信安镇人,黄家堡京剧社社长姜印铁也算是信安镇王景田的远房舅舅。"信安镇前几年都是去黄家堡进行戏曲活动,直到这一年信安镇自己建了一个大舞台,黄家堡的人没事儿也来信安镇一起唱戏。"(王景田语)8月份去信安镇采访时,黄家堡的姜印铁、韩士元、韩韵朝也去了信安和信安戏曲爱好者一起活动。"两个地方的人没事儿一起聚一聚,玩一玩,关系非常好。"(姜印铁语)

由于1952年突遭严重的水灾,当地老百姓日常生活陷入困境,京剧团似乎也难以"合办",于是两村的京剧活动逐渐分开,"化整为零"地各自开展。

黄家堡京剧社团之所以能够发展壮大,形成一定的影响力,关键在于两个中流砥柱的人物,即孟汇川"四大弟子"中的韩良和姜有年。正是在他们的组织和带动下,黄家堡京剧活动异军突起,保留和发展了"钧天雅奏国剧社"时期的许多优长。

韩良(1912—1969),字仲贤,黄家堡人,10岁起随孟广纯学习京剧,工老生行,为黄家堡京剧社团第一代主要演员。解放后,他在黄家堡京剧团担纲主演,广泛传艺,培养了大批演员、戏曲爱好者。

姜有年(1914—1989),字伯苓,黄家堡人,8岁起随孟广纯学习京剧,工老旦行,为黄家堡京剧社团第一代主要演员,曾与河北省京剧团团长贯盛习等名家合作。解放后,他在黄家堡京剧团担纲主演,于黄家堡、南大王庄等地广泛传艺,培养了大批演员、戏曲爱好者。

京剧活动的根基在于人才的培养。据统计,两人为黄家堡村共培养了70多名戏曲演员、爱好者。主要演职人员有韩士元、韩士玉、王树茂、王吉增、姜有功、姜有茂、姜有尧、武宝华、王斌、王昆、杨万城、周启成、姜左臣、姜左明、姜左洲、姜印槐、姜印堂、王文彩、王文发、王俊玲、梁淑荣、姜凤鸣、张德元、张德文、张德祥、李润华、李润民、付明、张洪儒、张书阁、刘志平、姜万生、郑洪才、李福全、杨树森、温兆才、李同、周启贤、楚会、姜海涛、杨树堂、

① 在当时高涨的革命热情中,他们曾在1950年抗美援朝义务演出中,将500多元的演出收入全部上交政府。

马瑞祥、李桂玲、何蓉、韩士英、韩士杰、王运池、钟新民、钟志民、王文琴、姜海川、周少庭、胡春盈、何义新、王振霞、王振轩、巩志文、巩发文等。

通过这个名单,我们还会发现一个现象,韩、姜在培养演员时非常注重本姓、本族。据了解,姜、韩两个家族成员在当地"戏曲人口"中占据着很大的比例,以至于"村中人学习戏曲大多都是跟姜韩两家的人学习"(韩士元语)。

根据目前姜、韩两家四代人学习传承京剧的学员表,可以梳理出一个大致的传承代系(见表1)。

表1 黄家堡村姜、韩两家京剧传承代系表

传承代系	姜　家	韩　家
第一代	姜有年	韩良
第二代	姜左明、姜左臣、姜有功、姜垚	韩士英、韩士杰、韩士玉、韩士元
第三代	姜子旺、姜印铁、	韩艳群
第四代	姜淑艳、姜子河	韩韵朝

（制表人：张宇）

应该说,这为当地的戏曲传承做了一个很好的示范。同时,家族在乡土社会中有着特殊的意义与功能,有助于形成特殊的凝聚力与影响力。所以,"村中人学习戏曲大多都是跟姜韩两家的人学习",也就不那么奇怪了。

据介绍,这一时期,黄家堡京剧团能演出"大、探、二""失、空、斩"和《四郎探母》《打渔杀家》等40多场传统戏。另外,村民武宝华等人还创编了小歌剧《二兰记》,后奕中学教师王汉宗夫妇创编了小歌剧《借牛》。剧团经常到三圣口、后奕、信安、里澜城等周边乡镇演出。

因形势要求,他们经常上演政治立场鲜明的《打渔杀家》《二兰记》,还因此被周边乡亲打趣取笑,说"黄家柳子（黄家堡俗名）戏,不用去,打渔杀家二兰记"。这句玩笑里似乎隐含着对剧目单一、题材偏窄的不满。

1962年,在一场新兵入伍欢送会上,京剧团上演了一出《四郎探母》。该剧目因为"政治错误",曾一度被定性为"同情投降派"的"大毒草"。他们竟敢上演"大毒草",而且还是在为即将入伍的解放军战士们演,这是"罪大恶极"的错误。结果,导演姜有年惨遭批斗,其他相关人物也难逃冲击,最终黄家堡京剧团在这场风波中解体。

1964年,黄家堡村成立宣传队,算是黄家堡京剧活动在两年蛰伏之下的微弱的"恢复"。接下来一直到1968年,虽然还有些零零星星的以"黄家堡宣传队"名义的演出,但规模、质量、影响都远不能和前一阶段相比。虽然是配合形势的宣传队伍,但是主要演员还是以之前韩、姜培养起来的第三代演员为主,如韩士元、张德祥、王汉友、李润忠、王者华、王玉华、王树荣、姜彩霞等。（据武瑞征考查,宣传队编演的节目,曾通过三圣口公社,三圣口、里澜城、前第五片区两层筛选,代表片区参加永清县全县汇演,春节期间在永清县城连

演三天。)或许宣传队性质的演出本身并不能真正使黄家堡京剧活动恢复生机,但这种化整为零的形式多多少少可以维持最基本的演出状态,保持最基本的表演能力,而不至于使之彻底荒废。

1968—1988年是黄家堡京剧团的恢复期。契机在1968年,山东省平原县京剧团到信安镇演出《红灯记》《沙家浜》两出样板戏,黄家堡村以排演《红灯记》《沙家浜》为契机重建京剧团。六年过去,《四郎探母》事件的打击已经逐渐愈合。旧事不再重提,为了革命任务重组京剧团似乎很合理。正是这两出行当齐全的革命样板戏,使得黄家堡京剧团能够将几乎星散的演职人员稍稍聚集起来。在《红灯记》中,王树茂饰演李玉和,姜彩霞、刘志侠饰演李奶奶,温兆芬、王玉兰饰演李铁梅,温兆才饰演鸠山。而在《沙家浜》中,韩士元饰演郭建光,杨孟华饰演阿庆嫂,温兆才饰演胡传魁,姜子旺、姜左明饰演刁德一,栾介书、赵志花饰演沙奶奶,杨明安饰演刘副官,王玉敏饰演刁小三。

这一时期,黄家堡京剧团的主要演职人员包括韩士元、王树茂、王吉增、姜彩霞、刘志侠、王树荣、王玉兰、温兆才、温兆芬、王克忠、杨明安、王玉敏、姜子旺、陈树山、周九芝、陈国田、赵爱玲、杨孟华、姜左明、姜左洲、栾介书、王金彩、王银彩、王文彩、王振东、张德祥、韩士民、韩士玉、王文发、王玉春、李炳山、李国臣、陈树山、刘月明、杨克武、钟振林、杨孟秋、常治全、王者琴、钟广霞、赵云锁、姜印铎、杨瑞琴、姜有军、杨德山、李丙芝等。

虽然这批新生代的演员都还在,但是贫乏的演出生态毕竟还是禁锢京剧发展的大环境,演出是很难有所作为的。随着1979年恢复传统戏演出,样板戏失去了观众。由于土地分配到户等社会变革的冲击,村民社会生活发生了巨大的改变。这种改变可能也冲击到了京剧活动的开展与走向。从资料来看,黄家堡京剧团演出日渐萎缩,面对社会变革的快速发展,并不能完全恢复到前两个黄金时期的水平,其主要成员如韩士玉、韩士元、王文发、王吉增等只能个体化地参加分散的各种不同形式的演出活动。以1979年为界,可将这个恢复转型期分成前后两个阶段。虽然"文革"结束,社会文化生活的条件大为改善,但是黄家堡京剧活动并没有恢复到1962年以前的水平。从1979年起,其开始转为小型的业余社团。1988年,黄家堡京剧团正式解散。

这一时期主要的代表人物是王吉增、韩士元、王树茂。

王吉增,1938年出生,黄家堡人,12岁开始随韩良、高云清学习京胡演奏,是黄家堡京剧团、信安京剧团的主要琴师。1983年,结识到信安演出的京胡圣手、马连良之婿燕守平先生,并多次得到他的悉心指点,演奏技艺大进。70年来,王吉增以弦带唱,为黄家堡村培养了大批高水平的京剧爱好者、戏迷,并长期牵头开展剧社活动。2012年,他被评为"感动永清"道德模范,事迹在全县推广。

韩士元,1948年出生,黄家堡人,自8岁起随姜有年、父亲韩良学习京剧,工老生行,在黄家堡京剧团中饰演《沙家浜》中的郭建光等主要角色。他长期在村中传授京剧演唱,培养了大批京剧爱好者。

王树茂,黄家堡人,13岁随姜有年、韩良学戏,工老生行,在黄家堡京剧团中饰演《红灯记》中的李玉和等主要角色。

王吉增、韩士元的主要成就,并不体现为组织了多少次大型演出,也不是恢复了多少种演出剧目,而仅仅是保留了一个演出的随机的简单的聚合形式。他们以黄家堡村配电室为活动地点①,坚持为信安、南大王庄等周边的戏迷、票友来黄家堡村参加活动提供便利。他们的行为最值得敬佩的是持续性——四十年从未中断。与此同时,他们在力所能及的范围内,以培养京剧的爱好者为主,不断发掘好的戏苗子。进入 21 世纪以来,王吉增悉心培养了数位 95 后、00 后京剧新苗,主要有韩韵朝、李春雨、李春硕、付营等,他们成为黄家堡京剧社新的希望。其中,韩韵朝、李春雨自 2002 年开始参加廊坊市、永清县举办的各类大型演出,曾与筱俊亭、谷文月、尚长荣、刘长瑜等名家一起参加演出、联欢,得到广泛好评,是永清人熟悉的戏曲童星。这说明,即使在 1988 年遭遇了京剧团解散的阵痛,他们也没有动摇持续组织京剧活动的决心。武瑞征曾颇为骄傲地说:

> 京剧团虽然解散了,但京剧社却一直存在。从 1979 年开始,黄家堡村的配电室就成了京剧社的票房。每天晚上,如果从配电室外经过,就能听到里面的胡琴声、锣鼓点儿声,这是黄家堡村人的共同记忆。京剧社一唱就是 40 年,从 1979 年到 2019 年,从没停过。②

梳理黄家堡村以及与之紧密相连的信安镇京剧活动史,我们能体会到乡村文化活动的特殊生命力,会发现延续这种乡村文化生命力所需要的种种条件。整个乡村京剧史富有启示性的意义大致有以下几点:

首先,人才培养的动力与持续性是乡村文化生命力的核心力。黄家堡村京剧活动存在与发展的关键就在于不同阶段都不忘记培养人才。其次,文化生命力的标志很大程度上体现在它的适应机制里。这种适应力使它能屈能伸,在不同时代条件下相应地在规模、人员、方式上做出不同的调整,以适应整个时代的大变化、大转型。第三,乡村族群文化与聚合传承仍然是乡村文化存在发展的根基。一种文化娱乐形态的存在如果不能融入文化母体的群体关系中,将会被极大地限制生存能力与发展能力。族群文化是乡村人际活动的特色与重要方式,文化娱乐形态能否形成与族群的互动,能否被族群化地吸收、拓展、传播,是其生存发展的重要考查指标。第四,乡村精英的存在是保存、传播、推动其文化发展的"少数关键"。同时,这些乡村精英自发组成的团体在保存、传播、推动、引领文化活动中起到的作用是不可替代的,它既团结了人际关系也塑造了人际关系,既联络了群体的密切程度又发展出了群体的历史脉络。所以,这个团体本身是文化活动的载体,也将成为文化活动的标志。第五,活体文化遗存当代价值的最大化体现是当代新农村文化建设的重要课题。中国广大农村往往保留着自己有代表性的文化遗存,它们有的可能因为活力丧失而不得不进入历史档案,但也有一些仍在发挥作用。研究这些文化遗存的价值、内涵、功能尤其是在当代的发展路径,使它们受到新的激发、活的运用,而不是自生自灭,恐怕正是当代乡村文化建设中一个紧迫而重要的课题。这个课题所具有的普遍意义与借鉴意义应

① 2018 年起,改在村委会活动室。
② 武瑞征:《黄家堡京剧 大戏一唱即百年》,摘自武瑞征个人微信公众号"文旅永清",2019 年 1 月 29 日。

该引起我们更多的重视与思考,这也是黄家堡京剧活动给予我们的最基本且最有实践意义的启示。

附录一:黄家堡京剧活动主要代表人物小传

孟广纯,字汇川,满族旗人,家住北京地安门,清末曾任六品钱粮官,兄弟中排行第六,人称"六爷",北京名票友,各行皆通,文武不挡,尤工架子花脸,长年在富连成活动。自民国十一年(1922年)起,在黄家堡、信安、南大王庄、王庄子等地教戏40余年,于王庄子去世。一生培养了大量戏曲人才。其在信安的戏曲活动资料均在"破四旧"中被销毁。

杨再陆,出生年月不详,先后任涿县与永清县县长、迁安县警察局局长。他在家乡组织京剧文化活动,起名"钧天雅奏国剧社",俗称"二黄会",成员有杨再陆、高云清、马晓伯、刘池、王碧臣、曹向宇等,地址为今信安镇仁义马达厂西院。约1938年以后,活动场所又改为孙友三家(今敬老院后街东侧),参加人员有王碧臣、王良甫、曹向宇(打鼓,王庆坨人)、高云清(琴师)、许杏林(大锣)、刘海峰、潘仰山、杨再陆、刘池、胡寿明等,演出剧目有《吊金龟》《滑油山》《行路训子》《桑园寄子》《黄金台》《托兆》《捉放曹》等。杨再陆有杨金凯、杨金善二子,孙子杨颖尧,重孙杨彦清。

韩良(1912—1969),字仲贤,黄家堡人,10岁起随孟广纯学习京剧,为孟广纯入室弟子,工老生行,黄家堡京剧社团第一代主要演员。解放后,在黄家堡京剧团担纲主演,广泛传艺,培养了大批演员、戏曲爱好者。

姜有年(1914—1989),字伯苓,黄家堡人,8岁起随孟广纯学习京剧,为孟广纯入室弟子,工老旦行,黄家堡京剧社团第一代主要演员,曾与河北省京剧团团长贯盛习等名家合作。解放后,在黄家堡京剧团担纲主演,在黄家堡、南大王庄等地广泛传艺,培养了大批演员、戏曲爱好者。

韩让(1915—1938),字绍谦,黄家堡人,韩良之弟,7岁起随孟广纯学习京剧,工青衣。1930年参加革命,生前任华北抗日联军27支队骑兵连连长。1938年回乡收编刘凤泉、张相勤部绿林武装,完成任务返程时于杨青口村遇日寇袭击牺牲。

张相勤,黄家堡人,曾随孟广纯学习京剧多年,工生行,是钧天雅奏国剧社老生组的主要演员。1935年左右,出任国剧社社长。

刘芳(1924—2010),生前同刘泽民编导现代剧《军火船》《封建家庭》《敌后破袭战》《吃错药》,还曾设计脸谱。

王吉增(1937—),黄家堡人,是京剧村第二代老艺人,从12岁开始拉琴,至今已有70年,中间从未间断过,现在仍然每天拉琴。12岁时受韩良的引导开始接触胡琴,练文场。练琴伊始,最先拉的是京剧最原始的西皮原板,之后又跟随信安的高云清学习两年的胡琴演奏。他从样板戏时期才开始认谱识谱,当时演奏的是剧目《沙家浜》。他不仅会拉琴,也会唱戏,喜好唱花脸。他最初也唱马派老生,后来改为张派。收有一女两男三个学生,女生名叫李纯雨,自8岁开始学习京胡;男生名叫韩韵朝,6岁开始学习京胡;另一男生叫李纯炼,与李纯雨是姐弟,自5岁开始学习拉琴。

韩士玉(1946—1996)，黄家堡人，生前学习传统戏，会弹月琴、拉京胡和二胡。

韩士元(1948—)，黄家堡人，8岁开始学习戏曲，12岁上台演出。初学丑角，后改学马派老生，1965年开始学习谭派老生以及样板戏。现在是京剧社的社员。

韩梦云(1954—2009)，女，黄家堡人，生前表演样板戏。

王景田(1953—)，最开始在信安镇开照相馆，34岁开始师从陈胜(县文化团拉京胡)学习月琴，此后一直致力于研究和发展信安镇京剧、整理信安镇戏曲活动的资料。

姜印铁(1961—)，黄家堡人，现任黄家堡京剧社社长。6岁开始学习京剧，先学杨派，后改马派，高中毕业后去部队当文艺兵，在部队说快板，表演节目。从部队回来后，多次参加国际票友大赛，演唱《空城计》等获得大奖。

杨梦华(1947—)，女，黄家堡人，擅长表演《沙家浜》中的阿庆嫂，与韩士元在样板戏表演期间相恋、结婚。

王占芬(1960—)，女，黄家堡人，在样板戏风靡期间，学习老旦和青衣，现在已不上台表演。

韩韵朝(1996—)，黄家堡人。自小喜欢戏曲，7岁开始学习戏曲，在村里人的教导下，学习杨派老生，很快就能上台表演，第一出戏是《智斗》，拿手戏为《秦琼卖马》。8岁跟随王吉增学习京胡，后在霸州、廊坊等地多次参加比赛、获奖。

附录二：2019年8月23日黄家堡村采访实录摘要

采访人：张宇

被采访人：韩士元、姜印铁、韩韵朝

张　宇　您有家谱或者族谱吗？

韩士元　没有。没修。"破四旧"都收去了，烧了，这村不准儿有几个了。

张　宇　那您能回忆一下，历代姜、韩两家学习戏曲，比较有代表的人吗？

韩士元　能，第一代姜家是姜有年，第二代是姜左明、姜左臣、姜有功、姜有垚，第三代是姜子旺、姜印铁，第四代是姜淑艳、姜子河。韩家第一代是韩良，第二代是韩士英、韩士杰、韩士玉、韩士元，第三代是韩艳群，第四代是韩韵朝。

张　宇　我看咱们村学戏，姜家和韩家人是最多的。

姜印铁　对对对。

张　宇　你1996年几月出生的？

韩韵朝　2月24日。

张　宇　是学会计的对吧？

韩韵朝　对。

张　宇　你在学校里最近是学什么呢？

韩韵朝　准备公务员国考。

张　宇　你几岁开始学的戏曲。

韩韵朝　7岁开始的。

张　宇　是怎么开始的?

韩士元　他打小就喜欢听,你看他小孩不懂事的时候,你坐那唱会儿,或者是电视机里这么一放,别的小孩不喜欢,他都吸收进去,他好像是跟这个信号能对上一样。

姜印铁　你还记得你还没上学呢,他都会写字,会写戏词的,他一小沓纸里面写的完全是繁体字。

韩士元　不是简体字。

韩韵朝　我喜欢研究汉字。那个听写大赛我经常看。

韩士元　小神童。

张　宇　那你当时为什么不学习戏曲,走戏曲这方面啊?

韩韵朝　如果是让我从事戏曲,我感觉就没意思了。我是想把它当成一个爱好,但是我如果是全部把精力放在那上面,就不行了。

张　宇　你平时都干嘛啊?

韩韵朝　我都是听戏。我一天就是听歌听戏。

韩士元　他手机上、电脑里头储存的都是戏曲资料。

姜印铁　脑子里都是这个。

韩韵朝　我都是全套听。要不你看我这个半年拉一次或唱一次,都该忘了,所以只能靠听。

张　宇　不是有三个人吗?还有个姐姐。

韩韵朝　姐姐已经结婚了,不学了。

张　宇　你是7岁开始学戏是吧?几岁开始学京胡?

韩韵朝　10岁,11岁。

张　宇　学的第一出戏是什么啊?

韩韵朝　我小时候就唱《智斗》。

张　宇　几岁开始上台表演?

韩韵朝　也就是七八岁。我这纯业余。

张　宇　就是假期学吗?

韩韵朝　每个寒暑假,王老师都把我们叫过去,看着我们学。跟看着孩子一样。

张　宇　刚开始学什么派?

韩韵朝　刚开始学杨派,我喜欢杨派。

张　宇　你是跟谁学的唱戏?

韩韵朝　这村里一堆老师呢,就是谁会唱,谁就教我。

张　宇　那你最拿手的戏曲是什么?

韩韵朝　都一般般,我最喜欢唱的就是《秦琼卖马》。因为我嗓子不好,所以说学别的派,学不好,杨派就是要那种浑厚、苍劲。

张　宇　我看你还老是去参加比赛?

韩韵朝　对,小时候参加过。
张　宇　都有什么比赛?
韩韵朝　廊坊、霸州的比赛都参加过,得过三等奖。
韩士元　不少得。他还有奖状什么的。
张　宇　你有奖杯和奖状吗?
韩韵朝　有,回头我拍了发给你。
张　宇　你爸唱吗?
韩韵朝　他不唱,他爱听。
韩士元　这是大才子。学校的人都管他叫班长,还会打乒乓球。
张　宇　你还会打乒乓球?
韩韵朝　姜社长也会打。
姜印铁　我代替我媳妇去打乒乓球比赛去,还会山东快书,打竹板,画画,一辈子就是玩了,就是没玩好。
韩士元　样样通,就是样样都不精。
姜印铁　我们京剧玩了三十多年了,各届领导都支持,说是去哪儿活动,给配辆车,让去活动去。
张　宇　你在学校拉京胡吗?
韩韵朝　在学校不拉,大学刚开学才艺展示的时候拉过一次。
张　宇　也不把京胡带到学校去?
韩韵朝　不带,就是回家的时候练,因为学校没有那种氛围,没人喜欢这个。
张　宇　那你会拉二胡吗?
韩韵朝　会,基本上会。但是二胡也有它的一套技巧,我只能是按照拉京胡的方法去拉二胡,能通,但是不专业。
张　宇　他们说你还会画脸谱。
韩韵朝　小时候画着玩,那个很难。
张　宇　你们学校没有戏曲社吗?
韩韵朝　没有,没有人喜欢这个。
张　宇　那你们黄家堡跟信安镇关系怎么样?
姜印铁　原来黄家堡就归信安镇管,我们这边儿这些村,什么西三村、北四村,这七个村都归信安镇管,60年代还归信安管,这都是有据可查的。
张　宇　那咱们村跟信安镇关系一直挺不错的呗?
姜印铁　对,两村挨着近,离不开。

附录三:2019年8月23日黄家堡京剧活动现场实录摘要

黄家堡村位于永清县三圣口乡南部,北邻吴家场村,南邻霸州信安镇。全村共有土地3 750亩,农户670户,人口2 150人。目前,大部分青壮年在外打工。黄家堡村委会位于

该村中心位置。京剧社活动的场地就在村委会活动室，面积约75平方米。

村委会活动室由三间打通的房间组成。正对门的墙上挂满了长方形的牌子，上面贴着党章，一直连接到后面的墙上。牌子下面有一排柜子，前面柜子放着唱戏用的服装道具，后面柜子里是一些书籍，供村里人阅读。

屋子分为舞台和观众席两个区域。表演区在左边，是一个红色的舞台，大概占屋子的四分之一。舞台后面的整面墙上覆盖着一块红布，上方挂着三盏明亮的灯，灯泡的前面就是红色的帷幕。舞台底部挂着蓝色的绸布。舞台的左面放着音响设备和两把椅子，右面就是武场的道具。观众席在房间右侧，四排桌椅，后面的墙边还靠着四五把椅子。据姜社长说，原本京剧社活动场地只是打通了的这三间屋，今年快过年的时候，在他的建议下，村委会为他们新造了这个小舞台。刚开始的时候，（也比较简陋）什么都没有。村支书刘杰就带着他们去廊坊买武场需用的乐器设备。后来，又一起去保定买一些服装道具，去廊坊买了音箱，就这样一些基本设备慢慢凑齐全了。这个活动室既是京剧社的演出地点，又可以作为村里开会或者其他活动的场地。按惯例，每周五晚京剧社都在这个舞台"搞活动"。

2019年8月23日，我们专程赶来观摩黄家堡京剧社的票友活动。

19:40分，原本不太宽敞的屋子里已经坐满了人。舞台上的武场人员都已经坐定在右侧，拉京胡的王吉增带着徒弟韩韵朝坐在观众席右前方，姜社长也挨着王吉增坐下。观众席上你挨着我，我挨着你，有说有笑，好不热闹。坐在我后面的一位女性，剪着一头利索的短发，看起来很爽朗，问我："你们是哪个学校的，学什么的？"我如实回答。她又笑着说："还特地来我们这看戏，姜社长唱得好，一会儿让他给你们多唱几段。"我走到姜社长身边问："来的都是京剧社的人吗？"社长大声告诉我："大部分都是。"我数了数，大概20多人，其中女性两人。人人都打扮得整整齐齐，看上去十分精神。我问社长："坐在我后面的阿姨是谁？"姜社长说："那是姜淑艳，我们本家的，跟你聊了会儿啊？"我点点头。姜社长接着说："她嗓子好，唱得好，也爱说话。"在场为数不多的两位女性姜淑艳和张贵红，都穿了稍微正式的裙子，精气神十足。有一个男社员穿着银色的大褂，看着很潇洒，我问这位穿大褂的人是谁，姜社长告诉我："他是社里的李志强，拿手唱段是《坐宫》，一会叫他唱一个。"

大家你一句，我一句，仿佛这个小小的屋子已经快装不下了。此时一阵更响亮的声音从观众席右前方传来，一下压过了台下的喧闹声。原来王吉增老先生和韩韵朝开始调弦试音——表演就要开始了，台下观众席的声音也渐渐小了。

姜社长站起来向大伙问："谁先开个场？"第一个自觉地走到舞台中央的是李志强。他说："我先来个《坐宫》。"姜社长得意地冲我笑了笑，好似计谋得逞了一般。姜淑艳也在后面打趣道："今天穿得这么帅。"李志强也开着玩笑，让她别起哄。于是，大家一个接着一个轮番上场表演。上场的方式是，谁愿意唱，谁就走到舞台中央，然后告诉大家自己想要唱什么，等着王吉增和韩韵朝调好弦就开始唱。

台上的人忙着唱，台下的人会随时调节气氛，听到唱得好的地方就大声叫好。姜淑艳和周围的人，不停地小声讨论："……今天晚上状态不错啊……这段可以，这段怎么样更

好。"等到表演告一段落,观众就会报以热烈的鼓掌,有时候也会打趣一番:"可以啊,真是不赖!"唱的人显然已经习惯了这样的玩笑,连忙笑着谦逊地摇摇头,又会引来一阵笑声。

姜淑艳是第三个上场的,一亮嗓子,声音既亮又高。观众席里的人都夸她:"还是她行,唱的就是好!"

当晚演唱人员和唱段的顺序,经记录整理大致如下:

时　间	人　员	剧　目	性　别	年　龄	职　业
19:48分	李志强	《坐宫》唱段	男	55	农民
19:58分	姜德顺	《捉放曹》	男	67	农民
20:05分	姜淑艳	《打龙袍》	女	55	农民
20:14分	刘月忠	《铡美案》《赤桑镇》《捉放曹》	男	61	农民
20:31分	李忠华	《群英会》	男	59	农民
20:36分	张贵红	《苏三起解》	女	55	农民
20:43分	姜印铁	《淮河营》	男	60	农民
20:51分	韩士元	《四进士》	男	71	农民

最有意思的莫过于姜印铁社长。他上台后,快速地走到舞台中间,面带微笑,对着观众来了个九十度鞠躬,报幕一般地说:"大家好,今天给大家唱一段。"姜社长的话还没说完,底下的人开始笑着起哄:"姜社长还不来一段……""姜社长还不来一个……"姜社长则仿佛早有了主意,说:"不,我就唱《淮河营》。"唱完了,大家还是不肯放过,定要他再来一段,姜社长对大家又鞠了一躬,就下场了。

大轴是韩士元,他唱了一段《四进士》。此时,时间已经接近九点。姜社长便起身询问大家:"还有人想唱的吗?"大伙都说:"行了行了,够了。"姜社长说:"那行,今儿就散了吧。"于是大家缓缓出门,出门时还你一言我一语地谈论着今天自己唱得如何,评论着别人唱得如何。

记录人:张宇、于悦

1949年以来戏曲表演记录的形式与原则

刘 洋*

摘 要：1949年以来的戏曲表演记录形式可分为三大类型，即文字记录、图形记录与录像记录。文字记录重在对戏曲表演进行深度描述，但缺少直观性；图形记录注重表演技艺的静态捕捉，但需要文字记录的配合；录像记录可最大限度地客观再现所记录的表演内容，但往往不及文字记录深刻。三种记录形式各有优长，在表演记录的实际操作中一般组合使用。在不同的历史时期，不同的表演记录形式依据特定的需要，探索出了一些符合戏曲表演记录要求的原则。这些记录的成果与经验，需在全面总结与深入研究的基础上，予以发展推进。

关键词：1949年以来；戏曲表演记录；艺术传承

1949年以来，党和国家对戏曲艺术的保护、传承与发展等工作高度重视，戏曲表演记录活动得以大规模开展，在取得了丰硕成果的同时，也形成了多元、系统的记录形式，总结出一套合理的记录原则。本文即以1949年后戏曲表演记录的重要成果为案例，对这些表演记录的形式与原则予以初步的描述、概括与总结。

一、文字记录的深度描述

（一）依托于口述史的表演记录

1949年以来，口述史研究方法系统介入，各剧种表演艺术家、票友的口述文献被大量整理出来，戏曲表演传承谱系不断得到完善，这极大地促进了戏曲记录、传承、研究等诸项工作的开展。其中，最为普遍的情况是在表演记录文本中加入口述史部分，如于连泉《京剧花旦表演艺术》中的《学艺生涯》、侯喜瑞《学戏与演戏》中的《在喜连成科班》、阳友鹤《川剧旦角表演艺术》中的《我的学艺经过》等。这些历史叙述的部分，都旨在说明艺术家表演艺术的谱系传承关系，并附载了诸多表演资料。如《川剧旦角表演艺术》，阳友鹤讲述了其恩师曹俊成的表演心得："在《反延安》这出戏中，双阳公主开始上场时，不要一出场便看到站在下场门的狄青，要先远远地凝视观众，等转了几个圈之后，然后双目与狄青对视。对

* 刘洋（1995— ），中国艺术研究院研究生院硕士生，专业方向：戏曲表演创作与研究。

视后立即把眼睛定下来,眼睛要用劲。"①这些存在于讲述者脑海中的表演资料,正是由于表演记录工作对口述史的重视才得以被挖掘、留存。口述史对表演记录的重要性,由此可见一斑。

梅兰芳《舞台生活四十年》、周传瑛《昆剧生涯六十年》、侯玉山《优孟衣冠八十年》等口述戏曲表演史也带来了巨大影响与示范效应,整体推进了戏曲表演记录的发展。这些表演史著作,以时间为线索,着重阐述艺术家自身艺术实践与历史各因素的关联互动,将舞台表演置于艺术发展史的大背景中来理解,完成对戏曲表演更生动、更立体、更全面的解读。此外,大规模的剧种口述史成果也在前人探索的基础上,于近几年涌现出来。万平编《川剧老艺术家口述史》、何祚欢《汉剧舞台艺术口述史》、高翔《楚剧往事》、宋哲文《一弹流水一弹月——西樵粤剧粤曲文化口述》等娴熟地运用口述史记录方法,对相应剧种的艺术史亲历者作了大量采访,在构建剧种区域发展史与个人艺术生命史的同时,也为剧种表演研究提供了丰富的历史线索。但是,"'史'的视野和'史'的叙事,限制和弱化了对各行当表演艺术资料的深度开掘,内容上缺少整体关照、趋于碎片化"②,往往会造成表演记述的隐晦不显。因此,突破口述史史学逻辑限制的独立戏曲表演记录便逐步发展与成熟起来。

(二)表演技艺元素的深度分析

戏曲表演技艺元素是指戏曲以"四功五法"为核心的基本程式动作及简单组合。"凡是作为一个戏曲演员,他就应该掌握这套技术,通过技术来表现人的心情、性格和思想,借以塑造人物,这是戏曲艺术的特殊手段,没有这种手段,仅凭着内心体验和一个人的生活经验,是上不了戏曲舞台的。"③作为戏曲表演的技术基础,其传承历来以精准无误为第一要义。如果戏曲表演技艺元素在代际传承与艺术实践中发生偏离,那以此为基础而建立的整个戏曲表演体系也将会随之转变。因此,在对表演技艺元素进行文字记录时,首先强调的是对记录对象的准确描述,这考验着记录者对戏曲表演技艺诸元素的熟识程度。其次,以准确描述为基本前提,深入分析表演技艺元素的来源、内涵、美学原则、技术规范,这对记录者理解表演技艺元素的深层理论内涵提出了较高要求。下文将以根据郑法祥口述整理的《谈悟空戏表演艺术》与根据钱宝森口述整理的《京剧表演艺术杂谈》为例,对表演技艺元素的文字记录方法进行浅要说明。

郑法祥是南派京剧表演的代表人物之一,其所创立的郑派表演艺术以演悟空戏见长,集南派猴戏之大成,影响极为深远。20世纪60年代初,《谈悟空戏表演艺术》出版,为京剧南派悟空戏留下一份极为珍贵的表演记录与经验总结。其中,《"悟空戏"的表演技法》一章是全书的主干与核心。在这一章中,郑法祥详细叙述了悟空戏表演技艺诸元素的特点与要求,总结出悟空戏"四法、三功、一扮"的系统规范。其中,"四法"包括身法、手法、步

① 阳友鹤讲述,刘念兹、齐建昌记录整理:《川剧旦角表演艺术》,中国戏剧出版社1960年版,第8页。
② 叶萍:《1949年以来汉剧表演艺术资料述论》,《戏曲研究》(第111辑),文化艺术出版社2019年版,第98页。
③ 程砚秋:《戏曲表演的四功五法》,见田黎明、刘祯主编,王艺睿分册主编《二十世纪戏曲学研究论丛·戏曲表导演研究卷》,安徽文艺出版社2015年版,第115页。

法与棒法;"三功"包括做功、唱念功与筋斗功;"一扮"是指扮相。身法方面,郑法祥认为孙悟空的形体表演用八个要点可以概括,即含胸、拔背、抱肩、躬腰、吸臀、拢胯、屈腿、藏裆。而这八个要点的表现诀窍则又可用六句口诀予以表述:"脚对鼻,肘对膝,肩对胯,手与足不离,一动百动腰上起,舒缓筋骨一口气。"①手法方面,包括叼掌、扣掌、伸掌的"三掌"和包括卷拳、螺拳的"二拳"构成了悟空戏手法表演的独特性。步法方面,郑法祥总结出这样几大原则:进步先移前步、退步先移后步、逢摆必进、逢扣必回、摆扣必转、逢叠必变、不离十字线。棒法方面,则以裹、翻、劈、砸、点、崩、挑、截、缠、绕等十招的娴熟运用为基础。至于做功、唱念功、筋斗功等,郑法祥结合大量的剧目,分析了戏曲程式表演如何能够贴切地用于孙悟空的形象塑造上。

郑法祥"同一般老艺人一样,幼而失学,文化水平不算高",但他却有一套独特的艺术表达语汇与阐述系统。因此郑法祥对戏曲表演的"见解是独到的,精辟的,甚至深奥的"②。但是,如何将郑法祥口述的"独到""精辟"与"深奥"准确、有效地转换为表演记录的文字表述,则成为记录者所必须面对的问题。在庞杂的口述资料中,哪些部分要予以保留,哪些部分可以删除,哪些部分应原句转录,哪些部分宜总结提炼,对记录者自身的艺术素养与记录能力提出了很高的要求。记录者需要深入了解讲述者的艺术履历与表演特色,熟悉其叙述方式与表达习惯,要具备丰富的文字转录经验,掌握描述表演规范与提炼表演经验的正确方法,又能使最终的文本形态以讲述者独特的声音完整展现。只有如此,才能保证在记录不失真的同时,实现文字深度分析与理论提升,完成对戏曲表演技艺元素浅层规范与深层规律的双重记录。

《京剧表演艺术杂谈》一书亦是戏曲表演记录的典范之作。钱金福是民国时期闻名遐迩的花脸表演艺术家,其表演功架"率中有美、拙中透秀",还总结出了独特的"身段谱秘诀"。③ 其子钱宝森全面继承了他的表演艺术,深谙"身段谱秘诀"之妙。《京剧表演艺术杂谈》就是钱氏父子两代所积累的表演技法经验的全面总结。全书的核心内容为"京剧身段谱口诀"与"表演杂谈",对诸多表演技艺元素的规范与流程、技巧与规律、应用与变通作了阐述。如"起霸",钱宝森并未停留在表演流程的浅层描述上,而是深入探究了影响"起霸"舞台呈现的诸要素,总结出"起霸"的若干准则,并对这些要点进行详细分析与阐释:身如撑,膀如焊,脚不离开丁;劲不能停;脚步反丁起,踝骨奔磕膝,见孤忙出腿,远抬近落放一点儿;双手不离胯;手带脚起如线提;脚步要走一条线;抬腿抓地起;脚跟先落;一手带二腿、行于肩、跟于臂、空于胸、到于颈;前冲武、后贴文、左狂、右稳;老生弓、花脸撑、武生在当中、小生紧、旦角松;气归丹田神上拿,拿神不许拿劲;瞅地取神;退五步、拉一步,退单不退双;远站即是焊;三停手、三停腿。这些要点总结,既描述了"起霸"程式动作,又是对"起霸"程式各细节动作的总结,还说明了"起霸"程式动作在面对不同行当、不同戏剧表演情境时的变通情况,全面、细致、准确,为戏曲表演技艺元素的文字记录树立了标杆。

① 郑法祥口述,刘梦德记录整理:《谈悟空戏表演艺术》,上海文艺出版社1963年版,第59—63页。
② 郑法祥口述,刘梦德记录整理:《谈悟空戏表演艺术》,上海文艺出版社1963年版,第4页。
③ 钱宝森口述,潘侠风整理:《京剧表演艺术杂谈》,北京出版社1959年版,第1、2页。

（三）剧目的完整阐释

剧目是戏曲舞台呈现的终极形态，是戏曲表演技艺元素通过组合、联系、变通而产生的有机整体。任何一个戏曲剧目的表演，都是在展示以"四功五法"为核心的戏曲表演技艺元素在特殊艺术组合形态中的全新内涵与审美表达。因此，与表演技艺元素记录不同，对剧目的文字记录更强调记录阐述的全面性、各表演技艺元素的结合关系与具体戏剧情境中的变通情况。1949年以来，从剧作文本整理、汇编到著名艺术家讲解著作的出版，戏曲界对剧目表演文字记录形式与原则的探索不断推进，文字成果大量涌现，戏曲表演记录工作呈现可喜的局面，《周传瑛身段谱》《京剧花旦表演艺术》《中国京剧流派剧目集成》即是其中的代表性成果。

近代昆曲舞台所流传"俞家唱、周家做"之说，彰显出以俞粟庐（及其哲嗣俞振飞）与以周传瑛为代表的昆曲表演艺术家对昆曲唱念与身形表演发展的卓越贡献。戏曲作为活态艺术的一种，其生命力的延续必然体现在人与人直接相对的代际传承中。"人在艺在，人去艺亡"的艺术现实不断促使后人思考：如何能够让前辈的艺术遗产传承下去？于当前而言，似乎最为有效的办法"就是将传承的内容，按传授人的亲自口述，原原本本地记录下来，供后学者研习领悟"①。《周传瑛身段谱》的整理，正是基于这一点。《周传瑛身段谱》的整理者为周传瑛哲嗣周世瑞，他从小便在父亲身边学戏，耳濡目染中对父亲所擅演剧目中的各类身段表演皆烂熟于心。在记录周传瑛身段表演的过程中，周世瑞结合周传瑛身段表演艺术特点与自身的艺术理解，将周传瑛擅演的数十折经典剧目的全部身段表演内容都转换成了精准的文字描述。整理成果先后出版过两次：一次是在台湾地区出版，名为《周传瑛身段谱》，收录包括雉尾生、巾生、官生、穷生等行当在内的八折剧目，记录内容包括演唱曲谱、身段表演文字描述、身形示范照片以及舞台调度示意图等；另一次是由中国书籍出版社出版，名为《周传瑛身段表演艺术身段谱》，亦收录周传瑛擅演剧目数折，是对"台湾版"的进一步丰富。周世瑞的记录十分详细，凡"表演中，手眼身法步的一招一式、一戳一站、一挥一指、一止一住，脸上的一笑一颦、一嗔一怒，眼神的一看一瞟、一收一放，都交代得清清楚楚"②。

流派是京剧表演的重要艺术特征。"京剧表演艺术因其唱念做打诸多方面功夫的综合性和繁难性，表演的个性化尤为突出；加以行当的粗分、剧目的雷同，于大致相同的条件下尽显各自的千姿百态、千变万化；一招一式、一腔一韵之中可以体现不同的特色，同样一出戏，甚至同样一个戏中人物也完全可以演出不同的风采，这种充满个性化的表演，遂成为京剧竞技场上最是为人乐道而又情趣无穷的审美内涵。"③《中国京剧流派剧目集成》的记录意义，正体现于对京剧艺术的个性化的尊重和全面呈现。首先是记录整理的剧目全面。《中国京剧流派剧目集成》"收录了50余位流派创始人和优秀继承人擅演的经典剧目

① 钮骠：《传瑛老师艺魂永生——〈周传瑛表演艺术身段谱〉序》，《戏曲艺术》2013年第3期。
② 钮骠：《传瑛老师艺魂永生——〈周传瑛表演艺术身段谱〉序》，《戏曲艺术》2013年第3期。
③ 黄克：《流派剧目留芳百代——〈中国京剧流派剧目集成〉编纂缘起》，《中国京剧》2005年第4期。

220 余出",其中"60%的剧本先前从未出版过,还挖掘出一大批绝迹舞台多年、濒临失传的传统戏","是新中国成立以来收入流派最广、剧目最多、整理最详备的京剧剧本集"。[1] 其次是记录整理者所涉流派全面。"整理者主要是流派传承人、后人(如尚派传人孙明珠,梅派、荀派、徐碧云传人毕谷云等),著名票友、京剧研究家以及中国戏曲学院、北京戏校等学校教学骨干。"[2] 有时为了保证记录的准确,同一剧目须多人共同完成记录,如记录"李万春先生的代表戏《火并王伦》",开始"请了李万春先生的一个学生,但中途有些表演已记不清",于是"只好再请李先生的一个搭档、'鸣春社'的弟子钱鸣业老师来将锣鼓经、筋劲记录整理出来"。[3] 最后是记录整理的内容全面。记录整理的内容包括唱腔伴奏、锣鼓经、道具运用、服装扮相、舞台调度以及表演动作的具体过程、情感依据,甚至"唱念做打"结合的方式、尺寸和劲头都作了交代。于某种角度而言,《中国京剧流派剧目集成》堪称新世纪京剧流派剧目表演记录的最高成就。

在戏曲剧目表演记录中,与全面性要求同等重要的是准确说明各表演技艺元素的结合关系与具体戏剧情境中的变通情况。这就对剧目记录工作的深度开掘提出了要求。以于连泉口述为基础整理的《京剧花旦表演艺术》中,详细记录了《乌龙院》《活捉》《拾玉镯》等三出于连泉花旦代表剧目的表演心得。其中,各表演技艺元素结合关系与变通情况的阐述是一大亮点。如《乌龙院》一剧,阎惜姣有一段"做鞋"的虚拟表演,这在京剧表演中本来很常见,但于连泉将其与《拾玉镯》中孙玉娇、《花田错》中春兰"做鞋"表演相比较,说明了同一程式动作在面对不同剧目、不同人物、不同情景中的变通情况及其背后所依据的艺术规律。《乌龙院》中还有一段讲述阎惜姣与宋江撕破脸,宋江下跪发誓"从今后不进乌龙院",阎惜姣拉宋江下跪的动作于连泉这样表演:"要扯住他的衣袖,使劲地来回拉几下,而不能轻轻地一拉就算数。因为接着宋江在'崩、噔、仓、嘟儿……'的点子里,要甩髯口、抖髯口、双手抖动,一点儿一点儿慢慢地蹲腿跪下。如果阎惜姣拉得轻,那么他的激情和身段动作就接不上了。这种地方,看来是小节骨眼儿,但是很重要,配合不严,就会使戏'折'了。"[4]《京剧花旦表演艺术》出版于 20 世纪 60 年代,距今已过半个多世纪,但其记录表演的理念、形式、方法和原则仍然具有重要的指导意义。

二、图形记录的静态捕捉

利用图形记录戏曲表演的形式大致可分为摄影记录与绘图记录两种,其最大优势在于对舞台表演静态瞬间的生动捕捉与再现。

[1] 卞卫辉:《传承文化 振兴京剧 从编辑整理开始——从〈中国京剧流派剧目集成〉一书编辑说起》,《出版参考》2007 年第 12S 期。

[2] 卞卫辉:《传承文化 振兴京剧 从编辑整理开始——从〈中国京剧流派剧目集成〉一书编辑说起》,《出版参考》2007 年第 12S 期。

[3] 封杰:《一套实用的京剧"总讲"》,《中国京剧》2006 年第 9 期。

[4] 小翠花口述,柳以真整理:《京剧花旦表演艺术》,北京出版社 1960 年版,第 45 页。

（一）摄影记录

随着摄影介入表演记录的程度逐步加深，以摄影记录为主导、以文字记录为辅助的记录成果开始出现，并探索出了独特的记录方法与原则。

1. 表演技艺元素的记录

关于表演技艺元素的记录，早期以摄影记录为主导、以文字记录为辅助的代表性成果是根据阳友鹤口述记录整理的《川剧旦角表演艺术》一书。1956年，中国戏曲研究院在文化部的委托下，举办了第二届戏曲演员讲习会，川剧旦角表演艺术家阳友鹤参加了此次活动。活动期间，中国戏曲研究院结合阳友鹤讲课内容，对阳友鹤川剧旦角表演身段的基本动作做了大量的拍摄工作，共得照片两百余幅。这些照片的部分成果随阳友鹤讲课文稿在《戏曲研究》第一期发表，引起戏曲界较大反响。"发表以后，陆续接到读者来函，都认为这样的文章，对于演员帮助很大；不过，文中插图太少，要求出版文图并茂的单行本。"[①]鉴于这样的需求，中国戏曲研究院继续组织学者对阳友鹤表演的文字资料与照片资料进行补充，整理成《川剧旦角表演艺术》一书，于是该书形成了以照片为主要形式的记录样貌。《川剧旦角表演艺术》由阳友鹤个人艺术史讲述、旦角表演基本训练记录与表演经验总结三个部分组成。在旦角表演基本训练部分，对阳友鹤示范步法、起霸、身法、毯子功、趟马、指法、眼法、水袖、翎子、折扇、团扇、文帚、手巾、把子等川剧旦角表演动作逐一拍摄，并配以文字解读。该书影响力极大，这一记录方法也因此被延续下来，梁卫群整理的《潮剧旦角表演艺术》即是一例。

《潮剧旦角表演艺术》以《旦行基本功步法手法》《潮剧青衣水袖功》《潮剧旦行拂尘》《潮剧旦行折扇功》《潮剧旦行伞功》以及《潮剧生行折扇功》等广东潮剧院1978年以后组织潮剧知名艺术家编写的零散教材为底本，集合诸多潮剧前辈表演艺术家的身段示范照片，在分类与整合示范照片的基础上，形成对潮剧表演技艺基本元素的系统表述。从记录内容来看，全书主干分为四部分：一是旦角基本功，记录站式、步法、坐式、手式、手法、表情等程式类型，共计五十三个表演技艺元素；二是旦角科介，记录整装科、缝衣科、惊科、祭泼科、卷放帘科、醒科等表演科介二十三个表演规范动作；三是旦角道具运用，记录带功、伞功、绸功、帕功、盘功在内的涉及五类道具运用的表演动作六十五种；四是旦角成套程式，对水袖功、拂尘、伞功、折扇功的表演构成要素与表演次序做了勾勒与说明。此外，该书还以附录的形式收录《卢吟词旦角基本功》《生行折扇功》《潮丑基本功及程式动作名称目录》。

从记录形式来看，本书以"表演示范照片"为核心，辅以文字形式的"动作说明"。首先，在记录单个表演动作时，照片主要以摄取该动作的完成形态，即动作"亮相"的定格瞬间为主，并用文字对照片动作的规范形态作出描述。如对"缝衣科"中"拉线"动作的说明："摊好布料，右手胸前拔针，开始缝衣，正面穿针，背面拔针，拉向左上肩；再把针连线带过

① 阳友鹤讲述，刘念兹、齐建昌记录整理：《川剧旦角表演艺术》，中国戏剧出版社1960年版，第122页。

右边,如法穿针、拔针、拉向右前方。如是一来一往,手到眼到,做缝缀动作。"①这样细致的描述,将静态照片展示的表演动作瞬间置于一个完整的表演序列中,成为照片信息解读的重要理解媒介。其次,在记录连续的表演动作时,先将完整表演动作分成若干部分,然后分别对各部分的关键动作进行摄取,并按顺序排列,形成各表演部分主要动作的定格连续,最后以文字说明各部分的动作规范与连接过程。如对"水袖激面"中"双云手"成套动作的记录,记录者将完整动作分为八"拍",选取其中对动作连接极为关键的四个定格动作为摄取对象,再用文字对八"拍"动作的肢体规范进行说明,并顺次附于四张照片下面,从而完成对表演关键动作的捕捉、形体规范的说明与全部过程的描述。最后,对同一类型动作的共同要求,书中亦以提要的形式予以总结,如"站式"系列动作:"(1)站立时,脚要平踏,挺直,脚尖宜上翘,膝须微屈。(2)重心常在前脚,身略前倾。(3)肚收,腰松,不能挺胸突肘。(4)变换站式,须先偷脚或小跳。"②这就对"站式"具体动作的核心要义有了提纲挈领的总结,便于学习者的总体把握。

该书在搜集、汇编各原始资料时,还很注重对表演技艺元素发展的多样化的记录,书中的表演照片由卢吟词、翁炳林、孙林清、陈斯文、陈喜来、杨树青、陈郁英、范泽华、陈丽璇、陈丽华以及张鸿标所授学生许淑婉、詹锐丽、叶婵青等多位潮剧艺术家共同示范完成。其中一些基本表演技艺元素,虽然艺术家们的示范略有重合,但其师承与艺术理念并不相同,所以出现了"同中存异"的现象,记录整理者都予以保留,这就将艺术发展的多样性很好地记录了下来。

2. 完整剧目的记录

在录像技术还未普及的年代,摄影拍照似乎是直观记录舞台表演样貌的最佳选择。与拍摄戏曲表演技艺元素不同,完整剧目表演在舞台呈现时的瞬时性与持续性,无法给摄影记录者提供反复抓拍某一动作的机会。因此,舞台剧目摄影记录对记录者提出了更高的要求:如何将舞台剧目表演的重点与关键瞬间准确地捕捉到?如果记录者的摄影捕捉准确、到位、全面,将这些照片连缀起来,就是一份珍贵的、完整的剧目表演要点记录。

1956年,梅兰芳率领梅剧团在南京人民会堂举行为期半个月的公演,演出了《贵妃醉酒》《霸王别姬》《洛神》《宇宙锋》《金山寺·断桥》《穆柯寨·穆天王》《抗金兵》《二堂舍子》等八出梅派经典剧目。供职于上海人民美术出版社的摄影家尹福康为梅兰芳的全部演出拍摄了照片,得黑白底片近两千张。在拍摄的过程中,尹福康"努力把梅先生在戏中的每一个转身、每一个眼神都抓拍下来"③,极力追求对表演的精准记录。以《贵妃醉酒》为例,尹福康"拍了几十个镜头,其中就有二十几张是'杨玉环'的全身照。梅先生舞姿翩跹,眼神妩媚,'杨玉环'既艳丽娇媚,又端庄高贵,充分显示了'梅派'表演艺术的神韵"④。但这些照片仅可看作是梅兰芳剧目表演的原始记录,缺少对表演深层内涵的分析与解读。

① 梁卫群:《潮剧旦角表演艺术(上册)》,中山大学出版社2017年版,第80页。
② 梁卫群:《潮剧旦角表演艺术(上册)》,中山大学出版社2017年版,第3页。
③ 谢柏梁主编,尹福康摄影:《梅韵兰芳:梅兰芳八大经典剧目写真》,上海古籍出版社2009年版,第283页。
④ 谢柏梁主编,尹福康摄影:《梅韵兰芳:梅兰芳八大经典剧目写真》,上海古籍出版社2009年版,第283页。

2009年，上海古籍出版社以《梅韵兰芳：梅兰芳八大经典剧目写真》为题出版了这些照片，此书将其所对应的唱词、念白以及动作、情感以文字的形式标出，使原始记录有了初步的系统化。

对完整剧目摄影记录的系统整理，早在20世纪50年代就已开始。1958年，上海人民美术出版社出版了记录杨宝森《空城计》舞台实况的小型画册。画册以杨宝森《空城计》舞台演出实况摄影照片为主干，按照剧情发展的脉络组合，并通过唱词、念白与动作提示的勾连将剧目全貌呈现出来。与此同时，画册对剧目表演做了大量有深度的阐释，使得这些舞台照片的表演记录价值更趋外显。"引子"是戏曲的基本程式表演，《空城计》中诸葛亮出场后就有一段"引子"，内容为"羽扇纶巾，四轮车，快似风云；阴阳反掌定乾坤，保汉家，两代贤臣"，用于交代主人公诸葛亮的身份、背景、性格与气质。杨宝森对这段"引子"的处理，极有特色。画册从四方面对"引子"作出分析：其一，阐明"引子"在京剧中的总体作用："'引子'是京剧的传统表演方法之一，所谓'上场引子，下场对联'，往往是一个主要角色出场后，到台口先念引子，以第三者的口吻来介绍自己的身份或性情。"其二，阐明《空城计》中"引子"的作用："这是个'双引子'。第一段是写孔明的名士风度，念时要有飘逸之致；第二段是写孔明的忠于蜀汉，耿耿在心，念时应郑重威武；所以'四轮车'与'保汉家'的念法虽无甚差别，而情趣却有出入。"其三，阐明"引子"的一般表演方法："引子的念法，似白而上韵，似唱而无乐器伴奏，全凭演员的声韵取胜。一个好的演员，一声引子念出口，就能吸引住满场的听众。"其四，阐明杨宝森对《空城计》中"引子"的独特处理方法："杨宝森先生念这个引子，咬字正，用气稳，节奏分明，抑扬有致，例如末一句'两代贤臣'，一般是把'贤'字拔高，'臣'字就很难收口，杨先生念时，'贤'字念得很平，'臣'字的收音显得沉着有劲，正符合于孔明的老成持重的身份，这是杨先生塑造这个角色上独到地方。"[①]这样详细的阐述，既包括京剧表演的一般规律，又包括艺术家的个性呈现，类似的文字解读贯穿全文，与演剧照片对照欣赏，杨宝森的精彩表演似乎要跃纸而出。可以说，这本画册的表演记录是摄影记录完整剧目表演的极佳范本。

（二）绘图记录

通过绘制人物表演画面的方式记录戏曲表演技艺元素，以中国戏曲学院对"把子功"的系统整理最有代表性。"把子功"是武打类表演的重要基本功，程式动作繁多、表演程序复杂、形体规范严格，在戏曲表演中自成体系。"把子功"大致可分三类：其一为单一静态动作，如单枪姿势、单刀姿势、双刀姿势、双枪姿势、大刀姿势等，注重静止状态下演员身体与武术表演道具关系组合的适宜与美感；其二为单一动态动作，如骗头、贯耳、压顶、幺二三、封头、腰封等，是在武术表演过程中，表演双方接触或演员自我展示的最基本的动态构成元素；其三为完整动作套路组合，如徒手小五套、单刀对刀、小快枪、十三腰封、十八棍等，是将单一静态动作与单一动态动作按照一定的审美原则与艺术规律进行组合，形成一

① 杨宝森主演，袁子敬编写，刘叔治审校：《空城计》，上海人民美术出版社1958年版。

套有头有尾的表演小系统，最终成为构成戏曲舞台武戏剧情的直接表演素材。依托戏曲表演教学的实践底蕴与资源优势，中国戏曲学院将多年"把子功"教学积累整理成教材出版，定名为《戏曲把子功》。这本书以图形绘制的直观呈现与文字描述的辅助说明相结合，不仅是"一部戏曲教科书"，更是"一部戏曲资料书"，是对戏曲"把子功"的一次"完整地记录"。①

《戏曲把子功》中的人物表演画面绘制，依"把子功"类型亦分为三种，并配以三种不同内容类型的文字表述。其一，绘制单一静态动作时着重于形体塑形美与肢体规范的准确性表达，所配文字旨在说明形体各要素的关系、方位与幅度。其二，绘制单一动态动作时着重表现形体运动或对打双方动作的走向轨迹，将完整动态动作拆分为若干图像，并对肢体和道具运动的方向以弧线箭头的方式予以标明，所配文字旨在完整说明肢体运动的过程。其三，因为完整动作套路是前两种类型的组合，所以单一静态动作的形体规范与单一动态动作的运动轨迹已不是其重点记录的对象。在绘制完整动作套路组合时，着重强调对打双方在套路组合内活动的舞台调度轨迹，所配文字旨在说明套路组合的全部表演构成元素。利用绘制人物表演画面的方法记录戏曲表演，可以通过丰富的美术表现技法，将表演形体的各种规范要求准确记录下来。当然，这一方法对绘制者的美术技能掌握与戏曲表演理解也有着较高的要求。

（三）现代舞谱记录的启示

舞谱是记录舞蹈动作身段符号的表述性系统。在西方舞谱发展史上，以近代形成的拉班舞谱的表述最为科学，应用最为广泛，影响最为深远。拉班舞谱"基本形态为：用3条竖线构成垂直舞谱来表示人体，3种基本符号表示方向、高度和时间的长短，由下向上阅读……各种符号记于线的两侧。中线左右为腿的重心，左右两线的内侧为腿的姿态，外侧为手的姿态；手的外侧为身体的姿态；再外侧记有'C'的一行为头的姿态。乐谱附于舞谱左侧。纵向看，是由下而上按节拍进行的舞蹈动作；横向看，是每一小节内，每一节拍中身体各个部位动作的配合。由于此谱以人体动律学的普遍规律为基础，可以科学严谨地记录从简单到复杂，从幅度很大到十分细微的动态与节奏变化，具有精确性和灵活性"②。简而言之，拉班舞谱就是综合舞蹈肢体动作空间、时间与身体多方面因素的抽象图形符号表达。这与传统舞谱记述方法完全不同。"传统用于舞蹈编排舞谱的常用文字、视频、动作图片、动作符号和舞蹈符号等符号系统予以表达和存档，其储存介质包括文字描述、音视频记录带（或盘）和图片等，其中的文字通过作者的主观语言能力表达，应用语境的差异将导致后续使用者未必能够理解和适度传播，音视频和图片一般通过二维视角予以表征，另需设备支持。"③于是，拉班舞谱在很大程度上解决了传统舞谱在肢体记录方面的描述歧义与解读阻碍。而且，随着科技的不断发展，人体运动数据自动捕捉技术逐步成熟，在

① 中国戏曲学院编：《戏曲把子功》，文化艺术出版社2015年版，第1页。
② 王克芬等：《中国舞蹈大辞典》，文化艺术出版社2010年版，第268页。
③ 庞志宏：《人体运动数据自动捕捉与舞谱生成分析》，《中国有线电视》2019年第5期。

舞谱生成领域的应用也逐步实现,并有成为显学的趋势。人体运动数据自动捕捉技术就是借助相关软件"记录运动舞者的身体关键点和骨架运动结构变化规律,在量化舞者舞蹈运动轴向与时间的基础上,自动解析出与其对应的专业化舞谱记录(即舞谱),通过舞谱所承载的记谱规律和要素,准确传承和发扬精美舞蹈魅力"[①]。

笔者以为,舞蹈记录的上述探索,对当代戏曲表演记录工作有很大的启发性。建立一套适于戏曲表演记录的图形符号模型体系,并借助新型运动数据捕捉软件全面记录表演数据,应是戏曲表演记录突破传统记录模式局限、适应当下遗产保护态势的正确发展路径。

三、录像记录的动态再现

录像技术在中国传播之初,就与戏曲联系密切。一方面,影视技术从戏曲这里获得了最初的艺术审美地位,中国电影的发展史是从拍摄京剧《定军山》开始的;另一方面,戏曲又依托录像技术留下了大量珍贵的舞台表演资料,包括戏曲电影与舞台演出录像。具体到表演记录方面,录像记录方法为其提供了动态再现的可能,这在很大程度上弥补了文字记录因其主观性而产生的偏差和图形记录因其静止性而产生的描述无力等缺憾。

(一) 表演技艺元素的记录

录像记录表演技艺元素,最早是以录像教材的形式出现的,即1960年拍摄完成的《中国戏曲表演艺术教材·京剧篇》。《中国戏曲表演艺术教材·京剧篇》是文化部中国戏曲表演艺术教材编摄委员会根据中国戏曲学校教研室教材拍摄的京剧表演影视教材。影片主要包括关于京剧表演形体训练的四个方面:基本功、武功、把子和身段。摄录教师主要为中国戏曲学校的骨干教师,包括王斌春、孙绍恩、曲颖叙、宋富亭、和玲、贯大元、耿明义、耿庆武、梁九荣、郭仲福、雷喜福、谢锐青等,学生皆来自中国戏曲学校与中国京剧院四团。在影片开篇有一段前言,集中表达了拍摄该片的重要意义:"我国戏曲表演艺术在表现形式上有着严格的规律性和高度的技术性,这是历代艺术家们在长期舞台艺术实践中,不断地从生活中提炼创造出来的。戏曲表演上要求每个演员必须经过严格的、准确的形体训练,演出时才能高度控制自己恰当地表现角色。形体动作训练各剧种都有自己的特色。解放后在党的领导下也都经过整理与提高,为了更好地继承与发展戏曲表演艺术,特制成电影教材,辅助教学。"

这部影片将录像记录与动作要领解读相结合,每种类型动作的记录都分为三个部分:其一,摄录主教老师的示范表演,配音解说动作的基本要求,并通过镜头的远、近、特切换,同时展现程式动作的整体关系与细节;其二,摄录主教老师的具体教学互动过程,并通过这一教学互动过程阐明戏曲表演不宜直接表达的隐含规则与深层要求;其三,摄录学生规

① 庞志宏:《人体运动数据自动捕捉与舞谱生成分析》,《中国有线电视》2019年第5期。

范演练,将前面教师示范与教学互动的片段式展示与局部性说明进行黏合,对表演予以完整呈现。从教师示范到教学互动再到学生演练,对这一过程的记录其实就是对戏曲表演教学"看—学—练"模式的完整呈现。因此,《中国戏曲表演艺术教材·京剧篇》是对京剧表演本体与表演传承方式的双重动态记录,对京剧表演"传承什么"和"怎么传承"这两个重要问题都作出了解答。

此外,由上海市戏曲学校编辑的《昆曲表演艺术教材》系列影片,利用同样的形式与方法,对昆曲丑角的步法与动作、小生水袖的基本动作、旦角的扇子与汗巾表演等做了分类解读与记录,与《中国戏曲表演艺术教材·京剧篇》交相辉映,共同将京昆基本表演元素的规范样态与规则要求准确地记录下来。

随着录像记录技术的发展、普及以及传播平台的日益便捷、多元,利用碎片化的录像手段记录与传播戏曲表演技艺元素的方式得到大范围普及。抖音是近年最新出现的短视频传播平台,在青年受众群体中具有广泛的影响力。其视频资源大多简短精悍,在几十秒的时间内完成讲述与传播,这正与戏曲表演技艺元素记录的特性相吻合。2018年7月17日,名为"莆仙有戏"的抖音账号发布了一则由莆田市艺术学校莆仙戏学员表演莆仙戏丑仔行当"老鼠甩"的短视频。视频很短,演员在莆仙戏锣鼓的伴奏下完整展示了这一科介的全部过程,并配以文字说明该动作"表现悠然地向某个方向前进"的含义。此后,按照同样拍摄模式,该用户先后发布涉及莆仙戏旦角、老末、靓妆、生角等行当的科介表演视频三十余个,获平台受众点赞2.1万余次,形成了一定的传播效应。该用户的视频更新虽然仅持续了一个月,却为我们利用当下新兴短视频平台记录戏曲表演技艺元素开拓了思路,具有一定的启发意义。

(二) 以"说戏"为核心的剧目教学录像

戏曲表演传承的重点,亦即戏曲表演记录的重点。艺术家"说戏"的内容,是戏曲表演记录者所必须要关注的,前面提及的《京剧花旦表演艺术》等书就是记录"说戏"的重要成果。随着录像技术的普及,"说戏"记录找到了最佳手段。与文字记录相比,录像记录不需要记录者过多地参与,在很大程度上保留了记录的客观性。同时,那些无法用文字表述的深层内涵与诀窍,也可通过录像得到最大程度的保留。

由香港昆曲爱好者叶肇鑫于2008年发起的《昆曲百种·大师说戏》工程,即是通过录像技术全程介入的方式记录昆曲艺术家"说戏"过程的成果。叶肇鑫以苏州昆剧院为项目实施基地,聘请昆曲表演艺术家汪世瑜为艺术总监,录制了全国7大昆曲院团共计29位昆曲表演艺术家的109出昆剧折子戏的表演心得,录制总时长超过300小时。在"说戏"的过程中,参与录制的昆曲艺术家从"戏在舞台上的地位讲到戏在三代人身上的传承,从服装、化妆的理念讲到台步、手势的原因,从上场讲到下场,从每折戏的亮点讲到看点。他们不但说其然,而且说出了其所以然,从而让我们走进了艺术大师的内心,领悟到他们的艺术精髓和中国昆曲的博大精深"。《昆曲百种·大师说戏》充满精品意识,"每一讲的制作都经过16道工序",而且"在工程竣工前,又对其中数折作了全新的重讲、重摄、重制",

"或出于艺术家的主动要求,或应摄制人员的强烈期望,或经艺术总监的再三审阅",力求"全工程的每一讲,都能以优质精品留于世,传于后"。①

以小生岳美缇讲述《占花魁·湖楼》(以下简称《湖楼》)为例,"说戏"主要包括以下五个方面:其一,岳美缇讲述了《湖楼》在昆曲及其他剧种中的演出情况,指出在过去一段历史时期中,该剧演出较少,是一出冷戏;其二,岳美缇讲述了自己面对这样一出冷戏,如何以准确定位人物家门为切入点进行剧目恢复的过程;其三,岳美缇讲述了自己结合前辈艺术家的艺术传承以及自身的艺术条件与艺术理解,对人物服装造型的确定;其四,岳美缇对人物的理解由外形转入内在,分析了主人公的角色特征、社会身份、人物性格,并依此阐释了昆曲小生的手势、步法、眼神等基本表演程式展现人物形象的基本过程;其五,岳美缇依照剧情发展脉络,逐一剖析每一个表演动作的内容、诀窍和依据,详细阐述了自己塑造《湖楼》人物的艺术经验。由此可大致领略到这一表演记录成果的系统性、完整性与深刻性。

然而,《昆曲百种·大师说戏》的记录并没有学生一方的参与,缺少完整表演传承的展示。笔者之所以强调"说戏"记录中"传—承"的完整性,是因为"传—承"的完整互动会在最大程度上刺激摄录主体对剧目表演更多细节的关注与解读。缺失了对"传—承"完整互动关系的关注,就缺失了记录这些表演细节的一次可能性。

20世纪末,中国戏曲学院以"×××老师课堂教学剧目系列"为题,组织拍摄一系列课堂剧目教学录像,是记录"说戏"完整"传—承"过程的代表性成果。其中承担"说戏"工作的都是中国戏曲学院有着深厚艺术积淀与丰富教学经验的知名老教师、老艺术家,包括李金鸿、于玉蘅、阎世善、景荣庆、艾美君、马鸣群、李甫春、王玉敏、王世续、傅德威、刘习中、江世玉等,录制剧目亦都是这些艺术家的代表性作品,如《思凡》《四郎探母》《金山寺》《女杀四门》《取洛阳》《李逵下山》《通天犀》《贵妃醉酒》《醉打山门》《清风亭》《战樊城》《四平山》《打瓜园》《借赵云》《飞虎山》等。这些剧目流派纷呈、行当齐全,是京剧表演专业学生所必须掌握的基础剧目。其录制内容大致可分为两种:其一为主教老师示范演出,如傅德威示范演出《四平山》、阎世善示范演出《金山寺》等;其二为主教老师现场教学,这是整个系列拍摄的主要内容,涉及剧目教学的全过程,包括剧目基本要素分析、教师示范与讲解、学生学习与演练以及教师对学生的指点与纠正等环节。教师指点与纠正学生学习的记录尤为珍贵,其客观地展现了完整的"传—承"过程以及附着于这一过程的诸多表演技艺细节。

(三)舞台实录、音配像与戏曲电影

舞台实况记录是最能完整体现剧目表演整体样貌的记录方式,也是近代以来戏曲舞台表演资料保存的主要方式之一。"文革"以后,在戏曲演出生态破坏、戏曲传承断档与戏曲人才流失等问题凸显的背景下,社会各界逐步提高了对传统戏曲表演传承、记录与研究

① 见《昆曲百种·大师说戏》系列影片片头与片尾。

重要性的认识，开始大规模地组织戏曲表演遗产保护工作。中国艺术研究院联合各地区文化主管部门、戏曲研究团队及专业演出院团，对全国各主要剧种、艺术家和重要剧目展开传承教学、理论研讨与录像记录工作。其中，许多记录成果都是目前可见该剧种艺术家与剧目的唯一录像资料。本文即以20世纪80年代组织的湘剧老艺人教学演出大会与祁剧目连戏记录为例，对舞台录像记录予以简要说明。

1981年，中央与湖南地方文化部门共同策划、组织了以"传承、展演、记录、研究"为主要内容的湘剧老艺人教学演出大会。本次大会"从一九八一年二月起进行筹备，三月十六日在长沙市正式开幕，四月三十日结束，历时四十五天"。参与人员包括"76位老艺人，50位工作人员，省湘剧院一团全体演职员，省艺术学校湘剧科全体师生以及由长沙市、湘潭地区、益阳市、茶陵县等地湘剧团派出的51名中、青年学员"。活动大致分为三个部分：第一，经典传统剧目展演。大会"选排了41个具有鲜明特色的传统折子戏，并在其中挑选出32个剧目对外分四轮进行了23场公演，同时内部演出6场"。第二，剧目传承教学。大会"在公演的基础上，选定了各个表演行当，各种声腔中具有代表性的18个剧目，向学员传授，教学排练达71次"。第三，剧目表演的记录与研究。大会"召开了生、旦、净、丑各行表演座谈会7次，记录下近5万字艺术资料；还请名老艺人介绍艺术经验7次；并对全部演出实况录了音、拍了照；搜集编印剧本38个，校正了湘剧剧目总册，编写了湘剧近百年班社、科班的史料和约80位已故名老艺人的小传，绘制了部分脸谱"①。文化部文学艺术研究院还组织了专门录像团队，对40余位湘剧老艺人的近30个演出剧目进行录像，剧目包括《猴变》《回窑泼粥》《水擒庞德（片段）》《造白袍》《兄弟酒楼》《骂鸡》《辕门射戟》《背娃进府》《潘葛思妻》《蒯彻装疯》《三打严嵩》《仁贵回窑》《打猎回书》《五台会兄》《盘盒》《伯喈赏荷》《琵琶上路》《赵氏闯帘》《书馆相会》《古城会》《新会缘桥》《拦江救主》《百花赠剑》《老汉驮妻》《摘梅推涧》《胡迪骂阎》《扫松（片段）》《双灵牌（片段）》《义侠杀舟（碰媒一段）》以及《湘剧乐队演奏片段》。这批录像是了解湘剧老艺人表演技艺和研究湘剧特定历史时期演出风格的重要资料。

《目连传》作为祁剧高腔的重要剧目，承载着祁剧自身历史、社会互动、艺术积累、宗教融会、民俗表达等方面的丰富信息，是祁剧表演的"活化石"。1980年，有祁剧老艺人"提出《目连传》是'戏祖''高腔之母'，有保存价值，希望能演出录像"。这样的提议得到湖南省有关部门的重视，也受到了时任中国艺术研究院副院长的张庚、郭汉城的关注。1984年7月15日至17日，湖南省文化厅"邀请零陵、衡阳、邵阳、怀化、郴州五地市的十九位祁剧老艺人，在祁阳县召开了祁剧《目连传》录像工作预备会议"，针对祁剧《目连传》录像一事，作出如下决定："原来演七天的祁剧目连大戏，有两百多块牌，必须删繁就简；演出要尽量保持（二十世纪）四十年代的面目，尽量保存有特点的场次，尽量保存有特点的艺术手法和技巧；剧本以老艺人自己掌握的演出本为主，用省戏研所校勘铅印的祁剧《目连传》本作参考；推选郑浯滨、何少连、彭新高等七位老艺人担负定本和排练工作，并确定了演职人

① 湖南省湘剧教学演出大会、湖南省戏曲研究所编：《湘剧教学演出纪念册（内部资料）》，1982年，第11、12页。

员。"10月6日,40余位祁剧老艺人和少数中青年演员集聚祁阳,开始了为期21天的排练,"恢复了绝迹舞台三四十年的祁剧《目连传》,连台演出了八场,累计约二十四小时,共演出七十三块牌"。以李愚为导演的中国艺术研究院录像队从10月上旬就"深入排练场,和老艺人一道作录像准备工作",并为全部演出录了像。与此同时,录像队"还到祁阳县大江乡九泥坝村,录下庙台演《目连传》的一些镜头"。[①] 在目前可见资料与实践演出中,本次录像最为完整且最能展现祁剧目连戏的原始表演样态,是所有目连戏研究者不能忽视的可贵资料。此外,零散的舞台实况录像,在改革开放以来的各剧种中普遍存在。大量的舞台表演因录像资料的保存而成为遗飨后代的艺术遗产。

根据上述表演记录实例,并结合当下戏曲遗产保护实践,可以总结出舞台实录在表演记录方面的两点原则:第一,面对戏曲剧种数量庞大、剧目丰富、表演积累繁多的局面,短时间内无法实现对各剧种表演艺术的全面记录,这是不容回避的现实。因此,选择优先记录对象就成为表演记录所必须思考的问题。本文以为,作为遗产保护的戏曲表演录像记录应遵循"五优先"原则,即老艺术家优先、薄弱行当优先、珍稀流派优先、典型(濒临失传)剧目优先、独特技艺优先。其中,老艺术家优先意在强调艺术家自然生命对艺术生命的天然限制,薄弱行当优先意在缓解剧种行当传承的不平衡性,珍稀流派优先意在强调戏曲非遗保护的多样性,典型(濒临失传)剧目优先与独特技艺优先意在强调保存剧种个性的重要意义。第二,录像记录绝非容易。要想获得更为精准的记录成果,就需要记录者参与到相关且更为频繁、广泛、深入的艺术实践中来。在录像摄制之前,记录者应反复参与剧目的恢复排演过程,认真考量录制的机位设置、角度选择、镜头切换与素材确认,针对不同类型的表演选择不同的拍摄模式,力争做到记录镜头能够全面、细致、适宜地展示出表演的内容、过程、特点与价值。

对录像在记录戏曲表演方面的价值认知,也推动了"音配像"这一京剧记录大工程的开展、持续与意义发挥。在现代记录技术发展初期,无论是从技术成熟程度看还是从应用普及程度看,录像录制技术都远滞后于声音录制技术。因此,在改革开放以前,录音是记录戏曲舞台表演的重要手段。因此,大量前辈艺术家的录音资料被保存下来。"音配像"工程正是基于对这批录音资料记录意义的重视,通过"前人录音、后人配像"的形式,力图复原录音记录中的舞台表演状态,以弥补录音记录无法展现舞台表演形象的缺憾。这一记录工程共录制京剧剧目355部,涵盖了各历史时期、各行当、各流派及数代艺术家心血浇灌的绝大多数京剧经典。其在升华录音记录意义的同时,也为后世戏曲传承者、欣赏者与研究者留下一大批直观表演的资料。

电影与戏曲的艺术融合,更为戏曲表演录像记录拓宽了道路。戏曲电影的拍摄成果不可胜数。早期戏曲电影在记录戏曲表演方面作用十分突出,如1924年民新影片公司为梅兰芳拍摄的表演片段,包括《西施》的"羽舞"、《木兰从军》的"走边"、《霸王别姬》的"舞

[①] 湖南省戏曲研究所、中国艺术研究院《戏曲研究》编辑部编:《目连戏学术座谈会论文集(内部资料)》,1985年,第159、160、161页。

剑"、《上元夫人》的"拂尘舞"等,从京剧史的角度来看,这批影片的意义就突出体现在表演记录方面。新中国成立以来,随着电影艺术的独立与成长,电影与戏曲有了更为深入的艺术融合,如《盖叫天的舞台艺术》《梅兰芳的舞台艺术》《周信芳的艺术生活》《尚小云舞台艺术》等一大批京剧电影,在记录戏曲前辈艺术家表演精华的同时,也促使了戏曲不断借用电影艺术手法探索符合自身艺术规律与适应时代审美发展要求的新表达方式。

总而言之,舞台实况录像、"音配像"工程与戏曲电影拍摄虽然在操作方式上有所不同,但对戏曲表演的记录作用与价值却是同等的。

四、结　语

在《漫谈运用戏曲资料与培养下一代》一文中,梅兰芳着力强调照片、录音、影片以及文字等形式的表演记录对表演艺术传承的重要作用[1],这样的认知对当下而言仍具有极强的前瞻性。随着戏曲艺术生态的日益变化,表演记录早已成为当下戏曲遗产保护的重要课题。面对当前戏曲遗产保护的庞大且复杂的局面,任何一种单一的表演记录形式都不足以完全适应当下戏曲表演记录的需求。如何更好地促进各类表演记录方式的有机融合,促进表演记录形式与当前高新技术的融合创新,是每一位致力于戏曲表演记录、戏曲遗产保护以及戏曲艺术研究的人永不间断的课题。

[1] 梅兰芳:《漫谈运用戏曲资料与培养下一代》,《戏剧报》1961年第19、20期。

舞台美术是戏曲不可或缺的艺术要素
——新中国成立70年来戏曲舞美研究述要

王 伟[*]

摘 要：新中国成立70年以来，戏曲舞美得到了极大的发展，相应的研究也取得了丰硕的成果，涵盖了戏曲舞美理论、戏曲布景、脸谱、戏衣、戏曲道具、戏曲舞台灯光等各门类，涉及了研究对象的形成、演变、艺术特征、舞台功用以及未来发展等多个方面。这将为今后戏曲舞美及其研究的持续发展提供参考。

关键词：戏曲；舞台美术；新中国成立70年

新中国成立70年以来，在政治、经济、科技、文化、社会全面进步的大背景下，戏曲舞美发展迅速，相应研究也极其繁荣。在这70年中，戏曲舞美研究视野开阔，角度多样，成果甚丰，推动了戏曲艺术的进一步发展。本文即就其主要成果加以回顾，以期为今后戏曲舞美及其研究的持续发展提供参考。

一、何为舞台美术？怎样才能更美？

（一）对戏曲舞美本体的认识

何为戏曲舞美？特点是什么？对此人们有着不同的表述。张庚认为戏曲舞美"着眼于解决生活的无限和舞台的有限之间的矛盾"，"以塑造人物形象为核心"，其服饰与道具皆具可舞性[①]。赵英勉将戏曲舞美的特征概括为"景物的虚拟性""时空的运动性""造型的装饰性"，他认为"虚拟性的表演动作，结合象征性的砌末运用，以创造运动性的舞台空间和伸缩性的舞台时间，达到统一的装饰性的舞台画面，这是传统戏曲舞台造型艺术的基本特点和规律"[②]。栾冠桦将戏曲舞美视为"一个完整的系统"，认为它泛化中有规范，其符号既有固定意义也有转换意义、审美与实用兼顾、假定与真实关系辩证[③]。王朝闻把目光转向了舞美作者，认为服装、道具和布景都是"艺术家或剧中人的精神形态的外化"，"它

[*] 王伟(1986—)，上海师范大学人文学院博士生，专业方向：戏曲史与戏曲理论。
【基金项目】本文为国家社科基金艺术学重大招标项目"新中国成立70周年戏曲史（上海卷）"(19ZD04)阶段性成果。
① 张庚：《创造新的戏曲舞台美术》，《文艺研究》1981年第3期。
② 赵英勉：《试论戏曲舞台美术的遗产与革新》，《戏曲艺术》1981年第2期。
③ 栾冠桦：《传统戏曲舞台美术系统评析》，《戏曲研究（第41辑）》，文化艺术出版社1992年版，第50—73页。

们作为我们的认识对象,主要以至只能把它们当作精神性的东西来认识"①。罗志摩也说:"戏曲舞美创造,不是剧本环境地点的摹拟,而是作者通过情思和形神同戏曲表演的结合所创造的。"②

戏曲舞美应为表演服务的观念为更多人认可,相应的讨论也得到了进一步的深化。冉常建说:"戏曲表演艺术的风格决定舞台美术的风格,舞台美术必须与表演风格相统一。"③曹林对戏曲舞美的相对独立性作出了强调:"舞台美术离开戏剧表演是否还有存在价值?其价值表现在哪里?现实给出的答案是肯定的——当代舞美设计自身就是一种独立的艺术形式,它除了为表演服务以外,还有多种存在形式。"④

戏曲舞美"虚实结合"的美学特征一直是人们研究的热点。胡妙胜认为其虚实结合体现为"集中与扩大""限制和特性""幻觉与幻想",而虚实结合的方法有"部分代表整体""借寄""连续性中断"等。⑤ 对"虚"的理解上,人们探讨得尤为深入。王朝闻指出:"艺术应当注重反映什么?应当对什么一笔带过?这种选择不决定于素材本身的实际情况,而决定于艺术家对观众的审美需要的预见,也就是决定于艺术家的方法论……因为追求局部的真实感,没有顾到整体的真实感,在效果上反而使人感到不真实。""区别于实际生活的艺术形象,它那合情合理的虚构,虽不是自然形态的如实模仿,既然它是合情合理的,所以不只是可以容许的,常常是必要的。"⑥冉常建说:"戏曲舞台的空间要求写意、要求空灵,但这并不完全排斥吸收一些个性化、具象化的因素",不过"写实因素的渗入不能妨碍演员的歌舞动作和虚拟表演,不能破坏戏曲诗化的意境,不能改变写意空间的性质"。⑦ 龚和德说:"舞台不是某个剧情地点,它是容纳、表现一切剧情地点的虚空。这是审美的虚空。帐幔上的两个门是所有角色的出入口,也就成为审美空间生成、连续、切断、跳跃的标志。演员走出上场门,围绕角色的空间特征才逐渐显露出来。只要演员不进下场门,戏剧空间就保持稳定或流动的连续。这种流动的连续,既可以是剧情地点的急遽变化(如《四进士》中宋士杰想搭救杨素贞时,街道与店堂的频繁转换),也可以是空间概念十分模糊的长途跋涉(如《女起解》)。等到演员一进下场门,空间即被切断。演员再从上场门出来,就是空间的跳跃性转换了。"⑧

(二)戏曲舞美的发展

长期以来,戏曲舞美颇受话剧影响,有过显著的进步,也曾步入误区。张庚指出,戏曲

① 王朝闻:《虚实相生——漫谈戏曲舞台美术》,见中国艺术研究院戏曲研究所编《中国戏曲理论研究文选(下册)》,上海文艺出版社1985年版,第31页。
② 罗志摩:《走民族自己的路——戏曲舞美对话》,《戏剧艺术》1983年第4期。
③ 冉常建:《戏曲写意美学原则与写实因素的结合》,《戏曲艺术》2000年第1期。
④ 曹林:《当代"大舞美"观念与"整体设计"未来趋势》,《戏剧》2019年第1期。
⑤ 胡妙胜:《舞台美术的虚与实》,《戏剧艺术》1978年第1期。
⑥ 王朝闻:《虚实相生——漫谈戏曲舞台美术》,见中国艺术研究院戏曲研究所编《中国戏曲理论研究文选(下册)》,上海文艺出版社1985年版,第14—15页、第16页。
⑦ 冉常建:《戏曲写意美学原则与写实因素的结合》,《戏曲艺术》2000年第1期。
⑧ 龚和德:《京剧舞台美术简论》,《中华戏曲(第31辑)》,文化艺术出版社2004年版,第74页。

舞美可以借鉴话剧，但不能照搬话剧，"要在旧有的原则基础上来发展创造"①。蔡体良认为："戏曲舞台的本质是开放性的，蕴含着随意的、灵动的、参与的种种创造因素。同时，又是相对稳定的、凝固的，与程式化的表演相吻合。""在尊重传统的前提下，因时制宜，作些变革、变通、变异。""创造戏曲艺术新的语言，新的美学原则，包括舞美的语言和原则，是戏曲'现代化'终极的、没有穷尽的命题。"②刘闽生更是认为戏曲舞美的发展要"回归到戏曲演剧观念与蕴涵的美学原则上"，要在传统舞美中"寻找内在的精神实质，挖掘潜在的艺术规律"③。曹林则指出："对中国舞美设计师来说，上一次变化，是在过去的四十年当中完成了从观演关系的单一性设计走向多元化，继而又从封闭的剧场走向外部世界。""下一个即将到来的重要的变化将是'整体设计'。"④

充分利用新科技手段是当下戏曲舞美发展的必然趋势，但所用科技的水平并不等于舞美艺术的水平。蔡体良认为当下"无论是舞台美术，还是舞台科技，尚缺乏艺术创作的理性，也缺乏科技投入的理性"⑤。"舞台科技的潜力，还没有充分、有效、到位的发挥，硬件与软件存在着不相匹配的问题。集中表现在舞美的大制作之外，还缺乏自己的创造性的表现语言，缺乏较高的审美境界，缺乏抵御非艺术因素干扰的能力等。"⑥潘健华批评说："现代戏曲舞美中因视觉炫技过度丧失写意特征的现象大致分以下几个类型：一是完全忽略戏曲舞美的写意规定。……二是舞美风格样式雷同。……三是奢华冲淡写意。"⑦"种用用炫技来支撑创作、用视觉述说取代戏剧诉说及人文诉说的方法，是一种艺术的堕落。"⑧"大型舞美设计既需要技术，又不能技术至上。"⑨严佳认为舞美应该与时俱进，但"不能脱离剧情甚至限制演员表演，只有介入和增强艺术的表现力，才能够达到舞美创造的多元化"⑩。曹林强调，"设计师们应遵循舞台艺术本体的理性思考，巧用当代舞台的科技成果"，而不是"一味追求奢侈、豪华，在舞台上出现无谓的变化和堆砌现象"⑪。

"大舞美"的讨论是理论探索的一次重要尝试。较早提出"大舞美"概念的是顾晓鸣，他说："所谓'大舞美'，就是把戏剧的全部要素，从观众直接感知的角度，都看作舞台美术的一部分；反过来说，也就是把通常所着重于舞台场景设计的舞美，置于整个戏剧演出格局中加以考虑和构思。"⑫这里的"大舞美"是就整个戏剧门类而言，党宁则定义了"戏曲大舞美"："以剧中主要行当的程式化表演的情态与剧本文本的意味为设计的出发点，把戏曲

① 张庚：《不能抹杀不同的戏剧体系》，《舞台美术与技术（第1辑）》，中国戏剧出版社1981年版，第9页。
② 蔡体良：《当代舞台美术与戏曲"现代化"》，《戏曲艺术》2008年第3期。
③ 刘闽生：《关于现代戏曲舞美之变革》，《文艺报》2013年6月7日。
④ 曹林：《当代"大舞美"观念与"整体设计"未来趋势》，《戏剧》2019年第1期。
⑤ 蔡体良：《舞美的理性创作》，《文艺报》2014年6月9日。
⑥ 蔡体良：《舞台科技与舞美创造》，《中国文化报》2014年6月10日。
⑦ 潘天、潘健华：《现代戏曲舞美写意性新辩》，《艺术评论》2018年第3期。
⑧ 潘健华：《现今国内舞台美术炫技倾向的反思》，《戏剧》2016年第6期。
⑨ 潘健华：《对国内大型演出中舞美技术主义倾向的反思》，《戏剧艺术》2017年第1期。
⑩ 严佳：《"大舞美"并非大制作》，《光明日报》2015年12月7日。
⑪ 曹林：《戏曲舞台美术创作现状与发展概述》，《戏曲艺术》2013年第1期。
⑫ 顾晓鸣：《论"大舞美"概念》，《戏剧艺术》1987年第4期。

的全部要素，从观众直接感知的角度，都看作舞台美术的一部分，也就是把通常所着重于舞台场景设计的舞美，置于整个戏曲演出格局中加以考虑和构思。"①曹林认为："多元化演出样式和新的社会需求催生'大舞美'观念。""设计师们应该用'大舞美'观念来思考戏剧舞台，使舞美之'美'，更偏重于戏剧'美学'的整体性，而非仅仅是美术之'术'的层面。"②很显然，"大舞美"是一个值得深入探讨的话题。

二、最好的布景，须民族化、戏曲化

（一）是否使用布景

主张使用布景的学者，主要着眼于戏曲舞美发展的历史，肯定其存在的合理性。周贻白考查了明清时期的戏曲舞台，认为古代戏曲舞台装置之所以不发达是因为经济条件的限制，一旦具备财力仍要追求精致化。③ 张庚认为使用布景是一种趋势，但这不等于照搬西方戏剧的布景，"应该提倡百花齐放"，不能"把传统中的好东西砍掉来适应某一种形式"④。郭大有认为，戏曲舞台具有"虚实结合"的美学属性，而运用布景正是"实"的部分在西方艺术诱发下的自然结果："戏曲舞台上对于景物的表现手法是多种多样的，有虚拟，有实物，有象征，有替代物，因此，戏曲使用布景不是完全外加上去的，是自身存在着可以用景的因素，在外因的诱导下，戏曲布景才有今天这样一种蓬勃发展的形势。"⑤

反对使用布景者主要是反对其"写实"的属性。栾冠桦曾指出，写实布景和戏曲表演存在着"固定空间与多变空间""直观真实与想象真实"的矛盾，而写实布景在戏曲艺术中的广泛应用是由部分观众的偏好、院团领导过分追求票房价值、戏曲工作者的错误认知所致⑥。余大洪认为，传统戏曲舞台上的简单装置是"戏曲本质特性在一定历史条件下的产物"，是"同虚拟的歌表演手段相吻合的舞台造型设计法则"。他进而强调"戏曲在本质上是排斥'幻觉性'写实布景的"，提出要"破除生活的写实性，从而改变舞台描绘性手段可能导致的非戏曲化布景的出现，使它同虚拟的表演形态构成有机的组合"⑦。

更多的学者是持一种辩证的态度，认为是否使用布景应该视具体情况而定，龚和德的观点就很有代表性，其《对戏曲用景问题的几点浅见》认为是否用布景要根据剧种特点和具体剧目来确定⑧。在《生活的真实与布景艺术的真实——谈舞台美术展览中几个现代戏的布景设计》一文中，他强调演员表演交代环境的职能，反对在非必需的情况下施以过

① 党宁：《戏曲大舞美观散论》，《戏曲艺术》2007年第1期。
② 曹林：《当代"大舞美"观念与"整体设计"未来趋势》，《戏剧》2019年第1期。
③ 周贻白：《周贻白戏剧论文选·中国戏曲的舞台美术》，湖南人民出版社1982年版，第161—168页。
④ 张庚：《创造新的戏曲舞台美术》，《文艺研究》1981年第3期。
⑤ 郭大有：《戏曲的用景问题》，《戏剧艺术》1983年第4期。
⑥ 栾冠桦：《戏曲与写实布景》，《戏曲艺术》1983年第1期。
⑦ 余大洪：《论戏曲造型艺术的观念》，《艺术百家》1987年第2期。
⑧ 龚和德：《对戏曲用景问题的几点浅见》，《戏剧报》1957年第5期。

多布景;认为"布景艺术的真实,除了依存于剧本、为剧本所规定外,还必须同表演艺术相结合",现实主义的布景艺术在表现形式和表现手法上可以多种多样,而"这种多样性,既决定于剧本的体裁、风格的多样性和导演的独创性,也决定于舞台美术家的创作个性"①。《京剧革命与布景革新——1964年京剧现代戏观摩演出大会学习札记》则强调布景应该为作品内容服务:"许多新布景的创造,是有生活内容和思想内容的;它们不是展览生活现象、唯逼真为是,也不是炫耀华丽、以能引人注目为好,而是要同整个演出密切配合,和谐一致地向观众进行具有艺术说服力的革命传统教育和革命前途教育。"该文还结合京剧《奇袭白虎团》的演出案例,指出布景难以适应空间灵活性的问题并非不能解决②。

(二) 布景的美学特征

龚伯安论述了戏曲布景的写意性原则,认为其在表现手法上应该有如下要求:"1. 整体舞台艺术构思要求洗练、概括,切忌形象堆砌。""2. 布景造型,强调形象的内涵——寓意性。""3. 舞台构图原则:要求简练、集中、切忌烦琐,强调舞台空间的韵律感,节奏变化。""4. 色彩配置方面,要求单纯,调和,以及对比适宜,注意探求民族风格。"③栾冠桦认为戏曲砌末的优点在于通过"具象——抽象""原形——变形""非幻觉——幻觉"几方面来协助表演完成多种矛盾的转化,但也存在"单调""浮华"等缺陷④。龚和德辨析了布景与绘画、现实主义和自然主义在美学上的区别,并认为在戏曲布景中抽象因素比具象因素更有优势⑤。余大洪认为,"戏曲舞台上的桌椅帔处在传统戏曲舞台造型的中心点上,它对传统的布景造型样式往往起一种'定调'的作用";而桌、椅帔的运用除装饰舞台外,还能使桌椅朝抽象性方面转化,同演员表演相结合后产生山、石、楼、台等各种联想,实现连续的环境变化⑥。

(三) 布景的发展

有学者主张戏曲布景借鉴传统绘画。王遐举提出"民族形式的戏曲应用民族形式的布景",并"认为是可以采用中国民族绘画形式的。所谓民族绘画,主要是中国传统的山水画、人物画、花鸟画、界画,同时也可以包括中国民间的图案、剪纸(剪纸在布景上也需要以绘画手段表达)等。"⑦苏石风也认为:"中国戏曲和中国绘画之间有很多共同点,形象的表现方法也有类同的地方。比如:两者都富有诗意,讲究概括集中、简练夸张、'虚实并存'

① 龚和德:《生活的真实与布景艺术的真实——谈舞台美术展览中几个现代戏的布景设计》,《美术》1964年第2期。
② 龚和德:《京剧革命与布景革新——1964年京剧现代戏观摩演出大会学习札记》,《上海戏剧》1964年第7期。
③ 龚伯安:《简论戏曲用景》,《戏剧艺术》1981年第3期。
④ 栾冠桦:《砌末研究》,《文艺研究》1982年第6期。
⑤ 龚和德:《布景艺术三题》,《文艺研究》1983年第2期。
⑥ 余大洪:《论戏曲造型艺术的观念》,《艺术百家》1987年第2期。
⑦ 王遐举:《戏曲舞台布景与民族传统绘画》,见中国艺术研究院戏曲研究所编《舞台美术文集》,中国戏剧出版社1982年版,第45页。

和追求'神似',而排除自然主义等等。在表现技巧上都有一套严格细致的方法。"①

也有人强调布景与戏曲表演的关系,认为布景作为戏曲表达的一个元素应该为表演服务。阿甲曾经指出:"不从表演出发,而从布景出发,这样作法是不妥当的。"②王朝闻也说,布景"不能不从属于表演艺术,不能不受表演需要的支配,'闹独立性'的情况必须避免"③。王佚人认为,"如果不充分考虑到戏曲表演艺术的虚拟性的这一特点,而是片面地追求舞台布景在生活上的真实性",其结果将会是表演与布景两败俱伤:"演员在写实的布景中做虚拟的表演,写实的大布景破坏了虚拟表演的真实性,而虚拟表演又破坏了写实布景的真实性。"④

栾冠桦认为戏曲布景应该走向"抽象化、单纯化、多样化"⑤。郭大有提倡"切割法",即"按照戏的需要,依照艺术真实的逻辑,把一些景物的多余部分大胆地切割掉",这样能够"为表演提供广阔的场地,为虚拟表演提供较为自由的空间,给观众留出联想的余地"⑥。龚和德主张使用中性布景。中性布景"基本结构在该剧中对各个场面具有通用性、贯穿性,但作为整体形象,它只属于该剧,并不与其他的戏通用,因而它又是有个性的"。其能够"使一些场次多、剧情地点变化大的戏,可以从频繁的换景中解放出来"⑦。姜今根据自己的创作实践,总结出了四种布景处理方法,即"以中心点缀为主的屏风景""以气氛为主的衬托景""垂幕装饰景""平面绘画与浮雕结合的图案化的景"⑧。

(四) 能否使用机关布景

人们对机关布景的不满主要是有些剧团、剧目滥用机关布景,如鲍世远所批评,这是"错误地把'机关布景'放在演员表演艺术的作用之上,倒因为果地要戏的内容来为'机关布景'这种形式服务"⑨。

主张使用机关布景的代表人物为刘厚生,他提出:"应该在保持基本风格的前提下,大胆引进,妥善运用。"甚至说:"我实在希望有大作家写出一套《西游记》连台本戏,大搞幻灯背景,机关布景,变幻灯光,如果导演得好,这样做决不会同戏曲的风格相抵触。"⑩近年来也有海派京剧研究者重新思考机关布景的价值,如钱久元即从美学的角度分析说:"机关

① 苏石风:《简论越剧舞台布景设计——参加上海越剧院舞台美术实践的一些体会》,见中国艺术研究院戏曲研究所编《舞台美术文集》,中国戏剧出版社 1982 年版,第 81 页。
② 阿甲:《生活的真实和戏曲表演艺术的真实》,宝文堂书店 1959 年版,第 12 页。
③ 王朝闻:《虚实相生——漫谈戏曲舞台美术》,见中国艺术研究院戏曲研究所编《中国戏曲理论研究文选(下册)》,上海文艺出版社 1985 年版,第 27 页。
④ 王佚人:《戏曲舞台上的"景"的继承与发展》,《戏曲艺术》1985 年第 3 期。
⑤ 栾冠桦:《砌末研究》,《文艺研究》1982 年第 6 期。
⑥ 郭大有:《戏曲的用景问题》,《戏剧艺术》1983 年第 4 期。
⑦ 龚和德:《有个性的中性处理》,《文艺研究》1991 年第 6 期。
⑧ 姜今:《论戏曲舞台设计》,见田黎明、刘祯主编,孙红侠分册主编《二十世纪戏曲学研究论丛·戏曲舞台美术研究卷》,安徽文艺出版社 2015 年版,第 75—76 页。
⑨ 鲍世远:《不能让"机关布景"喧宾夺主》,《戏剧报》1958 年第 3 期。
⑩ 刘厚生《推陈出新十题》,《文艺研究》1980 年第 1 期。

布景提供的一般是诉诸生理视觉的'外在景''实景''客观景',是用来满足观众眼球的生理'欲望'的,同时,它又通过机关的运用,延续了中国传统戏剧美学'随心所欲'的布景精神,不仅满足了欣赏'客观景'的要求,又不为具体的时空所束缚,从而保留了心灵对于具体时空的超然性。"①

大部分学者对机关布景持一种"批判地继承"之态度,在正视其缺陷的同时,认为机关布景也不无可取之处。如姜今说:"离开表演,靠机关布景叫座,那是错误的,它如果与表演紧密地结合起来了,就会有助于戏曲的表演。"②龚和德认为,机关布景没有解决布景与表演之间的矛盾,反而使其扩大了,"甚至让表演成为机关布景的附庸",但"机关布景中所包含的一些布景、灯光的特技,是不应当抛弃的……经过改进和发展,可以用来创造戏曲舞台上的各种神奇景象"③。

三、脸谱——让传统的符号文化焕发新辉

(一)脸谱的起源与演进

大部分学者主张脸谱是由面具演变而来。王东明勾勒出了原始装饰、巫傩面具、战斗鬼面、歌舞百戏假面、滑稽戏涂面的演变轨迹,认为这"大致说明了脸谱的起源"④。张志强进一步说:"后来为了行动方便,动作不受影响,就直接画在脸上,此即脸谱艺术的开始。"⑤黄殿祺给出了另一种解释:"戴面具演出观众就看不到演员脸部表情的变化,这对欣赏戏剧艺术是有妨碍的,不如涂面化妆的戏曲脸谱富于表情。"⑥但也有人持不同意见。任中敏说:"后世戏剧之画脸谱与戴面具二事,皆昉于唐之大面耳。近人每认我国戏剧中,由面具到脸谱,是一种演进……实则因剧情之要求不同,自古迄今,皆涂面与面具同时并用。"⑦董每戡则认为脸谱真正的起源是文身,"只不过改刺绘在脸上而成涂抹在脸上罢了"⑧。

有学者从影响因素入手,考查脸谱形成、演变的过程。周贻白认为:"中国戏曲旧日的演出,都是在没有客座的广场上,以三面朝外的凸台面向千百观众而作表演",脸谱的出现正是为了让观众能够看清楚舞台上的人物,而其具体样式则受到小说、评话、绘画、雕塑等艺术的影响⑨。龚和德认为"脸谱艺术的发展是同传奇体制的确立、净丑行当的地位得到

① 钱久元:《试论海派京剧舞台布景》,《上海戏剧》2004年Z2期。
② 姜今:《论戏曲舞台设计》,见田黎明、刘祯主编,孙红侠分册主编《二十世纪戏曲学研究论丛·戏曲舞台美术研究卷》,安徽文艺出版社2015年版,第74页。
③ 龚和德:《戏曲景物造型论》,《戏曲研究(第5辑)》,文化艺术出版社1982年版,第40页。
④ 王东明:《浅论中国戏曲脸谱》,《戏剧艺术》1983年第4期。
⑤ 张志强:《漫话秦腔脸谱艺术》,《当代戏剧》1988年第3期。
⑥ 黄殿祺:《面具和涂面化妆的演进》,见黄殿祺辑《中国戏曲脸谱文集》,中国戏剧出版社1994年版,第11页。
⑦ 任中敏著、杨晓霭、肖玉霞校理:《唐戏弄》,凤凰出版社2013年版,第198页。
⑧ 董每戡:《说剧》,见黄天骥、陈寿楠编《董每戡文集(上卷)》,广东高等教育出版社1999年版,第595页。
⑨ 周贻白:《周贻白戏剧论文选·中国戏曲的舞台美术》,湖南人民出版社1982年版,第169—172页。

调正与提升有密切关系"①。周华斌认为："戏曲脸谱的生成取决于多种因素,主要有三个方面：其一,戏曲行当和人物性格发展的需要；其二,高台广场演出的需要；其三,传统美学观念的影响。"他对"净丑分化"和"蜡、傩仪礼"尤为强调："'净'渐渐与'丑'分离,转化为复杂性格。在扮相上……'净'的造型在粉墨妆的基础上得以丰富,形成多彩的脸谱。""民间艺人没有专门的美术修养,遍布城乡的神庙是他们的美术资料库。蜡、傩仪礼中的神面和凶面来源于此,净行脸谱的创作依据也来源于此。"②李孟明提出了"肤色抽象"的概念。他认为,净角经过肤色夸张首先形成整脸；此后,"肤色抽象"、"花脸"、鼻窝、"十字门脸"、"六分脸"等相继出现,实现了对"整脸"的多次分化,最终形成现在的脸谱谱系③。

（二）脸谱的分类

翁偶虹将净角脸谱划分为十六种类型,即"整脸""三块瓦脸""花三块瓦脸""六分脸""十字门脸""花脸""元宝脸""花元宝脸""歪脸""象形脸""神仙脸""僧道脸""揉脸""太监脸""英雄脸"和"小妖脸"④。王东明认为："戏曲净角脸谱的基本构图只有整脸、六分脸、十字门脸、三块瓦脸、花三块瓦脸、花脸、歪脸。整脸和六分脸应属一类,十字门脸和花十字门脸是一类,三块瓦脸和花三块瓦脸应属一类,花脸和歪脸是一类,总计是四种基本构图形式。"⑤其后人们的分类或有差异,但大多未出这一范围。值得注意的是,刘曾复提出京剧脸谱"按来源和用意可分揉脸、勾脸、破脸、抹脸四大类型"⑥,这是从另一角度的划分。李孟明《戏曲脸谱的谱式演变——论肤色抽象》一文虽未对脸谱类别做出具体划分,但"丰富了脸谱的分类手段"⑦,为脸谱分类提供了新思路。对于丑角脸谱分类,比较有代表性的如黄殿祺,他将丑角脸谱划分为五种类型,即"文丑脸""小丑脸""老丑脸""武丑脸""小花脸"⑧；杜建华也将川剧丑角脸谱划分为"整脸""块脸""非对称脸""斜脸"四种类型,其中"块脸"包括"三块瓦""猪腰子""霸二脸"⑨。

（三）脸谱的美学功能与美学特征

关于脸谱的美学功能,董每戡认为"它继承了'文身'原有的'饰美'和'标识'两种意义"⑩。邓小秋认为："只有净与旦、白脸与花脸在舞台上互相衬托,才不会显得单调,才能交织成一幅精彩、美丽的艺术图案画面。"⑪翁偶虹认为脸谱"已不是单单地夸张肤色,夸

① 龚和德：《京剧脸谱研究（一）》,《中国戏剧》2003年第7期。
② 周华斌：《脸谱与假面》,《中华戏曲（第29辑）》,文化艺术出版社2003年版,第59、61、72页。
③ 李孟明：《戏曲脸谱的谱式演变——论肤色抽象》,《中国文化》2002年Z1期。
④ 翁偶虹：《脸谱概谈》,《人民戏剧》1980年第3期。
⑤ 王东明：《浅论中国戏曲脸谱》,《戏剧艺术》1983年第4期。
⑥ 刘曾复：《京剧净角脸谱图说（附图34幅）》,《戏曲艺术》1980年第3期。
⑦ 李孟明：《戏曲脸谱的谱式演变——论肤色抽象》,《中国文化》2002年Z1期。
⑧ 黄殿祺：《脸谱》,《中国京剧》1992年第3期。
⑨ 杜建华：《川剧丑角脸谱研究》,《戏曲研究（第90辑）》,文化艺术出版社2014年版,第113页。
⑩ 董每戡：《说剧》,见黄天骥、陈寿楠编《董每戡文集（上卷）》,广东高等教育出版社1999年版,第595页。
⑪ 邓小秋：《刘利华的脸谱》,《戏剧报》1954年第7期。

张眉、眼、鼻、口各个器官部位,而是从形式、颜色和勾画技巧中,标志了人物的性格、品质、气度、身份、年龄以及生活特点、绝技特长"①。王朝闻则认为:"艺术家对角色的褒贬,体现在脸谱方面,也有复杂情况。有纯褒纯贬的,有褒中带贬的,有贬中带褒的。而这一切,是以艺术家对人物性格特征的理解为基础的。"②完恩全也指出:"由于戏曲人物性格的复杂性和品格的异变性,绝不能望'色'(彩)生义,也不能望'形'(象)生义。"③

王希平将脸谱特征概括为"意象式"与"可舞性"④,周华斌将其概括为"造型理趣""图符寓意"与"色彩象征"⑤,而陈刚将其概括为"形式美"(装饰性、夸张性)、"传神美"(表现性、概括性与性格化)与"意蕴美"(象征性、寓意性)⑥。龚和德将脸谱的艺术精神概括为"变形、传神、象征":"变形是它的方法、手段,传神、象征是它的目的,是它的审美趣味、审美效果。"⑦人们还注意到了脸谱与其他艺术门类的联系。完恩全发现脸谱和国画"都是有一定章法的线条艺术,都是形而外的写意艺术"⑧。栾冠桦认为"大凡采用脸谱的戏曲剧种,几乎没有不用汉字的",汉字已经"成了脸谱艺术的一个造型因素"⑨。刘宝光则讨论了脸谱与书法在美学上的同构性:"脸谱这一'有意味的形式'与书法的抽象意义最为接近,它们的抽象化过程、象征意味、程式化以及解读鉴赏的方式等都有诸多可以比较参看之处。"⑩

(四)脸谱的做法

有些老艺人总结了自己的脸谱创作经验,比较有代表性的如郝寿臣,他结合具体图样对"水白脸""三块窝脸"等十三种脸谱的勾脸程序、具体谱法作了详细的说明⑪。陈全波也曾对川丑的白鼻梁和眼圈以及《五子告母》中的阎王、《拜新年》中的窦相公等"专用脸谱"的做法加以介绍⑫。

翁偶虹强调脸谱的装饰性,认为"在刻画人物的前提下,注重的就是如何的美"⑬。黄殿祺说:"我们不能把戏曲脸谱的性格化和标示性的构图和图案花纹,作简单化的理解。不能把张飞的笑脸和项羽的哭脸图案当作死板的公式到处套用,应从人物性格构思图案

① 翁偶虹:《脸谱概谈》,《人民戏剧》1980年第3期。
② 王朝闻:《虚实相生——漫谈戏曲舞台美术》,见中国艺术研究院戏曲研究所编《中国戏曲理论研究文选(下册)》,上海文艺出版社1985年版,第31页。
③ 完恩全:《粉墨青红 纵横于面——脸谱琐谈》,《艺术百家》1995年第4期。
④ 王希平:《"脸儿"与"脸谱"》,《寻根》1995年第2期。
⑤ 周华斌:《脸谱与假面》,《中华戏曲(第29辑)》,文化艺术出版社2003年版,第64页。
⑥ 陈刚:《论戏曲脸谱的美学特征与创构依据》,《陕西师范大学学报(哲学社会科学版)》2012年第5期。
⑦ 龚和德:《京剧脸谱研究(三)》,《中国戏剧》2003年第9期。
⑧ 完恩全:《粉墨青红 纵横于面——脸谱琐谈》,《艺术百家》1995年第4期。
⑨ 栾冠桦:《角色符号:中国戏曲脸谱》,生活·读书·新知三联书店2005年版,第203页。
⑩ 刘宝光:《戏曲脸谱与书法的美学同构》,《戏剧文学》2007年第5期。
⑪ 北京市戏曲学校主编,吴晓铃纂辑:《郝寿臣脸谱集》,中国戏剧出版社1962年版。
⑫ 陈全波述,罗明常、凌泽久等整理:《陈全波舞台艺术》,重庆出版社1983年版,第85—90页。
⑬ 翁偶虹:《脸谱概谈》,《人民戏剧》1980年第3期。

花纹。"①龚和德强调继承前人的经验:"不能把用意勾丢了","抓住表情显著度与远看明显度","非有笔法,不能显精神"②。严世善则注意到了脸谱的时代性:"人们的现代审美心理结构正在改变着那种传统戏曲脸谱的单一、静穆的审美格调,强调流动型、节奏型和兴奋型的外在感官的享受,讲求高速度、强刺激和新鲜感的表现形式,脸谱的创新就是把这种情感和欲望得到满足,它的本身也就带有美感色彩。"③

四、戏衣,要适应戏曲形态的发展

(一)戏衣的形成与演进

关于戏曲穿戴规制的形成,龚和德认为其影响因素包括封建等级制度限制、演员表演和观众欣赏需要、戏班经济力量薄弱等④。黎新考查了历代戏衣的演变后说:"戏曲服装是在历代演出剧目不断丰富的情况下积累起来的。其中有一些是属于古代的歌舞服装(如舞衣、采莲衣、采莲裙等),但绝大部分是根据历代服装仿制的。每一件衣服和每一顶盔帽,都有其一定的来历。不过结合表演动作的要求,不断加以夸张和美化而已。""戏曲服装虽然是从历代服饰中来的,但又不是按照每一个历史时期加以穿戴,而是根据剧中人物的身份、年龄、品格,予以典型化的装扮。"⑤朱恒夫认为戏曲服装"以生活为基础,随着戏曲的发展而不断嬗变","宋杂剧的服饰,虽然离生活服饰较近,但艺人们力求它和诙谐滑稽的杂剧风格相一致。元杂剧的服饰,数量增多,趋向艺术性,而明清传奇阶段则是服饰走向程式化与相对稳定的阶段。"⑥他又对戏衣系统中最具有代表性的昆曲衣盔的来源做了考查:"一是取用于生活";"二是对生活服饰进行美化性的改造";"三是艺人为了更好地塑造人物形象,根据故事发生的时代背景与人物的身份、性格,给人物创制了富有个性特征的衣饰"⑦。苏石风对越剧服装改革进行了研究,他指出:在京剧和话剧的双重影响下,越剧服装摒弃衣箱制,并在式样、纹样、配色、用料等方面进行改革,从而形成了自身的特色⑧。

关于戏衣与生活服装的关系,谭元杰指出:"从元明杂剧、明清传奇,到清末民初以京剧为代表的地方戏,对于服饰文化的吸纳,决不是对历代生活服饰品种的简单摹仿或直接

① 黄殿祺:《中国戏曲脸谱图案》,见黄殿祺辑《中国戏曲脸谱文集》,中国戏剧出版社1994年版,第60页。
② 龚和德:《京剧脸谱研究(三)》,《中国戏剧》2003年第9期。
③ 严世善:《传统戏曲脸谱的重新认识及其它》,《戏剧艺术》1988年第3期。
④ 龚和德:《谈戏曲穿戴规制》,《戏剧艺术》1983年第2期。
⑤ 黎新:《论戏曲服装的演变与发展》,见中国艺术研究院戏曲研究所编《舞台美术文集》,中国戏剧出版社1982年版,第115、122页。
⑥ 朱恒夫:《戏曲服饰艺术论》,《艺术百家》2002年第2期。
⑦ 朱恒夫:《论昆曲行头及穿戴原则》,《四川戏剧》2019年第1期。
⑧ 参见苏石风《谈谈越剧服装》(《戏剧报》1961年第14期)及其为《中国大百科全书(戏曲 曲艺)》所撰写的"越剧服装"条目(中国大百科全书出版社1983年版,第561—562页)。

套用,而是最充分地吸收其全部继承要素,尤其看重其中的精髓——'衣境美',来为塑造戏曲角色外部形象服务。"①朱家溍在研究旦角服饰时也关注到了当时的社会风尚:"舞台上演的是古代女人,但女性角色(旦角)却不能排除随时受社会上妇女妆饰风尚的影响。"②

(二)戏衣的美学特征

张庚曾说:"戏曲服饰中的胡须、翎子、盔头、纱帽翅、腰包、水袖等既是塑造人物外形必不可少的东西,又都能用作舞蹈的工具。"③这道出了戏衣的造型性和可舞性。龚和德对其造型功能作了具体阐释:"舞台上色彩的多样化,不仅仅是为了美观,还可以用来表现人物的身份,用来强调性格的对比,用来渲染某种情绪气氛。"④他认为,穿戴规制是戏曲演员同观众之间的"对话",而"对话"的途径就是"服装的样式、色彩、花纹、质料和着法"⑤。栾冠桦认为,戏衣有"装扮""表现""助舞""审美"四项功能⑥。潘健华强调"戏曲服装是表演的一部分",认为"这个本体特征中的动静相生及程式内核,既不可缺少也不可否定,否则中国戏曲美学的鲜明特征也就丧失"⑦。

龚和德概括戏衣的美学特征为"可舞性""装饰性""程式性"⑧,孙立慧概括为"写意性、程式性、夸张性、装饰性和可舞性"⑨,栾冠桦概括为"宽泛性""规范性""工艺性"⑩,高新概括为"夸张的写意美""鲜明的民族特征""不受时代和季节限制"⑪,宋俊华概括为"程式性、符号性、可舞性和装饰性"⑫。每个人观照的角度或侧重点有所不同,因而结论也存在一定的出入。其中,"写意性"得到了比较多的讨论,如龚和德说:"中国戏曲的服装,不是写实的,而是程式的。这种穿戴规制的好处是:可以用一套'行头'应付许多不同朝代的历史故事戏的演出。"⑬彭丁煌说:"写意作为戏曲服装设计上的艺术表现法则,主要体现在汲取历史生活服饰作为创作素材时,以创作者的主观情志为主导,对历史生活服饰进行巧妙的提炼、加工,形神结合,使之从生活化引向符合戏曲形态的艺术化,成为一种既似历史生活服饰、又不是历史生活服饰的、妙在似与不似之间的意象化服装。"⑭

舞台上不同角色的服装是彼此联系的,它们将作为一个有机的整体呈现在观众面前。

① 谭元杰:《戏曲服装艺术体系论》,《戏曲研究(第56辑)》,文化艺术出版社2001版,第205页。
② 朱家溍:《清代的戏曲服饰史料》,《故宫博物院刊》1979年第4期。
③ 张庚:《创造新的戏曲舞台美术》,《文艺研究》1981年第3期。
④ 龚和德:《明清昆曲的舞台美术》,《戏曲研究(第1辑)》,吉林人民出版社1980年版,第337页。
⑤ 龚和德:《谈戏曲穿戴规制》,《戏曲艺术》1983年第2期。
⑥ 栾冠桦:《京剧戏衣的特性与功能》,《中国京剧》1994年第1期。
⑦ 潘健华:《"戏曲服装是表演一部分"新辨》,《戏曲艺术》2018年第1期。
⑧ 龚和德:《戏曲人物造型论》,《戏曲研究(第2辑)》,吉林人民出版社1980年版,第138页。
⑨ 孙立慧:《论中国传统戏曲服饰的基本特征》,《戏曲艺术》1991年第2期。
⑩ 栾冠桦:《京剧戏衣的特性与功能》,《中国京剧》1994年第1期。
⑪ 高新:《京剧服装的审美特征与民族风格》,《中国京剧》1995年第2期。
⑫ 宋俊华:《中国古代戏剧服饰研究》,广东高等教育出版社2003年版,第161页。
⑬ 张庚、郭汉城:《中国戏曲通史》,中国戏剧出版社2006年版,第344页。
⑭ 彭丁煌:《现代戏服装设计创作之思考》,《戏曲艺术》2013年第1期。

梅兰芳曾就《穆桂英挂帅》总结说："（四员将）应该是在整齐一律当中，要求每人有特点。'整齐美'表现在几员将领一律都扎靠，'特点美'表现不同的靠色、不同的盔头。""兵士一级的人物，在这一类戏中没有被规定出每个人什么个性来……他们在台上主要是表现'整齐美'，而把'特点美'表现在每组的颜色区别上。""（上下手）又不能像龙套那样每组有颜色的区别，只能是甲乙双方区别一下。"①张连也强调"服饰对比美"的重要性，并指出有"黑白对比""华素对比""援例对比""文武对比"等②。龚和德对相关的艺术经验做出了总结："（京班艺人）以各色软硬素缎为主体，突出刺绣花纹的表现性能，而所用刺绣实为绣法多样的'糙绣'。这是有意避开了宫廷织锦戏衣和昆剧'顾绣'行头都因花纹繁缛或绣工太细容易带来的弊端：台下看去反而芜杂模糊。"③

（三）戏衣的发展创新

发展戏衣首先要处理好继承与创新的关系。龚和德认为："既不要把穿戴规制看作无用的陈腐旧套，又不要把它看作不可移易的金科玉律，应当加强对它的研究，尽可能地做到守而不泥，变而不乱。"④至于所要继承的具体内容，幸熙、龚伯安认为包括"色彩处理方法""重视人物的神态刻画""装饰手段""在'主''次'安排上的处理"等⑤。谭元杰认为"主要在于正确对待和灵活处理'程式性'艺术特色"，"创新途径可高度概括为'维持程式性的创新'和'突破程式性的创新'"，前者"维持传统戏曲服装的基本形制及其相对应的使用程式，在此前提下，大胆改变并重构传统的服装造型元素，进行重新组合，产生新的形象，力求可舞性和装饰性的多样化"；后者"根据新剧目发展的需要、为适应导演总体艺术构思所设想的新的演剧形式、大胆而审慎地突破传统戏曲服装的基本形制及其使用程式，坚持'写意性'设计原则，保持'可舞性'和'装饰性'艺术特色，开拓艺术表现的新领域"⑥。

发展戏衣还要处理好生活与艺术的关系。幸熙认为，"从生活出发是创作的前提"，要"在深入生活的基础上进行概括、提炼和艺术加工"⑦，要表现出生活中的等级制度、风俗习惯、地区差异等⑧。但是，从生活出发不是复制生活，同样需要必要的艺术加工。幸熙在探讨现代戏曲服装设计时说："如果拿生活中的服装原封不动搬上舞台，就会造成形象表演的整个风格的不统一。""超越一下生活的局限，让他们穿得鲜艳、美观一些，更符合人们的精神面貌。"⑨

"美"被人们视为戏衣发展创新的一个重要指向。朱家溍说："从美的观点来看，在舞

① 朱家溍记录整理：《梅兰芳谈舞台美术》，《上海戏剧》1962 年第 8 期。
② 张连：《京剧传统戏人物造型的形式美》，《戏曲艺术》1995 年第 3 期。
③ 龚和德：《京剧舞台美术简论》，《中华戏曲（第 31 辑）》，文化艺术出版社 2004 年版，第 65 页。
④ 龚和德：《谈戏曲穿戴规制》，《戏曲艺术》1983 年第 2 期。
⑤ 幸熙、龚伯安：《京、昆现代戏服装设计中的一些体会和看法》，《上海戏剧》1964 年第 5 期。
⑥ 谭元杰：《论戏曲服装创新途径——兼评当前创新设计的艺术探索》，《戏曲艺术》1994 年第 3、4 期。
⑦ 幸熙、龚伯安：《京、昆现代戏服装设计中的一些体会和看法》，《上海戏剧》1964 年第 5 期。
⑧ 幸熙：《戏曲服装设计》，《舞台美术与技术（第 1 辑）》，中国戏剧出版社 1981 年版，第 57—58 页。
⑨ 幸熙：《戏曲现代剧服装设计》，《上海戏剧》1960 年第 7 期。

台上的服装各种颜色组合在一起,色调的协和是美的因素之一,还有质地的明(指丝质)、暗(指棉质)适度也是美的组成部分。""在一个人的身上花和素的比例,须要谐调才能美观,我见过有的剧团在大红彩裤上都绣着平金大花,这就破坏了匀称的美。"[1]孙浩然认为,"美"是戏曲服装造型的艺术传统,现代戏服装也"要保持和发扬戏曲服装、化妆上所特有的装饰性"[2]。这种"美"不是纯粹形式的美,而是与内容相得益彰的美感,龚和德就曾批评说:"设计者在很多地方不首先关心内容的真实、完美,而只关心形式的完美,那就可能走形式主义和唯美主义的路。"[3]

五、道具,简约但不能简陋

人们对戏曲道具美学特征和艺术功能的研究比较充分。宋尧认为道具"有助于剧情深入发展,有助于演员舞蹈传情","又能体现时代背景,喻示季节、地点等"[4]。于丽萍认为其"用最少的东西来引发观众的联想""摆脱时间和空间的限制""和戏曲表演艺术的形式美相协调""有一套程式化的规律",且有多种用途,能够刻画人物形象,表现生活环境,辅助演员完成技巧的呈现[5]。王昊也说,戏曲道具可以沟通局部关目,充当剧情线索,刻画人物性格,构成主题意象[6]。马衍则分析了它的假定性:"一、突破事物的外在特征关联,砌末指代的功能无限扩大,舞台时空得到自由转换。""二、以变形、夸张为基点,作为辅助手段,砌末使演员的表演更真实、更优美。""三、砌末通过暗示等手法,激发了观众的想象力和创造力,使艺术欣赏成为可能。"[7]

关于戏曲道具的运用,龚和德认为:一要帮助演员完成动作,但又不可与虚拟动作表现同样内容;二要具有可舞性;三要具有假定性,甚至需要走向抽象化[8]。更多人是立足于戏曲文本或舞台活动,进行经验总结,主要有三种情况:一是分析经典剧目,如黄士吉通过元杂剧《魔合罗》强调了"活道具"的意义:"《魔合罗》的道具虽然是一物贯串,但并不令人生厌。这是因为它重复出现的形式是间隔重复,而且每次出现都有不同的作用或寓意,从而避免了机械呆板。"[9]黄天骥通过《西厢记》"闹柬"具体分析了活用道具产生的艺术魅力[10]。李惠绵通过昆剧《朱买臣休妻》指出其中道具与文学意象的结合[11]。二是探讨

[1] 朱家溍:《清代的戏曲服饰史料》,《故宫博物院院刊》1979年第4期。
[2] 孙浩然:《戏曲现代剧的服装造型问题》,《上海戏剧》1983年第3期。
[3] 龚和德:《越剧〈西厢记〉和〈梁山伯与祝英台〉的美术设计》,《戏剧报》1956年第3期。
[4] 宋尧:《砌末艺术的舞台实践》,《四川戏剧》1990年第3期。
[5] 于丽萍:《道具琐谈》,《当代戏剧》1997年第5期。
[6] 王昊:《古代戏曲道具功能简论》,《安徽师大学报(哲学社会科学版)》1997年第4期。
[7] 马衍:《论戏曲砌末假定性的表现特点及对现代戏剧舞美的影响》,《戏曲艺术》2010年第2期。
[8] 龚和德:《戏曲景物造型论(续)》,《戏曲研究(第6辑)》,文化艺术出版社1982年版,第79—86页。
[9] 黄士吉:《谈元杂剧〈魔合罗〉的道具运用》,《辽宁大学学报(哲学社会科学版)》1981年第6期。
[10] 黄天骥:《情解西厢:〈西厢记〉创作论》,南方日报出版社2011年版,第202—207页。
[11] 李惠绵:《论昆剧〈朱买臣休妻〉之表演砌末与文学意象》,《戏曲研究(第103辑)》,文化艺术出版社2017年版,第120页。

某项道具的运用规则,如关朋分析豫剧中的轿子说:"戏曲舞台上也并非一概反对轿子道具的登台,不用轿也罢,用二帐代替也罢,用旗子表示也罢,甚至于用拟实的轿子也罢,完全是根据如何对戏有利,对刻画人物有利而定。"①崔华功以交通工具为观照对象,说明戏曲道具要具有可舞性②。三是分享道具创作心得,如宋尧为川剧《望娘滩》设计的"不漂亮"的夜明珠,告诉我们戏曲道具的设计应该考虑到舞台环境③;程占奎为河北梆子《钟馗》"行路抒怀"设计了"破伞",强调了道具具有舞台实用性的同时还要"美"④。

关于戏曲道具的发展,胡洪源结合自己的创作实践指出:"道具除了保持一些程式的东西外,还增加了一些真实性较强、色彩丰富的舞台道具。不再是一桌两椅唱台戏的时代了。"⑤宋俊华说:"它的变化呈四种趋势:由少到多、由实到虚、由粗到精、功能多元化。""随着戏剧表演的日益复杂化、专业化,道具也逐渐脱离扮演角色功能的单一性,呈现出舞蹈性、工艺性等相对独立的价值倾向。"⑥

六、用好灯光,强化戏曲的审美功能

戏曲舞台灯光除照明之外,还有艺术表达的功能。早在1959年,焦菊隐就提出:"戏曲不但应当大胆运用灯光,而且还应当大胆运用光色,尽量用光和光色来代替写实化的布景。"⑦

金长烈认为舞台灯光具有依从性、可控性和可塑性,它需要与作品的整体构思相一致、与被照对象有机结合,但"在制约条件下仍具有主动性与创造性"⑧。究其功能,舞台灯光"不仅是作为表现时间和空间、创造自然幻觉而存在",而且已成为"创造'心理造型空间'的一个重要表现手段"⑨。杨振琪认为,在"照明形体""渲染气氛""增强节奏""创造特效"之外,"由于灯光有'动态''易变'的特点,它还责无旁贷地充当着表演与各种舞台美术因素之间的'调和剂'"⑩。冉常建认为,戏曲舞台灯光可以"深化作品的思想内涵""揭示人物的内心情感""营造舞台气氛""表现戏剧时空的流动""增强舞台画面的造型感"⑪。

戏曲作品中的灯光创作经验也得到了及时总结,较有代表性的如吴灿,他从京剧《三岔口》中发现,分区或局部投光、多层分组布光"便于光的流动转化,有利于组成光的动态

① 关朋:《豫剧中的乘轿和轿子》,《戏曲艺术》1984年第2期。
② 崔华功:《戏曲舞台上的交通工具》,《中国戏剧》2005年第10期。
③ 宋尧:《砌末艺术的舞台实践》,《四川戏剧》1990年第3期。
④ 程占奎:《潜心研究 精雕细琢》,《大舞台》2003年第5期。
⑤ 胡洪源:《道具——体现戏剧风格重要因素之一》,《文化时空》2003年第8期。
⑥ 宋俊华:《中国古代戏剧道具之名实与源流考辨》,《民族艺术》2005年第2期。
⑦ 焦菊隐:《焦菊隐戏剧论文集·略谈话剧的民族形式和民族风格》,上海文艺出版社1979年版,第351页。
⑧ 金长烈:《舞台灯光特点探讨》,《戏剧艺术》1984年第3期。
⑨ 金长烈:《浅谈舞台灯光的重要性》,《戏剧艺术》1984年第1期。
⑩ 杨振琪:《浅谈戏曲舞台的灯光艺术》,《当代戏剧》1997年第2期。
⑪ 冉常建:《浅析戏曲舞台灯光的表现功能》,《戏曲艺术》2001年第2期。

和静态画面"①;格桑扎西分析京剧·藏戏《文成公主》说,以舞台灯光突出演出区可以塑造人物、表现主题,通过光位和光强的变化可以表达特殊寓意②;伊天夫以现代京剧《浴火黎明》为对象,阐释了灯光对虚实相生之美的创造③。

一般认为,传统戏曲灯光主要用于照明,造型意义长时间缺席,但也有不同的看法。蓝凡认为,灯光未完全改变戏曲的艺术风格和分场形式,运用得当却会增强环境的表现,其对主要人物和动作的突出更能适应观众的欣赏要求,因此传统戏曲在本质上并不排斥用光④。何宝金说:"京剧传统戏的用光是几代艺术家经过长期的舞台实践创造、发展和完善起来的艺术手段,是适合于京剧传统戏这一特定的艺术形式的,应该说它是科学的,经过艺术实践检验的。"⑤贤骥清认为,近代戏曲对西方灯具设备和现代灯光观念持的是"开放"和"接受"的态度,只是京剧尚"停滞于'照照明亮'状态",而越剧却"大胆探索灯光造型语言,表现出强烈的革新意识"⑥。

在戏曲舞台灯光的运用上,何宝金从传统戏曲用光上总结出经验:"在布光上一定要有层次感""要注意用光的简洁和干净""脚光运用的是否合适,合理,也会直接影响舞台上的表演"⑦。马路认为,灯光设计首先要充分理解角色与行当的特征和戏曲程式之美⑧,而具体原则应当包括"戏曲出场的约定""戏曲音乐的命令""戏曲唱腔的感召""戏曲视觉的唯美""戏曲剧情的需求"⑨。高福有提出:"借助灯光的照明,同一个舞台空间可以变化呈现出全然不同的视觉效果,让舞台成为一个能赋予演员以特定动作位置、移动路线、有场面调度、能适应不同剧目演出需要的有用空间。"⑩陈敦针对"越亮越好"和"亮一些后排观众才能看清演员的脸"两种观念,从物理和生理角度予以指出,增加光源"可能观众反而感觉得暗了",即便亮一些,后排观众也看不清演员表情变化,因此"无限制地增加舞台照度是无知和浪费能源的行为"⑪。

关于戏曲灯光的发展,周德寿认为"要符合戏曲程式化与虚拟化的规律,具若有若无的审美特点","虚实结合是未来戏曲灯光以及整个戏曲艺术的走向"⑫。金长烈提出了

① 吴灿:《黄梅戏灯光运用浅说》,《黄梅戏艺术》1983年第2期。
② 格桑扎西:《构成与幻化——京剧·藏戏〈文成公主〉舞台灯光艺术论略》,《戏曲研究(第84辑)》,文化艺术出版社2012年版,第379页。
③ 伊天夫:《论舞台空间与灯光设计中视觉隐喻的写意精神——以现代京剧〈浴火黎明〉为例》,《戏剧艺术》2016年第6期。
④ 蓝凡:《戏曲舞台用光与戏曲的推陈出新》,《黄梅戏艺术》1984年第1期。
⑤ 何宝金:《浅谈京剧传统戏的用光》,《戏曲艺术》1995年第3期。
⑥ 贤骥清:《近代戏曲舞台灯光照明摭论》,《戏曲艺术》2016年第2期。
⑦ 何宝金:《浅谈京剧传统戏的用光》,《戏曲艺术》1995年第3期。
⑧ 马路:《戏曲舞台灯光操控中戏曲艺术特征的体现》,《戏曲艺术》2013年第4期。
⑨ 马路:《戏曲演出中舞台灯光的表现》,《演艺科技》2018年第5期。
⑩ 高福有:《戏曲舞美时空建构论略》,《戏曲艺术》2016年第1期。
⑪ 陈敦:《亮度小议——戏曲灯光设计随笔》,《艺苑》2007年第12期。
⑫ 周德寿:《戏曲舞台灯光是戏曲艺术的灵魂》,《戏曲艺术》1999年第3期。

"创造自由的照明空间"的发展理念和"自动化、智能化、系统化、国产化"的发展方向①,为戏曲走向"光景时代"规划出了清晰的路径。

七、走向明天的戏曲舞台美术

戏曲舞美的发展在各时段都为人们所关注,对于未来的走向,程乃昜提出"多样化""戏曲化""时代感"的主张②。赵英勉主张借鉴其他艺术门类,吸收先进科学技术③。罗志摩强调首先要具备"民族的审美意识",学习西方"必须建立在'立足民族'的基础上"④。张杨提出:"利用解构的方法,把中国古代建筑打散,提取其中的元素、符号和构成法则进行重构,按照剧本所提供的主体情绪,重新的营构在戏曲舞台上,以配合戏曲这种特别的演出形式。"⑤曹凌燕就现代戏舞美提出:"抓住戏曲特征,正确处理虚与实的关系","配合表演,增强舞台演出的整体性","为内容服务,展现独特的舞台风格","大胆创新,赋予作品鲜明的时代气息"⑥。高建明认为:"现代舞美的介入固然是不可排斥,但有一点原则牢不可破。那就是提倡戏曲舞美的简洁、空灵,反对戏曲舞美过分的写实和铺张。"⑦人们尤其重视剧种特征和舞美的地方特色,吴殿顺说:"剧种特色和风格是处理戏剧造型的基础和原则。反过来,舞台美术的地方特色,也影响剧种特色和风格的形成。"⑧黄庆明进一步说:"戏曲舞台美术工作者必须重视在舞台美术中表现出剧种特色,而要在舞美创作上体现出本剧种的特色和形成风格,除了要了解戏曲样式的共同特点之外,更要了解本剧种的特殊性,从当地人民群众喜闻乐见的艺术及其他剧种中汲取营养。"⑨

① 金长烈:《创造自由的照明空间》,《演艺设备与科技》2007年第1、2期;《舞台灯光"四化"探索》,《演艺科技》2016年第9期。
② 程乃昜:《多样化·戏曲化·时代感——评剧现代戏舞台美术创作中的几点体会》,《戏曲艺术》1982年第3期。
③ 赵英勉:《试论戏曲舞台美术的遗产与革新》,《戏曲艺术》1981年第2期。
④ 罗志摩:《走民族自己的路——戏曲舞美对话》,《戏剧艺术》1983年第4期。
⑤ 张杨:《中国古代建筑结构元素在传统戏曲舞台美术中的运用》,《戏曲艺术》2004年第3期。
⑥ 曹凌燕:《戏曲现代戏的舞美探索》,《艺术百家》2002年第4期。
⑦ 高建明:《现代戏曲舞台的简洁空灵》,《上海戏剧》2003年第3期。
⑧ 吴殿顺:《试论戏曲舞美的剧种特色》,见上海戏剧学院1980届舞美进修班教学组选编《舞美新探》,华东师范大学出版社1981年版,第78页。
⑨ 黄庆明:《浅谈舞台美术的剧种地方特色》,《戏曲艺术》2004年第4期。

绘景、空间、无声的戏剧语言
——梁三根粤剧舞美设计创作谈

王 琴[*]

梁三根，生于1943年，广东顺德人，国家一级舞美设计师。他1960年开始在广东粤剧院从事舞美工作，创作了100多部戏剧的舞美艺术，所担任舞美创作的粤剧《三打陶三春》《风尘知己未了情》《范蠡献西施》《魂牵珠玑巷》《霓裳情怨》《宝莲灯》《伦文叙传奇》《睿王与庄妃》《唐太宗与小魏征》《涂来贵当官》等作品曾在外省市和国外演出，受到广泛好评。他曾在广东省各届艺术节和中国艺术节、映山红民间戏剧节等戏剧活动中屡获奖项。《伦文叙传奇》舞美设计及绘景分别荣获中国文化部第五届"文华奖"和中国舞台美术学会颁发的1994年"学会奖"。他运用现代手法为传统服务，探索舞美虚实结合的创作趋向，对粤剧舞美的改革创新起到推动作用。其日趋成熟的技法以及独特的风格，受到全国戏曲舞台美术界的关注和推崇。

一、艺术人生：舞美家原是戏剧家

王：能否先谈谈您的艺术人生，然后再具体地谈您的舞美创作？

梁：我是广东顺德人。顺德县文化局进行展览活动经常抽调我去帮忙，这期间我有机会接触一些画家。我对画画非常感兴趣，开始跟他们学画国画。中学将要毕业时，我父亲在《羊城晚报》上看到省文化局下属艺术院团招舞台美术的学徒，我去应试，不久广东粤剧院通知我去报到。粤剧院在整个广东地区招生人数都不多，中山、佛山各二人，顺德就我一人。1960年，16岁的我进入广东粤剧院做舞美学徒。那时候粤剧院有很多好演员、好导演，如马师曾、红线女、罗品超等，他们在当时来说都是一流的艺术家。当时粤剧舞美界洪三和、何碧溪最有名，我跟何碧溪学舞美设计。何碧溪在美国生活了十多年，本来在美国是画油画的，同时又吸收中国画的优长，回到广州后很多文艺院团都请他去做舞美设计。我跟着何碧溪学习舞美设计，完成了几个戏，他教给我很多东西，我进步很快。但不久，"文化大革命"开始了，文艺界都乱了。广东韶关市英德县有个农场，全省文艺界人员都被下放到那里的英德干校，有两三千人，编成八个连，我负责种菜。在干校待了五年，我一直抓紧时间学习绘画。

[*] 王琴（1978— ），博士，广东省艺术研究所二级编剧，专业方向：戏剧戏曲学。

王：在干校里您主要跟谁学绘画？

梁：我们的干校里有一个连队，八连集中了很多广州美术学院的老师。他们白天劳动，晚上都到我房子前面搭的一个小棚里喝茶聊天，主要是关于绘画的理论、绘画的技法，当然还有为人处世的道理。干校里专门讲素描技法的老师跟我都是朋友。后来我负责"菜排"，给全干校的人种菜。李门是干校的校长，让我负责干校所有人的菜碗。我在这期间跟素描老师学习基础素描，这是我真正学绘画的时期。美术学院的老师都愿意种菜，不愿意采茶，都被召集到我们"菜排"里来了。他们几个人一个小房间，晚上漆黑也没别的去处，就都在我这里说话、画画。他们让我从基础的素描开始学起，我的绘画基础都是在这里打下的。关山月、黎雄才等在干校一年多就调回广州了，但是还有很多美院的老师留在干校，我跟着他们学习素描、色彩。我感觉比在学校学习还好，这些老师都是我的朋友，他们都非常聪明，都是业务上能力非常强的人才会进干校的。

王：当时教你的有哪些老师？

梁：钟安之、胡国良、尹国良、周大集、陈金章等。这些教授当时都受批判，但是他们劳动都很努力。最开心的事情，就是晚上7点到9点他们到我的小棚里谈天说地，一起画画。那时候说苦吧，很苦，但论学习绘画技艺，我在美院念书都没有这个条件，所以不愿意离开这里。我原来是画国画的，在干校则跟着杨之光、周大集学习素描。周大集是广州美院素描最好的老师之一，绘景、造型最拿手。胡国良教水粉画。另外我还跟陈金章学习了较长时间中国山水画。干校快解散时，我帮助李门校长管理好"菜排"，负责后勤保障工作，帮助把干校的一些生产资料等搬回广州，等所有人都离开后我才走，回到原单位广东粤剧院。没有干校这段时期的学习浸染，就没有我后来的成绩。1968年去英德干校，1973年回到广州，回来后我还跟陈金章教授学习了两三年的中国山水画。

王：您回到粤剧院后有没有再拜师？您是如何开展舞美工作的？

梁：在英德干校学的绘画本领对我的舞美设计工作非常重要，但仅仅靠这个是不行的。不懂得戏曲怎么搞布景？不是说懂画画就懂舞台美术布景，还要懂戏。戏是怎么样的，为什么有戏，为什么要演这个戏？戏的内容、主题、主要人物的安排、戏的空间构建，最主要是懂戏曲。我首先接触的是戏曲编剧。广东粤剧院编剧杨子静（粤剧《搜书院》的编剧）、陈冠卿（粤剧《梦断香消四十年》的编剧），他们都是曾和我一起在英德干校种过菜的。回到剧团后，我跟着他们学习戏曲。几十年来，没有他们的影响和熏陶，就没有我后来的成绩（眼中含泪）。一个星期跟他们在一起一个上午、一个下午或一个晚上。"你有什么问题，我尽我的所知尽可能答复你。"杨子静、陈冠卿是粤剧编剧的主要人物，在他们的教导下，什么叫戏，我懂了。我不是去演戏，我是要营造出舞台的表演空间。中国戏曲学院导演系原主任金桐导演对我的影响也很大。这三个人对我的舞美创作影响最大，没有他们，我是做不出好的舞美作品的。他们的要求，不仅仅是懂画画，还要懂舞台上的东西。什么叫舞台？这个空间怎么处理？不是说在纸上画个东西就可以，而是看你做的舞美能不能让这个戏更完美。戏在这个空间里演出，你要担当这个空间的设计。不是说你画个布景，

别人在前面演戏这么简单。

　　一个画布可以根据自己的想象画东西,技巧、技术上可以解决;但是舞台不是这样的,它有空间、有演出、有人物、有内容、有主题思想,不是自己想画什么就画什么。我 1960 年参加工作,到 1973 年才明白这个道理。光明白这个道理不行,还要学。

　　在干校跟美术学院老师学的是绘画的本领,但舞美设计还需理解剧本。你不理解剧本,怎么进行创作？思维、舞台空间的构置,都需要理解剧本,找出剧作的主题,每一场内容跟主题的关系,哪些是主要人物,布景如何帮助人物表演,这不是美术创作而是舞美创作,不是原来的创作而是二度创作。我原来不懂舞美,红线女说:"三根,你主要是还不怎么懂戏。"她说得很准确啊。后来,我去找杨子静,他说:"去表现艺术形象,你已经有这个能力了,但是要的不仅是这个能力。懂戏,先要学剧本,剧中的人物,剧的故事情节,人物在故事情节中怎么样,戏的演员的情况,戏的戏剧情节是怎么发展的,随着剧情的发展你的舞美设计怎么变化。"20 世纪 70 年代,我在他们的教导下设计了几个戏的舞美,都不错,我都很满意。我的老师何启翔（解放前广东艺术学院毕业到剧团从事舞美设计,是 20 世纪 50 年代《搜书院》的舞美设计）,我向他学习戏曲舞美设计。金桐每次来广州排戏,我就去看他排戏的过程、舞美的设计。20 世纪 70 年代、80 年代我跟编剧、导演在一起,真正深入到"戏"中去。后来我才知道,有些演员比你搞舞美设计的还厉害,譬如马师曾、红线女。舞台上不是复杂大气的才是美,跟演员、情节契合的小的东西也很美。戏曲需要的舞台空间是很大的,满足唱念做打舞的要求,要准确、不能多、尽量简,但是要美。造型要美,东西不要多,留出空间给演员完成表演,东西塞得满满的如何表演？舞美要跟戏契合。舞美不但要懂戏,还要懂舞台空间、灯光、演员的服装等。舞美设计与演员的服装统不统一？如果不统一,在服装设计上你都要与他们协商。另外舞美设计与戏有关,同时与戏曲中的曲（包括音乐、演员的演唱）也有关。演员跑到平台上,一段音乐他是怎么走的,你能有几个平台给他,这些都要设计好。不是说你能画画就能搞设计。戏的文采、文戏还是武戏、灯光打上去的效果、服装的色彩样式、演员等,在舞美设计中这些都要懂,都要考虑到,舞台上给观众艺术创作的统一感很重要。

　　王:1973 年您回到粤剧院,受到杨子静、陈冠卿、金桐、何启翔、范德这些老师的影响后,您对舞台美术有一种新的认识,即舞美不仅仅是画画,还是跟灯光、音乐、服装、道具等相配合的过程。

　　梁:首先要理解剧本,跟导演谈,讲明双方的想法和需求,如果景和戏不相合,就没有用。我们经常看到,有些戏花了很多钱都没有效果。在艺术界里面花点冤枉钱是很必要的,但你要总结,你要改进。一个人几十年没有代表自己水平的作品,浪费几十年,怎么对得起自己的生命嘛。要跟编剧、导演、主要演员联系起来,互相交流,如幕间曲的时间长短,对于换景的安排,这些都要弄得明明白白。这都不是孤立的,不是说我是舞美,我就不管你表演,更不管音乐,那你就失败了。所以,做舞美设计舞台上的一切东西都要懂。

二、代际传承：江山总有才人出

王：广东粤剧院粤剧舞美设计有几代人？能否谈谈其舞美设计的特点、理念？

梁：一共四代人：20 世纪 40、50 年代，50 年代末至 70 年代，我是 70 年代末至 90 年代，现在是我们的学生一代。

第一代粤剧舞美设计师有何碧溪、洪三和、南佗等，他们很重视表演区整体环境。传统的戏曲舞台大都是一桌二椅，传统的中性化布景。粤剧《平贵别窑》，让我设计舞美。我跟罗品超先生说，只能表现这个山洞。罗品超说："不用画出来，我演出来就是山洞了。我通过我的表演呈现薛平贵与王宝钏的生活，所以不用景，后面你搞个黑幕给我就行了。"后来我就想明白了，不能在画面上想问题，可以用灯光、色彩来营造气氛。罗品超说，没有舞台上画出来的景，他们是根据剧本及舞台上的灯光气氛来表演。

当时的演出没有什么钱，主要靠绘景。他们的作品风格很民族化，不是学院派风格，但是与粤剧的风格很契合。舞美设计绘画的作品很戏曲化，很适合戏曲表演，这是老师辈留给我们很好的遗产。另一方面是他们的灯光设计。

这一时期很喜欢演有戏剧张力的戏，如武侠戏《七剑十三侠》（20 世纪 40 年代）。这时候不能光是绘画布景了，需要机关布景配合表演，创造舞台上的奇迹。当时的剧团所有的费用都得自己承担，因此舞美尽量做到好、省、实在，不然经营不了啊。他们主要是靠演出赚钱，如果演出效果不理想，连饭都没得开。剧团包括舞美一定要有自己的特色，而且要有水平，何碧溪、洪三和、南佗都各有各的特点。

王：您有没有跟这些老师学机关布景？

梁：有啊。郭凤女主演的武侠戏《侠女十三妹》到新加坡演出，运用了机关布景。新加坡搞舞台美术的都来找我，向我了解舞美制作技法。

王：三位老师的特点各是什么？

梁：洪三和以设计文戏为主，写意性强。何碧溪的是西洋画绘景，所以他的景很立体，绘出来的景与做出的物件一样立体，分不清彼此。机关布景在解放前很盛行，解放后就少了。三人中机关布景做得最好的是何碧溪。我举个例子：解放前粤剧《范蠡会西施》在东南亚演出，西施在舞台中间做梦，背景是花园，床是云，西施看完花以后睡下来，躺在平台上，做梦，梦到范蠡来找她，范蠡不是从侧幕中出来，而是从天幕中出来（这个很重要，没有办法是搞不出来的），西施做梦跟范蠡在一起，梦境表演出这个演员睡在这里，起来以后走了，但是这个演员还躺在这里了。梦境表演起来的是西施，躺着的也是西施。这个戏的灯光设计张雪峰后来到中央戏剧学院当老师，他的弟弟张雪光是广东粤剧院的灯光设计。导演要求要有一串串的葡萄下来，舞台上有云，演员在云中走动。张雪峰、张雪光买来了很多小灯笼，还有很多布料、竹竿、竹篾，晚饭前把它做成一串串的葡萄，有大有小、有高有低，吊起来，调好灯光，这就是一个梦境。这样一个戏，就这一个场景，演了半年，赚了不少钱。这个戏一出来后北京都知道了，解放后就把张雪峰调到了北京。南佗的绘景是

一流的,绘画立体。

王:您能讲讲这三位老师的生平吗?

梁:洪三和是福建人,上海越剧《梁祝》的舞美设计是洪三和的师兄,他们同出一师。洪三和原在东南亚做舞美,解放后回到广东工作,他是广东舞美的开山祖。这时候何碧溪在美国还没有回来。何碧溪原是学西洋画的,在美国开画院,然后别人请他画布景。立体灯光,灯的色彩,灯光的光柱,东南亚的舞台很重视这些,他一回到广州就搞这些,而且把市场带回来了。不需要很多景,不用费很多钱,而是加上了很多灯光,所以他一回来就成功了。

刚开始他们是搞舞美技术,很多剧团找他们设计。1958年广东粤剧院成立,院长黄宁婴说他们三个他都要。广州市粤剧团成立后,南佗被抽调过去了。粤剧最开始很商业化,要求很多东西实实在在,南佗的舞美就很实在,绘景很立体,很逼真,还要买回来真的东西。南佗的景变换非常快,虽然很多的布景,但一下子就变换了场景。20世纪50年代的观众喜欢看这种戏,所以南佗一下子就出来了。

第一代(20世纪40、50年代)粤剧舞美的设计特点:一是注重舞美环境的营造;二是注重绘景;三是舞美设计呈现出民族性风格;四是舞美设计与戏曲表演相适合、相一致;五是善用机关布景(武侠戏和灯光);六是布景非常经济而且实在;七是符合当时的观众审美。洪三和是以文戏、写意性戏为主,善于做装饰性布景,他的舞美设计与戏曲的表演很贴合;何碧溪的西洋画绘景十分立体、机关布景做得最好,舞美设计的空间感与造型、舞美设计与戏的关系都处理得非常好;南佗的绘景一流,表现立体、实在、逼真。

第二代(20世纪50年代末至70年代)粤剧舞美包括何启翔、潘福麟、范德等。

何启翔1952年入中南艺专绘画系学习版画,1955年回广东,为马师曾、红线女看中,成为他们的御用舞美设计师。《搜书院》《山乡风云》《李香君》都是由他做舞美设计。他绘画很有技巧,设计很有文化,他的舞美设计将粤剧舞美推向一个高潮,连红线女都没有他不行。到了粤剧院后他看了很多戏,先看排戏,然后才决定舞美该怎么创作。他改革粤剧传统舞美艺术,用现代意识的美术手法创造戏曲舞美,手法干净、漂亮,空间感很强,对解放后粤剧舞美有很大的影响。他的布景可以说既有民族化风格又有西洋布景的影响,既有传统的承传又引入现代的手法。

潘福麟用的是传统的绘景手法,善于用装饰性图案装饰舞台,通过花花草草等景物将戏的主题、演员的表演烘托得非常好,跟戏曲表演十分吻合。其舞美设计非常适合粤剧戏曲舞台,代表作有粤剧《关汉卿》(马师曾、红线女主演)等。

范德是1953年来粤剧院工作的,1956年曾去上海戏剧学院舞美系进修五年。其舞美设计注重戏曲的韵味,与戏曲的唱念舞一体。后来他当了制作车间主任,做行政岗,就没有从事创作。1960年,我们参加舞美培训,范德就是培训班的班主任,我们都是他带出来的。他告诉我们:"你来这里学习不是来绘景,而是搞创作。"范德的设计和制作能力都很强,给了我们很多的指导。

何庆才是20世纪60、70年代的代表人物,是何碧溪的儿子,1957年来到粤剧院,与

其父、何启翔都有合作。他的舞美设计讲究画面与戏剧内容相结合,绘景干净、整齐、立体感很好。

第三代(20世纪70年代末至90年代)主要包括何新荣和我。何新荣是洪三和的徒弟,善于用国画的手法做装饰性的舞台,注重画面造型、构图。这种办法什么戏都可采用,构图干净、优雅。他的代表作有《红楼梦》等。我的设计,往往要根据每个戏不同的内容、导演的不同处理手法、不同场面等,强调戏里面的景。我的设计有这样几个特点:一是注重舞台的空间感,给戏演出的空间;二是一个戏一种风格,根据戏的不同内容采用不同的创作手法,国画、油画、水粉画、装饰画、版画等手法;三是舞台上东西越少越好,去掉与戏无关的东西,把戏的场面凸显出来,而不是把景凸显出来,以简单表现丰富;四是帮助演员完成故事的表达,因为舞美不是一种完整的戏曲演出艺术,而是参与完成戏曲演出的一门艺术样式,一定要让演员、场面、故事情节跟景成为一个整体;五是强调造型的写意性。

第四代(20世纪90年代至现在)包括陈庆文、徐伟、李伟中等。陈庆文是东莞人,对广东的人文比较了解,创作上能打得开,在美院、上戏都进修过,在创作上有自己的特点,他的舞美创作带有很重的装饰性手法。徐伟是我的学生,学过油画,钻研过剧本文学,注重舞台装置的时代性、舞美设计的空间感,他的绘景质感很强,代表作有《睿王与庄妃》等。李伟中擅长装饰画,现任广东粤剧院舞美制作中心主任。另外还有洪本建(洪三和之子)。

三、舞美作品:此处无声胜有声

王:您能以您的代表作为例,阐述一下您的粤剧舞美设计理念吗?

梁:舞台美术包含很多东西,剧种的特点、戏的风格、表演的风格等都要与舞美相一致。它们会限制我们的创作,但成功的舞美创作恰恰在于把这些限制打破并利用起来。戏、文学、历史、地方特点,舞美设计中都要考虑到。把一个厅堂画得很好,那是美工,未必是一个合格的舞美设计者。一个好的舞台美术者,不仅仅会画画,最主要是懂戏、懂人文历史文化。

舞美构思要先从剧本的故事、剧中人物之间的矛盾冲突中寻找主题,在确立主题后再根据剧本的体裁决定用哪种艺术手段去设计舞美。《伦文叙传奇》以"穷不夺志,奋发向上"为主题,以"茅屋三间尚古风,架上有书随我读"为创作依据,以岭南特色、水乡风情构思清新的画面,以芭蕉树、木瓜树、大榕树体现浓郁的岭南风情。以木瓜树暗喻伦文叙日后成才,如木瓜般迎来累累硕果;盘根错节的大榕树,表示伦文叙与阿秀的爱情基础深厚;"殿试"一场将地点改在御花园,挺拔的柏树是伦文叙松柏般坚贞的品格。柏树、月亮、龙椅、锦橙、地灯、红栏杆、月影倒影在湖面上微微波动,情景交融。画面的结构、支点的设立、线条的清晰,给导演和演员发挥了创作和表演的空间,让观众从审美的愉悦中领略到舞美的神韵。

粤剧《涂来贵当官》别开生面地以四幅条屏的竹树垂吊,贯穿全剧,以竹子比喻高风亮节。布下综合性平台,有层次地拓展舞台空间,特设一面大鼓、一具石狮、一块屏风,在各

场中转换使用。"公堂"一场戏中,设计了只求横面的宽度而不求高度的屏风,刻意地把悬吊在公堂上的横匾里的"公正廉明"四个大字歪斜地移到屏风上,造意于横匾和屏风的形象合为一体,并特意设计了四个像盾牌式的肃静、回避的牌子,让衙差随着剧情的发展把道具不断移动,构成了灵活多变的画面。在这典型环境下,更突出了目不识丁的通过花钱买官来过把瘾而又未失良知的涂来贵。他不懂升堂规矩,竟搀扶夫人坐在椅上,而自己却坐在椅背顶端,这一坐他的身躯就超越了屏风的高度。夫妇同坐一椅判案,官是涂来贵,偏偏坐大位的却是他夫人,而自己像猴子般地跳座椅背顶端,身躯覆盖了后面屏风的正、廉二字,演绎出愚昧庸才、唯命是听的涂来贵的典型个性和滑稽的举动。在这样一个夸张、放大、变形的典型环境下,舞美源于生活又高于生活,恰到好处地渲染了闹衙这场戏的喜剧色彩。

舞美设计既要体现出艺术造型的功能,又要为剧目构筑出艺术表达的框架,更要有助于演员的角色塑造。

《霓裳情怨》第一场"李杨爱情"的开端,帷幕拉开,只见漫天枫叶红似火,红红的枫叶宛似杨玉环浑身上下所散发出的青春活力,与她娇红欲滴的面颊互相辉映,象征着杨玉环与寿王沐浴在洒满春光的爱河中美妙欢歌。美得令人目眩,杨玉环与醉人的枫叶同是倾倒众生的国色天香。满怀丧妃之痛的李隆基恰巧遇到人间绝色杨玉环,她回眸一笑百媚生,人与枫林相映红,李隆基迷恋不已,产生了夺子之妻为己有的疯狂念头,此时场景随着灯光转变,漫天红似火的枫树林霎时黯然失色。这预示着杨玉环与寿王的纯真爱情将被摧毁,等待着她的是另一种命运与结局。

"长生殿密誓",静静的仲夏夜,四野虫鸣啾啾,幽幽的月色洒落在长生殿前,唐明皇喟然长叹,思念着被赶走的杨贵妃。简洁的玉砌朱栏,悬垂着的宫纱灯。头顶的长空闪动着熠熠星光,象征着大唐盛世的歌舞升平。旁边却挂着一钩冷月,它是李隆基与杨玉环爱情的见证,它静静地观望着大唐盛世,聆听着李杨二人在长生殿的誓言;它又在冷静地微笑,笑杨玉环将美丽的谎言当作生死不渝的蜜意浓情。那一弯新月在冷冷地笑,笑得实在凄楚、悲凉。它看着低垂的珠帘,知道这是李隆基用柔情蜜意、妥帖呵护做成的无形锁链,把杨玉环牢牢地捆绑着。杨玉环无意挣脱,也不想挣脱,她静静地躺在李隆基的锁禁中,冀盼着"人间天上两情深,共交连理树缠藤"。岂料好梦方浓,却惊闻那"渔阳鼙鼓动地来",杨玉环的甜蜜美梦被打破了。这场舞美设计高雅简洁,没有任何多余的堆砌,每件景物都饱含着生命力,都有它的个性特点。

"马嵬坡"一场的设计更为简练,舞台的表演空间更加广阔。舞台正中拾级而上一个高平台,半空悬着一丛枯萎了的秃枝,全场铺满冷灰的灯光,揭示了唐朝已走向枯萎衰败的境地。好一幅"黄埃散漫风萧索"的破败画图。这一截枯枝造型有若牛头、马面、鬼狐,它们在马嵬坡前等待着它们的猎物——杨玉环。曾几何时长生殿密誓言犹在耳,可是到了生死关头,李隆基是大难临头各自飞。他要江山舍美人,他不怪自己沉迷酒色而荒疏朝政,使国家走向衰亡,却把一心追求爱情至上的杨玉环推上了断头台。"国难当头无兵御,玉环代罪釜中鱼。"杨玉环一片痴心只落得千秋遗恨。此时天幕上出现了一个很大的"佛"

字,玉环手捧御赐白绫缓缓步走上平台,站在"佛"的面前,她恨李隆基对她如此无情,她内心在咆哮着"我没有错""我死得冤枉"。一束白光从天幕下的地脚反打到杨玉环白色的衣裙上,恰似她在佛光的普照下被超度了。她是否成仙?或成佛?谁也不知道,她留给观众最后的印象是死得何其凄美。

《牡丹亭》在"写真"一场,运用一个实的镜框,配上一个虚的镜面,放在舞台前面,使观众看到镜中的杜丽娘揽镜自怜的种种神态和优美舞姿,也看到杜丽娘在画中的婷婷倩影。这一构思出人意表,给导演和演员以广阔的表演空间,也照顾到了人与画的多个层面。"游园"一场如诗如画,只见姹紫嫣红、牡丹争艳、柳翠梅娇,真是融融春意醉人魂。这一切都衬托着杜丽娘少女怀春、思春的美态,是一帧牡丹仕女的工笔国画。与此相反的是"掘坟"场景,一弯冷月照着衰柳枯梅,断壁残垣伴着一垄孤坟。同样的牡丹亭,却是何等的凄凄戚戚,何等的萧条冷落,何等的催人泪下。

四、结　语

梁三根是广东粤剧院粤剧第三代舞美设计的代表人物,他吸收洪三和、何碧溪两位前辈舞美大师古朴、严谨、流畅的工笔画技,把当代各种绘画流派与自己精湛的绘画技法相结合,形成了自己的独特风格:第一,把中国国画的创作手法运用到戏曲舞美设计中。用中国画虚实结合的艺术手段进行舞台画面的处理,对生活景物的自然形态采用绘画技巧进行艺术加工,从而使布景与剧情气氛获得深层次的美感;用国画之道融会西洋画的色彩和光影来处理粤剧舞台的画面,寻求将中国画的艺术特点与粤剧艺术更好地融合。中国画"虚则实之,实则虚之",运用中国画的留白,使舞台氛围透着一种空灵。第二,在舞美设计中充分体现戏曲的写意性。继承戏曲艺术中虚拟和写意的特征,做到虚实相生。以形表意,以意显情,形神合一,实现由再现性布景向表现性布景的跨越。绘画性布景中流露出了诗情画意和笔墨情趣。第三,舞美设计中体现剧种(粤剧)特色及地域(岭南)色彩。水乡、红棉、古榕、芭蕉、格扇、窗饰构成岭南特有生态,饱蘸着珠水情怀的民风民俗,折射出岭南地域文化的深层意蕴。构图、色彩、技法、立意具有岭南画派风格的舞台绘景呈现粤剧舞美的独有风格。第四,不追求豪华布景,呈现出干净、清丽的风格。布景以简代繁,以少胜多。布景构图上,注意形象的选择,有藏有露,有实有虚,忌讳满和堵。布景色彩明丽、清新、淡雅兼而有之。不仅留给导演和演员创作、表演的空间,同时也让观众从审美的愉悦中领略到舞台美术的神韵和风采。第五,舞美设计根据戏的内容、主题确定其基调和舞台呈现的风格,追求景是戏中之景,戏与景的融合,景与戏风格相一致。梁三根对舞美虚实结合的探索,为粤剧舞美的改革创新做出了贡献。

"深山不见寺庙"
——新编大型现代滇剧《回家》舞美阐述

孔一帆*

摘　要：当代题材戏曲的舞台呈现既不同于传统戏曲，也不同于歌剧、话剧，需要找到一种最为恰当的表达方式。笔者力图通过《回家》这部戏的舞美设计实践，探索出一条可行之路。"山中没有寺庙"是一种全新的理念，需要在学理上作出深入讨论，在舞台上进一步加以检验，其对当下戏曲舞台美术的新发展当不无裨益。

关键词：现代滇剧；《回家》；戏曲舞台美术

> 发挥你们的想象力，来弥补我们的贫乏吧——一个人，把他分身为一千个，组成了一支幻想的大军。我们提到马儿，眼前就仿佛真有万马奔腾，卷起了半天尘土。把我们的帝王装扮得像个样儿，这也全靠你们的想象帮忙了。
> ——莎士比亚《亨利五世》，朱生豪译

2019年5月6日，云南省滇剧院新编大型现代滇剧《回家》在昆明剧院的第二轮演出落下帷幕。在奋战了无数个昼夜之后，看到这样一部作品呈现在舞台上，我心里十分激动，同时也产生了一些思考。

2018年8月，我接到周龙导演的电话，问我有没有时间与他做一部现当代题材的滇剧，通过一对青年男女的爱情故事来反映改革开放四十年的伟大成就，演出团队也很优秀。听到这个消息，我当时万分激动，但是激动之余我也有些紧张。我在剧院工作中接触到的大多是歌剧、话剧或者舞剧，唯独对戏曲了解较少。见面后，我把我的担忧告诉了导演，导演宽慰我说："没有关系，你过去接触戏曲少我很清楚，但是这部戏曲属于现当代题材作品，我之所以想让你来做设计，正是因为你接触过大量的歌剧，而我也正是希望能用歌剧的气势来营造氛围。本剧的主题是弘扬改革开放四十年的辉煌气势，这必须借助歌剧的力量来解决，不过还是要记住戏曲是本体，用'唱念做打'等戏曲表演形式来塑造人物形象，所以又不可以像歌剧的布景那样写实，否则会对演员的表演形成限制，而适得其反。"听到这些，我很受启发和鼓舞。

本剧舞美设计的焦点，集中在虚拟化表演和厚重的舞美呈现这样一对矛盾中。说是

* 孔一帆(1985—)，中央戏剧学院硕士生，中国国家大剧院舞美制作中心，中级职称，专业方向：舞美灯光设计。

矛盾，但其实两者是互相包容、互相影响、互相融合的，在矛盾中达到完美统一。换句话说，就是思考舞美呈现中"虚"与"实"的结合以及两者的辩证关系。而这也是难点所在。戏曲是高度程式化、虚拟化的表演，舞台布景终究要服务于舞台表演，如果舞台布景厚重到压过了舞台上的演员表演，无异于喧宾夺主，适得其反；相反，如果淡化历史环境，就无法渲染改革开放四十年的宏伟气势。所以，如何处理舞台上的虚实关系就成了摆在设计师面前的一个大难题。

此外，本剧之舞美设计还有一大难点：剧情涉及场景众多，除大杂院、单元房、车站、厂房外还有坍塌的厂房、别墅等；场景本身的风格也十分不同，要突出大杂院的拥挤、厂房门口的嘈杂、单元房的前后变化，别墅则要显示出现代建筑的气势，而坍塌的厂房却要凸显人物被压在废墟下的痛苦、无助与绝望。所以，要将如此多的场景运用统一的语言来表达，具有相当大的难度，需要找到一种可以贯穿始终的"美学符号"来重新解构和诠释这个时代。这种符号既要简洁、有力，又要具有强烈的"时代特性"。

正当我苦苦思考而找不到答案的时候，与导演的一次对话启发了我，导演说："不妨看看这个房子的墙角线。"随后他向墙面一指。对！我眼前一亮，豁然开朗。正是"线"启发了我，这正是我所苦苦寻找的"时代的印记"，每一个时代都有属于自己的"线条"，同时这样做又可以创造写意的视觉效果。使中国文化的意象化表达特点充分融入进来，这样才可以调动观众的参与感，共同完成演出。就这样，引申出了一个"深山不见寺"的概念。

一、虚拟化的舞台

在随后与导演的交流过程中，他常常用"深山不见寺"这样一个概念来启发我。几座山头、几缕青烟和挑水或砍柴的小和尚，让我们知道山里有寺庙；中国绘画中，一叶扁舟即在水上；在中国戏曲的表演程式中，打一个圆场就代表此人已行万里，手持马鞭就是骑马前行。这种虚拟化的理论也成为本次舞美设计中的基本理念，为舞美找到一个虚拟化的呈现方式，但是又有别于传统戏曲里的虚拟，是一种带有现代色彩的处理手法。（图1）

图1　马麟《荷香消夏图》，画家并未在水中多着笔墨，而是用一叶扁舟来暗示了水的存在

无独有偶,在西方现当代的舞台美术设计中,这种虚拟化的方式也被大量使用着。我们熟知的当代导演兼舞台设计师罗伯特·威尔逊就是擅长虚拟手法的大师,他的很多作品都使用了虚拟的时空(图2)。在文艺复兴时期的英国环球剧场,该手法也被运用,这一点在莎士比亚的《亨利五世》里说书人的前言体现得淋漓尽致。

图2　罗伯特·威尔逊(美)的作品以空灵的舞台和象征性的符号而著称,这也与现代中国戏曲的舞台美术理念不谋而合

二、以线代面的处理方式

　　依据这种虚拟化的舞台布景理念,我最终确立了一种"以线代面"的舞美处理方式:通过虚拟的舞台的线条,借鉴白描的方式,将布景中最为重要的部分加以勾勒,同时又将一些实体部分变为虚空,增加了舞台的空灵感,也增加了舞台布景的层次,配合了戏曲表演的虚拟性,增强了舞台美术的暗示性。

　　此外,将实体推入线条的另一个好处在于可将布景全部做成平面性布景,并使用吊挂的方式,通过升降来进行换景,这样就大量节约了换景时间,使得每一幕场景在最短的时间内得到迁换,保证演出可以一气呵成。现代戏曲的演出,幕间断则气断,则神韵无存。

　　序幕中胡艳玲自言自语的一句台词给了我启发:"老房子,再糊一层新报纸就是新房子!"所以我概括性地将整间房子抽象为一个以报纸墙为主体、用墙体的线条来围合的虚实结合的空间。此时二道幕后的大杂院已经摆好,方便下一场换景。(图3)

　　第一场通过后区的线条与前区的实体形成一种呼应,达到笔断意连的效果。20世纪70年代末普遍一家人拥挤在一个狭小的空间中,故而舞台布景也将整个舞台布置得较为"拥挤",通过近景的细致刻画、中景的写意和远景的空灵不断将空间感推向远方。(图4)

　　第二场,由于党为知识分子落实了政策,苏嘉诚分到一套20世纪80年代的典型的两室一厅单元房。在此我选取了那个时代最具有代表性的绿皮墙。只有地面上的绿皮墙为实体,其以上全部使用线条,窗户、挂画甚至是吊灯这样具有时代特征的物品也改为线条。(图5)

图 3 序幕 由旧报纸围合成抽象的环境

图 4 第一场 大杂院的场景

图 5 第二场 单元房的场景

第三场,场景还是前面一场的房屋,只是时间转到十多年后,设计上仍然沿用前一场的理念,在墙体之上完全采取线条处理的方式,只是这个时期已经开始运用白色墙裙,故而此场景中的线条也完全采用白色线条,以此来区分前后两个不同的时代。灯具与窗户、窗帘也分别使用了不同气质的线条。(图6)

图6　第三场 1997年香港回归的场景

第四场同样也是将厂房的实体部分去掉,用厂房门口的线条取代了原有的实体,只有五角星作为实体出现,连烟雾也都做了一些虚拟化的处理,这样使得整个场景前后连贯统一。(图7)

图7　第四场 厂房外场景

随后,舞台上有一段很有气势的"坍塌场景",这象征了一个新时代的到来,中国人民迎来了下一个建设自强的黄金时代。此段主要使用舞台上楼梯的倒塌。

由于需要强大的气势来将整部戏剧推向高潮，第五场中，前区演员要表演大段的武戏，故而整个场景使用网幕，把场景推到最后区，表现所有下岗工人热火朝天搞建设的精气神。（图8）

图 8　第五场"下岗工人豪气壮"场景

女主人公苏天睿成为天成公司老总，回到家乡投资。为报答家人，她给他们买了一套大别墅，所以第六场整个房间也被装饰得十分豪华。但依然使用线性结构，只有白色墙裙和窗帘、灯具使用实体，其他部分都做虚拟化处理。此场景同样为吊挂布景，这样方便换景。（图9）

图 9　第六场 20 年后的别墅

第七场戏需要凸显一种坍塌的氛围，而这种氛围要通过实体的违和感来营造，所以这是唯一没有使用线条的场景，全部改用实体布景。但是在设计上仍沿用了"深山不见寺"的理念，即用垂直下来的竖杆来暗示整个厂房的坍塌。（图10）

图 10 第七场 坍塌后的厂房

坍塌场景过去,两人从废墟中站起来走向辉煌,此时后区场景为网幕制成的屹立于远处的高楼大厦,这一切都是用工人们的汗水和牺牲换来的。

图 11 第八场 尾声

三、结　语

当代题材戏曲的舞台呈现既不同于传统戏曲,也不同于歌剧、话剧,需要找到一种最为恰当的表达方式。笔者力图通过《回家》这部戏的舞美设计实践,探索出一条可行之路。"深山不见寺"是一种全新的理念,需要在理论上作深入的讨论,在舞台上进一步加以检验,其对当下戏曲舞台美术的新发展当不无裨益。

皮影戏舞台美术的美学特征

王晶晶[*]

摘　要：皮影戏是一种由艺人操纵影人道具并配合灯光、音乐、说唱等形式在幕布后表演故事的戏曲艺术。皮影戏的舞台美术包括两个部分：一是舞台装置，二是影人与衬景的造型。由于皮影戏演出场所的不确定性，舞台装置普遍较为简单，主要包括白色幕布、灯具、舞台架子等。舞台上影人与衬景的造型则吸收了传统剪纸、绘画、戏曲等艺术的优长，整体的造型艺术呈现出平面化、戏曲化、地域化的美学特征。

关键词：皮影戏；舞台美术；美学特征

皮影戏，又称"影子戏""灯影戏"，是一种用兽皮或纸板做成的人物剪影来进行故事表演的戏剧形式。演出时，艺人们在白色幕布后面，一边操纵影人，一边用当地流行的曲调讲述故事，同时配以打击乐器和弦乐，具有浓厚的乡土气息。皮影戏今日仍流行于河北、河南、山西、陕西和甘肃等地的农村地区，颇受人们的欢迎。

影戏艺术自宋代成熟以后，舞台美术就基本定型，主要包括两个方面：一是舞台本身的布景和灯光，二是舞台上人物的头茬、戳子以及衬景的造型。在漫长的发展过程中，其形成了平面化、戏曲化、地域化的美学特征。人间的悲欢离合、沙场的金戈铁马、佛魔的千变万化等场景都通过影具造型在幕布上一一呈现。

一、皮影戏舞美发展概述

皮影戏是一门融文学、美术、歌舞、音乐为一体的综合性艺术，这样复杂多姿的文化形态自然不可能简单地认定其孕育于某一个母胎。但通过追溯皮影戏之源，我们可以知道它既被宫廷贵胄所宠，也被街巷中的市民所爱，而且分布之广、观众基础之厚是任何一个戏曲剧种都无法相媲美的。

（一）历史文献中有关皮影戏舞美的描述

宋代高承《事物纪原》记载："故老相承，言影戏之原，出于汉武帝李夫人之亡，齐人少翁言能致其魂，上念夫人无已，乃使致之。少翁夜为方帷，张灯烛，帝坐他帐，自帷中望见

[*] 王晶晶（1995—　），上海师范大学硕士生，专业方向：戏剧戏曲学。

之,仿佛夫人像也,盖不得就视之,由是世间有影戏。"[①]可以看出,"方帷"与"灯烛"在汉武帝时期就是影戏表演不可或缺的装置。

明末无名氏小说《梼杌闲评》第二回描写了一个家庭戏班的演出情况:"朱公问道:'你是那里人?姓甚么?'妇人跪下禀道:'小妇姓侯,丈夫姓魏,肃宁县人。'朱公道:'你还有甚么戏法?'妇人道:'还有刀山、吞火、走马灯戏。'朱公道:'别的戏不做罢,且看戏。你们奉酒,晚间做几出灯戏来看。'传巡捕官上来道:'各色社火俱着退去,各赏新历钱钞,惟留昆腔戏子一班,四名妓女承应,并留侯氏晚间做灯戏。'巡捕答应去了。……侯一娘上前禀道:'回大人,可好做灯戏哩?'朱公道:'做罢。'一娘下来,那男子取过一张桌子,对着席前放上一个白纸棚子,点起两枝画烛。妇人取过一个小篾箱子,拿出些纸人来,都是纸骨子剪成的人物,糊上各样颜色纱绢,手脚皆活动一般,也有别趣……"[②]《梼杌闲评》虽是小说,却反映出了明代影戏舞台美术的一般状况。

清代吴士鸿修的《滦州志》嘉庆十五年刻本记载了影戏的演出情况:"……用木版筑小高台,后围以布。前置长案,作宽格窗,蒙以棉纸,中悬巨灯……作人物形,提而呈其形于外,戏者各肖所提角色以奏曲……"可见,清代滦州地区皮影戏的演出舞台已经与现在几无二致。

通过文献记载我们知道,皮影戏的舞台需要桌子、白纸棚子、灯烛、纸人等。经过漫长时间的发展,虽然皮影戏的舞台布景和灯光基本继承了旧有的形式,但仍然随着社会生产技术水平的提高而得到改进。

(二) 当代皮影戏舞美要素概述

1. 幕布

与传统戏院相比,皮影剧场最大的特点就是有现实中的"第四堵墙",影人和观众之间永远隔着幕布(即亮子),且后台的演员是在四面都封闭的场所中进行演出的。幕布成为其演出中的重要舞台装置,在戏开演前张挂。其最早使用的是白色宣纸,虽然透明度较高,但是容易褶皱、破损,也不便于装箱携带;后来换成了布制幕布,但同样要求既亮又透。目前,艺人们一般用白色的"的确良布"来制作亮子。"的确良布"就是涤纶,20世纪在香港市场上出现时,人们根据广东话把它译为"的确凉"或"的确良",大意为"确实凉快"。这种布料符合皮影演出时透光的要求,而且还具有耐磨、易携带等优点。

2. 影窗

过去皮影演出搭台的用料相当灵活,有时候甚至利用场边门口的树干就可搭台,亮子也比较小,约一丈或不足一丈。因为以前交通不便,影窗设备小更便于携带,到了地方只要找个桌子支起来,架起四根杆儿,蒙上幕布后就可以进行演出了。后来有了专门的用木头做成的有三条腿的脚架,然后再搭上木板,形成一个小的戏台子。现在的影窗长度一般

① (宋)高承,(明)李果订,金圆、许沛藻点校:《事物纪原》,中华书局1989年版,第495页。
② (明)不题撰人:《梼杌闲评》,大众文艺出版社1998年版,第20—21页。

在四米左右,最大的能达到五米至六米。影窗演出所使用的皮影人,清末是六寸,民国是八寸,"文革"以后的高约一尺二三,现在最大的皮影人则达到了二尺半。

3. 灯具

皮影戏台与其他戏台明显的不同就在于演员的活动不是直接呈现给观众,而是通过灯光把皮影影具的影像投射到幕布上去。灯具的不断改进体现了影戏艺术的发展,使之更能保证演出效果。

(1) 光源。无光就无影,过去山区里没电,用的是油灯。这里的油灯与农用照明的灯有些不同,灯碗较大,并排放五根灯捻子同时点亮。另有一装置称"七形牌子",与清油灯配套,上有七个孔,吊挂时可以调整灯的高低,使光线投射在亮子的最佳位置,另外也有反光板的作用。现在多用电灯,瓦数适宜即可。据老艺人讲,清油灯的演出效果比电灯好,特别是在演唱声音拔高激昂时,灯底下轻轻吹,灯苗晃动,造成影子的颤动,再加上挑签的大动作,气氛相当好。另外,清油灯光源为一排五根灯捻,不仅能消除签子的影子,且本身忽闪飘动,效果自然很好。再高级一些的舞台将灯改成灯管儿,好处是手影不上影窗。现在也有用"碘钨灯"和 LED 灯作为演出光源的。

(2) 显影距离。皮影戏演出靠的是物理成像的原理,皮影表演艺人认为,灯具与幕布之间要有约三四十厘米的距离才能达到良好的显影效果。就位置高低而言,高了,影人的影子会变得扁平而失去立体感;低了,操纵者的影子就会出现在幕布上。因此,对灯光与影窗距离和高低的把握,是需要经过长期的观察和实践才能够做好的。

二、皮影戏舞美造型的美学特征

皮影的造型可以分为三部分:一是头茬,即影人的头部;二是戳子,即影人的身子部分;三是衬景,是除了影人以外所有布景的统称。皮影的造型灵感大多来源于现实生活,制作皮影的艺人们将皮影看作生活的再现,在皮影中注入了自己对生活的感悟。皮影在其发展过程中吸收了传统剪纸、绘画、戏曲等艺术的优长,长期在各地风土民情的熏染下,其造型艺术形成了平面化、戏曲化、地域化的美学特征。

(一) 平面化

皮影戏是在白色幕布后面操作演出的戏剧艺术形式,这就导致了其在整个表演过程中没有前后的纵深感,只有上下左右的位置变化。在看皮影戏时,观众只能通过影人所投射的影子的清晰程度来判断影人有限的前后空间变化。因此,皮影采用左右方向的行进主要是为了方便表演。由于皮影具备二维的平面造型表现形式,艺人们不得不向剪纸、绘画等艺术学习,以使其中的人物、动物、场景在平面构图中体现出别致的美感。

1. 剪纸

单色剪纸是指在颜色单一的纸上进行镂刻的剪纸,是剪纸中流行最广、数量最多的一种,特点是单纯大方,感染力强。其包括阳刻剪纸、阴刻剪纸、阴阳结合剪纸等。所谓"阳

刻剪纸",就是把图案以外的部分剪刻掉,即保留原稿中的轮廓线,剪去轮廓线以外的空白部分。它的每一条线都是互相连接的。阳刻剪纸玲珑细致,南方剪纸多用此法。"阴刻剪纸"则是把图案自身剪刻掉,剩下图案以外的部分,通过衬纸反衬出图案的内容。它的线条不一定是相连的,作品的整体呈块状。皮影具有统一为黄色这一单色的特点,技艺上也与剪纸非常相似。它们都需要在整体上突出形象的轮廓线,以达到传神的效果;为了强调动态与传神,还必须要充分利用夸张的手法。无论是剪纸还是皮影,都对造型的要求很高,既要抓住对象的特征,又要做到线条连接的自然。

从图1这幅奔马的剪纸作品和河北省滦州皮影影具战马的对比中不难发现,两者都是在外轮廓上抓住马的自然形态。马的身上都有相应的纹饰图案,在简单的外部线条中力求丰富,将威武雄壮的神态表现出来。剪纸和影具是镂空的艺术,其中"线"是最基本的语言,任何图案都需要用线来表现,画面上的花纹和马鞍也是由线来连接和区分的。在皮影雕刻中,完全采用阳刻或者阴刻技艺的并不多见,大部分是把阴、阳刻两种方法结合起来,阳刻中有阴刻,阴刻中有阳刻,使得作品阴阳相济,互相映衬,画面效果更为丰富。一般是先利用阳刻将主体纹样的轮廓剪出,然后再进行阴刻的装饰修剪,也有时阴阳并行,相得益彰。

图1　奔马剪纸(左)与战马影具(右)

与剪纸不同的是,皮影造型要在表演时体现出空间感。其不强调剪纸所谓的对称美、协调美,而是追求影人各关节的可动性,有着彼此呼应的统一性。

2. 绘画

皮影中的影人与道具源自现实生活中的具体形象,而神话志怪戏中的妖魔鬼怪却只存在于人们的想象当中。由马昌仪的《古本山海经图说》可见,各种古版绘画与皮影戏中的妖魔鬼怪造型有着千丝万缕的联系。《山海经》是一部富于神话传说的奇书,书中记载了很多极具神秘感的奇异鬼怪,给众多绘画爱好者提供了无尽的遐想,并因此而产生了诸多的美术作品。这些作品结合当代审美趣味及其特有的中式绘画风格进行创作,将上古传说中的几百种奇神异兽形象,进行了生动、瑰丽的全新演绎,为皮影戏的神话志怪题材插上想象的翅膀。

图2是明清时期《山海经》里的插图,"比翼鸟"与"酸与"也出现在了皮影影具里。"酸与"是《山海经》里冰灾的征兆,它有着蛇身、鸟翅,全身共三条腿、四只翅膀、六只眼睛。由于皮影影具采用的是侧面造型,所以"酸与"被雕刻出三只眼睛、一条腿,但整体形态仍然与插图十分相似。

图 2 《山海经》插图与影具造型对比图

皮影神话戏《西游记》,有一折讲的是花精拦住了唐僧师徒四人取经的道路。图 3 中左边的就是皮影"花精"角色的道具,从图中可以看出花精已基本变幻出了人形,背后背着牡丹花瓶。如果将该角色的形象与右边中国传统的牡丹花图作对比,可见两者形状几乎没有区别。

图 3 皮影神话角色"花精"与牡丹画对比图

皮影舞台上不同的戏、不同的场景,都要有不同的道具来加以衬托。大型的场景主要表现大的场面,如历史剧里的古代城墙、富贵人家的亭台楼阁庭院、皇宫中的宫殿花园、天堂地狱等。中小型场景包括大量的车辆、船只、营帐以及室内的桌椅板凳等。综观历代皮影戏舞台上的造型,均与民间的剪纸艺术和绘画艺术息息相关,在平面中力求丰富,艺术形象既美观又通俗易懂,符合普通民众的观赏习惯。

(二) 戏曲化

目前关于皮影的起源还没有定论,皮影成熟并兴盛于宋代则是毋庸置疑的。这是一个戏剧艺术快速发展的时代,金元之间的战乱使皮影戏艺人逃向各地,更使皮影戏得到了全国范围的大普及。皮影戏作为戏曲艺术的一个分支,其最突出的特点之一就是人物的戏曲化,无论是造型、唱腔还是表演都汲取了传统戏曲舞台的精华。通过表 1,我们可以很清晰地看到它对传统戏曲行当、虚拟性与程式化的继承和表现,追求在二维平面空间内呈现与三维立体的戏曲舞台一样的世界。

表 1 皮影影人与戏曲人物对比图

序号	角色行当	角色名称	皮影舞台造型	戏曲演出剧照
1	生	状元		永嘉昆剧团《张协状元》
2	生	才子		上海昆剧团《牡丹亭》柳梦梅
3	生	贾宝玉		昆曲《红楼梦》贾宝玉

续　表

序号	角色行当	角色名称	皮影舞台造型	戏曲演出剧照
4	武生	长靠/男帅		《挑滑车》奚中路饰高宠
5	武生	短打		著名南派武生高雪樵
6	旦	公主		蒲剧《打金枝》昇平公主

续 表

序号	角色行当	角色名称	皮影舞台造型	戏曲演出剧照
7	旦	佳人		苏州昆剧院《牡丹亭》杜丽娘
8	旦	王熙凤		上海京剧院《王熙凤大闹宁国府》
9	刀马旦	女帅		河北梆子《穆桂英挂帅》

续 表

序号	角色行当	角色名称	皮影舞台造型	戏曲演出剧照
10	净	关羽		《走麦城》李玉声饰关羽

从表1中可以看出,皮影造型与戏曲造型有着诸多的联系,下面从两个方面来进行论述。

1. 以服饰辨人物

戏曲与皮影的服饰十分有讲究,生、旦、净、丑穿衣都有各自的特点。表1中有生、旦、净三种行当,其中生行有五个,旦行有四个,净行有一个。因皮影戏与传统戏曲中的丑角形象多且复杂,故本文暂不讨论。

(1) 生行在皮影中主要有状元、才子、男帅、武生等。文生公子主要指的是风流倜傥的英俊男子,是古代少女心仪的对象。如传奇历史戏《五峰会》中的曹珍,《二度梅》里的梅壁、梅奎,《花为媒》中的王俊卿。男帅,即为男统帅,呈现的是在两军阵前视死如归的将军形象。皮影中的男帅多为青年才俊,如《杨家将》中的杨宗保,《薛海征西》中的薛海、薛超,《宋满堂扫北》中的宋满堂。武生是皮影中擅长武艺的角色,共分两大类,一为长靠武生,一为短打武生。长靠武生都身穿着靠,头戴着盔,脚着厚底靴子,一般都使用长柄武器。这类武生不但要求武功好,还要表现出大将的忠勇气概,工架要优美、稳重、端庄。戏曲中的长靠武生戏很多,除去赵云以外,如《挑滑车》的高宠、《战冀州》《反西凉》《战渭南》《两将军》《赚历城》等戏中的马超、《甘宁百骑劫魏营》的甘宁等,都属于这类角色。上表中的第四个戏曲人物,即奚中路饰演的《挑滑车》中高宠一角,可以看到高宠的"起霸""亮靴底""亮相",再配合靠旗的运用,英勇气势顿时充溢舞台。对比相应武生的皮影人物不难发现,两者在头盔、靠旗、靴子甚至神态上都十分相似。皮影戏中的高宠在演出时,为表现困境中的人疲马惊,皮影操纵艺人连续用了三个劈叉的高难度动作,精湛的技艺能够赢得全场叫好。

与戏曲不同的是,皮影戏舞台上的武生多为短打武生,要求身手矫健,按内行的说法

是漂、率、脆，看起来干净利索，打起来漂亮，不拖泥带水。根据所穿的服装，短打武生可以分为戴硬罗帽（穿抱衣抱裤或箭衣）、戴软罗帽（穿快衣快裤或箭衣）、戴扎巾等几种。上表中的第五个皮影人物就属于短打武生。皮影传统戏中，属于该行当的有《五峰会》中的曹保、《薛超征西》中的罗英等。

（2）皮影的旦角中主要有公主、佳人、女帅等角色。除此之外，还有已婚的旦角，从头茬上就可以与公主、佳人区分开来，其头后已经绾起了发髻，如《大金牌》中的尤玉娘、《五峰会》中的沈冰洁、《红楼梦》中的王熙凤。女帅，是纵马驰骋在两军战场的将领，巾帼不让须眉。皮影戏中有许多著名的女帅，如《穆桂英挂帅》中的穆桂英、《薛家将》中的樊梨花、《邵玉兰救夫》中的邵玉兰。女帅一般都配有护背花旗、头盔，雕刻细腻，尽显英武之气。

（3）净，又称"花脸"，主要扮演性格、品质或相貌不同于一般特征的男性人物。这类人物在皮影戏中，按性格来分一般有正直、刚毅、勇猛、粗犷、鲁莽、狡诈、残暴、蛮横等类型；按年龄分，长者有八九十岁的老人，幼者有十来岁的少儿；按身份地位来说，上至帝王将相，下至庶民屠夫，都可以由净角承应。这些人物既有正面的，也有反面的，可以说是形形色色的人都包含其中，如《封神榜》中的黄飞虎、《大金牌》中的刘英。上表中最后的皮影人物就是净角，演出时工架稳健。

2. 以颜色辨忠奸

皮影的人物造型直接受到传统戏曲脸谱的影响。"不同的人物选用的颜色也不同：红色表示忠烈，白色表示狡猾，黑色表示刚烈，而绿色则是代表着鲁莽和灵怪。"①从影人头茬的面部颜色，可以看出人物的具体性格。三国戏中的关羽代表的是正直忠义的英雄人物，皮影戏中的关羽就是红色的脸谱，这与戏曲中的人物形象完全一致。戏曲中黑色的脸谱代表的是刚正不阿的性格，如包拯就是黑脸，在皮影戏中黑色脸谱也具有同样的含义，如《珠宝钗》中的尉迟大海就被勾画成黑脸。黄色多用于神话志怪戏，如"寿星"勾的是黄脸，而二郎神杨戬的造型虽然因为阳刻的原因，使得面部镂空成白色，但全身通体用黄色来展现，显示出其神仙身份。影戏中除了上述的颜色之外，还有许多脸谱颜色的含义与戏曲相同，比如《西宫判》中的庞太监，勾白脸画横线细眉、吊角眼，象征其奸诈阴损，心术不正；《铁丘坟》中的程咬金、《五峰会》中的暴虎，都勾绿脸，暗示其勇猛暴躁的性格。但有一点不同的是，由于皮影戏在古代常常在晚上演出，油灯下的蓝色与黑色近似，因而皮影戏舞台上人物头茬的面部向来不用蓝色，凡有蓝脸者，皆以绿色代替。

总而言之，皮影戏的舞台造型是参考了中国戏曲行当的人物特征，再根据影戏艺术的特点而设计的。皮影人物无论头茬面部还是服饰配件，无论王侯将相还是平民百姓，无论是忠肝义胆还是奸诈阴邪，都深深受到了戏曲艺术的影响。虽然皮影戏中各个行当的脸谱和行头是戏曲化了的造型，但影人毕竟不是真人，在表演时深受呈现视角的限制。因此，艺人们在雕刻皮影影人时，并非完全按照戏曲程式化的脸谱来进行镂刻，影人面部的呈现比戏曲脸谱更加简洁。如此一来，就使得观众便能在人物出场后迅速认识人物的性

① 金佳漪：《北方皮影艺术表现形式研究》，《现代装饰（理论）》2015年第10期。

格特点,再通过其外部形态特征与内在精神气质以达到神形兼备的效果。

(三) 地域化

在一千多年的发展历程中,皮影戏艺术不断地与当地的艺术、风俗以及其他文化形态相融合,形成了具有不同特色的皮影系统。我国的皮影戏大致分为三个大系统:一是北方影系,二是西部影系,三是中南部影系。这三大系统中,前两个有较大的影响,且两者在各自的风格上比较统一,有着明显的地域特色。故此,笔者将对以西安皮影为代表的西部影系和以唐山皮影为代表的北方影系的相同人物在造型上加以具体的分析。

《白蛇传》是我国"四大民间传说"之一,描述的是一个修炼成人形的蛇精白素贞与人类(许仙)的曲折爱情故事。根据这一民间传说,各个戏曲剧种创作出了许多精彩的剧目,如《水漫金山》《雷峰塔》等。皮影戏也从中汲取了艺术养分,涌现出了《断桥》《盗灵芝》等优秀的作品。

图 4 展示的是"白娘子"与"许仙"的皮影造型,左边属于河北唐山皮影,右边为陕西西安皮影。从面部上看,它们都遵循了皮影的牙齿法则,即"好人不露牙,露牙人皆滑,龇牙不是妖怪便奸诈"。虽是同样的故事人物,但两者的不同之处是显而易见的。下面即以此为例来分析不同地域间皮影造型的差异。

图 4 皮影影人造型"白娘子"与"许仙"

1. 造型轮廓的不同

一方面,两者在头茬上有较大的不同。唐山的皮影在雕刻"白娘子"与"许仙"面部时均采用了通天鼻的刻法,人物眉毛成柳叶弯曲状;西安的影人头茬则是高额、高鼻梁,"白娘子"的眉毛设计成柳叶状,"许仙"的则是西部传统的文生平眉画法。在脸型上,前者比较小巧、圆滑,颇具柔美的气质,后者偏大头方脸,较为英武朴实。在眼睛上,西安影人比唐山影人更加细长,当地民间艺人在长期的艺术实践中总结出了雕刻女性人物的口诀:"弯弯眉,线线眼,樱桃小嘴一点点;圆额头,下巴尖,不要忘掉刻耳环。"可以说,西部地区影人头部的造型有着严格的规范:"女性一般有突出的圆形额头,弯弯的细眉,直鼻梁,钩

鼻翼……"①;男性则额头比较高,按照当地民间说法是额头高的人智商高,具有当官的"福相"。

另一方面,影人的肢体上的缀订合成也有一些不同。西安的影人腰部的枢钉痕迹比唐山地区明显,这主要是因为唐山皮影造型色彩较为明艳。

2. 造型色彩的差异

以唐山皮影为代表的北方影系在舞台造型的色彩上大胆运用补色关系。从图4可以看出,左边影人将各种颜色有机地结合在服饰上,蓝黄相间,红绿相映,明显比右边影人的颜色更加丰富。西安的影人主要颜色就是黄、黑,面部镂空,衣服呈牛皮本色,其余细节用黑色描绘。可见,在影人造型色彩上,北方追求在简单中求丰富,在对比中求和谐;西部则是较为单纯明净。"正是这些传统色彩的协调搭配,使得唐山皮影产生了绚丽多彩的艺术效果。"②因此,其具有强烈的装饰风格和鲜明的民族特色。

皮影舞台上的人物造型,表面上看起来较为简单,但实际上却在平面中彰显着立体感,这就是其最为精巧之处。皮影雕刻的艺术家们对影具的造型,是以生活逻辑为依据,向艺术逻辑深化,从而形成皮影艺术的独特风格和戏剧性特征。经过长期的艺术实践,皮影舞台上的造型日趋严谨,刻工细致,以二维的形式展现出了它超脱自然、超越客观世界的艺术美。

三、结　语

如果说剧本是戏剧的核心,那么对于皮影戏来说,舞台美术造型就是其外在表现形式。人们在接触皮影戏的时候,首先欣赏到的就是影具的造型。我国的传统皮影影具的造型有着平面化、戏曲化、地域化的美学特征。时代在发展,人的审美趣味也在变化,传统的皮影舞台美术已经无法满足现代人的观赏需求,对其进行创新势在必行。对此,本文认为有三个方面的策略:一是增加皮影戏舞台造型的灵动性,让影人动起来、"会呼吸",这样才能更好地配合剧情演出;二是突破传统皮影舞台上的造型惯式,不应只有王侯将相与单调的衬景,还要有平民百姓和动画科幻等新鲜的素材;三是让观众和皮影影具近距离接触,从中体验皮影艺术带来的精神愉悦。

皮影戏具有丰富的视觉性和叙事性,是我国的艺术瑰宝。当下人们的审美心理正在不断变化,所有的艺术都面临着各种各样的挑战。皮影戏的舞台造型该如何突破自己从而与时俱进?又该如何在艺术多元化面前保持自身的美学特质?这些问题要在长期的探索与实践中才能得到答案。

① 中国木偶皮影艺术学会:《陕西东路皮影造型选》,《中国木偶皮影》2014年总第24期。
② 王磊:《浅析唐山皮影的造型特点》,河北科技大学硕士学位论文,2015年。

把握舞台美术艺术再现中的感知觉系统

董妍均*

摘 要：剧本物化成舞台美术意象的过程，是一种建立在对客观世界真实感知的基础上的、融入了设计者主观理解和情感的艺术再现。舞台美术设计应该通过感知觉积累表象，把握感觉适应、知觉组织原则以及错觉、通觉等心理规律，提高设计者艺术再现的能力，触发观众的情感体验和审美趣味。

关键词：感知觉；艺术再现；舞台美术

舞台美术设计（舞美设计）通过舞台的道具背景、灯光音效和演员的化妆、造型等手段，不仅成为整个舞台表演组织架构中不可或缺的元素，更是渲染舞台气氛、辅助演员表达情感、令观众加深理解的必要手段。舞台美术设计者通过对剧本的理解，结合导演的要求，将剧本内容物化成为舞台呈现，是一种建立在真实感知客观世界基础上的、融入了设计者的理解和情感的艺术再现。

一般来说，对客观事物的再现可以分为纯心理意义的再现和通过艺术媒介产生的再现。纯心理意义的再现是以头脑中保存的表象为依据的回忆性再现，不同于现实事物的真实复制。艺术再现是以心理再现为基础，将头脑中对客观自然表现的各种表象（以前感知过的事物和现象在人脑中所留下来的印象）经过创作者的二度加工后表现出来的[①]。可见，将剧本成功地艺术再现成舞台美术作品，必须在遵循艺术心理规律的基础上，获得和累积大量可用于舞台美术创作的表象，通过创作者不断提高自身的艺术感知能力、改进创作方法和手段来实现。无论是表象的积累还是艺术感知能力的提升，都离不开感知觉。

一、感知觉是舞台美术艺术再现的前提和基础

感知觉分为感觉和知觉，是塑造人们的体验和行为的不可或缺的重要力量。如果没有感知觉的体验，人类将失去生存和繁衍的基础。感知觉是人类通过对外界的感觉，编码周围环境中的物理能量，从而传入大脑进行认知加工的意识过程。这些对感知觉的研究筑成了大部分心理学的基石，是通向更复杂的认知和行为的途径。

* 董妍均（1981— ），硕士，上海师范大学影视传媒学院副教授，专业方向：艺术心理学。
① 彭玲：《影视心理学》，上海交通大学出版社2006年版，第102页。

在感知系统中，视觉占据主导地位，同时还有声波知觉、躯体感觉和化学感觉。通过感知觉，人们建立起对外部世界的观察和实践，在脑海中形成了各具特色和概括性的表象。一切艺术表现手段都是建立在特定的表象及由表象生发出来的意象的基础之上的。在艺术再现的过程中，任何一种艺术思维都是以表象为基础材料进行的，舞台美术设计自然也不会例外。设计者进行舞台美术构思时，如果意识中没有足够多的记忆表象和想象表象，是很难进行物化艺术形象的创作的。这也是为什么同一个剧本，不同的舞美设计者将剧本艺术再现成舞台美术时，会产生不同的表现形式的原因之一。

在构思和创作舞台美术的过程中，设计者自始至终都要以捕捉和创造能够体现主题倾向、审美旨趣和塑造艺术形象所需要的艺术意象（对表象加工产生）为目标。因此，表象往往起着比语言更重要的艺术语言符号的作用。在一定意义上说，剧本物化成舞台美术意象的过程，就是设计者根据剧本主题和情感的特定意向变换和组合各种不同表象，是一种艺术地认识和反映社会生活的特殊的思维活动过程，而这一切都建立在人对客观世界的感知觉的基础之上。因此，把握感知觉的心理规律，是舞台美术设计者进行艺术再现的前提和基础。

二、舞台美术艺术再现中的感觉适应

感觉适应是指因长时间接触刺激导致感受性逐渐下降，是影响感觉输入登记的因素之一[1]。当人们适应了当前环境以后，对依然持续的刺激的敏感度会下降。例如，刚换上衣服的时候，还能感觉到衣服的存在，但是这种感觉很快就会消失。感觉适应对大多数人来说都是有作用的。相对于恒定的刺激，人体的感觉系统对变化的刺激反应表现更为强烈。当然，它既可以是感受性的提高，也可以是感受性的降低。

在舞台美术设计中，光就是一种有效的刺激物。我们看到的光是各种波长的混合光。混合光中占优势的波长决定了我们感知到的颜色。据专家估计，人类可以分辨上百万种色彩。需要明确的是，颜色只是一个心理解释，并不是光本身的物理属性。实际上，颜色只是人们对可见光的波长的知觉[2]。

色彩在整个舞台美术设计中可谓无处不在：服装、妆容、道具、背景等几乎所有环节都有色彩的参与。色彩的合理转变有利于打破恒定刺激，帮助演员推动舞台行动，有效引导观众的注意转变。一般来说，舞台设计会配合剧本的主题倾向和情感表达，选择适合的基础色调。但是过多使用同属于一个色调的颜色，会使人产生感觉适应，降低观众对舞台美术表达的感受性。在同一个场景或是不同场景中，可以通过加强明暗对比、改变既定色调、突出主要色彩等，适时适当地让色彩给予演员和观众一定的刺激。

另外，还可以利用感觉适应，使观众产生暂时性的色觉障碍，达到一定的舞台效果。

[1] （美）韦恩·韦登著，高定国等译：《心理学导论》，机械工业出版社2017年版，第102页。
[2] （美）韦恩·韦登著，高定国等译：《心理学导论》，机械工业出版社2017年版，第109页。

颜色视觉的三色论提出者认为,人眼中有三种类型的感受器,对特定波长的红光、绿光、蓝光敏感。人之所以能看到各种不同的颜色,是因为眼睛通过变化这三种感受器神经活动的比例进行了自己的"颜色混合"①。如果盯着一种高饱和度的颜色,接着看白色背景,就会看到刺激移走之后残留的一个视觉后像,后像的颜色是之前盯着看的颜色的补色。也就是说,盯着某种颜色一定的时间会导致对该颜色反映的视锥细胞疲劳,形成感觉适应,出现颜色后效。其原理的解释来自颜色拮抗系统,该理论认为成对的视觉神经元的作用是相反的:红色敏感细胞与绿色敏感细胞相对,而蓝色敏感细胞与黄色敏感细胞相对②。利用这个原理,可以在改变舞台美术颜色使用的情况下,使观众产生暂时性的色觉障碍。例如,引导观众在一段时间里观看绿色的事物后,呈现白色或者灰色的新颜色刺激物,观众就会看到白色或者灰色的色块被染成红色。这是因为对绿色反应最强的视锥细胞已经变得疲劳,在看向白色或者灰色时,本来应该同等地反射所有的光,但此时对绿色敏感的视锥细胞反应微弱,相比之下,依旧有活力的红色敏感细胞反应强烈,导致看到的色块被染成红色。

三、舞台美术艺术再现中的知觉组织原则

在舞台美术的设计中,设计者对一个情节的设计可以通过不同的表现手法进行艺术再现,形成不同的视听效果。选择哪种表现方式和手段来呈现主题思想和情感,决定于设计者对剧本内容和内在思想的理解、对剧场环境的熟悉程度以及设计者自身的艺术风格。艺术再现的这种选择性,是对外部世界自然表现的加工、修补,从中提炼出最能反映自然表现的本质元素,通过知觉组织原则加以实现的。

而观众在审美过程中,除了观赏演员的表演以外,对舞台美术搭建的整个演出空间的感知也是其相当重要的判断因素。在识别物体之前,视觉系统必须完成一个重要的任务:将相同物体的图像区域组合起来形成物体的表征。一般来说,人们倾向于感知到一个统一的完整的物体,而不是分离部分的集合。这个观点构成了著名的格式塔心理学(又称完形心理学)的基石③。

每一个格式塔,都是通过各种元素组成展现的,但是它具备了单独元素所不具备的特征和性质,是一个独立于元素的全新的整体,这个整体大于部分之和。格式塔知觉组织的各种定律,描述了人类知觉的许多特性和视觉系统如何将分散的元素组织成一个场景。格式塔心理学家制定了一系列知觉组织原则,常见的知觉组织原则有简单性、封闭性、连续性、相似性、邻近性和共同命运,等等。

① (美)韦恩·韦登著,高定国等译:《心理学导论》,机械工业出版社2017年版,第110页。
② (美)丹尼尔·夏克特、丹尼尔·吉尔伯特、丹尼尔·韦格纳、马修·诺克著,傅小兰等译:《心理学》,华东师范大学出版社2016年版,第142页。
③ (美)丹尼尔·夏克特、丹尼尔·吉尔伯特、丹尼尔·韦格纳、马修·诺克著,傅小兰等译:《心理学》,华东师范大学出版社2016年版,第199页。

举例来说,简单性是指同一个物体的形状有两个或以上的解释,视觉系统倾向于选择最简单或最可能的解释。可见,许多舞台场景中的形状过于复杂,会让观众感觉画蛇添足。封闭性是指即使视觉场景缺失元素,视觉系统仍能形成主观轮廓,感知为完整的物体。利用这个特性,舞台背景和空间线条或者形状的设计,可以不用完全填满图形轮廓或者完全摆满所有元素,也能达到一样的效果。

由于格式塔在视觉系统对组合形状的识别中表现得尤为明显,因此在舞台美术设计中,特别是舞台背景和空间的设计中,可以利用格式塔原则,巧妙地设计组织视觉输入,建立观众的知觉假设。例如,在背景和空间设计上,使用两可图形。视知觉的一种基本方式就是将视觉信息分为图形和背景,也就是说将两可图形拆分为图形和背景。当有意识地引导观众观看一个图形的时候,另外一个图形就成为依托的背景,而且图形和背景之间是可以互换的。这样精巧的设计,可以大大节约置换背景的成本,也可以打破观众的感觉适应,形成新的刺激。

四、舞台美术艺术再现中的错觉和通觉

对外部世界的知觉体验是一个复杂的关系过程。人们通过物理刺激产生对外部世界的感觉,随后对输入的刺激进行主动加工。大部分人认为的感觉,是大脑对现实的直接知觉,所见所闻即所得;但是实际上,感觉输入与感觉体验之间并不是直接对应的关系。举例来说,感知觉有时候也会表现出各种错觉,意味着人对外部环境的知觉不像表面看起来那么简单和直接,很容易受到错觉的影响。错觉是知觉、记忆和判断的错误,此时主观体验与客观事实就会存在差异。

舞台美术的设计过程中,非常适合利用大小和距离的关系使观众的视觉系统错判物体的距离,产生视觉错觉。美国眼科专家埃姆斯1946年创建的埃姆斯小屋就是最好的例证。所有这些错觉根据相同的原则产生:如果看到的两个物体投了相同大小的视网膜像,那么知觉较远的物体会被知觉为较大[1]。因此,通过体积布局、比例关系、空间安排等创作手段和方法,可以更好地创造舞台空间和舞台背景。

另外,错觉也会使观众产生移情。移情说的一个重要代表人物利普斯主张运用英国经验主义派的"观念联想"(特别是其中的类似联想)来解释"移情",他曾举古希腊建筑中的道芮式石柱为例加以说明[2]。利普斯把人们感觉石柱耸立上腾、奋力向上的印象叫作"空间意象"。他对移情的研究很多都是以对几何形体产生的错觉作为观察实验的依据,在错觉中对感知对象灌注了生命,并在感知对象中感受到自我价值的美感,形成一种自我欣赏的审美趣味。可见,视觉感知中的错觉,能够产生移情作用,激发审美主体的审美意向。

[1] (美)丹尼尔·夏克特、丹尼尔·吉尔伯特、丹尼尔·韦格纳、马修·诺克著,傅小兰等译:《心理学》,华东师范大学出版社2016年版,第205页。

[2] 朱光潜:《谈美书简》,华东师范大学出版社2014年版,第59页。

通觉,亦称联觉,是指由一种感觉引起另一种感觉,或是一种感觉作用借助另一种感觉作用而加强兴奋的一种心理活动。其特点是各种不同感知觉相互联系、相互作用、相互沟通、相互制约。例如,在一定环境下,看到红、黄等色彩会使人们感觉到暖和。色觉也可以同时伴随着触觉、听觉、味觉等。

在舞台美术的艺术再现中,可以利用嗅觉引发观众的通觉,从而达到移情的审美目的。例如,舞台背景有梅花图案或是舞台行动中涉及梅花时,在剧情需要的情况下,可以在舞台空间释放梅花的香氛和播放咏梅的歌曲,通过嗅觉和听觉引发通觉,使观众仿佛看到了室外远处梅花美丽的色彩,似乎感觉到它那苍劲有力的枝干,甚至感觉自己能"看"到梅花的形态、轻重,等等。

当然,舞台美术设计不单是对剧本思想的艺术再现,也是设计者个人艺术风格和艺术情感的呈现和表达。设计者在长期的创造性实践中累积各种表象,伴随着富有艺术趣味的情绪和情感,把握艺术心理规律,通过巧妙设计的舞台空间、布景、道具、灯光、音效等满足表演需求,这样才能最大限度地渲染舞台气氛,提高作品的精神高度、文化内涵和艺术价值。

从戏曲生态角度看清代剧场建筑的变革

徐建国*

摘　要： 清代武戏盛行,需要宽阔的舞台、能够制造扩音效果和突出演员技艺的特殊装置,这就要求戏台要"台下设瓮""台底空腔"、扩大面积以及增设高杆装置来加以满足。舞台形制的演变是随着戏曲艺术的发展而进行的,其面对戏曲生存环境的变化以及戏曲艺术的审美变化而作出了相应的变革。

关键词： 武戏；舞台艺术；剧场形制

戏曲艺术是一门综合艺术,其核心在于表演,而不仅仅是一种文学样式。但在传统观念中,舞台上的表演只属于末流艺术,戏曲只是一种"文学样式"。吴梅曾评价清代戏曲的整体发展态势："余尝谓乾隆以上有戏有曲,嘉道之际,有曲无戏,咸同以后实无戏无曲矣。"[①]此言乃针对清代戏曲的文人创作而言,实际情形是清代戏曲表演日渐繁盛,其由以文本为中心逐渐转向以演员为中心,注重场上表演成为清代戏曲的特色。"舞台演技在清代的长足发展,主要表现在武打技巧的精进上。"[②]这源自戏曲生态环境的变化,是民众与统治者在审美趣味上都表现出了对打斗激烈的武戏的喜爱。在此背景下,剧场[③]形制开始逐渐朝着有利于武戏成长的方面发展,并为以打斗、特技来表现故事情节、衬托人物性格提供演出条件。

一、台下设瓮（地井）,为武戏扩音

戏曲多在空旷的场所上演,往往人声嘈杂,所以需考虑到演出的实际效果。以前多以为演员声音高昂可以吸引观众的注意力,但在武戏盛行后,演员的声腔表演逐渐被身段动作弱化乃至代替。为了扩大武戏演员在舞台表演中的声音效果,舞台上也相应地作出改

* 徐建国(1976—),博士,山西大同大学文学院副教授,专业方向：清代戏曲史。
【基金项目】本文为2018年国家社科基金后期资助项目"清宫武戏研究"(18FYS008)阶段性成果。
① 吴梅：《中国戏曲概论》,江西教育出版社2018年版,第209页。
② 廖奔、刘彦君：《中国戏曲发展史 第4卷》,山西教育出版社2000年版,第154页。
③ 中国古代的剧场大致分为商业性剧场、神庙剧场、宫廷剧场、王公贵族私家园林剧场、厅堂剧场以及临时性剧场等几种类型(参见车文明《中国古代剧场类型考论》,《戏曲艺术》2013年第2期),本文所指的"剧场"为神庙剧场与宫廷剧场。

变——在台下设瓮（地井）以起到扩音作用①。古戏台下大瓮（地井）出现的时间，尚不能确定。黄维若先生考察山西省襄汾县汾城乡尉村牛王庙时说，据当地民众口述，修建于道光年间的戏台台基下"建有三排纵列窑洞，其位置在戏台正中。每列窑洞中置大水缸六口，一共是十八口水缸。台上覆以木板。木板上再放薄的大方砖"②，此种设置主要起到加强舞台音响效果的作用。所以，至少在清代就有了舞台下埋设大瓮的例子。

清代戏曲的演出场所可分为宫廷与民间两类。受场地限制，清宫武戏多集中于庭院式戏台，其中清宫三层戏楼乃是首选。清宫大戏楼原有五座，由于战争、火灾等原因，现仅存故宫宁寿宫畅音阁、颐和园德和园戏楼两座。其中，畅音阁大戏台最底层戏台"寿台"台板上有地井五个，可以供上下演员或升降砌末使用；下面地下室深约两米左右，有五个地井，中间一口有水，余下四口为旱井。多数学者认为台下这几口地井主要起到共鸣作用，如廖奔先生说，"寿台天花板上有天井3个，地井5个，地井通后台，中有水井一口"③，既可供演出时制造喷水效果用，又可以'借水音'增加演唱的共鸣效果，使音色更美。丁汝芹先生说："台底下有五口'地井'，中间一口是水井，其余为土井，可以增大音响共鸣。"④朱家溍先生说："寿台台板有五个地井，井口盖板可以掀开，下去都可以通往后台，实际是地下室，并非五口真的水井。地下室内地面上还有一口真的水井，上面也盖着板，是为了扩大共鸣作用的。"⑤但也有学者对这一观点提出疑问，如王季卿先生即认为传统古戏台下设瓮助声之事属妄传⑥。他的主要理由是，台上演唱者的声音须透过地板方能传至台下，然后激发陶瓮的共鸣，但是声音透过地板至少会降低10个分贝，即能量已不足原先的1/10，即使陶瓮共鸣发挥扩音作用也达不到台上原声的强度⑦。罗德胤先生经过精密的仪器测量，也认为地井与声效关系不大⑧。朱家溍先生后来也修正了"共鸣助声"的说法，称"所谓井口共鸣助声之说乃误传"⑨。戴念祖《中国声学史》也对台下设瓮助声加以考证，认为古代钟鼓楼是利用地下洞穴作为共鸣腔，使声透彻；戏台与琴室、钟鼓楼应有不同，演唱声透过楼板阻隔已减弱，即使台下共鸣腔能起作用亦属有限，且台基四周多封闭，台下"共鸣器"向外辐射的声音更弱⑩。笔者曾实地考察，畅音阁舞台中间表演区域用木

① 关于戏台"设瓮助声"，杨阳认为：山西古戏台建造时创造性地采用了多种方式增加声响的传远性和清晰度，有"墙上设瓮""后台设洞""台下设瓮"和"台底空腔"等方式。（参见杨阳《山西古戏台声学效应研究》，山西大学博士学位论文，2015年）。廖奔《中国古代剧场史》（人民文学出版社2012年版）、王季卿《析古戏台下设瓮助声之谜》（《应用声学》2004年第4期）、车文明《20世纪戏曲文物的发现与曲学研究》（文化艺术出版社2001年版）、冯俊杰《山西神庙剧场考》（中华书局2006年版）、黄维若《明清时期中国北方农村戏台对音响效果的若干追求》（《戏剧》2000年第4期）等也都提到了"台下设瓮"的方式。
② 黄维若：《明清时期中国北方农村戏台对音响效果的若干追求》，《戏剧》2000年第4期。
③ 廖奔：《中国戏剧图史》，大象出版社2000年版，第554页。
④ 丁汝芹：《清宫内廷演戏史话》，紫禁城出版社1999年版，第67—68页。
⑤ 朱家溍：《清代内廷演戏情况杂谈》，《故宫博物院刊》1979年第2期。
⑥ 王季卿：《析古戏台下设瓮助声之谜》，《应用声学》2004年第4期。
⑦ 王季卿：《中国传统庭院戏场若干声学特征》，《声学学报》2015年第2期。
⑧ 张净秋：《清宫三层戏楼结构新探》，《戏曲艺术》2010年第2期。
⑨ 王季卿：《中国传统戏场建筑考略之二——戏场特点》，《同济大学学报（自然科学版）》2002年第2期。
⑩ 王季卿：《中国传统戏场建筑考略之二——戏场特点》，《同济大学学报（自然科学版）》2002年第2期。

板搭建,只是四周台基部分用砖石构筑,舞台台面为厚木板,主要起到承重作用,演唱声透过厚木板达到下方已极弱,基本起不到共鸣作用。那么,既然不是为了共鸣,清宫大戏台又为什么修建地井呢?

人们否定"舞台下设瓮(地井)"的"共鸣"作用,多是围绕演员的演唱表演来考虑这个问题,认为演员的演唱声透过台面阻隔减弱而无法与大瓮制造共鸣扩音效果。但如果换一种角度,即从演员的"武打"动作表演的方面考虑,问题就豁然开朗了。武打演员在舞台木制台面上表演,可以通过跺脚、摔打、翻扑制造"咚咚"的武打音响效果。也就是说,以舞台的台面为声源(降低声源的位置,非舞台台面之上),引起大瓮(地井)共鸣而扩音,扩散到舞台上方的穹形藻井,被"拢音"后再反射到观众席,观众就可以清晰地听到舞台表演的打斗之声了。对此,车文明先生曾言:"有的地方在单层舞台台基内埋设数口大缸,这样台面下的空洞也能起到扩音作用。"①对于清宫戏台的表演效果,梅兰芳说过:"重华宫这个戏台虽然在院子里,可是非常聚音,台顶上有天井,台板下有一大口井,是重檐的台。"②梅兰芳曾在重华宫漱芳斋戏台唱过戏,他的话应当可信。畅音阁戏台建于独立的大院之中,与帝后观戏点(正殿)颇远,场地比较空旷,为了使皇上、皇太后更好地观赏戏台演戏,必然在修建大戏台时考虑到舞台音效的问题。修建地井可以有效地增强演出效果,把武戏表演时的热烈打斗场面淋漓尽致地表现出来。

民间戏台亦有很多例子,在高处设置木板架空台底,起到"台底空腔"之用③,即类似于"台下设瓮",比如清代最常见的山门舞楼戏台。冯俊杰先生说:"山门舞楼是今天最常见的古戏台样式,神庙山门和戏曲舞台的组合体,估计至少占中国现存古戏台的70%以上。"④例如山西芮城永乐宫的龙虎殿,在元代曾是山门,"通面阔五间20.68米,通进深两间六椽9.6米。……中柱上装板门三间。台基高1.8米。后檐明间踏道缩在台内,两侧边缘有凹槽,当为唱戏时搭木板而设,故此门兼作戏台"⑤。再如山西运城万荣县清代后土庙山门戏台,建于同治九年(1870),中间用木板隔为两层,上层演戏(图1)。同在运城的芮城县东吕村清代关帝庙山门三连台,始建年代不详,中间的明间台板也用木板,可以随时拆卸(图2)。此种用在高处搭建木板充当台面的形式比较常见,因为民间演戏多为露天开放的人声嘈杂场所,声音显得格外重要,戏曲表演时山门前后两道大门必须关闭,形成有效的舞台共鸣空间体,即"台底空腔",此时舞台台面必须是轻薄的木板,再配上戏台内部屋顶设置的喇叭藻井,可以制造很好的武打声音效果,从而更能吸引观众的注意力。另一方面,舞台上搭建木板,还可以起到减震的作用,能缓解翻筋斗时带来的关节损害,此种木板铺设的台面在现今的舞台上依然在被使用。所以,清代宫廷与民间喜欢在戏

① 车文明:《20世纪戏曲文物的发现与曲学研究》,文化艺术出版社2001年版,第57页。
② 丁汝芹:《清代内廷演戏史话》,紫禁城出版社1999年版,第73页。
③ 王季卿指出,中国古代共振和混响的记载中提到,台下设水缸以盛水的多少来调节共振,部分戏台也用"台底空腔"来改善混响(《中国建筑声学的过去和现在》,《声学学报》1996年第1期)。
④ 冯俊杰:《略论明清时期的神庙山门舞楼》,《文艺研究》2001年第4期。
⑤ 车文明:《20世纪戏曲文物的发现与曲学研究》,文化艺术出版社2001年版,第147页。

台上搭建木板或在台下铺设大瓮（地井），主要是为了增强武戏的演出效果。而清代山门舞楼戏台的兴起，也是清代武戏繁荣昌盛的一个佐证。

图1　山西运城万荣县后土庙山门戏台　　图2　山西运城芮城县东吕村关帝庙三连戏台

（图1与图2中间戏台为木制台面，山西师范大学王潞伟提供）

二、扩大舞台面积，增强视觉冲击力

清代武戏的盛行引起剧场形制的另一个变化，表现为戏曲舞台面积扩大，这增强了武戏的表演效果，形成了强大的视觉冲击力。因为武打动作速度迅疾、变化复杂，且连续性比较强，尤其是多人混战，这便需要较为宽敞的演出区域作支撑。元代至明清的舞台面积逐渐扩大，也加速了武戏走向兴盛的进程，演员可以上演场面宏大、激烈打斗的场面，制造精彩的视觉效果。

元代的戏曲舞台较为狭小，车文明先生曾说：元代戏台平面在40—50平方米，其中前台占2/3左右，在26—33平方米之间，再减去后排乐队所占面积，表演区基本上20—27平方米[①]。舞台面积的狭小极大地限制了戏曲演出，尤其是限制战争场面的戏曲搬演，诚如陈瑞凤先生所说："探子汇报战况这一关目主要集中出现在元杂剧初期不是偶然的，主要原因有以下几点：……其二，戏台形制与表演形态的关系。元代早期戏台一般比较小，容许演员表演的空间有限，于是表演时不得不以'探报'的形式来表现战争。"[②]

至明代，戏台的面积得到了较大幅度的扩充，如山西新绛阳王稷益庙正德年间（1506—1521）所建的舞庭，总面积达到140多平方米；江西婺源阳春方氏宗祠戏台，总面积达到100平方米。另外，明代伸出式戏台的出现也为武戏的表演提供了空间，使得观众可以与演员产生近距离的互动。清代初叶，民间戏台表演面积依然保持明代规格，一般仍在45—100平方米，如山西省大同云冈石窟戏台的面积为95.75平方米[③]。在宫廷之内，

① 车文明：《中国古戏台调查研究》，中华书局2011年版，第41页。
② 陈瑞凤：《元杂剧战争场面表演形态研究》，《文化遗产》2010年第2期。
③ 车文明：《中国古戏台调查研究》，中华书局2011年版，第122页。

大戏楼的修建使戏曲表演的空间得到进一步的提升,如宁寿宫里的畅音阁三层大戏台之"寿台",相当于普通戏台的九个台面①。此外,圆明园同乐园清音阁、故宫寿安宫大戏楼、故宫宁寿宫畅音阁、承德避暑山庄清音阁、颐和园德和园大戏楼,都是高达三层,面积达200平方米左右,远远超过面积几十平方米的一般的民间戏台。因此,诸如《昇平宝筏》《昭代箫韶》《鼎峙春秋》《忠义璇图》等连台本武戏可以动辄以数千人的规模上演。

赵翼在《檐曝杂记》"大戏"条中记载乾隆皇帝在热河过生日时的情景:"内府戏班,子弟最多,袍笏甲胄及诸装具,皆世所未有,余尝于热河行宫见之。上秋狝至热河,蒙古诸王皆觐。中秋前二日为万寿圣节,是以月之六日即演大戏,至十五日止。所演戏,率用《西游记》《封神传》等小说中神仙鬼怪之类,取其荒幻不经,无所触忌,且可凭空点缀,排引多人,离奇变诡作大观也。"②朴趾源《燕岩集》亦有记载:"八月十三日,乃皇帝万寿节,前三日后三日,皆设戏。千官五更赴阙侯驾,卯正入班听戏,未正罢出。戏本皆朝臣献颂,诗赋若词而演而为戏也。另立戏台于行宫东,楼阁皆重檐,高可建五丈旗,广可容数万人……"③宽阔的舞台可以展现恢弘的战争场景,带来强大的视觉冲击力,使得亲临戏宴的外藩及属国使臣,感受到大清的盛世武功。

因此,戏台面积从宋元时期的近40平方米扩展到明清时期的100平方米甚至200余平方米,为武戏的发展提供了充足的表演空间,可以使之扩大演出场面、增加演出人物等,制造出更为精彩的舞台呈现。在《三打祝家庄》中,表演到攻打祝家庄时,宋江众人被困于盘陀路,祝家庄祝氏三雄布置了层层包围,石秀则急寻梁山人马向宋江报信,这三方面人马在舞台上形成里外三层轮转,只有宽阔的舞台才能适合演出这样的纷乱战争场面。

清代剧场形制的变化,还表现在为了突出侠义人士的本领高强,特意在舞台前设立高杆,演员在上面做特技表演。周贻白说:"凡剧目中有登高履险或飞檐走壁的情节,便得跃上栏杆练出各种架势。其时的装置,是在舞台前端上方,固定地设一铁制横杆,横贯左右台柱,在横杆上设数直柱,直通台顶。比方《八蜡庙》《四杰村》《拿高登》《花蝴蝶》这类剧目,都有上栏杆的表演。这种功夫实际上就是从练杠子而来,但居高临下,较之练杠子又更进一步。"④在清代桃花坞版画《大四杰村》中,画面上呈设一横杆,余迁、濮天鹏、鲍金花、花碧莲、濮天雕在横杆上做各种架势,以表示他们登高履险或飞檐走壁的情节,以及进村搭救骆宏勋,合力杀死朱氏兄弟的情节(图3)。故宫畅音阁大戏台前亦设置高杆,以供演员作攀高特技之用,通过制造视觉冲击来达到吸引观众眼球之目的。现在舞台上已无此装置,多数只站在椅上或桌上示意而已。

清代以来,观众包括上层统治者日益喜欢历史演义、公案侠义、神鬼打斗等打斗题材的故事,武戏的发展随之蒸蒸日上,演员的打斗表演技艺也日益精进。在此种背景下,清代的剧场形制也得到了改进。关于剧场形制与戏曲演出的关系,车文明先生说:"剧场的

① 廖奔:《清宫剧场考》,《故宫博物院院刊》1996年第4期。
② (清)赵翼:《檐曝杂记》,中华书局1982年版,第11页。
③ 陈芳:《乾隆时期北京剧坛研究》,文化艺术出版社2001年版,第119页。
④ 周贻白:《周贻白戏剧论文选·中国戏剧与杂技》,湖南人民出版社1982年版,第150—151页。

图 3 《大四杰村》
(图片来源:《中国木版年画集成·桃花坞卷》)

建造,必须满足戏曲演出的需要。从这一方面讲,戏曲特征对剧场形制起着决定性作用。但另一方面,剧场又受社会历史文化与物质条件及地区因素的制约,因而有它自身的发展逻辑,又不完全由演出需求决定,戏曲本身也要适应剧场形制的特殊要求。这样,两者相互依赖、相互作用,形成了中国古代戏曲与剧场的某些民族性格。"[①]

综上所述,清代武戏盛行,需要宽阔的舞台、能够制造扩音效果和突出演员技艺的特殊装置,这就要求戏台要"台下设瓮""台底空腔"、扩大面积以及增设高杆装置来加以满足。在戏曲舞台上,通过施展演员的高超表演技艺来揭示人物的心理世界,突出激烈的打斗场面来强化戏剧冲突,从而增强表演的观赏性,激起观众的兴趣,这表现出了武戏逐渐成熟的趋势。所以,舞台形制的演变是随着戏曲艺术的发展而进行的,其面对戏曲生存环境的变化以及戏曲艺术的审美变化而作出了相应变革。

① 车文明:《20世纪戏曲文物的发现与曲学研究》,文化艺术出版社2001年版,第56页。

论中国戏剧对日本歌舞伎旋转舞台的借鉴与创新

冯丽雅　李莉薇[*]

摘　要：旋转舞台诞生于18世纪，时至今日依然是歌舞伎表演常用的舞台设施。旋转舞台于19世纪末传入中国，中国戏剧对其不断推陈出新，创造出各式各样的旋转舞台，并取得了良好的戏剧效果。旋转舞台在近现代中国戏剧舞台上的种种新变，不仅体现了中国戏剧善于学习外来文化的开放心态，也体现了跨文化交流对中国戏剧发展的重要意义。

关键词：日本歌舞伎；旋转舞台；舞台装置；外来文化；中国戏剧

早在18世纪初，日本演剧舞台就出现了旋转舞台的雏形——"盆"。后经过日本戏剧家的努力尝试，旋转舞台成功地应用到了歌舞伎表演中。从此，旋转舞台引起了戏剧界的关注。19世纪末旋转舞台传入中国，并应用在中国戏曲的创作、表演中。旋转舞台的引进，体现了中国戏曲舞台艺术借鉴外来文化的初步尝试。中国戏剧在接受旋转舞台的同时，结合自身的艺术特征，对其进行了多种改良。比较现今中日两国的旋转舞台，无论外部样式还是功能，都有着诸多不同。近现代以来，中国的许多剧种、剧目都引入了旋转舞台，并且获得了很大成功。旋转舞台在中国的引入与创新，对我国戏剧舞台艺术的发展与变革有着重要意义。

日本学界曾对旋转舞台的样式、起源与发展等问题进行过探究，中国也有不少人谈到旋转舞台的运用和新变。然而，对旋转舞台是如何传入、如何被应用在中国戏剧舞台上，中日两国的旋转舞台有何异同，等等，学界讨论甚少。本文将详细梳理旋转舞台在日本的发展流变、其传入中国的途径以及在中国的种种新变，从而进一步考查它对中国舞台艺术发展的作用。

一、日本旋转舞台的历史发展

关于旋转舞台的起源，据笔者目前在日本所见资料，大致有以下两种说法：

[*] 冯丽雅（1994—　），华南师范大学外文学院硕士生，专业方向：日本文化。李莉薇（1975—　），博士，华南师范大学外文学院副教授、硕士生导师。专业方向：中日比较文学、中国戏曲史、中日戏剧交流史。
【基金项目】本文为国家社科基金艺术学课题"20世纪京剧在日本的传播与接受研究"（16BB021）、广东省特色创新项目"近代日本报人对中国戏曲的译介与传播研究"（2015WTSCX010）阶段性成果。

（1）旋转舞台是宝历八年（1758）狂言作家并木正三（1730—1773）所发明。

（2）旋转舞台是享保初年（1716）狂言剧作家中村传七（？—1725）所创造，后经并木正三改造而成。

18世纪中期，并木正三大胆尝试，将旋转舞台应用于《三十石艠始》的首次演出当中。《三十石艠始》通过旋转舞台在短时间内完成舞台布景的变换，给观众们带来了视觉冲击，新奇的转换方式制造了良好的演剧效果，引起了观众、戏剧家们的关注。并木正三成为旋转舞台发展史上不可不提的人物，甚至被认为是旋转舞台的创始人。其实早在18世纪初，中村传七就创造出能在戏剧舞台上转动的装置——"盆"。舞台装置"盆"又被称为"ぶん廻し"，也曾在戏剧舞台上使用。并木正三的贡献并非创造旋转舞台，而是改进旋转舞台。

> 在旋转舞台创造初期，木偶戏乃至竹田的傀儡戏都曾使用过初期的旋转舞台。然而在变化自如的戏剧舞台上使用"ぶん廻し"那样缓慢的舞台装置大概没有必要。①

可见，旋转舞台的雏形"ぶん廻し"因为结构笨重，操作不便，在戏剧表演过程中未能呈现出预期的效果，因而未得到人们的重视。与之相对，并木正三改造的旋转舞台则被人们记住了。宝历八年，并木正三改造的"うわ廻し"被应用在《三十石艠始》的演出中。其通过舞台的转动，交替呈现不同的戏剧场景，使之更为自然、顺畅地展现在观众面前。

> （宝历8年12月22日初日，大阪角芝居②）场景转换在《三十石艠始》中大获成功。……剧团想方设法建旋转舞台，他们从十二月上旬开始就在法善寺前挖土，要建一个大型的舞台设备……能让整个舞台转动。这种手段让在座的人都极为惊讶，同时也让各位金主们都感到极为满足。③

舞台转动随时可以完成场面更替，如此震撼的换景操作在当时引起了极大的反响，并木正三也因此而广为人知，甚至被误认为"旋转舞台的创作者"。

到18世纪末，又出现了一种新式的旋转舞台——嵌入式旋转舞台。于是，舞台的结构发生了变化，转动的台板与舞台处于同一平面上（图1）。

随着旋转舞台的流行，其对歌舞伎演出的影响亦逐渐加深。19世纪中期，日本戏剧家将其改造成另一种新式旋转舞台——"蛇の目廻し"。"蛇の目廻し"舞台装置由内外两个旋转舞台组成（图2），使用时内外两个旋转舞台绕圆心同时转动。

"蛇の目廻し"式旋转舞台的内外两个转台同时使用，需要与演剧的剧情发展高度配

① （日）杉野橘太郎：《東西廻り舞台とその創始者》，《早稻田商学》1957年，第149页。引文由笔者所译，下同。
② 大阪角芝居：建于17世纪的大阪新式剧场。
③ （日）国书刊行会编：《並木正三一代咄》，《新群書類従》，国书刊行会1908年版，第180页。

图1 金毘罗大芝居舞台①

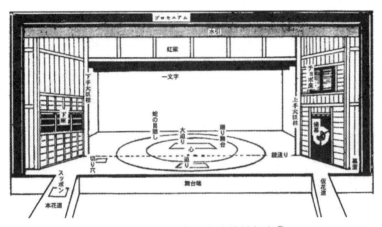

图2 19世纪中期的新式旋转舞台②

合。因此,此类旋转舞台的使用仅限于少数几个特定剧目,大大降低了转台的实用性。据笔者目前所收集到的资料来看,日本现存的旋转舞台中未见"蛇の目廻し"转台。此外,有材料显示,在"蛇の目廻し"转台之后,还曾出现过"三輪廻し"转台,即三个旋转舞台围绕同一圆心转动的舞台装置。其结构复杂,也未能得到广泛使用。"蛇の目廻し""三輪廻し"以后,旋转舞台在结构上不再有明显的改变。纵观旋转舞台的几个历史发展阶段,大部分的转台都是旋转台板与舞台在同一平面上,可以说是平面的旋转舞台。

① 金毘罗大芝居舞台1835年建于日本香川县,是日本现存最古老的歌舞伎舞台,被称为"金丸座",被指定为日本珍贵文化遗产。
② 《用语解说》,http://www.asahi-net.or.jp/~UE1K-OOTN/5103d.htm。

二、旋转舞台的效用

歌舞伎剧目不少脚本中都有类似"舞台旋转"的操作说明。以《歌舞伎脚本杰作集》[①](1921—1923)为例,其中包含"舞台旋转"之类的舞台说明文字的有《绘本台法衢》等二十二个剧目。该剧本集共十二卷,收录了安永六年(1777)到文政十年(1827)即歌舞伎全盛期至烂熟期之间具有影响力的代表性剧目,至今仍在上演的《假名手本忠臣藏》《心中天网岛》中也有"舞台旋转"的文字说明。通过这些剧目,旋转舞台的作用可以归纳为以下几个方面:

(一)变换场景

戏剧演出中,舞台背景、道具等常常需要随着表演的进度进行调整。旋转舞台一般分为前后两部分(图3)。舞台的正面为演出场景,背后则是下一幕舞台的演出布景。在舞台正面演出的同时,工作人员则在舞台背面进行布景安排。演出一结束舞台立即转动,下一幕的场景也就随之展现在观众面前。舞台转动停止,场面更换完成,下一幕戏接着上演。所以,旋转舞台最突出的作用就是实现了场景的快速转换。

图3 《剧场训蒙图集》(1806)中的旋转舞台

前文提及的《三十石艠始》,共有五处"舞台转动"的说明,其末尾处有这样一段文字:

> 大家[②]:"游轩,不要再逃了!"此时道具再次转动。辨之作、源八、总角站立着。此时道具第四、五次转动,舞台停止时,舞台右侧是(淀与三右卫门)家的模样。舞台

① (日)坪内逍遥、渥美清太郎:《歌舞伎脚本杰作集》,春阳堂1921—1923年版。
② 大家:剧中人物淀与三右卫门、小市、缝之助等人。

上花满缝之助等人与游轩打斗。源八、总角从花道跑步登场。①

该片段讲述主人公淀与三右卫门追捕川浦游轩等人的内容,分为"河川之间"和"淀与三右卫门家中"两个场景。淀与三右卫门在家中抓捕川浦游轩,而神道源八和倾城总角等人则是在"河川"那边追捕川浦游轩同伙熊本辨之助,舞台正反面分别布置了两个场景。在演出过程中舞台旋转,两个追捕场面相互切换,不同的场景交替呈现在观众面前。旋转舞台的使用,缩短了舞台换景的时间,从而强化了戏剧的连贯性,增强了观众们的兴趣。

(二)协助演员快速登场、退场

自并木正三以后,日本戏剧家对旋转舞台进行了更进一步的利用。旋转舞台除了更换舞台装置、背景外,还可以协助演员快速登场、退场。例如,《镜山旧锦绘》②中出现了五处"舞台旋转"的文字说明,其中两处是随着舞台旋转而闭幕,演员借此退场。

(尾上)指着一间③大小的佛堂
陷入了沉思,就这样,舞台在三重奏乐声中旋转。
<div style="text-align:center">幕</div>
足利墙外 鸟声啼叫的场景
演员名称　仆人、初;牛屿主税;下人、伊达平;同伴、可内。
本舞台,朝向舞台正面是一面墙,舞台后方则是番屋④的辻行灯⑤。……帷幕拉起,钟声、鸟鸣声响起。……⑥

这段是《镜山旧锦绘》的舞台设置说明。舞台缓缓转动,闭幕,戏剧演员也随之慢慢退场,分场结束。随后则是"足利塀外鸟鸣"的分场,下人"初"、牛屿主税等人登场。闭幕前的戏剧分场在主人公尾上的家中。尾上因被当众羞辱,十分羞愧,所以打算与下人"初"道别后自杀。"初"迈出尾上家门,舞台开始转动,于是有了上述片段。舞台转动,尾上、下人"初"退场,分场落幕。随后舞台换成"足利塀外鸟鸣"分场的布景。需要注意的是,舞台转动前,下人"初"一方面因主人之前蒙受羞辱而牵挂主人,另一方面由于尾上要求马上外出送信而又不得不迈出家门。舞台徐徐转动,演员渐渐退出观众的视线,在视觉上起到淡出的效果,让演员的退场更加自然。

① (日)塚本哲三:《脚本集》,有朋堂书店 1922 年版,第 147 页。
② 《镜山旧锦绘》是根据天明二年(1782)首次上演的《加加见山旧锦绘》中的部分内容改编而来的歌舞伎剧目。本文所用的是收录于《名作歌舞伎全集》(1969)第十三卷的版本。
③ 一间:日本尺贯法度量衡制的长度单位,约为 1.818 米。
④ 番屋:江户时期幕府、大名在江户(现在的大阪地区)的十字街道设立的番所,主要目的为自警。
⑤ 辻行灯:挂在番所外的灯笼。
⑥ (日)户板康二:《名作歌舞伎全集·第 13 卷·时代狂言集》,东京创元新社 1969 年版,第 267 页。

三、关于旋转舞台最早的介绍

在中国,日本旋转舞台的描述最早见于黄遵宪的《日本国志》。1877 年到 1882 年,黄遵宪担任驻日外交官,他记录了旅日期间的种种见闻、感想,并于 1887 年编写成《日本国志》一书。黄遵宪在书中这样介绍日本的演剧场面:

> 演戏,国语谓之芝居,因旧舞于兴福寺门前生芝之地故名。辟地为广场,可容千余人。场中为方罫形,每方铺红毹毵,坐容四人。场之正面为台,场下施大转轮,轮转则前出下场,后出上场矣。场之阶下为桥,亦有由阶下上场者。①

这里详细描述了日本传统戏剧中独特的舞台装置——旋转舞台和花道。舞台一分为二,下面安置了大转轮,转轮转动,舞台正面与背面相互转换。

此外,晚清时期的学者王韬也曾在《使东述略 扶桑游记》(1879)一书中提到了日本戏剧的场景变换。王韬曾于光绪五年(1879)应日本文人邀请,前往日本游历。他先后游历了东京、大阪、神户、横滨等城市,考察了日本的政治、经济、文化、教育等,并将此撰成《使东述略 扶桑游记》一书。书中记载:

> 日本优伶,于描情绘景,作悲欢离合状,颇擅厥长……总之,东西洋戏剧:鱼龙曼衍,光彩陆离,则以西国胜。庐舍山水,树木舟车,无不逼真,兼以顷刻变幻,有如空中楼阁弹指即现,则以日本为长。②

王韬在书中对东西方戏剧艺术特点加以比较后认为,"鱼龙曼衍,光彩陆离"是西方戏剧的特点,而日本戏剧舞台则可以做到"顷刻变幻""弹指即现",也就是旋转舞台能瞬间完成舞台布景转换。

黄遵宪和王韬两人不约而同地记录了日本旋转舞台的场景运用,说明此种独具特色的舞台装置已经引起了中国人的兴趣。由此推测,旋转舞台就是在 19 世纪末被介绍到中国的。

四、旋转舞台在近代中国的应用

进入民国时期,戏剧改良运动轰轰烈烈地展开,传统戏剧"一桌二椅"的舞台布景开始受到冲击,实物布景越来越多,旋转舞台也得到了应用。

(一)上海新舞台剧院的旋转舞台

上海新舞台是 1908 年前后由夏月珊、夏月润、潘月樵等人在上海南市十六铺创建的

① (清)黄遵宪:《黄遵宪全集·日本国志·下卷》,中华书局 2005 年版,第 878 页。
② (清)王韬、何如璋:《使东述略 扶桑游记》,商务印书馆、中国旅游出版社 2016 年版,第 56 页。

新式剧院,是当时中国第一个近代化剧场,被称为"舞台鼻祖"。据说当时为了建设旋转舞台,夏月珊等人特地邀请了日本的舞台建筑师到中国进行指导。

民国国务总理孙宝瑄曾在日记中这样描述在上海新舞台的观剧感受：

> 光绪三十四年(1908)十月十四日　晴……
> 是夕,复与少山至十六浦观新舞台演剧,台屋构造步武欧西,有三重楼,可坐数千人,皆绕台作半圆式,台形亦如半月。未开演时,亦垂以幕。须臾,幕启,始奏伎,歌舞弦吹皆如旧,惟布缀景物,时有变化,悦人心目……①

20世纪初上海新舞台上出现实物布景,且"时有变化",说明当时旋转舞台已开始应用于近代中国的戏曲表演中。上海新舞台吸收日本和欧洲的建筑风格,使用旋转舞台,让台上景物"时有变化",给观众带来赏心悦目的感受。1910年上海新舞台改建,原有的旋转舞台改成了双转台的装置结构②。旋转舞台也因新舞台在上海乃至全中国闻名。

关于旋转舞台在近代中国的传播,著名戏剧史家周贻白说："民国初年,上海且曾风行过所谓旋转舞台,其法盖仿自日本,一时汉口、长沙,相继效法。"③这说明中国对旋转舞台的接受,首先从上海开始,后在汉口、长沙等地均有。不仅如此,北京、广州等地也陆续建成了"第一舞台"④、开明新戏院⑤、太平戏院⑥等拥有旋转舞台的新式戏院。

(二)《麻风女传奇》《孟谐传奇》中的旋转舞台

20世纪初,鉴于传奇的衰落,一些戏剧作家尝试戏剧改良。他们在传奇创作中有意识地运用旋转舞台和场幕布景,其中最有代表性的是陈天尺(亦称陈尺山,1875—1944)⑦。他创作有《麻风女传奇》(1913)和《孟谐传奇》(1916),两部作品中均多次出现"舞台旋转"的舞台操作文字说明。

《麻风女传奇》是由三十幕组成的新编戏剧,故事围绕女主人公邱丽玉展开。此剧共有十六处出现"舞台旋转"的舞台说明。《孟谐传奇》由六个独立的故事组成,故事取材于《孟子》。剧本中出现"舞台旋转"的说明共有八处。这些舞台说明大致可分为两种类型。一种是舞台转动,舞台背景随之更新。例如《麻风女传奇》第二十二幕：

> 第二十二幕　惊蟒
> (停思介)呵,有了!古人潢汙行潦,蕴藻桐蘩,尚且可羞可荐,何况这里后面套桐,十数酒瓮,都是慢慢的酿成好酒。我这里香烛茶点都有了,难道不是现成的祭品?侬家何不就找那里致祭呢?(作开门介)(舞台旋转)(台上饰小套桐,左壁墙边,排列

① 孙宝瑄:《忘山庐日记》,上海古籍出版社1983年版,第1262—1263页。
② 徐幸捷、蔡世成:《上海京剧志》,上海文化出版社1999年版,第313页。
③ 周贻白:《中国戏剧史》,中华书局1953年版,第742页。
④ 第一舞台:1914年杨小楼等人集资在北京珠市口大街路北创建的北京第一家新式剧场。
⑤ 开明新戏院:1922年创建于北京的新式剧场。
⑥ 太平戏院:1914年创建于广州市太平路(现人民中路)的新式剧场,拥有简易的旋转舞台装置。
⑦ 左鹏军:《晚清民国传奇杂剧史稿》,广东人民出版社2009年版,第334页。

大酒瓮十余个,瓮盖上散置零星器具,纵横无序)①

主人公邱丽云曾受义父照顾多时,今日清明节,邱却因身体不适无法前往墓地拜祭,内心十分自责。此时,邱想起隔壁房间有十数酒瓮,于是决定在家进行简单拜祭。邱做开门的动作,舞台转动,舞台便出现放酒瓮的房间。舞台的旋转让两个不同场景在短时间内完成转换,从而使邱"祭拜救命恩人"的整个过程完整、流畅地呈现给观众。

另一种类型是舞台旋转伴随着演员的上场、下场。前一幕演出结束时,舞台转动,演员和舞台一同退出观众的视线,同时新的舞台布景、装置和演员也缓缓出现在观众眼前。例如《孟谐传奇》第四幕:

> 第四出　食鹅
> 吾弟当面辱我,说得恁地嘴响,我且试一试他,看他到底是真廉士、假廉士。他不是最恨那鹅么,我且怂恿母亲,宰了请他。他正在枵腹,难道不食吗?如果不食,我便佩服到地了。(舞台旋转)(台上设餐案,杂捧熟鹅饭菜上,陈列介)②

"吾弟"在众人面前羞辱我,"我"(陈仲子之兄)因此心怀不满。于是,"我"想借"吾弟"饥饿之时考验其是否真廉士。此时,舞台开始转动,舞台上摆设餐桌,同时下人们也手捧饭菜随之上场。

《麻风女传奇》《孟谐传奇》两剧虽然并未上演,却是旋转舞台在中国戏剧创作中的一次有益尝试。

(三)《斗牛宫》中的旋转舞台

民国时期,有一出灯彩戏《斗牛宫》也利用了旋转舞台的机械转动,为表演增色不少。剧中有一个展示二十八宿的场面,他们各自站在圆形的转台边上,随着台板的转动仿佛走马灯似的一一亮相③。把二十八个人物形象行云流水般地依次展现在观众面前,现场效果应该很好。

以上几个例子,虽然戏曲文本和舞台演出有别,但旋转舞台始终被作为一种特殊装置引进到演出思维当中。

五、中国现代戏剧对日本旋转舞台的创新

旋转舞台传入中国以来,中国戏剧结合自身的艺术特点,在舞台的样式和效用上进行了多次创新。现代中国戏剧舞台上,旋转舞台被改造成不同样式,有阶梯式旋转舞台、"八卦"式旋转舞台、坡道式旋转舞台、双转台,等等。旋转舞台对当代戏剧舞台的艺术呈

① 张晓燕、王汉民:《陈天尺剧作研究》,巴蜀书社2013年版,第629页。
② 张晓燕、王汉民:《陈天尺剧作研究》,巴蜀书社2013年版,第103页。
③ 张之薇:《京剧传奇》,山西教育出版社2014年版,第228—229页。

现作用巨大,像京剧《赤壁》、越剧《西厢记》、潮剧《德政碑》、黄梅戏《徽州女人》、话剧《桑树坪纪事》等,都因引入旋转舞台而受到观众和戏剧界的认可。下面从舞台样式、舞台作用两方面来考查旋转舞台的种种新变。

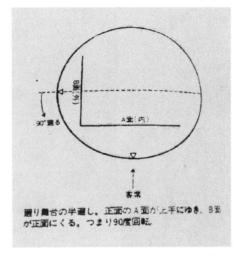

（一）舞台样式的革新

1. 旋转角度多样化

日本旋转舞台一般分成正反两面,正面演出,背面布景,换景时舞台转动180度。不过,日本还有一种旋转舞台,通过转动90度来完成场面转换。如图4所示。

图4 《心中天网岛》旋转舞台设计稿①

从图中可以看出,圆形的舞台被分成两部分,两个场景呈相邻90度分布,A面的演出结束后,舞台转动90度,B面的布景来到舞台正面,场面转换完成。实际的舞台变换场面如下(图5、图6)。

图5 舞台转动前的场面

这种"半旋转"式舞台只需转动90度即可完成换景,因而比原来的180度旋转方式更为便捷,其在《镜山旧锦绘》《深沙大王》等剧目中均有过使用。

而当代中国的戏剧舞台上,旋转舞台不仅有90度、180度的旋转,也有像越剧《西厢记》那样,创造性地转动45度、270度来完成场面变换(图7舞台转动45度即是图8的场面,图9舞台转动270度即是图10的场面)。

可见,旋转舞台转动的角度可依据剧情发展的需要来设置,即使在同一剧中,也可以是多样的。而在话剧《桑树坪纪事》中,更出现了360度的舞台旋转方式。

① （日）马场顺:《歌舞伎鉴赏入门》,日本放送协会1990年版,第29页。

图 6　舞台转动 90 度后的场面

图 7、图 8　越剧《西厢记》的场景变换

图 9、图 10　越剧《西厢记》的场景变换

2. 舞台使用灵活化

如图 11 所示，建造旋转舞台是一项极其复杂且耗时较长的工程。这种旋转舞台一般在室内的剧场或是室外临时搭建的戏台上搭建。转台一旦建造完成，其大小就被固定。即便是在室外临时搭建的舞台上，演出完毕，它也会被直接拆卸，无法搬至其他剧场二次使用。针对此种情况，中国对旋转舞台进行了改进，设计出如图 12 所示的新式转台——土转台。

图 11　日本旋转舞台建造中的照片①

图 12　儿童剧《喜哥》剧照

土转台较日本旋转舞台轻便,而且建造成本相对较低,可以供不同的剧场循环使用,且能根据剧场实际面积来调节大小,实用性高②。其曾在苏联剧《青年近卫军》(1959)③、儿童剧《喜哥》(1982)(图 12)④等剧目演出中使用过。北京庆乐戏院曾上演的《黄飞虎反五关》使用了临时搭建的土转台,不仅方便了场面换景,还产生了如同灯彩戏《斗牛宫》中的走马灯似的戏剧舞台效果。主人公黄飞虎与闻太师随着舞台转动追逐跑动,场面十分激烈,成功吸引了观众的眼球,调动了观众的情绪⑤。

3. 舞台旋转立体化

除了土转台以外,中国的戏剧舞台上还有坡道式转台、阶梯式转台等。这样的转台跟日本平面上转动的旋转舞台相比,可谓是全新的。根据剧情的发展需要,戏剧导演会对旋

① (日)井下正三:《こんぴら歌舞伎》,保育社 1996 年版,第 103 页。
② 吴学良、马正龙:《介绍新创造的土转台》,《戏剧报》1960 年第 3 期。
③ 程式如:《儿童剧散论》,中国戏剧出版社 1994 年版,第 242—252 页。
④ 沈尧定:《舞台美术设计实践与技巧》,北京工艺美术出版社 2004 年版,第 32 页。
⑤ 余宗巍:《机关布景——二十世纪初期中国传统戏曲舞美的变革》,上海戏剧学院硕士学位论文,2013 年。

转舞台的样式做出不同的修改。例如,话剧《桑树坪纪事》(1987)中的坡道式旋转舞台,表面看上去就是一个类似"八卦"的形状(图13)。

图13 《桑树坪纪事》剧照

曲六乙先生曾评论《桑树坪纪事》说:

> 《桑》剧的最大成功,是在导演艺术方面,导演对舞台创新的追求,导演的美学思想的阐发,导演融汇各种创新成果的能力,导演统领艺术创造全局的智慧,使得舞台演出气势磅礴,格调高雅,色彩缤纷,力度深厚,堪称精美之作。①

导演在剧中创造性地使用了直径 14 米的立体坡道式转台,结合戏剧演员的歌与舞,展现了桑树坪上农民的艰苦生活。如图 13 所示,舞台顺时针转动,演员们则逆时针沿转台弯腰爬行,加上背景音乐的渲染,还原了当时农民们在桑树坪上耕耘的情景,表现了"诗性的智慧"。该剧的出现是中国戏剧新浪潮即将到来的强讯号②。可见,旋转舞台不仅仅是戏剧舞台上的一种机械装置,更可以结合多方面的戏剧元素,强化戏剧情节的艺术表现力。

4. 舞台转动多元化

谈及旋转舞台样式的创新,不可不提的还有国家大剧院的鼓筒式转台(图14)。

从图中可见,鼓筒式旋转舞台由多个正方形模块组成,旋转形式也不再是原来的单一舞台旋转,而是实现了多个转台同时转动。这一转台具有世界顶级水准③,能结合升降台制造舞台边升降边转动的效果。

(二)戏剧化的旋转舞台

民国时期,中国传统戏曲的"一桌二椅"布景模式发生改变。戏剧家为满足戏剧表演的需要,创造出了不同类型的旋转舞台,使现代中国的旋转舞台不仅能够更换场景,还具有较强的舞台表现力。

① 《中国戏剧年鉴》编辑部:《中国戏剧年鉴 1989》,中国戏剧出版社 1990 年版,第 104—105 页。
② 《中国戏剧年鉴》编辑部:《中国戏剧年鉴 1989》,中国戏剧出版社 1990 年版,第 104 页。
③ 《国家大剧院启用戏剧场老〈茶馆〉新开张》,http://www.china.com.cn/news/txt/2007-10/01/content_8992842.htm。

新编潮剧《德政碑》就是一个典型的例子(图15)。

该剧讲述唐代狄仁杰的故事。狄仁杰造福于民,百姓们为之立"德政碑"。而其子狄景晖却为讨好武则天,敬献宝石,不惜害人性命,被状告后成为死囚。经武则天暗中帮助,他才得以保住性命。狄仁杰看见"死而复生"的儿子后,羞愧难当,遂在德政碑前撞碑自杀。图15是狄仁杰自杀前在德政碑与死去的玉儿的父亲和官人的亡魂相遇的场景。该剧使用的是阶梯式转台,转台被假定为冥界和人间的分割线。转台上的为现实生存着的狄仁杰和玉儿,转台下的则为玉儿死去的父亲和官人的亡魂。阳间是人间,阴间是地狱,是"一上一下"的对应关系。剧中的旋转舞台除了"转动换景""协助演员登场退场"以外,还通过类比物理空间上的"一上一下"关系,赋予了旋转舞台象征意义。转台不再是一种单纯的机械道具,而是一种能表达戏剧思想内容并被纳入舞台设计体系的富有表现力、生命力的特殊舞台表现方式[①]。

图14　国家大剧院中的旋转舞台

图15　潮剧《德政碑》剧照

① 江焕明:《浅谈潮剧舞台表演中转台的运用——以〈德政碑〉为例》,《戏剧文学》2014年第5期。

六、中国旋转舞台的独创性

中国戏剧界引进旋转舞台，并对其进行再创造，使其以全新的形式适应我国的戏剧表演，体现了中国旋转舞台的独创性。中国旋转舞台的独创性主要表现为以下三方面：

（一）提高了舞台空间利用率

日本旋转舞台分 90 度、180 度旋转，将舞台分成两部分，转台上戏剧表演的空间仅占舞台的几分之一。而现代中国的旋转舞台在保留转台原有的"转动换景"功能外，还对舞台的样式进行了多种革新。总体来看，现在的旋转舞台大部分是开放式的舞台装置，舞台不进行空间上的分隔，大大提高了舞台空间的实际利用率。

（二）增强了舞台表现力

中国的旋转舞台，用不同造型满足戏剧表演的需求，为戏剧表演提供更多的可能性，从而提高了舞台的表现力。比如，话剧《桑树坪纪事》中，转动的旋转舞台，将演员们一个接一个地带到舞台中央，把当时农民艰辛的面貌展现给观众。旋转舞台结合演员的动作、舞台背景和音乐发生转动，使观众产生共鸣，从而调动了观众的情绪，制造了良好的舞台效果。转动的舞台与其他戏剧元素巧妙结合，可以进一步增强戏剧作品的表现力。

（三）丰富了舞台假定性

潮剧《德政碑》中的阶梯式转台被假定为冥界和人间的分割线。转台上为现实生活中的人，称为阳间；转台下则为玉儿死去的父亲和官人，代表阴间。旋转舞台通过物理空间上的"一上一下"关系，形成对比，增强了观众的即视感。《桑树坪纪事》的斜坡式转台模仿黄土高原制作而成。转台上，演员弯腰爬行，辛勤劳作，却依旧生活艰苦。不停转动的转台被假定为一面"八卦"，生活百态被一一照现在这一斜坡式的旋转舞台上。无论是静态的转台还是动态的转台，不同戏剧中的旋转舞台所假设的特定空间，都终将折射出戏剧表演背后所隐藏的戏剧内涵。

七、结　语

旋转舞台从日本传入中国及其在中国戏剧舞台上的种种新变，体现了中国戏剧擅于吸纳外部元素"为我所用"的品性。日本戏剧比较重视写实性，所以日本演剧家发明旋转舞台，以实现短时间内完成换景。而中国戏剧则更为注重写意性，因而引进旋转舞台后对其进行了再创造，使其以不同的形式适应我国的戏剧演出。旋转舞台在中国的被接受与再创造的过程，实际上也是对歌舞伎的旋转舞台进行"中国化"的过程。正是因为我们能不断地借鉴、吸收外来文化，中国戏剧才会永葆青春的活力。

李斐叔生平考论

李小红*

摘　要：李斐叔是南通伶工学社第一科学生，张謇的得意门生，欧阳予倩的高足，梅兰芳的私人秘书，曾经跟随梅兰芳出访日、美、苏。当下有关他的研究很少，且多有错讹。本文即就其出身、长相、家室、演戏、著述、去世情况以及与南通伶工学社和梅兰芳的关系做出梳理，一者为引起学界对其学术价值给予足够重视，二者旨在促进梅兰芳研究走向深入。

关键词：李斐叔；梅兰芳；欧阳予倩；张謇；南通伶工学社

李斐叔，名金章①，字斐叔，是梅兰芳继姚玉芙、程砚秋之后的第三个弟子。当年有报纸曾称："神机军师姚玉芙、智多星李斐叔"②。

1929年《北洋画报》载署名"晴山"的《斐叔小传》云：

> 斐叔姓李，名金章，如皋人也。以冠军卒业于张季直所立之梨园学校。季直爱其才，思有以成之；曩年梅兰芳之沪，便道过南通，遂使执贽于梅氏之门，遂负笈北上；授衣钵焉。斐叔为人坦率孤介，不苟取与，工书善画，能诗词。习艺外更为梅氏司笔墨。前岁南旋服务于懋业银行。迨国民政府成立，乃弃优而仕，任江海关公署科员。今者兰芳将有美洲之行，电促来平，使随行海外作记室。斐叔貌如妇人女子，而怀有大志，每思更进旧剧为艺术界放一异彩，固今之有心人也。③

这是梅兰芳赴美前夕《北洋画报》戏剧专刊特意登载的，并配有李斐叔的头像，称其为"梅兰芳高足斐叔"。此传大体说明了李斐叔与张謇的渊源、与梅兰芳的关系及其品貌、德行、才华、志向；但又过于简略，而且写于1929年的小传实不足以再现生活至1942年的李斐叔的多彩人生。

《中国戏曲志》对李斐叔这样描述：

> 李斐叔（1909—1941）京剧演员。如东马塘人。南通伶工学社学生，工花旦。民国十一年（1922）梅兰芳在南通收其为徒，并带回北平。后又得王瑶卿指点。民国十五年起，随梅剧团赴日本、美国、苏联等国演出。著有《游欧日记》《梅边忆影》等回忆

* 李小红（1973— ），博士，中国戏曲学院戏曲研究所梅兰芳艺术研究中心副研究员、北京戏曲文化传承与发展研究基地秘书，专业方向：戏曲、曲艺理论研究和梅兰芳研究。

① 有的文献亦作"锦章"，然笔者见李斐叔自己的书画作品均落款"金章"。
② 《梅兰芳即将去汉——姚玉芙李斐叔作开导先锋 韩佩亭保驾前往》，《戏世界》1936年4月28日。
③ 晴山：《斐叔小传》，《北洋画报》1929年10月29日。

录。民国三十年病逝于上海。①

该记载有数处错误：李斐叔拜师梅兰芳并随梅北上并非1922年；随梅剧团赴日也非"民国十五年"；文中提到的"《游欧日记》《梅边忆影》"尚未见到，或是《梅兰芳游俄记》《梅边杂忆》之误；李斐叔病逝于南京而非上海；其卒年为1942年而非1941年。这也说明，学界对李斐叔的研究还很欠缺。

有鉴于此，本文不揣浅陋，爬梳资料，试图厘清李斐叔的生平及其与梅兰芳的关系，以期有助于梅兰芳艺术的研究。

一、李斐叔之出身

书画家张公望在《京剧前辈李斐叔》中说："在我们马塘镇的耄耋老人中，经常有人提起李斐叔这个人的名字，大家对他都有深刻印象。李斐叔又名李金章，1902年出生，祖居马塘镇西街，父亲李兰亭过去在本镇从事商业。他兄弟共三人，大哥李金镛抗战前在江苏省财政厅任职，后在南通某地任教育委员，三弟李金城在北京金城银行任职。他排行第二，身材较高，体态修长，眉目清秀，确是一表人材。"②痴人《李斐叔弃伶为商》说："李为南通人，家素经商，颇称小康，有肆设通之某镇，其父母以李既不欲为伶，遂令其在肆服务。"③

李斐叔的父亲有自己的店铺，大哥、二哥又在政府任职，称之"小康"应该是没有问题的。然而，后来李斐叔连自己女儿上学的问题都解决不了，以至于想送入寄宿学校。他说："法币多两块，功课便多两门，像我辈清寒人家的子弟，对此'商业化的学店'，只好望洋兴叹而已！"④自称"清寒人家"，说明经济条件并不好，他的父亲一定不是做大买卖，可能就是小商贩，而其兄长在政府任职已是抗战前夕的事情了。1919年的南通伶工学社免费提供食宿、书籍及日用品，这可能正是李斐叔报考伶工学社的主要原因。

二、李斐叔之长相

1930年1月7日，《北洋画报》"欢迎名伶梅兰芳赴美专页"专版登载梅兰芳赴美照片及文字。其中不仅有该报记者叶畏夏等与梅兰芳的合影，还有"北平车站万众欢送中之梅兰芳及其夫人福芝芳""梅兰芳与其妾孟小冬在平临别纪念"等照片，在最显眼的位置就是叶畏夏拍摄的"梅兰芳及其随同出洋秘书李斐叔"。照片中，梅兰芳侧身端坐，李斐叔背手侍立于身后，一袭长衫，面容清瘦，英俊潇洒，风度翩翩。《天津商报画刊》也曾登载署名耳

① 《中国戏曲志》编辑委员会：《中国戏曲志·江苏卷》，中国ISBN中心2000年版，第982页。
② 张公望：《京剧前辈李斐叔》，见政协如东县文史资料研究委员会编《如东文史资料（第3辑）》，1987年，第138页。
③ 痴人：《李斐叔弃伶为商》，《翡翠》1928年2月3日。
④ 李斐叔：《由小女的读书联想到苏联的儿童剧场》，《申报》1939年12月23日。

的《李斐叔消息》,并配有"在好莱坞出浴后之李斐叔"[1]的照片一张,他面容俊朗。

梅兰芳游美归来,适逢伯母去世,《天津商报画刊》1930年8月10日特出《梅兰芳母丧增刊》,登载了十张照片,其中两张为李斐叔,一是"招待来宾之李斐叔"坐在无量大人胡同梅宅花园石头上的单人照,一是"梅宅丧事之知客徐兰沅、齐如山、李斐叔、秦某"四人衣白色长袍站立的合影,李斐叔个头比齐如山稍矮一点,比徐兰沅高出不少,身材修长,清瘦俊朗,鼻梁高耸,棱角分明。

英俊潇洒,应该比较有女人缘;棱角分明,应是个性较强之人。赵叔雍《张謇》一文谈到李斐叔说:"李性简傲,时与人忤,独忠事师门无间言。"[2]这印证了笔者的猜测。也许正是由于个性原因,李斐叔才不能与梅兰芳周围的人很好相处,导致与梅兰芳多次分离。

三、李斐叔之家室

正如前文所说,李斐叔英俊潇洒,情感生活应该比较丰富,笔者发现他除一妻一女之外,还有一个一直爱恋着的情人。

李斐叔在《史太林看过我们的戏么?——梅边杂忆之四》一文中曾回忆在苏联购物的情景:

> 有一次我在一家商店购物,一个女店员她指着我手上所御的金戒指,她操着纯粹的英语问我:"这是什么?有什么用场?"我回答:"这是我结婚的戒指,纪念我夫人的。"想不到她竟向我要求:"请你立刻把他弃掉罢!"我很诧异地问她:"为什么理由呢?"她说:"男与女的爱情,是'自然的''纯洁的',两情的结合,只要情意相投。有一方面认为不满,便可离婚,强居无益。在结婚之初,先要仗着这龌龊的黄金,作为两人爱情的联系,已经是不自然,不纯洁了!而且事先已存了破裂之象,所以我劝你把他弃掉!"我听完这小店员的言论,倒也觉得颇有见地。无奈我终未能割爱,把约指弃掉!并非我吝啬不舍这区区的黄金,因为这约指,并非纪念结婚的,乃是我平生第一个情人,自法国巴黎给我带来的纪念,她虽已罗敷有夫,我却见物如见其人,永远带在指间,直到我写这篇文章的时候。[3]

"平生第一个情人"说明李斐叔有情人,而且可能不止一个。而他的初恋是谁?恋爱为什么没有成功?她本来就"罗敷有夫"还是后来嫁人了?不得而知。但是那个年代的女孩能够从"法国巴黎"给他带来"黄金"戒指,说明她要么家境优越,要么自身优秀,绝非一般女子;另一方面,说明李斐叔并非单恋,而是双方情投意合、两情相悦,至于两人为什么没有在一起,也不得而知。但是李斐叔撰写此文时,爱着妻子之外的另一个人,这倒是事实。他对妻子似乎提不起兴致,甚至有些嫌弃,乃至厌恶。李斐叔总结自己写作的三种动机,其一便是"妻孥嗷嗷":

[1] 耳:《李斐叔消息》,《天津商报画刊》1931年第37期。
[2] 白化文:《中国近现代历史名人轶事集成(第2卷)》,山东人民出版社2015年版,第329页。
[3] 李斐叔:《史太林看过我们的戏么(三)——梅边杂忆之四》,《申报》1939年7月1日。

戏剧最重"三一律",贱子写作,也有个"三一律"。一:兴会不至不写;二:皮夹不空不写;三:不近女色不写。兴会至,则下笔千言,倚马可待。皮夹空,则妻孥嗷嗷,待米作炊,使你不忍不写,换钱易米也。近女色,则周身如释重负,头脑格外清新,其功效,实不减于"红豆灯边米麦花"也①。

这里的"近女色"恐怕不一定是妻子,因为他的妻子在他眼里只不过是一个"黄脸婆"而已。他曾说:"兴会久不至,稿费又领到,黄脸婆适小病,职是之故,《梅边杂忆》,几至鬓龄夭折!"②

1939年的10月还不忍看"妻孥嗷嗷",一直在写作《梅边杂忆》为妻、女"换钱易米",可是两个月后,他就把妻子赶到乡下去了:

看到报上生活指数的今昔比较表,又回想到我现在处境的艰困,再加之"贤中馈"的不善事家人生产,不觉栗栗危惧,若将堕于深渊!只好拿出希特勒的手腕,立刻下令将小家庭解散!遣她下乡去住,而由我暂行兼摄"孩子的母亲"之职③。

李斐叔把"若将堕于深渊"的"栗栗危惧"一半归于生活成本的上涨,一半归于妻子的"不善事家人生产",为了节省开支,立即把她赶回乡下,造成夫妻分居、母女分离。可见当时李斐叔经济状况之凄惨,另一方面说明李斐叔对妻子几无感情可言,妻子在他眼中既不漂亮又无能力,当然更没有家庭地位,所以他可以明目张胆戴着情人所送的戒指每日晃动在妻子的眼前,也可以随时决定妻子的去留。

他对女儿倒是很负责任,就是在生活极度艰难的时候,也想着女儿的教育问题:

从宿雨新晴,烟波浩渺,好像"好梦初醒正在欠伸"的歇浦江上驾了一叶扁舟送别回来,手挈着这有父母几如无父母的女孩儿李甯,徘徊于长浜路上,脑海中萦回的是"今后甯的教育问题"。思来想去,总是得不到妥善的办法!想把她送到学校寄宿吧?这笔费用,恐非我这久赋闲居的"寄生虫"所能筹措!何况现代的教育——尤其是在孤岛上——什九是以金钱作教育之肥料④。

他的女儿李甯,当时的年龄不会太小,太小不能离开母亲,也不能被考虑送到寄宿学校;也不会太大,太大不需要"手挈着",更不会称"小女""儿童",估计也就六七岁,所以李斐叔很可能是随梅兰芳游美归来后成家立业的。

四、李斐叔之生年

关于李斐叔的生年,笔者所见有1902、1909两种说法,到底哪一种正确呢?王浮萍

① 李斐叔:《梅兰芳的私生活(一)——梅边杂忆之六》,《申报》1939年10月13日。
② 李斐叔:《梅兰芳的私生活(一)——梅边杂忆之六》,《申报》1939年10月13日。
③ 李斐叔:《由小女的读书联想到苏联的儿童剧场》,《申报》1939年12月23日。
④ 李斐叔:《由小女的读书联想到苏联的儿童剧场》,《申报》1939年12月23日。

《记李斐叔》说:"该校开办约在民九民十间,李入校时,年仅十二三岁,似高小犹未毕业。"①南通伶工学社实际创办于 1919 年夏秋之季,于 9 月中旬开学,这里说的"民九民十间"并不确切。

南通伶工学社教师徐海萍谈到最初招生时说:"报名者年岁最幼为十岁左右,最长在三十以外。"②伶社学生汪家惠回忆:"学社只招男生,年龄不超过十三岁。"③伶社第一科学生姚雪涛说,当时的入学条件是"年龄在十一岁至十三岁"④。李斐叔也是南通伶工学社第一科学生,如果出生于 1902 年,那么进入学社时已经十七岁,显然是不可能的。1909年也是不可能的,《梅兰芳往来书信集》中张謇写给梅兰芳的信说:

浣华艺友:

得讯,雅如晤谈。目疾渐痊,尤喜慰也。李生年十七,未娶,入伶社四年有奇,颇知克己,爱好读书向学。嘉其有志,故为言于贤,顷承许为弟子,拟令随从俱北,何如?以生尚未知行路难也,仍盼见告。戒行有日,当令李生前二三日至沪。冬寒,惟旅次珍卫千万。

<div style="text-align:right">张謇
十二月廿二日⑤</div>

这是张謇向梅兰芳推荐李斐叔的信,其中的"李生"即李斐叔。《梅兰芳往来书信集》并没有考订此信时间,但李斐叔是 1924 年 1 月 10 日(民国十二年腊月初五)在上海交通银行拜师梅兰芳的(详见后文考证),可见此信写作时间应是民国十二年十二月廿二日(即公历 1924 年 1 月 27 日)。

因此,我们可以确定李斐叔大致生于 1907 年,其 1919 年恰好十三岁,1923 年十七岁(这里所说均为虚岁,因为古人计算年龄出生即为一岁),与徐海萍、汪家惠、姚雪涛的回忆以及张謇的书信都相吻合⑥。

五、李斐叔与南通伶工学社

李斐叔在南通伶工学社都接受了哪些教育?伶工学社的校徽是"五线谱"上有两支笔——钢笔和毛笔,意指"中西合璧",欧阳予倩改革戏剧的目的正是要通过中西教育,培

① 王浮萍:《记李斐叔》,《立报》1935 年 10 月 25 日。
② 徐海萍:《南通伶工学社简史》,见南通市文联戏剧资料整理组:《京剧改革的先驱》,江苏人民出版社 1982 年版,第 66 页。
③ 汪家惠等:《伶社学生的回忆》,见南通市文联戏剧资料整理组:《京剧改革的先驱》,江苏人民出版社 1982 年版,第 76 页。
④ 汪家惠等:《伶社学生的回忆》,见南通市文联戏剧资料整理组:《京剧改革的先驱》,江苏人民出版社 1982 年版,第 83 页。
⑤ 王文章:《梅兰芳往来书信集》,文化艺术出版社 2015 年版,第 76 页。
⑥ 该问题的解决曾得张一帆、谷曙光、吴新苗诸老师的帮助,谨致谢忱。

养一批既懂旧戏又掌握新文艺知识的戏剧新人才。当时的学社,"张孝若任社长,欧阳任主任兼主教务,兼教戏剧课;沈冰血任训育员,宋痴萍教国文、历史,刘质平教音乐,徐半梅教体操,薛瑶卿、陈灿亭教昆曲,吕小卿、吕庆恩教武戏,吴我尊教青衣戏,徐海萍主事物兼会计、教课……"①这里欧阳予倩、吴我尊都是春柳社的重要成员;宋痴萍是《锡报》著名记者;刘质平是春柳社元老李叔同的高足,为著名的音乐教育家;徐半梅早年留学日本,学习体育,但对戏剧兴趣浓厚,善于编、演,亦长化妆,还是著名的剧评撰稿人;薛瑶卿、陈灿亭等均为当时名伶。可见,学社的教师均非等闲之辈。学社的课程设置也很有特色,上午除书法外全部用来学戏,包括昆曲和京剧;下午则是文化课,有国文、算术、历史、地理、英文、音乐、体操等。学校还开设民族音乐、西洋音乐、唱歌、中西舞蹈等课程,学生可以接触到各种艺术形式。其中,语文课尤受重视,由宋痴萍、梁绍文等任教,并根据学生基础的不同分为甲、乙、丙三个班。李斐叔被分在甲班,可见入学时已经有一定功底。教材最初是用小学课本,然而,"一年后小学课本已不适用,教材完全选授,选自《古文观止》《虞初新志》《世说新语》《两般秋雨庵笔记》(案:当为《两般秋雨庵随笔》)等,兼选诗歌与戏剧有关者,如《垓下歌》《木兰词》《长恨歌》《新丰折臂翁》《卖炭翁》等均在选授之列。1922年经张先生指示,采用《儒林外史》作国文教材。"②汪家惠也说学社相当重视文化课:"全体学生都有文化课的学习,分甲乙丙三班……彼时我们年幼无知,只在戏剧专业课上下功夫,对文化课不太用心,尤其对英文不感兴趣,至于语文,教到诗词歌赋文理较深的课目,就不肯去钻研,敷衍了事。"③汪家惠自称"不太用心""不感兴趣""敷衍了事",这代表了多数学生,而李斐叔恰恰相反,所以才会成为其中的高才生。

李斐叔除了文字功夫好,书法和绘画也受到特殊培养。姚雪涛回忆说:"图画由陈六阶先生教授,并选出我与李金章同学,每星期一出校(走读)向王贤(个簃)老师学习国画。……书法习作,由吴先生选出较好的,每学期送一次给张校董批阅。"④王个簃是著名书画家、篆刻家、艺术教育家,吴昌硕晚年的入室弟子;张謇是清末状元,书法自有根基,习临颜真卿、褚遂良、欧阳询、王羲之等人法帖,楷、隶、行、草兼擅,笔法沉稳雄强、古雅清新。李斐叔能得二人传授,何其幸运!《王瑶卿友生集锦册之十三》有李斐叔书法作品,笔法老到,挥洒自如⑤。王瑶卿所藏李斐叔画作《王瑶卿友生集锦册之李斐叔山水》亦清丽可喜⑥。

李斐叔可能因为父亲经商,虽然是小买卖亦不至于太过贫困,因此早早接受了教育,

① 徐海萍:《南通伶工学社简史》,见南通市文联戏剧资料整理组《京剧改革的先驱》,江苏人民出版社1982年版,第66页。
② 徐海萍:《南通伶工学社简史》,见南通市文联戏剧资料整理组《京剧改革的先驱》,江苏人民出版社1982年版,第72页。
③ 汪家惠等:《伶社学生的回忆》,见南通市文联戏剧资料整理组《京剧改革的先驱》,江苏人民出版社1982年版,第76—77页。
④ 汪家惠等:《伶社学生的回忆》,见南通市文联戏剧资料整理组《京剧改革的先驱》,江苏人民出版社1982年版,第86页。
⑤ 参见《天津商报画刊》1931年第40期。
⑥ 参见《天津商报画刊》1932年第39期。

入校前就有了较好的功底;此后又接受了系统的中西教育,加之自己天赋过人与努力进取,很快就成为南通伶工学社的佼佼者。欧阳予倩在南通的戏剧改革是失败的,而李斐叔却是其中为数不多的硕果。那么,他为什么还要拜师梅兰芳呢?

六、李斐叔之拜师梅兰芳

关于李斐叔的拜师,有人说是梅兰芳去南通演出,看到他表演《宝蟾送酒》十分娴熟,然后提请张謇允许自己收李斐叔于门下;也有人说,是张謇向梅兰芳推荐了李斐叔。笔者以为徐海萍、赵叔雍的说法较为可靠。徐海萍说:"李金章为伶社高才生,目击当时学社内部紊乱,制度不行,校风日堕,无艺可学,久留无益,有志从梅兰芳以求深造,由张先生介绍至沪,随梅北去。"①赵叔雍《张謇》一文也谈到李斐叔:"从学者李斐叔,赏其好学,携之上海,属执贽兰门下,即在交通银行张筵行礼,随梅北行,既又同游欧美。"②伶工学社后期,经费难以如数拨付,加之学社内部矛盾重重,欧阳予倩、徐海萍、宋痴萍等先后离开,李斐叔不得不另谋出路。于是,他主动要求拜师梅兰芳。张謇带他到上海,并推荐给在沪演出的梅兰芳,梅兰芳又带其到北平。当时,"李金章跃登龙门,使成绩相类似者由羡生妒,啧有烦言。"③事实证明,李斐叔的确是跃登龙门,从此开始了丰富多彩的传奇人生。

李斐叔拜师梅兰芳的时间,有1922年、1923年、1924年等多种说法。譬如1925年《晶报》说:"梅兰芳,去年收李斐叔为第三徒弟,今年又收魏连芳为第四徒弟,曾在新丰楼请客,尚有唐富尧、周少华等,均为记名徒弟,今日之旦角,几将全染梅毒。"④这里所说的"去年"即为1924年。李斐叔在1939年撰写的《凭梅馆掇遗》中说:"予以癸亥冬,执贽宝岳楼,凭倚迄今,十有七年矣。"⑤宝岳楼即无量大人胡同梅宅的一个洋楼,癸亥即1923年。按李斐叔的说法,他是1923年底随梅兰芳到北平的,时年17岁。到底哪种说法正确呢?且看张季直写的饯行诗《赠李斐叔并示畹华》:

离筵进酒为歌迟,酒外将寒欲雪时。四海求师今得主,归来何以张吾时。

故技休矜舞蕉竿,新知剑器有波澜。从来万物师无限,巾角书生妙五官。

梅花本是西邻种,肯费余芳乞李花。说与退之如有录,缟裙不在玉皇家。⑥

① 徐海萍:《南通伶工学社简史》,见南通市文联戏剧资料整理组《京剧改革的先驱》,江苏人民出版社1982年版,第73页。
② 白化文:《中国近现代历史名人轶事集成(第2卷)》,山东人民出版社2015年版,第329页。
③ 徐海萍:《南通伶工学社简史》,见南通市文联戏剧资料整理组《京剧改革的先驱》,江苏人民出版社1982年版,第74页。
④ 参见《晶报》1925年10月18日。
⑤ 参见《戏剧画报》1939年第1期。
⑥ 参见《铁路协会会报》1923年第130—132期;《大公报》1924年1月29日。

这三首诗,《张謇全集》收录时题为《李生将至京师学于缀玉轩主同人即中隐园设饯赋诗因以勖之》,时间为"民国十二年十一月二十三日(1923.12.30)"①。

另外,1924年1月12日《申报》亦登载消息称:"前午李斐叔与畹行谒师礼,张啬老即谕斐叔,率畹教无违,斐叔唯唯奉命。畹以李斐叔青年好学,亦极愿加以拂拭也。"

综上所述,李斐叔正式拜师梅兰芳是1924年1月10日,即民国十二年腊月初五,地点为上海交通银行。梅兰芳曾于1923年12月5日(即民国十二年十一月二十八日)第六次赴上海,演出于共舞台,1924年1月下旬返京②。李斐叔即此时随梅北上。

七、李斐叔之演戏

李斐叔作为南通伶工学社的学员,首要的追求是演戏。但他具体演出过哪些剧目,不能详细确知,笔者只见到少量记载。

1920年8月8日《通海新报》记载,伶工学社新屋落成,在更俗剧场举行演艺会,戏目如下:

《小宴》(葛淮、李金章)、《赏荷》(顾树华、戴衍万)、来宾奏琴(夏德门、霍伊式)、来宾口技(王楚熊)、奏琴唱歌(戴衍万、李金章、顾树华、葛淮)、《思凡》(欧阳予倩)、《玉簪记》(戴衍万、葛淮)、《春香闹学》(李金章、赵增寿、齐世福)③。

其中的《小宴》《春香闹学》均为昆曲剧目。

徐海萍回忆说:"欧阳兼教话剧。特编《赤子之心》由学生主演。剧情为一富家主妇虐待婢女,其幼子发不平之鸣,劝服其母,语语天真,十足流露赤子之心。学生金钟声饰幼子,李金章饰婢女。欧阳自饰主妇,从舞台实践中教导学生。"④可见,李斐叔也可以演话剧。

据《梅兰芳演出戏单集》可知,李斐叔曾于1926年随梅兰芳在沪演出,1930年随梅赴美演出⑤。

1926年,梅剧团到丹桂第一台假座大新舞台演出。11月15日夜场戏为全本《御碑亭》,李斐叔与梅兰芳、王凤卿、姜妙香、姚玉芙、萧长华、李寿山等一起参演;11月16日、12月5日均为全本《贩马记》,李斐叔与梅兰芳、萧长华、姜妙香、李寿山、李春林等一起参演;12月19日夜场戏全本《御碑亭》,李斐叔与梅兰芳、王凤卿、李寿山、魏连芳、姜妙香、姚玉芙、张春彦、萧长华等一起参演。

① 李明勋、尤世玮:《张謇全集(第7卷)》,上海辞书出版社2012年版,第320页。
② 谢思进、孙利华:《梅兰芳艺术年谱》,文化艺术出版社2009年版,第120—126页。
③ 参见《有关伶社的报道》,见南通市文联戏剧资料整理组《京剧改革的先驱(附一)》,江苏人民出版社1982年版,第95页。
④ 徐海萍:《南通伶工学社简史》,见南通市文联戏剧资料整理组《京剧改革的先驱》,江苏人民出版社1982年版,第68页。
⑤ 王文章:《梅兰芳演出戏单集》,文化艺术出版社2016年版,第527页。

1930年4月24日在美国,大中华演剧公司礼聘梅兰芳剧团在大埠弯月戏院公演,李斐叔于第一出《虹霓关》中扮演中军,梅兰芳扮演东方夫人,朱桂芳扮演王伯当,刘连荣扮演辛文礼,姚玉芙扮演丫鬟;第三出《天女散花》中梅兰芳饰天女,刘连荣饰伽蓝,王少亭饰维摩居士,姚玉芙饰花奴,徐兰园、罗文田饰小和尚,李斐叔饰文殊。4月25日演出《贵妃醉酒》《芦花荡》《廉锦枫》,第一出,梅兰芳饰杨贵妃,朱桂芳饰高力士,王少亭饰裴力士,姚玉芙、李斐叔饰宫女;第三出,梅兰芳饰廉锦枫,李斐叔饰船夫,姚玉芙饰唐敖,朱桂芳饰蚌精,王少亭饰林之洋,刘连荣饰渔夫。4月26日演出《麻姑献寿》《打城隍》《举鼎观画》《霸王别姬》,第一出,梅兰芳饰麻姑,姚玉芙饰王母,王少亭饰吕洞宾,李斐叔饰何仙姑,刘连荣饰李铁拐,龚作林饰韩湘子;第四出,梅兰芳饰虞姬,刘连荣饰霸王,姚玉芙、李斐叔饰宫女。4月28日演出《四郎探母》《青石山》《黛玉葬花》,《四郎探母》中梅兰芳饰公主、王少亭饰杨延辉、姚玉芙饰太后、罗文田饰马鞑子、李斐叔饰丫鬟,《黛玉葬花》中梅兰芳饰林黛玉、姚玉芙饰贾宝玉、李斐叔饰紫鹃。

　　由此可见,李斐叔昆曲、话剧、京剧都曾演出过,但又均非重要角色。早年他是学生,不可能出演主要角色。跟随梅兰芳之后,梅剧团人才济济,他便更无机会。当时不少记载均说李斐叔拜师梅兰芳后不久就倒了嗓,因而未能登台。但是梅兰芳却说:"他对戏剧一道,限于天赋上种种条件的不够格,并不能有所深造。"①

八、李斐叔之著述

　　李斐叔演戏水平未能达到理想状态,但笔下功夫却非常了得。他本能诗善画,跟随梅兰芳之后,写下了《梅兰芳游美日记》《旧金山里之梅畹华》《梅兰芳游俄记》,还有回忆梅兰芳的《梅边杂忆》系列文章。《梅边杂忆》连载于1939年5月到12月的《申报》,一共八篇:《梅浣华援刘回忆录》《记刘宝全一夕谈——梅边杂忆之二》《一张冯宅堂会名贵的戏单——梅边杂忆之三》《史太林看过我们的戏么——梅边杂忆之四》《大大王二大王荒郊争雄记——梅边杂忆之五》《梅兰芳的私生活——梅边杂忆之六》《在"中国镜子"里的戏剧家——梅边杂忆之七》《由小女的读书联想到苏联的儿童剧场》②。《凭梅馆掇忆》是1939年李斐叔应《戏剧画报》之约撰写的四篇小文,分别是《记汪大头性行諔诡》《陈鸿寿祀曹操》《王长林之谐谭》《梅祖书联》。《苏联的戏剧》是李斐叔遗作,发表于1942年的《半月戏剧》,此文虽然自始至终没有出现梅兰芳的名字,但依然与梅兰芳不无关系,正是因为跟随梅兰芳游历苏联,他才对苏联的戏剧有了直接的了解。这些文章详细记录了与梅兰芳有关的故事,对深入研究梅兰芳乃至京剧史、曲艺史均有极高的文献价值。

　　李斐叔文言写作功底颇佳,譬如他写刘宝全与谭鑫培的交往:

① 傅谨:《梅兰芳全集(第六卷)》,北京出版社、中国戏剧出版社2016年版,第326页。
② 《梅浣华援刘回忆录》《由小女的读书联想到苏联的儿童剧场》并没有标注"梅边杂忆之一""梅边杂忆之八",但由其发表时间、所写内容和亦发表于《申报·游艺界》来判断,也应属于"梅边杂忆"系列。

某年,赴平献艺,时梨园中以小叫天称翘楚。谭之长子言于叫天曰:有刘宝全者,善说大鼓书,风靡都下,盍邀之来,一试新声? 叫天许之。宝全欣然莅止。一曲既罢,老谭称善者再! 惟曰:此唱书,非说书也。且其发音土鄙,恐难登大雅之堂耳! 宝全深服其言,许为知音。遂渐以京音参入歌中,听者益众,宝全更下榻于石头胡同天和玉客店,日与小叫天、龚云甫、老乡亲孙菊仙及宝忠之祖父杨小朵诸名伶游。研究切磋,力求精进。遂得皮黄戏吐音用字之长,参化其间,益臻妙境。宝全性情,亦最嗜皮黄。心领神会,收效益宏。渠有今日之成就,自谓得力于皮黄处十有三四云。①

区区二百余字,不仅非常清楚地叙述了刘、谭二人的交往,而且涉及曲艺、京剧两界六个人,生动地描绘了京剧曲艺互相滋养、"怯大鼓"演变为京韵大鼓的历史。李斐叔笔下的谭鑫培不仅艺术高超,说话亦极有技巧,刘宝全精益求精的态度亦值得后人学习。

李斐叔的白话文同样有着极高的写作水平,譬如《史太林看过我们的戏么——梅边杂忆之四》,文章标题和开头第一句话先后两次抛出同一个问题:"史太林看过我们的戏么?"然而,他并不急于回答,而是先后写了四个在苏联发生的神秘事件,接下来才写到在莫斯科国家剧院的最后一次公演,以舞台上旗帜的庄严肃穆、包厢与舞台灯光之强弱对比、包厢里"多了几个黑影"、后台来了"不相识的大汉"来烘托气氛,却又不明言到底是谁来了,只是说:"聪敏的读者! 我想你一定知道他是谁?"全文并未就此结束,而是宕开一笔,说:

　　剧毕之后,才有一位后台职员告诉我们说:"史太林刚才来看过戏了。"但是我们并未亲见其人,不敢确定说"史太林"一定看过我们的戏。所以我们(梅剧团团员),从苏联献演回国直到今天,在脑海里还遗留着这样的一个疑问:"史太林看过我们的中国戏吗?"②

后台职员明确讲"史太林刚才来看过戏了",他依然说因为没有亲自见到,"不敢确定说史太林一定看过我们的戏",一次又一次制造心理波澜,真真吊足读者胃口。

九、李斐叔与梅兰芳之分离

李斐叔自1923年底随梅北上直至去世,追随梅兰芳近20年。但他并非一直在梅左右,而是有几次分离。

第一次分离应在1926年。王浮萍《记李斐叔》说:"李在平二载,以倒嗓故,艺术无所成就,旋于民十五南下,寓居沪上,民十八由其师兰芳荐至江海关监督公署为科员。其后兰芳赴美及最近赴俄,俱携之同往,为随员之一。返国后置之左右,晋谒要人,尝与偕行,人以兰芳私人秘书目之。"③看来李斐叔并非一开始就是梅兰芳的文字秘书,其目的本在于学戏,即使未能有所深造,也没有立即转为梅的秘书,而是先去谋了公职。在梅兰芳赴

① 李斐叔:《记刘宝全一夕谈(上)——梅边杂忆之二》,《申报》1939年6月8日。
② 李斐叔:《史太林看过我们的戏么——梅边杂忆之四》,《申报》1939年7月2日。
③ 王浮萍:《记李斐叔》,《立报》1935年10月25日。

美前他才被梅召回身边,成为专职记室。

第二次应在1931年。钓徒《梅兰芳之将来与李斐叔》说:"近李不知何故,忽对梅有辞谢意,欲返平依其师欧阳予倩,为梅所闻,急加以慰留,盖梅夙倚李为左右手,不可一日离者,乃谓李曰:予将来居沪,藉重之处甚多,幸勿我弃。李唯唯。梅料其或因在沪有人地生疏之感,特于上星期五,介李于杜月笙先生门下,托其照拂,杜先生见李文采风流,世所罕觏,亦深爱之,遂成师弟。李则鉴于梅之留彼,完全出于诚意,亦即打消其辞意云。"①此文发表于1931年1月19日周一,"上星期五"为1月16日,即农历十一月二十八日李斐叔被梅兰芳推荐给杜月笙。《李斐叔与梅兰芳》中称:"近李入杜月笙之门,杜甚重之。上次梅至申演剧时,李相随而至,惟回平之时,李以原籍如皋家中有要事须归,乃别梅归里。"②《正气报》署名葛公的一则消息也说:"李斐叔君,因须回南通一行,故未与梅等同行,据李君告人,回通旬余,尚须来沪小住,赴平大约在废历元宵之后云。"③《天津商报画刊》则说李斐叔"……顾小嗓总未成熟,迄未能登台一试,遂为梅专司笔札,梅赴美时,亦随往,并任本报通信……今李已返南通,仍研究戏剧,以冀他日有所表见。"④李斐叔一度想辞梅依欧阳予倩,大约与前文所说李斐叔个性较强而与梅身边人相处并不融洽有关。虽经梅兰芳尽力挽留,李斐叔并没投奔欧阳予倩,但也没有随梅回平,而是回到了家乡。他这次回家,也许还因为"小嗓总未成熟",颇受打击,而他所办的"要事"很有可能是结婚成家。

第三次应在1938年。1938年4月底至5月底梅兰芳在香港利舞台演出,之后剧团全部人员返回内地,而梅兰芳决定暂居香港,息影舞台,不再返回已经沦陷的上海,直到1942年7月27日取道广州回沪。这次的分别即是永别,因为梅兰芳回到上海的时候李斐叔已经去世。

十、李斐叔之死

李斐叔何时去世?死在哪里?因何而死?

南通伶工学社教师徐海萍曾回忆说:"李金章(斐叔)投梅后即未登台,旋任梅之秘书,抗战中潦倒而终。"⑤他并未说明去世的具体原因和具体时间。

梅花馆主曾写过《李斐叔死矣》:"……去年李因劳成疾,医药罔效,于本月三日逝世。闻身后萧条,一切均由其友人代替殡殓云。"⑥梅花馆主即剧评家郑子褒,他曾是《半月戏剧》《十日谈》《戏剧画报》等多种戏剧刊物的主笔,多年在长城唱片公司当经理,曾主持灌

① 钓徒:《梅兰芳之将来与李斐叔》,《龙报》1931年1月19日。
② 花云:《李斐叔与梅兰芳》,《龙报》1931年5月12日。
③ 参见《正气报》1931年1月25日。
④ 参见《天津商报画刊》,1931年第37期。
⑤ 徐海萍:《南通伶工学社简史》,见南通市文联戏剧资料整理组《京剧改革的先驱》,江苏人民出版社1982年版,第75页。
⑥ 梅花馆主:《李斐叔死矣》,《新闻报》1942年3月10日。

制梅兰芳、杨小楼的《霸王别姬》等唱片,以他在戏剧圈的交际,所说应是确凿的消息。该文发表于1942年3月10日,则李斐叔去世的时间应是1942年3月3日。

关于李斐叔去世的时间和最后的境况,金钗《忆:李斐叔贫死白门》一文所述较详:

> 伶王梅兰芳,不久就要重行登台,再现色相了。笔者却想起了一个人来,这个人便是梅兰芳记室李斐叔。……抗战军兴,梅氏撤退香港,他没有一起去,在上海弄得吃尽当光,没奈何,便参加了"汪记"政府的伪组织,可怜他所当的是一名伪实业部的小科员,住在一所卑矮破陋的房屋里,兼做卖文生涯,一月所入无几,且又沾染上了恶嗜。
>
> 在这样的生活煎熬之中,身体弱到不能再弱,做的又是呕心血的文字生涯,于是便一病缠绵,灯尽油干,也就一瞑不视了!他死去了连棺材也没有钱买,半老书生与他有知己之感,曾经集合友好,代他料理身后。不久,他的夫人也就扶柩回转南通原籍,不知所终。①

作者自称与李斐叔是知己,还为他料理了后事,所言应当可信。这里"白门"即南京的别称,说明李斐叔死在南京;李斐叔"卖文生涯"便是写作了一系列与梅兰芳有关的文章,多数发表在《申报》上;"沾染上了恶嗜",不知李斐叔的"恶嗜"是什么,但那个年代无非黄赌毒,但并未见李斐叔吸食鸦片或者嗜好赌博的资料,然而他"不近女色不写",所谓"恶嗜"大约就是女人了。前文说过他对妻子不感兴趣,自己满意的情人又嫁与他人,加之生活动荡、经济拮据,出外寻找女人排解烦闷以得片刻欢愉是很有可能的。

关于李斐叔参加汪伪政权,飞燕《忆李斐叔》一文也有记载:

> 梅兰芳曩年身旁有二大功臣,一位是齐如山,一位是李斐叔,他们二人和姚玉芙等一样尽忠于他。现在这两个人,一位已经作古,一位已经是六十高龄的老先生了。前天齐老先生突然在故都出现,老境颓唐,走路的时候,已要人扶持着,老先生口口声声的叫平剧改革,假如故步自封,破产在即。我们因为齐先生,而连带想起穷无立锥之地潦倒死在南京的李斐叔。李先生参加伪组织,在某部内当了一名小科员,因病死在家里,那时外面才发现他竟是梅兰芳的左辅右弼之一的李斐叔呢。②

更为确凿的证据是1942年的《铨叙公报》:

> 考试院训令:院秘训字第二六〇号(前据呈拟给与参军处典礼局故科员李斐叔遗族一次恤金一千三百元,经呈奉,国府指令如拟给恤,令仰知照由)
>
> 案查前据该部呈拟给与参军处典礼局故科员李斐叔遗族一次恤金一千三百元呈请转呈核示一案,业经转呈核示在案,兹奉国民政府第四九五号指令,内开(呈件均悉准如所拟给恤仰即转饬知照件存,此令)

① 金钗:《忆:李斐叔贫死白门》,《万花筒》1946年第3期。
② 飞燕:《忆李斐叔》,《力报》1947年10月19日。

等因奉此合行令仰该部知照

此令

<div align="right">中华民国三十一年九月十一日
院长　江亢虎①</div>

　　江亢虎(1883—1954),"中国社会党"领袖、政客、汉奸,亦是著名学者。他于1940年3月29日出任汪伪政权的伪中央政治委员会列席委员、伪国民政府委员兼铨叙部长、伪考试院副院长。1942年3月江正式出任汪伪考试院院长,考试院一年两次培训考核汪伪各级机构的文职官吏。李斐叔正是江亢虎下属,所以李斐叔去世后,江亢虎签发文件,给予其家族抚恤金。

　　由以上资料可知,上海沦陷后梅兰芳撤退香港,李斐叔没有同去,而是留在上海,靠撰写与梅兰芳有关的文章为生;但收入寥寥又沾染恶习,吃尽当光之后为生活所迫做了汪伪考试院参军处典礼局一名小科员;最后贫病交加,于1942年3月3日死于南京,死后得到考试院抚恤金1 300元,由其夫人扶柩回南通原籍。

十一、结　　语

　　李斐叔作为梅兰芳的学生、秘书,追随梅兰芳近20年,是梅兰芳研究工作不可忽视的一个人物。然而,目前在"中国知网"上分别以"李斐叔"为主题、篇名、关键词进行检索,竟无一篇文章,进行全文检索也不过五篇文章,即许姬传《人少照样能演好戏——忆梅兰芳访美演出二三事》(《人民戏剧》1982年第4期)、齐悦与杨秀玲《梅兰芳旅美归国为何在津只逗留三小时》(《戏剧文学》2016年第9期)、沈后庆《从〈申报〉回忆录和访谈看梅兰芳的平民化形象》(《大舞台》2017年第6期)以及笔者的《〈游美日记〉中的梅兰芳》(《戏曲艺术》2016年第3期)和《虽是路过　不可忽略——梅兰芳1930年访日考论》(《戏曲艺术》2018年第1期)。前三篇是研究梅兰芳时顺便提及李斐叔,后两篇主要是利用李斐叔所写的《梅兰芳游美日记》来探讨梅兰芳的个人形象与内心世界及其1930年访美的具体情况。迄今为止,尚无一篇文章正面研究李斐叔。

　　学界忽略李斐叔,一者可能是资料难觅,连梅兰芳研究会会长、梅葆玖从小到大的朋友吴迎都说"李斐叔最后的情况已无处可查"②;二者也许是梅兰芳研究者习惯性地囿于梅兰芳本人,而未注意其身边的人,尽管近年来齐如山、冯耿光、李释戡等梅党人物开始被人重视,但李斐叔始终未能走进人们的研究视野;三者也许正是李斐叔参与了汪伪政权,与梅兰芳蓄须明志的爱国气节无法匹配,所以被后人有意无意忽略了。时至今日,我们对李斐叔应有客观评价,更要深入研究他的著述,进而推动梅兰芳以及京剧、曲艺的研究。

① 参见《铨叙公报》1942年第2期。
② 吴迎:《梅韵玖传梅葆玖》,中国文史出版社2014年版,第83页。

魏明伦早期剧作研究

杜建华　王屹飞[*]

摘　要：川剧作家魏明伦是20世纪后期中国剧坛最具影响力的作家之一。本文将魏氏创作分为三个阶段，梳理出他在20世纪50至70年代改编、创作的近20个剧本，并以《宋襄之仁》等为重点探讨了魏氏早期剧作的艺术特点。

关键词：魏明伦；早期剧作；《宋襄之仁》

自20世纪80年代以来，魏明伦剧作一直是学界高度关注的对象。然而，其50至70年代数量不菲的川剧作品却鲜有人提及。尽管魏明伦看似于80年代横空出世，但其早期剧作的研究并不应该成为空缺。清理其被历史尘封的早期剧作及其形成过程，有助于我们全面了解这位剧作家的整体创作状况，准确把握其不同时期的创作状态，深入探讨其剧作的成败得失，同时也有利于为当代剧作家和优秀戏剧作品的脱颖而出创造良好的生态环境。

一、手不释卷的川剧少年

有三百年历史的川剧，是中国西南地区影响最大的地方剧种。四川位于华夏腹心地带，独特的地缘因素、大江大水的地理条件，在清代中期到民国初期，流行于四川广袤山乡的川剧，形成了独一无二的"河道"艺术。最具代表性的四条河道，即沱江流域的资阳河河道、岷江流域的川西坝河道、嘉陵江流域的川北河道以及长江流域的下川东河道。川中丘陵地区的资阳、自贡、内江等地，以其优越的环境、富庶的物产、独特的风情，培育出了川剧高腔艺术，并使之生根发芽，开花结果。资阳城隍庙会有川剧擂台赛，内江有百年金玉班，自贡更曾出现撰有《情探》的国学大师赵熙、川剧泰斗张德成、对川剧高腔锣鼓曲牌发展颇有贡献的黄氏弟兄……总之，这里是川剧艺术的沃土，魏明伦就出生在沱江之滨的一个川剧世家。

魏明伦出生于1941年。其父魏楷儒是内江爱群俱乐部著名鼓师、华胜大戏院内场管事，通晓文墨，亦编写剧本，后任自贡市川剧团"改师"[①]，他是魏明伦从事编剧工作的启蒙

[*] 杜建华(1956—)，四川省艺术研究院研究员，专业方向：川剧研究。王屹飞(1984—)，硕士，四川师范大学影视与传媒学院教师，专业方向：广播电视艺术。

① 旧时川剧界称编剧为改师。

老师。魏明伦在9岁时,成了川剧班子的一员。

川剧尤长于高腔。高腔以徒歌演唱、打击乐伴奏,是一种帮打唱相结合的戏剧音乐结构形式。在传统川剧高腔剧目演出中,帮腔、打击乐伴奏都由鼓师来承担。鼓师不仅要熟知川剧曲牌、锣鼓经,在演出中掌握着戏剧的节奏和进程,指挥乐队配合演员完成一台戏的演出,而且还是戏班中掌握剧目最多的人,要熟悉所有的剧目。遇到演员记不准确的地方,常常需要鼓师为其提示情节、剧词,并帮助演员完美地呈现于舞台。因此,川剧鼓师在戏班中的地位与名角相当,一些著名鼓师的工价也与名角一样。魏明伦有这样一位做鼓师的父亲,家中也常有张德成这样的川剧名流来往,自幼耳濡目染,在潜移默化中打下了扎实的艺术根基。而川剧又文学性极强,读起来朗朗上口,雅俗共赏的川剧剧本便成了他的启蒙读物。虽然没有上过学,他却少年早慧,熟读诗书,12岁尝试写剧本,14岁开始发表习作,16岁已有剧本被搬上舞台,进入了戏剧创作、评论的艺术人生。

二、魏明伦创作的三个时期

同许多川剧的编剧、导演一样,魏明伦也是由演员走上编剧道路的。其创作生涯发端于20世纪50年代。魏明伦曾在《50年前剧作〈宋襄之仁〉》中简要回顾了自己早年的创作:"我童年失学,9岁唱戏谋生,业余自修文学。16岁自编自导自演连台戏《冲霄楼》。17岁下放农村,劳动之余写作历史故事剧《黑旗飞云》,现代戏《青春》,20岁重返自贡市川剧团任专职编剧。先后写作历史故事剧《铁公鸡》《百花公主》《宋襄之仁》;现代戏《水流东山》《茅棚凯歌》《像他那样生活》《农奴戟》《苦竹峰》《车轮飞转》……以及"文革"晚期复杂历史背景下形成的《炮火连天》。"[①]在这里,他对自己改革开放之前的创作历程进行了大致勾勒,记述了自己早期创作的主要作品。

根据魏明伦的自述及其改革开放以来的剧作,以其创作时间、创作观念及创作方法的转变为依据,可将其创作分为三个阶段:

(一)第一阶段(1957—1976):从少年演员走向剧作家的摸索实践期

从1957年创作第一个剧本《冲霄楼》,到1976年奉命编写《炮火连天》,这是魏明伦创作的第一阶段,为早期创作阶段。在这长达20年的时间里,他大约编写了20多个剧本。除了上述剧目之外,魏明伦还整理改编过不少传统戏,也创作了不少现代戏,有的曾被搬上舞台,也有的没能上演,甚至连剧本都没有留下来。本阶段,其创作的高峰期为1958—1964年。据作者介绍,本时期文艺政策逐渐宽松,川剧又是当地民众最喜爱的艺术样式,所以剧团演出任务繁重,需要不断推出新作品,客观形势有利于创作和演出。推陈出新或经过新编的历史故事剧的演出市场尤其广阔,剧团的需求很大,魏明伦也就大有用武之地。60年代提倡演出现代戏,配合当时政治形势编写现代题材剧本、书写工农兵形象成

① 魏明伦:《50年前剧作〈宋襄之仁〉》,《四川戏剧》2010年5期。

为剧团的首要任务。之前,魏明伦虽然已经编写过不少剧目,但一直是剧团演员队成员。1963年,他正式转为剧团编剧,根据当时、当地的题材编写了一系列的现代戏。这一时期是其创作量最丰的阶段,他还实现了由演员到兼职创作、再到专业编剧的身份转换,成为享誉川南的川剧作家。

"文革"开始后,川剧团或解散,或改编为宣传队,后来开始移植京剧样板戏演出。同其他地方剧种一样,川剧几乎没有新作品问世。当魏明伦再次奉命创作之时,已是"文革"后期。这一时期,他的作品多以"农业学大寨""工业学大庆"或以阶级斗争、批判走资派为主题,其中以集体创作、由他执笔的川剧《炮火连天》影响最大。

在这漫长的20年艺术实践中,魏明伦完成了从一个少年演员到专业编剧、再到享誉川南、初鸣全川的转变过程。此时的他,无论是改编、创作历史故事剧还是编写现代戏,都已得心应手,这为其在改革开放后脱颖而出奠定了基础。

(二)第二阶段(1979—1985):创作的鼎盛期和艺术风格的成熟期

从1979年到1985年,他创作了《易胆大》《静夜思》《四姑娘》《巴山秀才》《岁岁重阳》等,这是魏明伦创作生涯的第二阶段,也是其创造力勃发、艺术成就最为突出的时期。《易胆大》和《四姑娘》在1981年同时获得文化部优秀戏曲作品奖,而当年获得该奖的戏曲作品一共仅有四部。《巴山秀才》(与南国合作)1983年问世,初在成都振兴川剧调演大会演出即大获成功;同年10月,作为振兴川剧汇报演出团的新创大戏进京演出,好评如潮,轰动了中国戏剧界。魏明伦连续推出的多部作品,都表现出了叙事方式奇巧、表现技法纯熟、文辞活泼精准、思想揭示深刻等鲜明特征,形成了个性化的艺术风格,给改革开放初期的中国剧坛带来了一股辛辣、火爆而又大气磅礴的巴蜀新风。他从一个有才华的基层川剧创作者,一步步走入了中国著名剧作家的行列。魏明伦剧作诡异、灵动、脱俗、独特,故事大起大落,情感大喜大悲,不仅征服了广大观众,同时也令目光如炬的剧坛名家刮目相看,被誉为"巴蜀鬼才""剧坛大匠"。

(三)第三阶段(1985—2017):形成独特戏剧观、走在潮流前头的突破期

1985年荒诞戏《潘金莲——一个女人的沉沦史》问世,魏明伦的创作进入第三个阶段。20世纪80年代中期,思想文化界曾经一度出现引进西方艺术观念和艺术理论的热潮,意识流、荒诞派、魔幻现实主义、存在主义、结构主义等纷纷涌入,这给中国的戏剧创作带来了新的启发。魏明伦以其勇敢无畏的弄潮儿姿态,将焕然一新的川剧作品汇入改革的洪流,并站在了戏剧变革的时代潮头。

如果说魏明伦之前的剧作基本上是沿袭了中国传统的传奇书写和现实主义与浪漫主义相结合的创作方法,并将其发挥到极致,那么从《潘金莲》开始,他已将目标设定为突破前人和自己曾经创造的高峰。从他此后创作的《夕照祁山》《中国公主杜兰朵》《变脸》《好女人,坏女人》中,可以清晰地看到魏明伦锐意创新、引领潮流的创作历程。

三、魏明伦早期川剧作品述略

魏明伦在第一阶段创作的作品大致可以分为三种类型：一是整理改编、推陈出新的传统剧目，二是新编历史故事剧，三是新编现代戏。

自贡是川南重镇，以盐为主要产业，历史上即有川盐济楚的传统，抗战时期更是以献金购机第一名而闻名全国。这里经济发达，民生富庶，人文荟萃，艺事繁荣，是川剧"资阳河道"的发源地。自贡市川剧团历史悠久，汇集了一批著名的鼓师、编剧和演员，以擅长高腔艺术享誉全川。

1951年5月5日，政务院发布《关于加强戏曲改革工作的指示》，"百花齐放，推陈出新"成为戏曲改革的指导方针。为了让传统戏曲适应新社会新观众的审美需求，推陈出新便成了新中国戏曲工作者的首要任务。自贡市川剧团也着手整理改编传统剧目、创作新剧目。《自贡戏曲志》记载："自1953年起，剧团除设专职编剧如黄景明、肖世雄、魏明伦等之外，戏曲剧团已有导演制度的建立，并对传统音乐进行了初步改革。"[①]据调查，此时魏明伦为剧团演员，但已经编写了不少作品。1957年后期，他成为下放干部，到农村劳动了三年。这期间自然无缘于舞台，但却是其积累生活感受、了解民情风俗的重要契机，对其日后的戏曲创作产生了重要影响。在此期间他也创作、改编了一些优秀作品，如根据小说《青春之歌》改编的川剧《青春》，就完成于这一时期。遗憾的是，他在该时期的剧本大都轶散，难窥其貌。但据其本人回忆以及一些文献资料，也可以看到一些当时的评论介绍、散篇残本。

（一）化腐朽为神奇：推陈出新的传统剧目

生于戏班、长于剧团、自幼登台演出的魏明伦，从小便掌握了川剧高腔曲牌体"帮打唱"的结构形式，深谙皮黄、梆子的板式、唱腔变化，熟知戏曲的艺术特点。他演出过的传统剧目有《黑虎缘》《望娘滩》《下游庵》《飞云剑》《冲霄楼》等。不同于其他演员的是，他从小喜爱读书，手不释卷，有着扎实的文学功底，这是他日后从事创作的重要基础。

20世纪50年代，毛泽东同志为中国戏曲研究院题词"百花齐放，推陈出新"，年轻的川剧演员魏明伦也是这一精神的积极实践者。整理改编传统剧目是魏明伦创作的开始，他在20世纪50、60年代整理改编的古装戏剧本有《卧虎藏龙》《冲霄楼》《莲花湖》《铁公鸡》《百花公主》《风雪染征衣》《孤岛奇花》《小包公》《宋襄之仁》等，其中以《冲霄楼》《铁公鸡》《百花公主》《宋襄之仁》最有代表性。这些整理改编的剧作，一部分是以传统剧本为基础，一部分则没有剧本，剧情源自老艺人的口述。魏明伦整理改编的传统剧本并不仅限于简单地删减，更多是在阅读小说故事或听取老艺人所讲述的传统剧本剧情的基础上，重新创作，尤其注重人物形象的刻画。1957年编写的连台本戏《冲霄楼》就很有代表性，该剧

① 自贡市文化局编印：《自贡戏曲志》，1985年，第6页。

被魏明伦先生认作自己从事川剧创作的起点。

《冲霄楼》剧情出自古典小说《七侠五义》。川剧曾有传统《冲霄楼》连台本戏，现存有10本手抄本传统剧目，为包公系列公案戏，基本结构为两本（上下本）讲述一个完整故事。该剧继承了章回小说的传统，剧情惊险离奇，环环相扣；出场人物众多，个性鲜明。但也存在着传统连台本戏剧目的通病，如结构松散，场次过多，枝蔓繁杂，文学性差，唱词、对白水词多。另外，这类剧目产生于封建社会，虽然表达了匡扶正义、除暴安良、秉公执法的愿望，但也不可避免地蕴含着陈旧落后的观念，情节也往往荒诞不经。由于看重该剧的传奇性，且可由自己登台演出，年仅16岁的魏明伦对其进行了改编创作，且自导自演，在剧中扮演双侠丁兆蓝、丁兆蕙，颇得观众喜爱。

《百花公主》是魏明伦改编得十分成功的一部作品。昆曲、京剧、川剧等都经常上演该剧目，其情节大同小异，属于传统的宫廷阴谋剧。元代，奸臣当道，民不聊生，安西王暗中招贤纳士，储备粮草，伺机生反。其女百花公主误将朝廷奸细江六云（化名海俊）认作江湖豪杰，赠其宝剑，以身相许，并错杀老臣巴拉铁头总管；江六云又修书朝廷，里应外合，计使百花公主将其父置于死地。百花公主得知真情，悲痛万分，剑杀江六云，逃入尼姑庵。魏明伦将《百花公主》改编成一部颇有人情味的爱情喜剧。他重新设置了几个角色的身份：海俊是一个满怀报国热情的落难秀才，却苦于报国无门；江花佑为海俊的姐姐；百花公主张榜招亲，选贤揽才；巴拉铁头发现海俊才华出众，却嫉贤妒能，故意将其封杀。百花公主察觉实情，让海俊参加殿试；海俊金殿宏论，被封为参军。巴拉铁头设计，将海俊灌醉抬入百花公主闺房，却逢江花佑在房中。巴拉铁头一计不成又生一计。《斩巴》一场，海俊宣读圣旨，巴拉铁头命人盗走诏书，欲陷海俊于丢失诏书的危境。不料海俊面对空头诏书，竟然念出一篇"祭文"，公主毅然遵旨斩了巴拉铁头。最终，海俊与百花公主成亲。通过人物和剧情的改编，魏明伦将原剧的阴谋悲剧转化为一出传奇爱情喜剧，深受观众欢迎。

在魏明伦早期历史故事剧中，川剧《铁公鸡》最为成功，曾被川南各地剧团广泛演出，形成较大影响。该剧是一部诸多古老剧种都可以演出的传统武生戏，老戏又名《火烧向荣》，讲述清军镇压太平军的故事。原剧站在清政府的立场，对太平天国军队予以丑化，且恐怖、血腥，在20世纪50年代被文化部明令禁演。但是，该剧在表演技艺上不乏精彩看点，魏明伦的改编也正是看中了这一点。首先，他变换视角，改变立意，站在农民起义的立场来重新结构剧本，同时保留了原剧中富有特色的武打戏和一些特殊的技巧，演出时对其予以了美饰净化。该剧一经上演便赢得观众的好评，也引发了一些争论。《自贡报》上，对它的讨论持续了十几天。市文联还为《铁公鸡》专门召开一场座谈会，《自贡报》载文称："一、从政治上看，原来的川剧《铁公鸡》，通过张嘉祥保向荣的故事，颂扬叛徒死心塌地效忠封建王朝，污蔑太平天国革命，是一出反动的、被人们唾弃的戏。市川剧院演出的《铁公鸡》，则是表现太平军攻破雨花台的战斗，歌颂了太平军革命的英雄，揭露和鞭挞了统治者和叛徒张嘉祥的丑恶嘴脸。立意鲜明，观点正确，有现实意义。二、从艺术上看，原剧本松散拖沓，长达四本，市川剧院演出的《铁公鸡》结构紧凑，矛盾冲突集中，塑造了李侍王、

铁公鸡等英雄人物对天国事业的无比忠诚和他们的英勇善战、视死如归的英雄形象,并比较细致地刻画了和春、张嘉祥等反面人物的丑恶嘴脸。还发掘和继承了一些川剧传统艺术。因此,川剧《铁公鸡》的改编基本上是成功的。……是党的领导和各方面支持关怀的结果。"①该剧最终得到当地党政部门的肯定,称其为"化腐朽为神奇"之作。

魏明伦还改编、创作了《卧虎藏龙》《莲花湖》《风雪染征衣》《孤岛奇花》《小包公》等剧目。《卧虎藏龙》改编自同名武侠小说。《莲花湖》也是一出武打戏,颇具传奇性。《风雪染征衣》写狄青与双阳公主故事。《孤岛奇花》(又名《耐冬花》)改编自聊斋故事。

魏明伦早期改编、创作的古装戏有三个特点:一是题材选择上注重传奇故事,几出剧目都明显具有传奇色彩;二是偏好武打戏,注重戏曲的观赏性,积极发掘传统戏的精彩表演技艺,并将其发扬光大;三是大力修整传统剧目中的落后部分,对角色形象和故事情节进行颠覆性改编,最终焕然一新,化腐朽为神奇。

(二)视角独特:新编历史剧创作

魏明伦在这一时期的创作,以20世纪60年代初的《宋襄之仁》为代表。从中我们可以看到其思想和创作的演变轨迹。

该剧取材于《东周列国志·宋襄公假仁失众》,讲述中国春秋时期泓水之战的故事。宋襄公拘束于"仁义",错失战机,最终兵败身死,曾因此遭到辛辣嘲讽。晚清川剧作家黄吉安曾编写《仁义师》,讲述的正是这一历史故事(图1)。基于其愚昧荒唐的仁义误国之举,传统戏中宋襄公以丑行应功,故事立意基本忠实于史书记载。据魏明伦介绍,他创作此剧的起因是剧团要挖掘整理传统三国、列国戏。他之前未见老剧本,听了剧团老艺人王荣光口述的传统戏剧情概况,又阅读了《史记》《左传》《东周列国志》,开始重新立意、编写《宋襄之仁》。该剧初成于1961年4月,1962年他又进行了深入加工,于1963年10月完成第6稿,准备排演。但后来,戏曲界开始转向编演现代戏,《宋襄之仁》因此无缘舞台。2010年,适逢魏明伦从艺60周年,他才将尘封50年的剧作公之于世,一字未改,发表于《四川戏剧》当年第5期。

图1 《仁义师》

魏明伦创作的《宋襄之仁》一反传统模式,从思想立意、人物定位到故事情节,都突破了传统戏中单纯地对宋襄公那种迂腐保守的批评与嘲笑,而以尖锐的矛盾冲突、鲜明的角色形象、一波三折的紧张情节、多侧面的性格呈现,深入开掘宋襄公灵魂深处的"仁义"内涵,揭示其"仁义"背后掩藏的私欲、伪善和追求称霸天下的本质,赋予了全剧更为深刻的

① 《市文联召开座谈会讨论川剧"铁公鸡"》,《自贡报》1962年8月26日。

思想内涵。全剧共六幕：议盟、赴会、劫盟、卫宋、故纵、血训。剧情梗概为：周襄王十三年，诸侯群雄并起，宋襄公欲执牛耳，以倡仁义换取霸业，利令智昏，并将忠言相告的太宰目夷贬谪泓水。时有楚成王国富兵强，也图谋天下。宋襄公邀约华夏诸侯王公爵于秋八月会盟鹿上，图为盟主。楚成王将计就计，带五百胄甲壮士外穿礼服赴会，又设计诬陷宋襄公，于盟上将宋襄公擒拿并进攻宋国。目夷率兵与楚军激战，楚成王难渡泓水，又生一计，假言误会，送宋襄公回城。宋襄公竟然相信自己的仁义感化了楚成王，令目夷弃兵让路，并剑伤目夷，致使楚大军顺利过河。激战中宋襄公中箭逃走，目夷为救世子再次负伤而亡。宋国城破，血流成河。（图2）

图 2　魏明伦剧本手稿

作者在50年后的创作感言中自述："在贤君、明君、暴君、昏君或秦皇汉武、唐宗宋祖、夏桀殷纣、周幽隋炀之外，力图塑造'这一个'外貌宽厚，内心狭窄，贪利而愚蠢，沽名而迂腐，对敌慈悲，对友专横，可恨又可笑，可恼又可悲的宋襄公形象。"[①]作者的高明之处在于，川剧舞台众多的帝王将相形象中，他看到了宋襄公既具有贪图霸业、利令智昏的帝王共性，又具有貌似仁义的伪善、狭隘、愚蠢的独特个性，其可恨可怜又可悲的结局令人深思；他既是国家、忠臣和民众的施暴者，又是国家危亡、忠臣蒙难、百姓遭殃的肇事者，是他的愚顽、贪婪、仁义和愚蠢导致了国破家亡的悲剧。

《黑旗飞云》是魏明伦在20世纪60年代初创作的一部清装剧。它讲述太平天国起义失败后，冯子材领导的一支残军至死不降，退入越南边境驻扎下来，自名黑旗军。其中，有一支由女子组成的娘子军"飞云队"。越南抗法战争爆发，越南王朝求助于黑旗军，黑旗军积极与越军共同抗击法军。飞云队不惧牺牲，英勇杀敌，演绎了一段中越军民并肩抗击侵略者的可歌可泣的故事。

① 魏明伦：《50年前剧作〈宋襄之仁〉》，《四川戏剧》2010年第5期。

(三)表达时代主题:现代戏创作

从 20 世纪 50 年代到 70 年代,魏明伦还创作了大量的现代戏。但遗憾的是,大多并没有保留下来。经魏明伦本人认定,其现代戏作品有《青春》《迎春花》《水流东山》《红石钟声》《茅棚凯歌》《像他那样生活》《农奴戟》《车轮飞转》《山村姐妹》《三战太岁头》《炮火连天》等。其中,根据话剧改编的有《农奴戟》(又名《苦竹峰》,改编自《收租院》)、《洪城第一枪》(改编自《八一风暴》)、《不准出生的人》(改编自同名话剧)等;也有移植其他戏曲剧种的,如《血泪塘》(改编自《血泪荡》)。据作者介绍,改革开放之前他先后创作过 10 余部现代戏,第一部是根据杨沫《青春之歌》改编的《青春》,最后一部为《炮火连天》。由于剧本多已轶散,现在无法见其全貌,只能根据作者本人的回忆,对这些剧本的主要内容和创作过程加以简要介绍。

魏明伦创作的第一部现代大幕戏,是 1958 年作者在农村下放劳动期间,阅读了当时风行全国的小说《青春之歌》后,受其感染,在劳动之余将其改编为川剧《青春》(图 3)①。该剧描写一位进步、单纯、美丽的青年知识分子林道静,逐步走上革命道路、成为一名坚定的共产主义者的故事。应该强调的是,《青春颂》是作者阅读小说后受到感染,引起思想共鸣,自觉自愿创作的一出剧目。与其后来在"文革"中参与集体创作的若干剧本不同,该剧表达了作者的真情实感,他对这一红色作品的理解以及改编为川剧的艺术再创造都融会于剧本之中,因此也是作者较为看中的一部作品,作者的姐姐魏昭伟还为剧本手稿设计了封面②。

图 3 川剧《青春颂》剧本

1959 年创作的以"农业学大寨"为主题的《水流东山》,讲述了在某生产队修建水渠过程中发生的关于公与私、大家与小家的矛盾冲突,矛盾最终得以圆满解决的故事。其歌颂了社会主义的集体主义精神、舍小家为大家的高风亮节。该剧由自贡市川剧团演出。

1964 年,南越西贡出现一则震惊世界的新闻。工人阮文追潜入美军基地,欲炸毁机场,被捕后遭枪决。他在刑场上大义凛然、慷慨陈词,表现了为赶走侵略者自愿为国捐躯的浩然正气。1965 年人民出版社出版了由其妻子潘氏娟口述的纪实性报告文学《像他那样生活》,著名作家白桦将其改编为同名话剧,魏明伦又据话剧改编为川剧。

自贡是四川重要的盐业基地,盐场故事自然也成为戏曲创作的重要题材。魏明伦于

① 2018 年 7 月 7 日下午,笔者在魏明伦家中访谈时介绍。

② 据作者介绍,该剧本名《青春》,魏昭伟设计封面时写成了《青春颂》。

1964年到邓关盐厂深入生活两个月，之后完成了现代川剧《盐场新歌》。故事的矛盾冲突在思想保守的知识分子和思想解放的工人师傅之间展开，是先治窝还是先生产？体现了鲜明的时代色彩。该剧后来被改编为话剧，并参加了1964年西南地区话剧会演，剧本受到舆论关注。

现代小戏《车轮飞转》创作于1973年，讲的是一个发生在汽车修理厂的故事。一些人单纯追求生产速度，粗制滥造，将质量不过关的螺丝帽安装在车轮上。车辆出厂后，工人发现螺丝帽在运行中会松动，这时公交车已经行至山上，人命关天的危险事故随时可能发生。党支部书记毅然驾车赶上，救下一车乘客。该剧具有紧张的剧情、激烈的冲突、生动的人物形象，且文辞精美，很快就被推送到成都参加全省汇演，获得广泛好评。

创作于1976年的《炮火连天》，无疑是"文革"后期影响最大的川剧作品。众所周知，"文革"时期的戏剧作品在题材上大致分为两个方面：一是土地革命战争、抗日战争、解放战争中党领导下的革命武装斗争，如《杜鹃山》《沙家浜》《红灯记》《智取威虎山》等；二是社会主义建设时期的阶级斗争，如《海港》等。而川剧《炮火连天》则另辟蹊径，紧密结合当时生产现实，以"农业学大寨"、兴修水利为背景，围绕修建长虹水库领导班子人选安排设置矛盾，表现"翻案与反翻案"的党内两条路线斗争：是选用"文革"中成长的新干部？还是全盘启用被"解放"的老干部？这一矛盾冲突的设置，将两种思想路线的斗争聚焦到选人用人的关键点上，较之以往一般表现阶级斗争的作品，斗争有了更进一步的深入。

作者采用现实主义的创作方法，注重修辞手法的巧妙运用，以开山修渠的炮声隐喻"炮打司令部"之"炮火"；以多样化的艺术手段深入开掘人物内心活动，丰富了角色形象，也增添了戏剧的可视度。因此，该剧也受到了自贡市以及四川省宣传文化部门乃至文化部的高度重视和具体指导。比如，为了表示矛盾的尖锐和压力的巨大，其按照领导指示，将剧中走资派的身份地位越推越高。本来是一个发生在基层生产大队的兴修水利的故事，却将斗争对象的身份由公社党委书记提升至更高级别的县委副书记、地委委员，暗寓"走资派还在走"的两条干部路线不可调和的激烈冲突。该剧还被安排到北京演出，后因发生唐山大地震而搁置。"文革"结束后，作者毫不讳言此作"是特殊年代、复杂遭遇扭曲而成的败笔"①，表示"沉痛忏悔"，并将残存的手稿陈列于博物馆，供世人评判，表现了一个剧作家对待历史的严肃态度和坦诚胸怀。

四、魏明伦早期作品的艺术特色

魏明伦早期戏剧作品大多已难窥全貌，现在可以看到完帙的只有历史剧《宋襄之仁》和现代戏《炮火连天》。后者是一个典型的"文革"时期"领导出思想，编剧出技巧"的产物，虽然编剧技巧、文学水准、语言运用可以代表剧作家的水平，但其形成过程、思想观点甚至表现的内容并不能视作剧作家个人思想观念的真实体现。当时署名"集体创作，魏明伦等

① 尹文钱：《魏明伦文学馆》，四川民族出版社·四川党建期刊集团2014年版，第208页。

执笔",也反映了那一特殊时期戏剧创作的真实状况。而《宋襄之仁》则不同,它是作者自主选题、独立构思、潜心创作的作品,完全代表了魏明伦在20世纪60年代初期的创作意识和水平。50年后该剧发表时,作者也"不悔'少作'。一句不改,保持'原生态'。为即将举办的'魏明伦从事文艺六十周年系列活动'增添一件实物,供大家更为全面地检阅本人创作发展轨迹"[①]。因此,从这部50多年前的原创历史故事剧中,我们可以看到作者早期历史剧创作的某些艺术特点。

(一) 目光敏锐,视角独特

黄吉安在晚清编写的《仁义师》是一出极具讽刺意味的悲喜剧,剧中的宋襄公以龙箭丑应功,是一位被嘲讽的对象。魏明伦笔下的宋襄公则以须生应功,貌似端庄威严,并不在外形上进行丑化;但于性格刻画上,剧作突出了他的假仁义、真伪善,对外仁义而对内凶狠,好大喜功又权迷心窍,领导欲极强且敌友不辨,以个人意志臆测他人却适得其反。这样的角色形象在川剧中绝无雷同,在历史与当下社会中却让人似曾相见,为我们认识和理解现实生活提供了重要的参照。

剧情是围绕鹿上会盟中宋襄公与其庶弟宋国太宰目夷之间的争论而展开的。宋襄公与楚成王争执牛耳、被楚臣屈完箪计擒拿,却误解伤害力挽狂澜的目夷;他一意孤行,致使楚军攻破宋国城池,幸有目夷护国尽忠,最终负箭逃亡。作者敷衍出一出假仁义昏君误国、真英雄含冤尽忠的大悲剧,塑造了一个权欲熏心、昏庸愚昧、残害忠臣、祸国殃民的帝王形象。

从舞台演出角度来看,该剧的创作构思需要足够的智慧和极大的勇气。全剧皆为男角,是一出生角、花脸为主而辅以丑角的大戏。一出没有女角的大戏,在舞台呈现上会显得单调,一般剧作家在构思作品时通常会回避这样的偏行戏。但魏明伦却有意为之、剑走偏锋,完全以人物性格的极端典型、戏剧情势的高度紧张以及剧词的文学性而取胜,这也是魏明伦作品中值得关注的一种类型。

(二) 善于借鉴,绝不重复

继承优良传统,学习名家剧作,选择在观众中有深远影响的作品进行改编,将传统戏中精彩的情节、表演技艺巧妙地运用到自己的创作中,并创造性地将其转化为新的亮点,是魏明伦剧作的一大特点,也是其值得总结的成功经验。以《百花公主》为例,巴拉铁头差人盗取海俊诏书的情节,在一些传统戏中多有运用。李明璋名著《谭记儿》中体现得尤为巧妙,谭记儿月夜送鱼、盗取杨衙内诏书和尚方宝剑作为该剧的核心场次,决定了全剧的喜剧性结局。由此可以看出,魏明伦创作风格曾受到过李明璋剧作的影响。但是,魏氏的高明之处在于,他将被盗取诏书这一情节移植到海俊这个正面人物身上,将《谭记儿》中的酒囊饭袋、愚昧骄狂的褶子丑置换为满腹诗书、足智多谋的书生,于是他手持"诏书"凭空

① 魏明伦:《50年前剧作〈宋襄之仁〉》,《四川戏剧》2010年5期。

念出一篇诏令,可谓神来之笔。同样的情节运用于两个性格、品质反差极大的人物身上,产生了截然相反的戏剧情势,巧妙地塑造了两个个性鲜明的人物形象。同样情节的借鉴运用,观众却毫无雷同感,这正是魏明伦剧作的魅力所在。

(三) 文辞优美,可品耐读

剧本既可案头品读,又能场上演出,历来是文人剧作追求的目标。川剧自来有文辞典雅、音律和谐的传统。一些文人雅士、社会名流如晚清、民国的黄吉安、尹仲锡、冉樵子、刘师亮,新中国的李明璋、徐文耀、吴伯祺、赵循伯等,皆为川剧创作的行家里手,为川剧艺术提供了大批文学性强、雅俗共赏、内涵深邃的作品,提升了川剧在文化艺术界的声誉。魏明伦继承了川剧文人戏的传统,从《宋襄之仁》中我们既可以读出李明璋剧作的典雅俏丽、智慧机趣与诗情画意,又可以感受到黄吉安作品的鞭挞讽喻、浓墨重彩与浩然正气。以其第一幕中踌躇满志的宋襄公的唱段为例:

> 宋襄公:(唱"一字")
> （帮）<u>普天庆举国狂浮想联翩。忆战乱如隔世更增感叹</u>![①]
> 戎马中送去孤如许流年。自去冬齐桓薨酿成巨变,
> 群公子闹朝堂罪恶滔天。揽齐乱为己任雪中送炭,
> 伐临淄讨群丑义正辞严。仁义师赛过那雄兵百万,
> 不重伤不血刃奏凯而还。风雨霁碧天晴<u>河清海晏</u>!
> 哈哈哈……
> （唱"二流"）还有桩心腹患隐忍难言。

由此,可以明确地感受到黄吉安作品那种喜欢用典、雅致活泼的艺术风范。

魏明伦剧作多为高腔戏,这也许是受到资阳河川剧流派的影响。川剧高腔是一种"帮打唱"相结合的戏剧音乐结构形式,剧本创作要遵循其结构规律;同时,川剧高腔文本唱词为曲牌体,有着严格的曲牌规范,唱词写作须按照曲牌填词,这也是初学者写高腔戏的困难所在。通读《宋襄之仁》这部魏明伦在20岁时创作的高腔剧本,不得不惊讶其深厚的古典文学功底、丰富的历史人文知识、工稳熨帖的剧词格律和娴熟俊雅的唱词宾白。从剧本来看,作者十分熟悉高腔结构和曲牌运用,全剧唱词都标出了曲牌和曲调,并依据剧情设计了锣鼓提示、多人对唱、插念、留腔、转合。依照川剧传统的演出方式,演员、鼓师拿到这个剧本就可以开口唱戏。剧词对仗整齐,朗朗上口,从修辞手法来看,剧作者擅长运用排比、重复句式来营造气势,抒发情感,表达角色内心活动。如宋襄公于盟会上被楚成王设计擒拿,成为阶下囚,他不思己过反而怨恨忠臣,进一步被楚成王算计。由于目夷、公孙固在泓水率军阻击,楚军难以渡河,深谙宋襄公秉性的楚成王假言误会,愿负荆请罪,共举仁义大旗,陪同宋襄公回国。结果,由宋襄带路,楚成王挟持各诸侯国公卿王爵为人肉盾牌,

[①] 字下划线为帮腔。

率大军渡河。宋国大臣皆恳请开战,宋襄公却幻想仁义,内心矛盾交织:

宋襄公:唱【满庭芳】
　　　　见全军,泣血请战!子荡搔头也茫然!
　　　　顷刻间楚人上岸,布阵势漫野遍山!
　　　　他莫非,翻云覆雨又变幻?
　　　　他莫非,口蜜腹剑毁诺言?
　　　　他莫非,欲擒故纵把孤骗?
　　　　他莫非,巧取豪夺吞中原?

这一段排比句的运用,既渲染了临战前的紧张气氛,又准确传达了宋襄公此时忐忑不安、犹豫不决的复杂心情。

全剧结束时的一曲幕后合唱,以上下句对仗、头尾重复回环的手法,浓墨重彩地凸显了全剧的核心思想:

　　　　血呀,血流漂杵!尸呀,尸横遍地!
　　　　一个如下山虎张牙饱啖!一个似丧家犬夹尾喘息!
　　　　满口的大仁大义,满腹的尔虞我诈!
　　　　都不把黎庶苍生放心上,都想把霸业王权握手里!
　　　　满口的大仁大义,满腹的尔虞我诈!
　　　　青史上宋襄楚成知多少?主宰着欺世盗名大赌局!

精彩的唱词唱段具有振聋发聩的力量,读之节奏铿锵,品之意味无穷,道出了作者对宋襄公、楚成王的道德评判。

其四,无奇不传,巧用技艺。故事的传奇性、剧词的文学性、表演的技艺性、行动的节奏性,是中国戏曲传统的重要审美原则。新奇的故事,精彩的绝技绝活,是川剧艺术能够在民间广泛流传、吸引大批观众的重要因素。成长于剧团的魏明伦,更是谙熟此道。在魏氏早期作品中,无论是改编的传统戏还是新创的剧作,我们都不难看到这一点。比如其早期改编的传统戏《冲霄楼》《百花公主》《铁公鸡》《卧虎藏龙》《莲花湖》《孤岛奇花》《风雪染征衣》《小包公》等,无不具有故事新奇、打斗精彩、技艺奇巧的特点。《卧虎藏龙》《莲花湖》为武侠故事,自然离不开剑术武艺、机关布景;《孤岛奇花》中有森林里双兔仙子与凶残的恶狼之间的巧妙打斗,《铁公鸡》中有打叉、砍五刀、带彩的精险技艺,《飞云剑》中有燕赤侠与魔鬼的空中对剑斗法,这些无不体现出传奇性与技艺性的高度结合。

五、结　　语

以上简要地探讨了魏明伦创作的三个阶段及其特征,对其早期作品进行了类型划分和内容概括,并就其创作环境及剧作艺术特征作了简要分析。由于时间紧迫,资料掌握尚不全面,多数剧目内容简介为剧作家口述、笔者记录,难免有所疏漏错讹,这也会难以避免

地影响探讨的深度和准确度。但是,本文的爬梳搜集,也是为阅读、观赏魏明伦剧作及其研究打开了又一扇窗户,能够为各位方家里手提供一些有价值的资料或观照的视角,这也正是本文写作的初衷和目的。

《汾河湾》的流变与比较研究
——以中国京剧选本为考查中心

李东东[*]

摘　要：以中国京剧选本作为考查中心，比较研究以《汾河湾》为代表的经典剧目叙事视角的差异，以及由此引发的更深层次的伦理纲常问题，可以看出不同时段、不同选本、不同演员甚至不同戏曲剧种之间关于同一剧目剧情流变的整个发展过程。与此同时，还可以从舞台演出方面考查不同名伶对同一剧目经典唱段的表演情状。

关键词：《汾河湾》；京剧选本；流变；比较

《汾河湾》是京剧舞台上常演不衰的经典剧目之一。作为生旦合演剧目的典型代表，《汾河湾》既有行当配置方面的交流配合，又是唱做并重的经典折子，加之薛仁贵、薛丁山父子"征东""征西"系列故事拥有十分深厚的传播基础，因而观众对该剧目青睐有加。刊于光绪六年（1880）的《梨园集成》是现存可见的较早的京剧选本，《汾河湾》即已收录其中[①]。此后，伴随中国京剧选本的迅速发展，该剧更是频频得到收录，由此可见其在中国京剧选本史上具有较高的剧目文本价值。而另一方面，民国五年（1916）以北京剧坛为调查对象的《演唱戏目次数调查表》中，《汾河湾》的演出次数高达206次[②]，同样可以看出它深受观众欢迎。因此，本文以中国京剧选本为考查中心，从剧目文本与名伶演出两个维度，对《汾河湾》的发展流变进行比较研究。

一、剧目文本中心：《汾河湾》的叙事视角与伦理纲常

《汾河湾》一剧，《梨园集成》目录题作《回窑》，正文标题作《薛仁贵回窑》（下称《梨园集成》本）；清代末期刊本《真正京调四十二种》第二十二册收录，题作《校正汾河湾京调全本》（即《打雁射子》，下称《真正京调》本）；民国元年（1912）《绘图京都三庆班京调脚本十集》第八册收录，题作《校正京调汾河湾打雁射子全本》（下称《绘图京调》本）；1912至1925年出

[*] 李东东（1990— ），上海师范大学人文学院师资博士后，上海师范大学"中华典籍与国家文明"创新团队成员，专业方向：中国戏曲史。

【基金项目】本文为国家社科基金艺术学重大招标项目"新中国成立70周年中国戏曲史（上海卷）"（19ZD04）阶段性成果，"上海高水平大学建设上海师范大学中国语言文学创新团队"成果。

① 李东东：《李世忠与〈梨园集成〉编选考》，《戏曲研究（第112辑）》，文化艺术出版社2019年版，第233页。
② 孙百章：《演唱戏目次数调查表》，1916年石印本。

版的《戏考》①收录两种，第八册题作《汾河湾》（一名《仁贵打雁》，下称《戏考·册八》本），第二十册题作《西皮汾河湾》（一名《丁山打雁》，下称《戏考·册二十》本）。

以《梨园集成》本、《真正京调》本、《绘图京调》本、《戏考·册八》本及《戏考·册二十》本为代表的四种选本收录的五种《汾河湾》，较为全面地反映出了《汾河湾》文本发展流变的差异性特征。此外，《新编戏学汇考》《戏曲大全》《戏学指南》《戏典》《京剧丛刊》《京剧汇编》等各类选本先后皆曾收录《汾河湾》，可见其选录频率之高。

《汾河湾》同题材小说故事可见《薛仁贵征东》第四十一回"射怪兽误伤娇儿　看朱痣得认夫君"前后②。剧叙唐朝大将薛仁贵投军多年杳无音讯，其妻柳迎春（又作柳寅春、柳金花等）与子薛丁山相依为命，并靠丁山打雁度日。十八年后，薛仁贵受封为王，返乡途中路遇一少年于汾河湾打雁，惊其箭法精准，与其比试。忽有妖怪出现，仁贵为射妖魔而不幸误伤少年，少年被仙家救走③。仁贵仓皇回到寒窑，与柳迎春一番误会之后相认团聚；忽见床下有男子之鞋，疑妻行为不轨，柳氏趁机戏弄仁贵，见其恼怒才告知男鞋乃是丁山所穿。仁贵大惊，方知误射少年便是亲子。夫妻悲伤不已，同去汾河湾寻子。

虽然《汾河湾》的基本剧情如上所述，但是由于京剧选本流变、不同脚本各有侧重以及不同剧种间的体裁差异，皆在不同角度、不同层面影响其发展走向。这种影响最后集中呈现在剧目叙事视角的差异方面，以及由此带来的更深层次的关于伦理纲常乃至人性善恶本源的呈现与思辨方面。这五个版本的《汾河湾》，基本可以代表该折子戏本的发展演变情况。下面，我们先来对五个版本《汾河湾》进行基本的梳理与分类：

第一类是《梨园集成》本：生扮薛仁贵，旦扮柳寅春，小生扮薛丁山，丑扮周清，外扮太白金星，末扮盖苏文鬼魂。故事以生角薛仁贵与丑角周清开场，薛仁贵交代背景——投军多年，恩封平辽王，获准回家探亲，让周清代掌军务。换场柳寅春上场交代丈夫投军，与子丁山相依为命，唤子出来打雁。丁山乃言夜梦不祥，柳氏反驳，命其速去速回。太白金星与盖苏文鬼魂先后登场，交代丁山即将有难之事。换场丁山打雁，仁贵观其箭法精奇，意欲招揽。二人比箭之时，仁贵仇敌盖苏文鬼魂化作妖怪登场，仁贵为射妖怪误伤丁山。换场仁贵回窑与柳氏几经误会而最终相认、寻子下场。此本白多唱少，以宾白对话为主。

第二类是《真正京调》本与《绘图京调》本：《真正京调》本为木刻，《绘图京调》本为石印，后者多一插图。两者属于同一剧本系统，角色安插如下：红生扮薛仁贵，旦扮柳金花，小生扮薛丁山，老生扮王禅老祖，无盖苏文鬼魂角色。剧目叙事以王禅老祖开场，交代其弟子薛丁山即将有难，奉旨安排猛虎搭救丁山。换场柳金花登场交代丈夫投军背景，命子丁山打雁。换场仁贵登场交代因获罪而诈死，隐姓埋名转回家乡；路遇丁山打雁，妒其本领惊人，乃诓骗比试箭法，趁丁山不备而将其射杀，猛虎出现救走丁山。仁贵仓皇回窑，与

① 1912年8月10日上海《申报》馆出版《戏考》第1册，此后由上海中华图书馆接续出版，至1925年40册全部出版（参见李东东、丁淑梅：《〈戏考〉本民初京剧旦本红楼戏七种研究》，《红楼梦学刊》2014年第4期）。本文所引《戏考》为上海大东书局1933年再版本。

② （清）佚名著，徐君慧整理：《薛仁贵征东》，江西人民出版社1988年版。

③ 关于薛仁贵射伤少年的原因，同题材京剧有两个演绎系统，下文详述，此处取一种较为流行之说。

柳氏几经误会相认,得知所杀之人乃是亲子,后悔不已而又安慰妻子丁山为虎所救,他日或可重逢。此本唱多白少,以唱词为主。

第三类是《戏考·册八》本与《戏考·册二十》本:《戏考·册二十》本前考述内容载:"此剧原有西皮梆(梆)子两种脚本,此为谭鑫培与王瑶卿合演之西皮真本,本馆久觅不得,故前第八册中,先以梆(梆)子脚本列入。"由此可知,《戏考·册八》本为梆子剧本,《戏考·册二十》本为名伶谭鑫培与王瑶卿合演皮黄真本。它们的叙事视角基本相同。以《戏考·册二十》本为例:生扮薛仁贵,旦扮柳迎春,小生扮薛丁山,净扮盖苏文鬼魂,外扮王禅老祖。剧目叙事以净角盖苏文鬼魂开场,交代盖、薛二人前仇以及盖苏文复仇计划。转场柳迎春登场,交代角色生活背景并叮嘱丁山打雁,丁山乃言夜梦不祥,柳氏说服丁山前去打雁。转场王禅老祖交代丁山有难,前来搭救。丁山打雁,仁贵登场路遇,惊叹丁山箭法精奇,与其比试,误伤丁山。仁贵逃遁回窑,夫妻二人几经误会后相认,而后汾河湾寻子。其唱念参半,尤其"回窑"部分叙述甚为详尽。

通过以上梳理与分类可以看出,《汾河湾》的剧情流变集中体现在前半段"打雁"部分,后半段"回窑"部分的叙事比较稳定统一,两者以小生薛丁山的下场作为前后分界线。

一般来说,"在中国古代,'叙事'内涵丰富,绝非单一的'讲故事'可以涵盖,这种丰富性既得自'事'的多义性,也来自'叙'的多样化"①。单就《汾河湾》而言,各类选本皆以"打雁"与"回窑"作为核心关目,相对"回窑"的稳定统一,"打雁"则有"叙"的多样化与"事"的多义性分歧。《汾河湾》最为直观的剧情流变,首先呈现在"叙"的多样化方面,也即剧目开场叙事视角的鲜明差异方面。

首先,《梨园集成》本以生角薛仁贵的视角来开场叙事。薛仁贵与丑角周清的对白既交代了十八年前别妻投军的故事背景,又铺垫了后文归乡探亲的发展预演。因此,随后演绎的"打雁"关目是生角归乡途中必经之路的必然事件,这一必然事件中包含两个因素:一是柳氏对丁山夜梦不祥的置若罔闻,二是盖苏文鬼魂对前仇的叙述与报复。这种以第一主角——生角薛仁贵的视角推进剧情的叙事策略,较为客观全面地、层层递进地演绎以薛仁贵为中心的故事发展方向,并且完整地塑造了一个功成名就而又牵念妻儿的将军形象。而在另一方面,剧本在完成生角薛仁贵开场叙事之后,立即转场改作旦角柳氏登场补叙夫妻分别、母子相依为命之事。这种生、旦先后登场的叙事方式,使得角色间的对话遥相呼应而又前后对等;在保持以生作为第一叙事视角的同时,迅速出旦,使得两者达到相互平衡。剧目虽然题作"薛仁贵回窑",但是并未因此弱化或者遮蔽旦角存在的能动力量。

其次,《真正京调》本与《绘图京调》本以老生王禅老祖的视角来开场叙事。这是一种神仙视角的全知全能叙事方式,开场即交待薛丁山有难需要搭救,随后旦角柳氏登场补叙故事背景,接着小生丁山登场打雁,红生薛仁贵这才登场现身。这种叙事策略使故事一开场便有一种宿命基调,小生打雁的悲剧虽无梦兆,但却成为全剧引子。神仙视角的全知全能既限定了作为人的小生丁山、红生仁贵与旦角柳氏的能动发展,又对剧情演绎过多地作

① 谭帆:《"叙事"语义源流考——兼论中国古代小说的叙事传统》,《文学遗产》2018年第3期。

出预告，因此可能降低读者（观众）的审美期待。与此同时，旦角柳氏的递补叙事虽然丰富了自身角色形象，但却导致红生仁贵因出场过晚而在开篇产生角色"失语"问题。

最后，《戏考·册二十》本以净角盖苏文鬼魂来开场叙事，这也是一种全知全能的叙事视角。这使宿命的基调中加入了恶人的复仇，从而将生角薛仁贵与小生薛丁山父子间的"误伤"转变成第三者作恶的结果，在一定程度上消弭了生角薛仁贵的过错。然而其弊端与《真正京调》本相似，既弱化了人的能动性，又过分渲染了宿命因果思想。另外，生角薛仁贵的出场亦较晚，同样造成了生旦出场设置不对等的问题。

通过比较分析可以看出，不同京剧选本对同一剧目内核"回窑"的演绎，由叙事视角差异带来的剧情推演方向与角色形象塑造的不同，必然使得《汾河湾》这类剧目在发展流变过程中呈现出截然不同的搬演效果。中国京剧选本不仅为我们展开剧目中心演绎流变比较研究提供切实丰富的文献材料，而且在音像技术匮乏的年代，一定程度上弥补甚至还原了京剧剧目场上搬演的风貌与可能存在的演出效果。当然，以《汾河湾》为例，中国京剧选本对剧目中心演绎叙事视角异同的载录，不仅有"叙"的多样化可考，还有"事"的多义性可寻。

中国京剧选本中关于《汾河湾》之"打雁"一段"事"的多义性叙述问题，主要体现在两个方面，即薛仁贵的回乡原因与其打雁心理动机。关于仁贵回乡原因存在三种不同的叙述声音：

其一，《梨园集成》本设置仁贵功成名就，请旨回乡探亲："（生唱）二十一岁去征蛮，心猿意马盼故乡，我自投唐十八载，辞朝归故望妻行。"这种回乡原因的叙述不仅较为完整全面地交代了剧情发生的前因后果，而且立体生动地塑造了一个先国后家的人物形象。其背后是一种积极的人生态度——即便远在边疆仍然心系寒窑。其二，《真正京调》本与《绘图京调》本的设置较为特殊，红生薛仁贵的回乡原因颇为被动："（红上倒板唱）仁贵打马发阳关，扯回头来望长安。望不见唐王爷金銮宝殿，又不见文武两旁官。想当年吃粮二十三，保王爷征东十八年。大功劳献下了七十二件，小功劳无其数也有万千。恨奸贼上殿把本上，他奏道薛礼谋江山。万岁皇爷龙耳软，推出了午门吃刀悬。多亏了文武把咱救，才救下薛礼活命还。打排定计在宫院，诈死埋名回家乡。"通过这段唱词可以看出，薛仁贵的回乡实因触怒龙颜后的迫不得已。而在这种迫不得已中，加入了仁贵对权势、富贵的恋念不舍以及建功立业后的居功自傲。这种设置虽然也在推动剧情发展，却有损角色形象，使其更多地呈现出自私偏狭而又略显狂傲的特征。因此，这类选本皆用红生扮演薛仁贵，可见其与老生应工的行当形象存在差异。其三，《戏考·册二十》本的回乡原因较为模糊，旦角柳氏登场虽曾交代仁贵"前去投军一十八载，杳无音信，不知生死存亡"，但是这种递补叙述方式仅仅有助于塑造苦守寒窑、翘首日盼的旦角形象，并不能够完整呈现生角回乡的具体缘由。而薛仁贵正式登场："（生内白）马来！（唱倒板）不分昼夜回家转，（上唱快板）一马儿来到了汾河湾。"这虽有迫切归家之势，却略显仓促单薄，尤其对生角当下身份背景叙述的缺失使其形象塑造过于依托他者（旦角与净角）转述而偏于失真。

在关于薛仁贵回乡原因的三种差异性叙述前提下，不同选本《汾河湾》最为重要的

叙事重心差异便表现在"打雁"一事的心理动机方面。相对于"回乡"事件的潜在必然性，仁贵打雁则十分偶然。因为剧目设置的打雁主角原为丁山，仁贵的路遇虽是必然，但是其与丁山的打雁比试则出于偶发性的惊叹心理。针对这种心理动机，各本的叙述有着更深层次的差异：

其二，《梨园集成》本是一种英雄爱才的惺惺相惜心理："（生上唱）我在马上用目观，见一孩童显手段。唐王生来好访贤，访在朝中做高官。……不免带至朝廊，已（以）助本官一膀之力。"这种心理叙述既符合"回乡"事件所塑造的忠义角色形象，又为下文为救丁山而又因鬼魂作怪失手射伤丁山作出合情合理的铺垫。其二，《真正京调》本与《绘图京调》本对仁贵打雁的心理剖白则显得十分阴暗："（红上倒板唱）……催马来到汾河湾，河边上站一小英雄。他开弓先打南来雁，枪挑鲤鱼水面顽。是谁家生下麒麟子，那一家长大这一男。枪挑鲤鱼好罕见，他的武艺比我强。唐王若是龙眼见，宣进朝廊封大官。现了他威风灭了俺，大丈夫岂容这一场。……（唱）小孩子上了我的当，要避活命难上难。照定孩子射一箭。"可以看出，薛仁贵的打雁完全因为嫉妒少年薛丁山武艺高超，打雁是假，杀人是真。这既是极度自私心理的极端表现，又是侧面对其贪恋权势富贵的丰富描写，只是使其形象更加阴暗。其三，《戏考·册二十》本的处理同其"回乡"原因一样较为模糊："（生白）且住！看这河边有一小小顽童，在此射雁镖鱼，箭无虚发，镖不空投！日后长大成人，岂不是还要胜我薛礼十倍！"这种叙述方式，既未点明生角存有爱才之心，又无过多显示怀揣嫉才之意，因此留白颇多。但从开场净角盖苏文鬼魂叙事与后文具体剧情推演综合来看，仁贵打雁的心理动机偏于爱才方面，只是处理上较为模糊。

通过以上比较研究可以发现，《汾河湾》"回窑"与"打雁"关目的开场之"叙"因由角色视角不同带来的多样化处理，以及由此引发的关于所叙之"事"的多义性呈现，使不同时段、不同选本、不同演员对《汾河湾》这一相对稳定的剧目内核产生丰富多样，甚至歧义相对的叙事效果。尤其是在仁贵打雁心理动机的叙事上，可能引发更为深刻的伦理纲常分歧问题。

这种分歧突出表现在《梨园集成》本与《真正京调》本方面：《梨园集成》本的叙事完整呈现了君臣、父子间的伦理秩序，君贤臣忠，父慈子孝。即便因由鬼魂复仇等外界因素引起父子间的误伤，但是对于仁贵而言，误伤儿子的起因是救人而非害人，况且打雁的动机是对少年英雄的欣赏，是出于同为国家效力的心理预设。因此，这是一种积极的君臣、父子伦理纲常秩序建设，即便这种秩序偶有外力侵害，但其精神内核仍是健康完整甚至坚不可摧的。剧目的演绎带给读者（观众）一种向往希望的人生愿景——即便仁贵误伤丁山，但是父子之间并无心理芥蒂。

与此相反，《真正京调》本的叙事则是君臣、父子伦理纲常失序的状态，君昏臣怨，父子相杀。这种失序状态首先是君臣间的猜忌、打压与欺骗，然后转而造成父子间的嫉妒、惊恐乃至凶杀。上有失序，下必难谐；自上而下的伦理纲常崩塌导致故事始终沉浸在一种阴郁不安的氛围中。这种伦理纲常失序，即便一时经由神仙化解，但是仅能救人性命，未能教化人心。因而这是由内而外、自上至下的人心不古，带给读者（观众）的是一种末世浮躁

的社会图景。

处于两者之间的《戏考·册二十》本,既没有过分彰显伦理纲常的秩序井然,也自然摒弃了道德崩塌的末世悲凉。但是,戏剧作为一种文学体裁和文化传播方式,除娱情之外还应承担教化社会的功能。当然,这种教化功能并非简单地提倡伦理纲常,而是应该积极引导读者(观众)明辨是非和从善如流。

因此,通过对《汾河湾》剧目中心叙事视角与伦理纲常的比较研究可以看出,《梨园集成》本在剧情发展走向与角色形象塑造上更加完整与立体,是在积极建立一种相对健康的社会秩序。虽然《戏考·册二十》本收录的是名伶谭鑫培与王瑶卿合演脚本,且在"回窑"一段着重处理了生旦关系,但就整体而言,《梨园集成》本显然更胜一筹。

二、名伶演出中心:《汾河湾》唱段选录与比较

中国京剧选本基本分作剧选、词选、谱选三种类型,其中词选与谱选部分多以唱段为单位进行选录组合。《汾河湾》作为京剧优秀剧目代表之一,生旦对演,唱念俱佳,因而各类词选、谱选皆收录了其中的经典唱段。

为了便于对比不同选本的收录情况,我们重点选择民国十八年(1929)北平中华印书局《唱曲大观》所收"高庆奎之汾河湾""王凤卿之汾河湾""梅兰芳之汾河湾"三人唱段,以及民国十九年(1930)上海大东书局《二黄寻声谱续集》高亭公司灌制的言菊朋唱片选段,对比《戏考·册二十》本谭鑫培与王瑶卿脚本唱段。原文唱段兹录于下:

《汾河湾》唱段选录分析

京剧选本	演 员	唱 段 选 录
戏考	谭鑫培饰薛仁贵 王瑶卿饰柳迎春	(旦唱【慢板】)柳迎春未开言珠泪淋淋,叫一声丁山儿年幼娇生。你的父去投唐杳无音信,抛下了母子们受尽苦情。全仗着我的儿多孝多顺,每日里去打雁奉养娘亲。鱼镖儿娘与你身傍带定,弓合箭付与儿即early回程。(生唱【倒板】)家住绛州县龙门,(【原板】)薛仁贵好命苦无亲无邻。自幼儿父早亡母又丧命,破瓦寒窑把身存。常言道千里姻缘有一定,在柳家庄上招过亲。夫妻们受凄凉苦难忍,(改【流水快板】)无奈何立志去投军。结下弟兄周钦等,保定唐王把贼平。幸喜狼烟齐扫尽,随定圣主转回京。前三天修下辞王本,特的前来探探柳迎春。贤妻若还不相信,来来来算一算,连来带去一十八春。
唱曲大观	高庆奎饰薛仁贵	(【西皮摇板】)催马来在汾河湾,见一顽童把弹玩。他弹打,弹打南来当空雁;枪挑,枪挑鱼儿水浪翻。翻身下了马走战,再与顽童把话言。(二段)(【西皮倒板】)家住绛州县龙门,(【原板】)薛仁贵好命苦无亲无邻。自幼儿父早亡母又丧命,撇下了仁贵受苦情。常道姻缘一线定,柳家庄上招了亲。你的父厌贫心忒狠(狼),将你我二人赶出了门庭。夫妻们双双(【二六】)无投奔,破瓦寒窑去存身。夫妻受凄凉苦难忍,无奈何立志去投军。结下了朋友周青等,跨海征东把贼平。幸喜狼烟齐扫尽,随定圣驾转回程。前三日修下辞王本,特的前来探望柳迎春。我的妻如若不凭信,掐一掐算一算,连去带来十八春。

续 表

京剧选本	演 员	唱 段 选 录
唱曲大观	王凤卿 饰 薛仁贵	（唱【倒板】）家住绛州县龙门，（【西皮慢板】）薛仁贵好命苦无亲无邻。幼年间父早亡母又丧命，撇下了我仁贵无处存身。常言道姻缘一线定，柳家庄上招了亲。你的父厌贫心太很（狠），将你夫妻赶出了门庭。夫妻双双无投奔，破瓦寒窑把身存。每日里在窑中苦难尽，没奈何立志去投军。结交下兄弟周青等，跨海征东把贼平。幸喜狼烟俱扫尽，保定圣驾转回京。前三日修下辞王表，特地前来探望柳迎春。我的妻你若不相信，来来来算一算，连来代去十八年。
	梅兰芳 饰 柳迎春	（唱）儿的父投军无音信，全仗儿打雁奉养娘亲。将弓袋和鱼镖付儿拿定，不等日落儿要早早回程。（【摇板】）一见姣儿出窑门，不由为娘我挂在心。没奈何我把这窑门来进，等候了丁山儿打雁回程。
二黄寻声谱续集	言菊朋 饰 薛仁贵	（【倒板】）家住绛州县龙门，（【原板】）薛仁贵好命苦无亲无邻。幼年间父早亡母又丧命，丢下了仁贵无处生存。常言道姻缘一线引，柳家村上招了亲。你的父嫌贫心太很（狠），将你我二人赶出了门厅。夫妻们双双无投奔，（【快板】）破瓦寒窑暂安身。每日里窑中苦难尽，没奈何立志去投军。结交了兄弟们周青等，跨海征东把贼平。幸喜得狼烟扫净，保定圣驾转回京。前三日修下了辞王的表，特地回来探望柳迎春。我的妻若还不肯信，来来来算一算，算来算去十八春。 （【倒板】）听一言来吓掉魂，（【摇板】）凉水浇头怀抱冰。适才路过汾河境，见一个顽童打弹能。

通过唱段梳理、对比可以看出，京剧选本对《汾河湾》唱段的选录首先就是生角薛仁贵进窑之前的大段独唱，且以此段作为《汾河湾》唱段代表收录的京剧选本远不止上列几种，可以想见流传之盛。相对而言，署名高庆奎、王凤卿、言菊朋的三个唱段基本一致，仅在个别字句方面略有差异。其中尤以言菊朋唱段最佳，如"常言道姻缘一线引"则比"常言道姻缘一线定"更为合辙合韵。《戏考》所录谭鑫培与王瑶卿合演脚本删去柳父嫌贫爱富内容，其余大致相同。而在声腔板式的标识方面，则以言菊朋唱片最为详细准确，同时还附有工尺曲谱。

再以《中国京剧音配像精粹》选录的 1958 年梅兰芳（饰柳迎春）、马连良（饰薛仁贵）《汾河湾》录音①作为舞台演出本与之比较，可以发现，马连良"家住绛州县龙门"一段与言菊朋唱段几乎完全吻合，仅有个别字词存在差异；梅兰芳"儿的父投军无音信"一段则与《唱曲大观》选录的梅兰芳唱段基本相同。其后，当代京剧名家耿其昌等人演出《汾河湾》，基本皆以言菊朋唱段为准。可见，该段在京剧舞台上得到了较好的保留与传承。中国京剧选本对《汾河湾》之"家住绛州县龙门"等唱段唱词以及声腔板式的选录，不仅妥善保存了各家名伶对同一唱段异彩纷呈的演绎情状，而且在此过程中完整勾勒出了京剧发展流变与舞台传承的有机过程。

中国京剧选本中关于剧目中心演绎流变的例子不胜枚举，我们择以《汾河湾》作为个

① 2001 年 2 月，梅葆玖（饰柳迎春）、张学津（饰薛仁贵）配像，中央电视台、天津市中华民族文化促进会录制。

案分析，不仅因为该剧作为生旦合演剧目能够较好地给予生行（尤以老生为主）与旦行（尤以青衣为主）展现艺术水准的空间，并因此使其在选本择录与舞台发展过程中长盛不衰，更重要的是，梅兰芳与齐如山围绕《汾河湾》进行的戏剧讨论与改革，亦是中国京剧史上关于传统剧目剧情理解与舞台演绎以及观众与演员之间相互探讨促进的经典案例。

1913年，梅兰芳与王凤卿合作演出《汾河湾》；后来，他又多次与谭鑫培合演此剧。齐如山在第一次观看梅兰芳演出《汾河湾》时，即对其中柳迎春一角的做功提出十分详细的修改意见：

一次看他（梅兰芳）一出《汾河湾》，扮像固然很好，身段也很好，只是在薛仁贵在窑外唱一大段时，柳迎春坐在窑内，脸朝里休息，薛仁贵唱半天，他一概不理会，俟薛唱完才回过脸来答话。彼时唱青衣之角，通通都是如此，也无足怪，但从前的老角，则不如此，这不但是美中不足，且可以算一个很大的毛病，于是我就给他写了一封很长的信，议论此处应该怎么作法，原文很长，已不复能详记，大致如下：

……此戏有美中不足之处，就是窑门一段，您是闭窑后，脸朝里一坐，就不理他了，这当然是先生教的不好，或者看过别人的戏都是如此，所以您也如此。这是极不应该的，不但美中不足，且甚不合道理。有一个人说他是自己分别十八年的丈夫回来，自己虽不信，当然看着也有点像，所以才命他述说身世，意思那个人说来听着对便承认，倘说的不对是有罪的。在这个时候，那个人说了半天，自己无动于衷，且毫无关心注意，有是理乎？……所以此处旦角必须有极切当的表情，方算合格，将来方能成为好角，兹把生角唱时，对某一句应有怎样的表情，大略写在下边，请您参考。

"家住绛州龙门郡" 听此句时，不必有什么大表现，因为他就是假冒，他也一定知道薛仁贵是绛州人，且此处倘有大的表现，则与后边有犯重的毛病，但生角的倒板一张嘴，便须露出极端注意，侧耳细听的情形来方妥。

"薛仁贵好命苦无亲无邻" 听此句时，不过稍露难过的情形，点点头便足，因为他说的总算对，但薛彼时之苦情，在结婚之前，柳未亲见，故不会太难过，只露出以为说的不错情形来就够了。

"幼年间父早亡母又丧命，撇下了仁贵受苦情" 听此两句，只摇摇头，表现替他难过之意便足，因此事自己并未目睹，不会太难过也。

"常言道千里姻缘一线定" 听到此句时，要表现大注意的神气，因为他要说到的话，与自己将有关系了。

"柳家庄上招了亲" 听到此句当然要大点点头，表现以为他说的对，但最好要有惊讶之色，因为他居然说的很对。

"你的父嫌贫心太狠" 听此句要露难过的神气，因为自己的父亲总算对不起儿婿。

"将你我夫妻赶出了门庭" 听此句当然要大难过，不但自己的父亲对不起儿婿，连自己也有点对不起丈夫，思想前情，焉得不难过呢？不过是后边还有难过的句子，此处只稍一拭泪便足，以便同后边不会犯重。

"夫妻们双双无投奔,破瓦寒窑暂存身" 至此才大哭,好在此后改唱二六,板快身段亦好作,用袖子拭拭泪,两三句就唱过去了。

"每日里窑中苦难尽,无奈何立志去投军" 此处仍只是难过,板快不容再有任何动作,就是想表情,不等表现就唱过了。①

齐如山这段见解大致得到了梅兰芳的认可,因而梅兰芳在此后《汾河湾》演出中做了相应改动。这段旧事也为《中国京剧艺术百科全书》所记载:"1913年梅兰芳与王凤卿合作演出此剧,梅兰芳饰柳迎春,王凤卿饰薛仁贵。不久梅兰芳又与谭鑫培合作演出数次。齐如山在第一次观看梅兰芳演出《汾河湾》后,写信对柳迎春的表演提出改进意见,梅兰芳接受并着手改进。"②2008年上映的电影《梅兰芳》(陈凯歌导演)又对此事进行了银幕演绎,其中探讨的重点仍是《汾河湾》之"家住绛州县龙门"一段。

综合而言,以中国京剧选本作为考查中心,选择以《汾河湾》为代表的经典剧目进行剧情流变和唱段流变的个案比较研究,不仅是因为其在京剧选本与舞台演出中皆有重要位置,而且由于其在中国京剧史上较好地呈现了演员与观众之间相互促进的关系。当然,对《汾河湾》的个案研究还应具有由点及面、以小见大的学术视野,这样才能使得中国京剧选本选篇的比较研究更加立体与多元。

① 齐如山:《齐如山回忆录》,中国戏剧出版社1998年版,第106—108页。
② 王文章、吴江:《中国京剧艺术百科全书(上册)》,中央编译出版社2011年版,第177页。

戏曲现代戏创作中存在的问题与思考

宋希芝[*]

摘　要：目前戏曲现代戏的创作存在诸多问题，包括各方面改革力度失衡、趋同明显、创作目的偏误等。戏曲现代戏创作应该在创新意识的引领下，尊重传统艺术，必要时也要采用超越规范的创作理念。要从剧本内容、形式到舞台表演进行全方位革新，突出时代性和民间性；强调分层创作；强化特色意识。要妥善处理娱乐与启蒙、市场与审美之间的关系，满足不同观众群体的审美需求，创造出更多优秀的现代戏，真正做到戏曲艺术为人民。

关键词：戏曲现代戏；革新；分层创作；人民中心

自20世纪80年代始，戏曲观众不断流失，戏曲市场萎靡已是不争的事实。究其原因，除了各种外在因素，戏曲自身也有不可推卸的责任。目前的戏曲市场以传统剧目居多，现代戏相对较少，优秀的现代戏更少。作为一种艺术形式，戏曲除了保留传统骨子老戏，还应该不断创作新的现代戏，近距离反映现代社会生活，塑造生动的时代形象，表现时代精神，不断用具有现代品格的戏曲作品去启蒙观众，服务人民。戏曲现代戏的创作是戏曲与时俱进的表现，是戏曲发展的必然。那么，戏曲现代戏的创作现状如何？该如何进一步发展呢？

一、戏曲现代戏的创作现状

严格来讲，戏曲现代戏要素有三：戏曲样式、现代意识和表现现当代社会生活。戏曲现代戏的创作经过长期的探索，取得了不少成绩，但存在的问题也比较明显。

（一）戏曲现代戏在各个方面的改革力度失衡

在外在审美的现代性方面，戏曲现代戏倾向于现代科技手段的叠用。在声光电的作用下，渲染气氛，凸显舞台现代性，有助于戏曲现代性的表达，但是对现代科技手段的夸张运用和过度依赖，往往会喧宾夺主，影响戏曲内在精神的现代化表达，削弱内容表达对观众内心的震撼力量。在剧本语言、音乐唱腔、服装设计、表演范式等方面，现代戏也缺乏改

[*] 宋希芝，博士，临沂大学文学院教授，硕士研究生导师，专业方向：戏曲史、戏曲学。
【项目基金】本文为国家社科基金艺术学一般项目"生态位理论视角下的当下民营剧团现状调查与研究"（17BB026）阶段性成果。

革的力度。比如表演,虽然说服装与时代错位的情况不再有,但是在表现现代题材、塑造现代人物时,语言运用、唱腔设计等方面依然受传统戏曲的影响,没有完全从塑造角色、表现现实生活的角度进行改革,导致舞台表演不能完全符合现代观众的审美需求。现代戏表现的内容变了,就应该有相应的表现形式。比如以前有上下楼,现代社会出现了电梯;以前写字用毛笔,现在则敲击电脑键盘。生活在变,就应该不断产生适应现代生活的新的表演程式。在所体现的现代意识上,现代戏仍然存在价值观念与现代精神脱节的现象,与大众无法产生心灵的共鸣。总之,戏曲现代戏的创作应该随着时代的变化进行全方位改革,不管是旧瓶装新酒,还是新瓶装老酒,都不合时宜,应该把戏曲的内在精神与外在审美完美统一起来。

(二)戏曲现代戏在创作过程中趋同现象明显

一方面,这模糊了戏曲与其他艺术形式的界限,削弱了戏曲的独特性。比较多见的是话剧加唱的表演模式,使戏曲不伦不类,失去了自有的艺术魅力。另一方面,地方现代戏创作趋同明显,都市化色彩加强,大大弱化了地方性特点。比如,方言越来越少,代之以普通话;地方性词汇减少,代之以流行语。俗话说"一方水土养一方人",一个地域自有其独特的生活和审美,地方戏曲应该用地方语言和地方乐调去叙述地方故事,塑造舞台角色,表现独特的地域文化。在地方现代戏的创作中放弃方言土语和地方曲调,相对于本地域观众,无疑是主动抛弃天生的亲切感,人为制造作品与观众之间的距离;相对于外地域观众,也失去了它该有的标志性特点,从而削弱了自身的吸引力。

(三)创作目的常见偏误

在戏曲现代戏的创作实践中存在着两个极端现象。一是有些作品的创作专为赢得市场,获得收益,因而过分考虑观众的需求,甚至不惜迎合观众,趋向媚俗。这样的创作在表面上自然是满足了观众的需求,但往往缺乏思想的深度,追求低俗表演,从而限制了作品的思想价值和艺术高度。二是无视普通观众群体,专职追逐各级各类比赛、评奖,以斩获奖项为最高目标,创作出的作品宣传作用突出,政治色彩明显,说教有余,却难以走入民心。我经常会看到台上号啕大哭而台下欢声笑语、演员欢天喜地而观众昏昏欲睡的尴尬情形。这样的作品在比赛、评奖之后便往往刀枪入库,马放南山,从长远来看,造成了人力物力的极大浪费,影响了戏曲的发展。

一句话,我们必须充分认识到戏曲现代戏创作中存在的问题,并从问题出发,积极寻求解决路径,使戏曲现代戏的创作从外在风貌到内在精神、从剧本创作到舞台表演都能更好地塑造新人物,表现新精神,服务人民大众,推动戏曲艺术的发展。

二、如何进行戏曲现代戏的创作

戏曲的发展离不开普通大众的参与。没有观众就没有市场,没有市场就没有戏曲的

发展和繁荣,这个道理很简单。所以,在戏曲现代戏的创作过程中,不管是在剧本内容、剧本形式还是在舞台呈现环节,都要始终突出服务观众的创作意识,都要围绕服务观众来处理一切问题。那么,戏曲创作如何才能更好地服务观众呢?笔者认为,戏曲现代戏创作应该在创新意识的引领下,从剧本内容、形式到舞台表演进行全方位革新,强化时代性、民间性,强调分层创作,突出特色意识,才能真正做到服务观众。

(一)强调革新精神

传统的艺术样式,崭新的社会生活,在形式与内容的结合、剧本的舞台呈现中都会出现矛盾,这也是戏曲改革的难题。处理传统艺术与现当代生活之间的关系时,既要尊重戏曲艺术的传统,又要坚持与时俱进的改革创新,用超越规范的理念指导戏曲现代戏的创作。这是艺术尊重现实的必然要求,同时也符合一切形式都要为内容表达服务的艺术规律。

1. 剧本内容的革新

反映人民熟悉的社会生活是戏曲现代戏的重要任务。邓小平曾强调"文艺属于人民"[①],习近平在文艺工作座谈会上也倡导"坚持以人民为中心的创作导向"[②]。戏曲现代戏一定要选取人民群众关心的人和事,贴近大众,完成普通生活的舞台化,从而刻录历史进程,表现时代精神,让观众形象感知、深入理解、理性思考当下生活。对普通民众而言,戏曲现代戏既要表达其情感心声,又要对其有精神引领作用。

经过长期的实践和摸索,一批优秀的戏曲现代戏涌现出来。如眉户戏现代戏《迟开的玫瑰》,演出后引起强烈反响,被多家剧团、多个剧种移植排演。作品根据真实故事改编而成,剧中年仅19岁的乔雪梅放弃就读重点大学的机会,在母亲车祸身亡之后毅然挑起家庭的重担。因为责任和良知,她多次牺牲追求自我幸福的机会,把机会让给弟弟妹妹,把他们培养成才,让他们走向幸福,为瘫痪在床的父亲养老送终。作品从现实中选取创作素材,表现现代社会具有人生大境界的普通人,表现观众熟知的"大姐"精神,清新别致又震撼人心。又如柳琴戏现代戏《沂蒙魂》,讲述了沂蒙人民以"沂蒙精神"为根为魂,敢闯敢干、爱党爱军、艰苦创业的鲜活经历,艺术地再现了临沂商贸物流之城发展繁荣的过程,是一部反映时代精神的艺术精品。优秀的现代戏还有不少,不再一一赘述。

总之,戏曲现代戏创作要紧跟社会发展,不断更新内容,塑造新形象,表达新思想,传递新观念,不回避生活的真实冲突,关注人性的复杂,这样才能更好地服务大众,才能获得更好的发展。

2. 戏曲形式的革新

作为大众艺术,戏曲现代戏有别于案头文学,要突出其时代性和民间性。

戏曲现代戏创作要实现戏曲的现代表达。在语言上,要符合现代社会的表达方式,实

① 邓小平:《邓小平文选(第二卷)》,人民出版社1983年版,第211页。
② 习近平:《在文艺工作座谈会上的讲话》,http://www.xinhuanet.com/politics/2015-10/14/c_1116825558.htm。

现语汇的现代化,关注现代人,凸显戏剧性。这一方面要求人物语言尽量口语化,突出民间性;另一方面,要求曲词富有诗意、音律和谐的同时不要太过文雅,以免影响观众的现场接受。在音乐上要不断创新,而不能死守唱腔,应该避免由于唱腔的僵化而引起观众的审美疲劳。在创作过程中,要有意识地对民间传唱和当下流行的曲调进行加工,使得"唱腔要具有时代性"[①]。尤其地方戏曲现代戏,既要把地方乐调通过恰当的方式融入戏曲唱腔中,突出其地方色彩,提高其区别度,又要有意识地吸收现代流行音乐的要素。比如现代柳琴戏即成功地加入了说唱元素,从而有效地吸引了年轻的受众。在舞台表演上,河南省歌剧团曾有过成功的经验。他们在演出中"向话剧学习,采取生活化的表演,向歌剧学习,在豫剧音乐唱腔中注入新的音乐语汇"[②],创作了一大批高水准的戏曲现代戏,如《刘胡兰》《朝阳沟》《小二黑结婚》等。再如柳琴戏现代戏《沂蒙情》,作品"传统和时尚统一,戏曲韵味和歌剧新质交融"[③],创作者的革新使传统柳琴戏焕发出了崭新的活力。

3. 舞台呈现的创新

戏曲的舞台表演是戏曲价值实现的重要环节。戏曲现代戏不同于传统老戏,它所表现的内容关涉新的时代、新的环境、新的理念、新的人物、新的故事。在舞台表演中,所有的外在表现形式,包括演员的服装、表演以及舞台声光背景等各个方面,都要根据剧情作出相应的变革和调整。至于该如何变革和调整,其核心标准有两个:一要看能否更好地服务于剧本内容的表达;二要看能否满足观众的审美需求,增强作品的表现力和吸引力。要做到既尊重传统,又不拘泥于陈规,要懂得现实生活本身才是表现故事、塑造人物的最重要准则,要与时俱进,不断革新表现方法和手段,以弥补和提升戏曲的表现力。否则,戏曲就会逐渐失去应有的魅力,停滞不前,甚至倒退、消亡。

舞台效果方面,现代技术手段的恰当运用会大大提升戏曲的外在审美价值,增强表达效果。尤其是在一些演出条件较好的室内剧场,若能有效利用灯光、音响等舞台技术,营造出浓郁的氛围,呈现现代时尚的演出效果,给观众以强烈的现场感,无疑是对戏曲表演的强有力补充,会给老观众以新鲜感,也能吸引一些年轻观众。演员表演方面,戏曲现代戏的表演要以现实为基础,不断改革表演形式。比如,当今社会电话、视频的交流方式替代了传统的书信,汽车、火车、飞机等现代交通工具替代了传统的马匹、轿子,生活变了,表演程式就要做出相应的改变。在这方面已有不少成功的经验。京剧大师梅兰芳曾经在20世纪20年代冲破传统束缚,演出时装剧;评剧大师新凤霞也是不断创新演出风格,为剧本呈现平添魅力。武汉市京剧团演出的京剧《飞夺泸定桥》,在表演上大胆打破传统武打套数,根据革命年代的战争方式进行"飞夺"[④]。当代豫剧小皇后王红丽坚持创新,自创王派,促进了豫剧的发展。著名的戏曲理论家阿甲说过:"演现代人当然无须挂髯口、开花脸、耍甩发、掏雉翎、耍帽翅、甩大袖、踏高底等,但生、旦、净、丑的身段,可以参考、改造加

① 朱恒夫:《论提升戏曲现代戏表演艺术水平的方法》,《中国文艺评论》2017年第5期。
② 谭静波:《中国史话 豫剧史话》,社会科学文献出版社2015年版,第113页。
③ 孙临平:《沂蒙情长恩深重》,《中国文化报》2013年10月22日。
④ 夏发:《看戏·说戏·评戏》,武汉出版社2014年版,第322页。

以运用,并不是完全的否定,而是既有保留,又有批判和否定,就是继承有用的东西,再加以新的创造。"①总之,舞台表演应该注重程式,同时也要尊重生活本身,要做到根据实际需要不断改革创造出新的表演程式,这样的舞台表演才会常演常新,魅力不减。

舞台音乐、舞台背景等对戏曲表演的影响十分明显。比如豫剧《抬花轿》,演员在充满喜气的舞台背景中伴着轻快的乐调,通过其顾盼神飞的眼神,轻盈的步伐,灵动的身段,使周凤莲内心的喜悦充溢着整个表演空间。再如曲剧《卷席筒》,演员迟疑的脚步、摇晃的身体,在苍凉的背景音乐衬托下,把小苍娃内心的悲苦表现得淋漓尽致,舞台上下弥漫着一种浓浓的凄苦。舞台音乐与背景图像根据故事情节即时替换,使故事与舞台融为一体,有效制造了一种现场感。

(二) 实施分层创作

在现代社会中,由于生活环境、生存状态、文化层次等方面的不同,不可避免地存在着群体的差别。不同群体的文化自然有别,于是也就有了社会中的文化分层现象。早在20世纪80、90年代,民俗学家钟敬文就提出中国传统文化的三个层次,即上层社会文化、中层社会文化和底层(下层)社会文化②。当然,我们不能拿传统文化的分层与当今戏曲观众的分层对等,但是这种文化分层理论却可以提醒我们:不同文化层次的观众群体,在欣赏水平、审美趣味等方面存在明显差异。

文化分层论启发我们,戏曲创作要有分层意识。唯有为不同的观众群体定制不同风格的戏曲作品,才是真正地服务观众。事实上,戏曲的分层现象在其发展过程中表现已很明显。回顾戏曲发展历史,我们不难发现,早期戏曲活跃于市井民间,属于典型的中下层文化;明清时期,随着上层文人的介入,戏曲创作出现了明显的分化,在民间戏曲发展的同时,一大批体现上层文人审美趣味的戏曲作品涌现,使戏曲逐渐成为上层文化的一部分。比如《桃花扇》,它关注的不再是一般中下层民众关心的日常生活,而是文人知识分子对国家命运的一种理性思考与艺术表达。其在语言风格上民间味道弱化,作者"宁不通俗,不肯伤雅"的明确主张就是追求文人化的明证。

戏曲现代戏的分层创作是其服务观众的重要途径。对不同的观众群体要有不同的取材、角色和审美趣味。戏曲创作只有做到了分层,才是真正地为观众"量体裁衣",进而得到观众的喜爱。比如在广大农村演出的戏曲,可以考虑选取农村题材,反映农村问题,通过戏曲的形式艺术地呈现生活,启蒙百姓。当代剧作家包朝赞创作了不少农村题材的现代戏,如越剧《杭兰英》《德清嫂》等。市民阶层更多关注市民生活本身,因而要熟知这一阶层的心理需求、审美趣味。剧作家陈彦关注戏曲的城市叙事,创作了"西京三部曲"③等一系列作品,塑造了一个个鲜活的人物形象,其强调民众精神,表达大众情感,满足了当代都市观众群体的艺术需求。而上层文人,更多的是要对一些社会问题予以深刻思考。当代

① 阿甲:《阿甲论戏曲表导演艺术》,文化艺术出版社2014年版,第305页。
② 黄国益:《钟敬文的文化分层理论研究》,《民间文化论坛》2005年第3期。
③ 包括《迟开的玫瑰》《西京故事》《大树西迁》三部作品。

剧作家郑怀兴的创作就具有明确的观众群体意识。他创作的文人戏和庶民戏有着非常明显的不同，分别实现了振士气、写民心的创作目的。他的文人戏引起当代文人内心的强烈共鸣，庶民戏也在乡间常演不衰，高质量地服务了不同的观众群体[①]。其实，戏曲创作的分层也是演出活动的一种客观需求。通常来看，面对不同的观众群体即面对不同的演出环境和舞台条件。在广大农村演出，通常是田间地头，撂地为场，或是舞台车演出，或是临时搭台，条件简陋，这在戏曲创作中做到心中有观众的同时，也要心中有舞台，要把演出的客观条件考虑在内，更多地注重演出本身对观众的吸引。而在城市剧场演出，就可以更多地考虑演员之外的情况，包括舞台布景、舞台音乐、舞台灯光等等。从这个角度来看，演出团体在选择剧目的时候，也要充分考虑演出对象的文化分层。当然，不管是对观众的分层还是对戏曲文化的分层，都是相对而言，因为不同群体的人都生活在同一个社会，尽管有所差异但是也互相联系。不同层级的文化不是绝缘的，而是互相影响和渗透的。所以不少经典的传统剧目都没有明显的分层，却同时受到不同层次观众的喜爱和追捧。

总之，坚持戏曲现代戏的分层创作是戏曲生存和发展的客观要求。戏曲创作者要坚持传达不同人群的生活体验，满足不同人群的审美需求。从这个角度看，戏曲的分层创作其实是对观众的高度负责，是对大众文化在商业化、产业化运行规则与戏曲本身的人文内涵和审美价值之间最好的平衡。坚持以观众为中心的创作导向是对艺术规律的尊重，为不同观众群体分层创作是对作为大众文化的戏曲现代戏最好的创作指导。

（三）突出特色意识

个性与特色是一切艺术的生命，戏曲也不例外。戏曲创作包括两个阶段，第一阶段是剧本创作，第二阶段是舞台创作。这两个阶段的特色体现都至关重要。

戏曲剧本的创作要突出剧种本身的特性，尊重戏曲和剧种自身的规律。就地方戏曲而言，要突出戏曲的地方性表达。现代戏以反映现实生活为己任，在题材选择、语言运用、音乐设计等方面，都强调要用有地方特色的语言、乐调来表现地方民众熟知的生活。临沂柳琴戏现代戏就在这方面取得了很大的成功。如《沂蒙情》，取材沂蒙大地，以抗战时期沂蒙"模范烈属"李凤兰为原型，讲述了沂蒙山一门两代三个女人舍家舍命拥军支前的故事，是沂蒙人民曾经"一块布做军装，一口粮送军粮，一座桥架肩上，一个儿子上战场"的历史现实的再现。《沂蒙魂》则表现当代商业生活，百姓在亲切的乡音乡情中欣赏故事，感受人物，接受审美提升和精神净化。这两部作品都突出表现了地方文化，具有浓郁的沂蒙文化气息，彰显了柳琴戏的独特魅力。可以说，地方戏曲推广了地方文化，地方文化美化了地方戏曲，两者在互动中相得益彰。再如，我们所熟知的越剧、豫剧、黄梅戏、评剧、吕剧、秦腔、花鼓戏等剧种，毫无疑问，都具有突出的地域色彩。戏曲现代戏的创作要突出地方文化，搬演地方故事，强调地方审美。首先让地方观众有一种亲切感。实际上，突出戏曲的

① 朱恒夫：《振"士气"，写"民"心——论郑怀兴的戏曲创作》，《中华艺术论丛（第20辑）》，上海大学出版社2018年版，第197页。

地方性就是突出其民间性,是服务观众的创作意识的体现,也是戏曲创作与时俱进、发展创新的要求。"在戏曲现代转化过程中,不应该以地方特色,或者以地方方言音韵为标志的地方特色的消解为代价,而应该在现代转化过程中,保持着它的地方剧种个性。"①如果各个地方性剧种都能够坚持坚守地方性表达,批量推出具有地域特色的剧本,深入挖掘地方文化,必将深入推进地方剧种的现代化。我们知道,在戏曲的发展过程中,尤其是20世纪末期戏曲创作出现求同趋势,有意削弱地方色彩,这导致戏曲发生变异,造成了老观众不喜欢、新观众难喜欢的市场现状,加速了戏曲观众的流失。这是戏曲现代戏创作中需要吸取的沉痛教训。

舞台表演是戏曲的二次创作,要凸显个性化特征,强调特色意识,呈现流派色彩。传统戏曲的表演中,各种表演程式相对固定,但也常常因人而异。不同的演员有不同的生活阅历,他们对角色情感有着不一样的体验。舞台上,演员会根据自己的特点和优势灵活发挥。同是表现角色生气,有的演员用语言,有的演员用眼神,有的演员用动作,而且不同演员的语言、眼神、动作也各不相同。比如用动作表示生气,身手的抖动是常用的方法,胡须、翎子的抖动也常见于戏曲舞台。徐小香在饰演《群英会》中周瑜的时候,就是借用自己擅长的翎子功完成表演的。在戏曲演出实践中,不同演员在演出同一剧目时,也会有风格、套路和效果的差异,正因此才有了表演流派的划分。比如同是表演吕布戏貂蝉,京剧表演大师叶少兰主要是运用翎子功表现吕布的风流轻佻和自命不凡,而姜派小生刘雪涛则突出强调吕布的眼神之"利",同时还透出一些儒雅气质。河南豫剧小皇后王红丽在戏曲演出中也十分注重自我风格的塑造,比如《风雨行宫》"十六年"唱段中的泣声唱法的运用,感染力强,个性十足。她还注重培养弟子,有意识地引导流派风格的形成,通过丰富的舞台实践,打造出了豫剧表演的王派艺术。戏曲表演形成流派是其在继承传统中不断实践、勇于创新的结果,对戏曲的传承与发展有很大的促进意义。

三、戏曲现代戏创作凸显"人民"的中心地位

马克思主义文艺观强调作品的人民性,党的十九大报告也明确指出"社会主义文艺是人民的文艺"。戏曲作为大众文艺的一种,在其发展过程中,人民始终是其表现和服务的对象,也是作品优劣的裁判。人民性是戏曲艺术的内在属性,始终指导着戏曲作品的创作。不同时代,戏曲艺术在题材内容、内在精神、呈现方式、艺术传播等方面都存在差异,但有一点始终被强调,那就是服务观众。说到底,强调戏曲"以人民为中心"的创作导向,与戏曲创作者的观众意识是相通的,这种观众意识就是指戏曲创作的各个环节都以服务观众为归宿。以人民为中心、全方位服务观众是戏曲创作的目的,也是戏曲发展的根本保障。历史证明,戏曲的发展始终离不开观众的支持,为人民创作的戏曲总是能够盛演不衰。相反,不考虑观众的作品,绝对没有生命力。

① 刘淼:《戏曲如何创造性转化、创新性发展》,《中国文化报》2017年9月6日。

戏曲的民间性与其人民性密切相关。从古到今,戏曲的繁荣与发展离不开群众的广泛参与。尤其是在传统社会,戏曲与广大民众的生活息息相关,甚至是人民生活的重要组成部分。戏曲的民间性表现在多个方面。首先,传统戏曲多追求大众娱乐,有群众的深度参与,其民间色彩明显,包括内容的世俗化、语言的通俗性、表演的相对自由等。这样的创作定位与早期戏曲的产生背景和生存环境有关。如元代杂剧创作就是失去科举考试机会的下层文人获取生活来源的主要方式,所以创作者尤其在意戏曲市场,始终以观众为中心,强调舞台表演,全心为观众服务,这样的作品自然备受观众喜爱。其次,戏曲的民间性与其作为民间艺术的集合有关。戏曲是一种集"唱、念、做、打"于一体的综合性舞台艺术,包含了民间歌舞、民间说唱和滑稽表演等多种不同的民间艺术形式。民间艺术出自民间艺人之手,这决定了其审美风格的民间性,而且一直影响着戏曲的创作。戏曲的发展历史证明,唯有充分尊重人民大众的作品,才能成为人民大众喜爱的艺术,人民百看不厌是作品具有旺盛的生命力的唯一标准。

戏曲现代戏的创作要突出"以人民为中心"的创作意识。人民性是戏曲发展的必然要求。以人民为中心的戏曲创作,从根本上解决了戏曲为谁创作、靠谁创作的问题,为观众服务是戏曲在民间长期发展繁荣的保证。戏曲为人民的文艺定位,体现了其观众至上的价值取向。戏曲创作者要吸取教训,坚决拒绝无视人民大众的主观创作。戏曲从剧本创作到舞台呈现,要始终坚持与时俱进,不断革新,始终坚持从群众中来,到群众中去,全心全意服务人民大众。

四、结　　语

当前,中国正处于一个弘扬传统文化、追求文化自信的时代。戏曲作为传统文化的集合体,是传统文化的重要代表,全力推动戏曲发展与繁荣是文化建设的重要任务。戏曲现代戏的创作是时代发展与民众精神的共同需要,也是戏曲传承与发展的自身要求。戏曲工作者要从戏曲的外在审美与内在精神两个方面进行全方位的革新创造,做到心中有演员、有舞台、有观众。要妥善处理娱乐大众和启蒙大众的关系,平衡市场与审美,抵制媚俗,避免无视观众的纯案头倾向。要求真、求善、求美,深入人民生活,把握时代精神,创作出更多的优秀现代戏,真正做到戏曲艺术为人民。

劬心蒐佚求稀见　鼎力繁华显曲山
——评廖可斌主编《稀见明代戏曲丛刊》

李　爽*

摘　要：文献是学术研究的基础。由于时代较远，明代戏曲研究更有赖于文献的整理，对"稀见"文献的蒐佚和整理尤显重要。廖可斌主编的《稀见明代戏曲丛刊》以整理"稀见"文献为基本纲维，劬力蒐佚，具有填补空白的文献学意义，也体现了文学研究、艺术研究重心向下、向外转移的学术指向和打破文献壁垒、向基础发力的学术突围。

关键词：《稀见明代戏曲丛刊》；廖可斌；戏曲研究

2018年10月，由廖可斌先生主编的《稀见明代戏曲丛刊》（以下简称《丛刊》）由中国出版集团东方出版中心正式出版。作为廖先生所承担的全国高等院校古籍整理研究项目的结项成果，该丛书对明代戏曲稀见文献的穷尽蒐佚无疑具有完成拼图矩阵的重要意义。同时，其对"稀见"文献的重视与强调，又立体而全面地还原了充满想象和可能性的明代戏曲文化生态面貌，为更好地理解明代戏曲奠定了文献基础。通观宏著，深为感佩，略谈几点认识。

一、劬力蒐佚求稀见的文献价值

文献是哲学社会科学研究的基础。自20世纪80年代尤其是进入21世纪以来，随着国家社会科学研究基金对文献整理的重视，加之近年来互联网等新技术成果的应用，古籍整理与研究呈现出兴盛发展的态势。大型文献不断问世，其中戏曲文献整理成果亦十分可观。2003年，学苑出版社出版北京大学图书馆编纂的《不登大雅堂文库藏珍本戏曲丛刊》；2004年，学苑出版社出版吴书荫主编的《绥中吴氏藏抄本稿本戏曲丛刊》；2010年，国家图书馆出版社出版殷梦霞选编的《郑振铎藏古吴莲勺庐抄本戏曲百种》；新中国成立之初即开展的《古本戏曲丛刊》出版计划仍在继续，其已出版的卷集中收录了大量的明代戏曲作品；继1998年《全元戏曲》之后，求全存真的《全明戏曲》和《全清戏曲》也先后立项。这些大型文献的整理面世，必将推动相关学术研究向纵深发展。因此，在某种程度上来

* 李爽（1978—　），山西师范大学戏剧与影视学院博士生，运城学院中文系讲师，专业方向：戏剧与影视学。
【基金项目】本文为2019年山西省高等学校哲学社会科学研究项目"明清山西盐商的文化地理及艺术生态研究"（2019W154）阶段性成果。

说,廖先生主编的《丛刊》是近些年来学术浪潮的重要组成部分和有力说明。

作为感学术发展时代脉动而成的《丛刊》,其版本蒐佚、整理过程、文本样态选择、呈现格式等诸多方面都体现出了不同寻常的难度和极为高超的水准。

《丛刊》以"稀见"为纲维,且从凡例可知,其所辑大多为《六十种曲》《盛明杂剧》《孤本元明杂剧》《古本戏曲丛刊》《明代传奇总目》《明代杂剧全目》等大型文献所无或不易见,这给整理工作带来了极大的挑战性。从最终成果来看,《丛刊》共收录明代戏曲七十九种,包括杂剧四十二种,传奇三十七种另外有佚曲二百三十种,并根据版本蒐佚情况对个别作品采取了多数量、多类别版本辑录。虽就绝对数量而言,《丛刊》体量未及宏博,但就其成果样态来看,可谓劬躬卓著。《丛刊》所收二十八种剧本为孤本或某版本的唯一存本,占全书总量的35%,版本来源涉及日本国立公文书馆、日本内阁文库、奎章阁①、日本东洋文化研究所、哈佛大学燕京图书馆善本库以及中国国家图书馆、上海图书馆、天津图书馆、安徽省京剧院、安徽省徽剧团、温州市图书馆、黑龙江大学、西南师范大学等多家机构,涵盖了国家专设藏书机构、私家藏书、古籍文物团体、高校科研机构、专业剧团等多种文献保存部门。版本负载信息极为丰富,有明代即已十分知名的书坊,如富春堂、环翠堂、师俭堂等,也有明代知名的书贾世家潭渡黄家、知名刻工黄正位等,还有曾对明代戏曲文献产生很大影响的宗藩刻书。这些对研究明代戏曲文献的生成和演进、明代戏曲样貌的发展和更替都具有十分重要的文献价值。《丛刊》所用"稀见"范围,也反映了古籍整理善本范围的不断发展和异时变化,给文献整理和研究注入了动态关注视角,体现了戏曲文献学科的不断成熟和发展。

在整理"稀见"明代戏曲文献过程中,《丛刊》体现出独到的戏曲文献学术眼光和高超的戏曲文献整理水准。戏曲文献存在刻本、抄本、稿本、工尺本、脚本等不同形式,也留存了诸如格律谱、身段谱、曲谱等不同体量的节选本、折子戏本等。在传播中对原剧本的改动和包括批语、注语(释古、释义、音字等)、序跋等多种附加信息的不断累加,形成了中国文学的"箭垛式"②创作方式。底本选择、校本确定,曲词、宾白、科介的文献处理和呈现,异体字、民间俗体字、正衬字甚至行业常用标记符号的辨别,都是戏曲文献整理工作的组成部分。《丛刊》编纂者立足于戏曲文献文学性和艺术性兼而有之的特征,兼顾其生成和传播中的各种复杂因素,按照基本保持原貌的原则完成了文献辑录。作为通俗文学文献和艺术文献,其版本选择是重点,也是难点。《丛刊》所收大多为第一手文献,故而多以孤本或"某一版本唯一存本"即原刊本的复印本、影印本为底本,选择不同传播系统中的本子作校本,且由于校本来源广泛,本书的校勘品质十分值得肯定。《丛刊》"凡例"强调:"凡比较易见的大型曲籍如《六十种曲》《古本戏曲丛刊》《孤本元明杂剧》《全明杂剧》等中已收入的明代戏曲作品,本丛刊概不收录。"③这体现了《丛刊》整理者审慎精严的学术态度。正

① 奎章阁为1776年朝鲜第22代国王正祖所建,是当时朝鲜王朝的王室图书馆,位于今韩国的首尔。此处指奎章阁所藏朝鲜教诲厅刊印本。
② 胡适:《胡适文存·第2集·读〈离骚〉》,首都经济贸易大学出版社2013年版,第61页。
③ 廖可斌:《稀见明代戏曲丛刊·凡例》,东方出版中心2018年版。

是这种态度保证了《丛刊》的质量,为展现明代戏曲的全貌提供了基础,也为日后的古代戏曲文献整理提供了宝贵经验。

特别值得一提的是,《丛刊》对海外明代戏曲文献的蒐佚和收录。戏曲文献的海外传播由来已久,曾助推过20世纪上半叶日本现代汉学的形成和发展①。与国内藏家多追求名家、善本不同,以日本为代表的海外戏曲文献显得更"民众化",《丛刊》中如傅一臣、林章、胡汝嘉等名不见经传的民众曲家反而能花香墙外。虽然文献收藏、流传受到多种因素的影响,但关于文献生成及其价值判断的"原生态思想",或许是包括戏曲文献在内的海外文献收藏的重要指向。而恰是这一点,能够从文献分布、现状、流动等文献动态的缓慢变化中给学术研究以更多的可能性。

诚如整理者所言,文献整理与研究本身是充满艰辛的历程。"随着戏曲研究的日益深入及学术积累的不断增加,发现新的重要戏曲文献的空间逐渐变小,难度也越来越大。与此同时,随着资讯的发达、戏曲文献的数字化以及检索手段的改进,发现新的戏曲文献又有了较大空间。"②这种看似矛盾的表述本身,也反映了当下的文献整理与研究工作面临的机遇与挑战。事实上,这种学术发展的矛盾性在《丛刊》编纂过程中,也是整理者的一种思考和坚持。"稀见"文献本身的高阁深藏成为整理工作不得不"缓慢"的重要原因,文献原貌的杂沓漫漶也考验着研究者的学术定力,随之而来的资金、时间的消耗对研究团队更形成了巨大的压力。然而最终成果告诉我们,《丛刊》文献整理与研究的学术团队是十分强大的。从学术构成来看,廖可斌、徐子明、王馗、黄仕忠所引领的学术高度,刘水云、周明初、汪超宏所践行的学术路径,都体现出了文献学学科传统的回归,"提高对文献学的重视"③的学术慨叹应该在《丛刊》的研究和编纂历程中得到改变。此外,在科技飞速发展的当下,文献的交流和利用也越来越迅捷,学术研究的文献使用能力怎样在变化中保持学术思维的"淹而不没",如何加强对丰富文献的深耕和反思,这些文献学学科所面临的问题将从《丛刊》的整理与研究中获得启发,人们所得到的是一种超越文献本身的学理思考。

二、鼎力繁华显曲山的研究价值

在辑录"稀见"孤本或善本的基础上,《丛刊》的"稀见"标准也进一步凸显了文献之于研究的重要意义。学界对明代戏曲的研究多是基于作家、作品的介绍和逐渐打通文学研究壁垒的尝试。前者主要以《明杂剧概论》④《明杂剧研究》⑤《明代戏曲史》⑥为代表,后者

① 苗怀明:《二十世纪戏曲文献学述略》,中华书局2005年版,第154页。
② 苗怀明:《21世纪初十余年戏曲文献的新发现与思考》,《兰州大学学报(社会科学版)》2015第1期。
③ 黄仕忠:《提高对文献学的重视》,《社会科学报》2011年6月16日。
④ 曾永义:《明杂剧概论》,学海出版社1979版。
⑤ 徐子方:《明杂剧研究》,文津出版社1998版。
⑥ 金宁芬:《明代戏曲史》,社会科学文献出版社2007版。

主要以《明杂剧史》①《明代杂剧研究》②《明清传奇史》③等为代表，其逐渐从时代风潮、社会变迁等角度反思文学尤其是通俗文学的发展。《明清传奇综录》④《明清传奇编年史稿》⑤则深化了基于文献思考的文学研究。《丛刊》编纂者在这一研究方向上继续推进，打破了明代戏曲既往研究多集中在知名曲家、作品的学术现状。其所辑的七十九种戏曲及分布于二百三十余种剧本中的佚曲，虽不乏朱有燉、沈璟这样的知名曲家，但更多的是像薛旦、许潮、无名氏等这样的普通作者。这对于一些知名度较低的曲作者意义尤为重大，《丛刊》有重新发掘其价值的作用。比如，《丛刊》说"陈则清《何文秀玉钗记》是中国古代戏曲中少见的优秀悲剧作品"；无名氏《出师表》残本"形象慷慨激昂，语言悲愤苍凉，舞台性很强，是非常优秀的作品"；林章《观灯记》"可与徐渭《四声猿》媲美"，等等。基于文本、文献而论，戏曲文学研究从不同层面向纵深开拓，"戏曲艺术的特质决定了戏曲学实际呈现着丰富多样的研究层面"⑥。《丛刊》致力于戏曲学的文本之学与文献之学两个基本层面，对戏曲文献和文学尤其是明代戏曲文献与文学研究的"层"与"面"的开拓都体现了这一意义。《丛刊》的面世，体现出了"眼光向下的革命"在戏曲文献与文学领域所产生的"重心转移"，即如编纂者所言："在研究成果方面，虽然出版的著作和论文数量仍然不少，但专注于细枝末节者多，纠缠于老问题简单重复者多，平面描述泛泛而谈者多，少见新的亮点，难有重要突破。"⑦《丛刊》无疑是编纂者研究理念和研究实践的最佳注解和说明。

事实上，从《丛刊》以及《古本戏曲丛刊》等大型戏曲文献的研究中不难看出，文献研究的覆盖面和营力点都还有较大的拓展空间。就明代戏曲研究而言，在没有新材料面世、没有新方法介入的困局中，新见创生显得异常困难，经典作品的重复研究还在不断进行。学界也纷纷寻求突破瓶颈之道，如关于作品"经典化"的反思研究，《关汉卿〈窦娥冤〉杂剧的经典化历程》⑧《〈牡丹亭〉在文学史上的经典化》⑨都是这一方向上的有益探索。从这一层面来讲，《丛刊》可谓另辟蹊径，从戏曲文献的角度尝试突围，对某些曲本的蒐佚和反观也体现出文献研究特色的启局之象。如无名氏的《葵花记》，《丛刊》注意到该文献传播中的冷热变化，从文本和舞台等不同角度进行了戏曲文献与文学研究的反思，重视其"观察当时人生活态度和思想观念的典型样本"的作用。这种关于"典型样本"范围和层面的拓展与反思，对戏曲文献、戏曲文学的研究无疑具有启发意义。诚如张国星先生评价该书："从艺术样式讲，戏曲是最繁复、最复杂的一种文体群；从内容上讲，戏曲涵盖了极其丰富、极

① 徐子方：《明杂剧史》，中华书局 2003 版。
② 戚世隽：《明代杂剧研究》，广东高等教育出版社 2001 版。
③ 郭英德：《明清传奇史》，江苏古籍出版社 1999 版。
④ 郭英德：《明清传奇综录》，河北教育出版社 1997 版。
⑤ 程华平：《明清传奇编年史稿》，齐鲁书社 2008 版。
⑥ 王馗：《戏曲研究的新领域与新方法：从谷曙光著〈梨园文献与优伶演剧〉说起》，《四川戏剧》2017 第 2 期。
⑦ 廖可斌：《向后、向下、向外：关于古典戏曲研究的重心转移》，《文学遗产》2016 第 6 期。
⑧ 黄仕忠：《关汉卿〈窦娥冤〉杂剧的经典化历程》，《戏曲与俗文学研究（第五辑）》，社会科学文献出版社 2018 年版，第 26—41 页。
⑨ 秦军荣等：《〈牡丹亭〉在文学史上的经典化》，《抚州日报》2017 年 9 月 13 日。

其复杂的世间百态;从文化层面讲,戏曲把中国古代文化的各个层面都涵盖其中,价值非常大,很多学科都会用到。"①从戏曲文学的基本创作规律来说,知名曲家的作品无疑具有经典文本的标志性意义,但在既有研究视线水面之下,同样可能潜藏着富有活力的曲山佳作。对于已经浮出水面的作品同样存在这样的问题,比如《丛刊》收录的奎章阁本《五伦全备记》,其中保留了万历金陵世德堂刊本所无的"盖以女子卑弱,理当卑下于人,弄以瓦甎"的内容,反映了嘉靖初和万历中的世易时移,给戏曲文学研究注入了动态研究视角。

对既往明代戏曲研究的印象,学界多有"十部传奇九相思"之说,然而根据《丛刊》所收作品,明代的曲坛似乎更应该是百花齐放。例如,林章《青虬记》直指司法制度的不公;无名氏《出师表》以"时剧"面貌搬演严嵩父子的恶行,实现了从眼前事到台上观的艺术升华;来集之《小青娘挑灯闲看牡丹亭》以广陵名妓冯小青为中心,以流丽精工的艺术呈现,反映了曲家对女性观剧活动的社会意义和文化意义的思索,等等。因此,《丛刊》可谓是撬动明代繁华曲山的文献鼎力之作,其较好地保留了明代戏曲文献所负载的文学、文化、思想、政治、经济、民俗、社会学、人类学等丰富的内涵,一定程度上推动了戏曲重大意义的释放。

《丛刊》所蒐佚的多为明代中晚期的戏曲文献,这一时期也恰是戏曲文学、艺术发展变化的黄金阶段。明代中晚期先出现"案头场上"之争,继而产生"雅俗并陈"之辨,杂剧、传奇互渗现象等,这都在《丛刊》所录中得到了体现。《纳锦郎》《风流佩》的"出、折"分化、混用,《一种情》《快活三》《红线金盒记》《青虬记》等的文体与剧名混冗,《苏门啸》《盐梅记》《东吴记》的戏曲角色名和剧中人物名更替,《饮中八仙记》《三义记》的"科、介"对应混用等,都从戏曲文献与文学的不同角度诉说着变化中的潜流与承继。同时,《丛刊》蒐佚曲作在民间是曲白增加、舞台科诨、富有民众审美取向的戏曲结构与技巧、富有民间情怀的舞台设计等方面的总体表现,无疑为以李渔《闲情偶寄》为代表的戏曲理论的成熟提供了艺术养分。"任何有价值的文学理论都不是漂浮于文学实践之上的抽象存在,而是深深地植根于整体文学生态的土壤中,与作家的创作实践血脉相通、桴鼓相应。"②从某种程度上说,明代中晚期戏曲文学、戏曲艺术的发展,体现出了文学史、艺术史维度的"向后、向下、向外"的创作重心的转移。《丛刊》以独到的"稀见"眼光将其进行蒐佚整理,也是当下学术研究对这一文学情形的尊重和回归。从聚焦到散点透视,再到更为深入的"星月同辉"式研究,这对戏曲学术研究以及更为广阔的多学科交叉研究都很有启发意义。

三、可有所改进的美中不足

当然,曲山浩繁,《稀见明代戏曲丛刊》在个别方面还略有瑕疵,可作改进。

① 张君荣:《从稀见作品视角探究明代戏曲》,《中国社会科学报》2019年1月14日。
② 李亦辉:《论明代万历时期"雅俗并陈"的传奇曲辞观》,《文艺理论研究》2018年第3期。

从成果编纂依据及实施来看,《丛刊》以文体形态为依据,分为稀见明代杂剧、稀见明代传奇以及散见保存的曲词,对明代尤其是明中晚期戏曲文体的变化——比如杂剧、传奇互渗现象——说明得不够充分。其文体的确定和归属依据十分复杂,具体到某一作品,其在编纂中的文体归属依据似乎可作具体明晰的阐述。明代戏曲创作经常有同一个作家既有杂剧作品又有传奇作品的情况,《丛刊》将其分属两类,虽然体现了文体的发展演变轨迹,但也在一定程度上忽略了作家的整体创作面貌。在作品的编纂顺序上,《丛刊》采取"按作者生年先后排列,作者生卒年不详者,则参考作者行事年代排列。作者生卒年和行事无考及佚名者则按刊刻和抄写年代排列"[1],这一原则是惯用传统[2]。但这一传统多用于编年体戏曲文献的编纂或如《全元曲》这样的断代全曲文献编纂。这一传统是否完全适用于"稀见"文献,似乎还可斟酌。《丛刊》将"稀见"作为编纂前提,其中二十八种为海内孤本或某种版本的唯一存本体现了这一特征,但余下的五十一种版本的整理依据还可略作说明。

戏曲文献本身有其特殊性,有评点本、序跋本、演出本等多种形式存在,《丛刊》对这一特性体现不尽完整。例如,清至德书屋抄本无名氏《江天雪》,原本曲文旁附有工尺谱,体现了该剧的舞台搬演信息,但"由于体例所限",并没有被保留。此外,《丛刊》没有选用书影这一保留文献原始面貌的呈现方式。书影可直观显示原刊本或抄本的丰富信息,包括刊刻、抄录水准、版画使用情况等。而明代戏曲文献的插图本,恰是戏曲史、戏曲文献史、图书出版史研究的重要资料。这类文献版本信息是戏曲文献的重要组成部分,戏曲的阐释和接受、戏曲生态的演替变化都可从中予以体现。遗憾的是,《丛刊》对此并没有予以关注。"是本原无图像,欲从无形色处想出作者本意,固是超乘,但雅俗不齐,具凡各境,未免有展卷之叹。"[3]既是"稀见",必然"难见",从这一根本立意出发,此类文献版本信息尤为珍贵。与此相呼应,《丛刊》在曲本"校点说明"里介绍了作者籍贯、生平、著述以及该剧本的版本源流和存佚情况,但却略及"寓目"等对于"稀见"判断十分重要的信息,对版本信息的校点说明也有些简单。

从文献范围看,虽然编者视野广阔,但对稀见文献的载体和传播样态、传播途径等的关注度还可进一步提升。如福建泉州发现的明中叶福建地方戏曲刻本[4]等民间稀见文献,尚未能及时收录。"戏曲除以文字记载的剧本、论著等文献资料外,还有大量非文字记载的、以实物形式存在的其他文献资料,即通常所说的戏曲文物,如戏台、雕塑、道具、乐器、绘画等。"[5]《丛刊》对戏曲文献的全面关注,也应当包含这类文献信息的收录和整理。

[1] 廖可斌:《稀见明代戏曲丛刊·凡例》,东方出版中心2018年版。
[2] 如陆萼庭《清代戏曲家丛考》(学林出版社1995年版)、郭英德《明清传奇综录》(河北教育出版社1997年版)、程华平《明清传奇编年史稿》(齐鲁书社2008年版)、赵山林《中国近代戏曲编年》(华东师范大学出版社2008年版)、王汉民与刘奇玉《清代戏曲史编年》(巴蜀书社2008年版)等。
[3] 兰室主人:《想当然·成书杂记》,见蔡毅编《中国古典戏曲序跋汇编》,齐鲁书社1989年版,第1190页。
[4] 陈惠娥、唐宏杰:《泉州发现明代中叶福州地方戏曲刻本》,《东方收藏》2012年第10期。
[5] 苗怀明:《戏曲文献学刍议》,《文学遗产》2006年第4期。

总之,戏曲文献是戏曲研究的基础,文献掌握的丰富与否在一定程度上决定着研究的深度和高度。廖可斌先生主编的《稀见明代戏曲丛刊》劬躬蒐佚,用力卓深,以"稀见"为纲维,整理了大量的珍贵文本,其中伴随着新领域的开启和新方法的启迪,对戏曲艺术尤其是明代戏曲的深入研究必将有着巨大的推动作用。